現代書學導論

胡抗美／著

榮寶齋出版社 北京

图书在版编目（CIP）数据

现代书学导论／胡抗美著．— 北京：荣宝斋出版
社，2023.10
ISBN 978-7-5003-2410-2

Ⅰ．①现… Ⅱ．①胡… Ⅲ．①汉字－书法－研究
Ⅳ．①J292.1

中国版本图书馆CIP数据核字（2021）第272719号

策划编辑：黄　群
责任编辑：高承勇
装帧设计：郑子杰
校　　对：王桂荷
责任印制：王丽清　毕景滨

XIANDAI SHUXUE DAOLUN
现代书学导论

出版发行：荣宝斋出版社
地　　址：北京市西城区琉璃厂西街19号
邮　　编：100052
制　　版：北京兴裕时尚印刷有限公司
印　　刷：廊坊市佳艺印务有限公司
开　　本：787毫米×1092毫米　1/16
印　　张：20
版　　次：2023年10月第1版
印　　次：2023年10月第1次印刷
印　　数：0001-2000
定　　价：78.00元

前言　现代书学的历史演进

　　"书学"在书法的概念范畴中是一个较为现代的概念，通常被定义为"书法学"的简称，或是关于书法的学问，但对于该词的传承与释义向来缺乏较为系统的解释。从文献的早期记载来看，"书学"一词在周代就已出现，其词义后来在中国书法历史演进中大体得到继承与丰富，但"书学"真正被作为一个现代概念并被重新定义，与"书法学"正式建立联系，其时晚至清末民国，即当前学界所广泛认同的古今书法转型期。此时，"书学"发展成为一门具有现代意义的专门学问，着重强调"科学研究"，具有明显的时代特征与学科意义。但是，从整个20世纪与当代的书学发展史来看，这一转型伴随民国的结束，又进入停滞状态，20世纪下半叶及当代书法界并未沿着20世纪上半叶学者初探的书学路径前行，接续现代书学的研究成果，甚至出现了向清代学术传统回流的趋势①。直到今天，随着当下高等教育对书法学的重视，现代"书学"研究中一些根深蒂固的误区，才逐渐厘清，但"书学"作为一个现代概念，于大众审美而言，其社会接受度依旧有限。

一、制度与选士：前现代"书学"词义史

　　"书学"作为古代"六艺"之一，是一种偏重于字学，附带研究书法的

① 姜寿田曾论及此种学风的回流：当代学者重新面对"书学"时，"崇古""尚古"的治学倾向以绝对优势掩盖着现代"书学"的治学思路，"考据""疏证"被视为书学正宗。参见姜寿田《序言》，载周俊杰：《书法艺术形式的美学描述》，河南美术出版社2017年版，第7页。

专门学问，其文献范围主要是儒家典籍。据文献记载，晋代、北周已有"书学博士"之名。①古时"博士"之谓，既非官职，更非学位，而是指通经的儒生，后成为学生对老师的代称②。因此，北周时"书学博士"，可以理解为宫廷书法教师，这证明中国古代书学在北周时就以教学的形式出现了，但真正官方意义上的"书学博士"，始自隋代。《唐六典》云："隋置书学博士一人，从九品下，皇朝加置二人。"③隋朝虽然国祚短暂，但统治者在系统的经学教育之外，初步建立了职业教育和实科教育，其中实科教育包含书学、算学、律学和医学四个专业，这一改革不仅改变了传统教育管理的制度④，同时明确了"书学"的教育地位，推动了专业教育的发展。唐又沿隋制重书学，以书为教，唐代中央机构则设立"书学"⑤专科，与国子学、太学、四门学、算学、律学并列，为六学之一。设"书学"的目的在于选拔通晓文字、训诂之学和擅长书法的专门人才。其中"墨试"初涉书法，以"书判"取仕，尤其讲求"楷法遒美"，这一标准与法度森严的唐楷风貌之间或许有着某种相

① 近人马宗霍《书林藻鉴》云："以书为教仿于周，以书取士仿于汉，置书学博士仿于晋，至专立书学，实自唐始，宜乎终隋之世，书家辈出矣。"唐代窦臮《述书赋上》即有"赵文深，天水人，后周为书学博士，书迹为世所重"的记载。
② 历史学家唐长孺认为："所谓博士，本来是专经的儒生；由于设馆授徒或充当豪家馆客，多为儒生，因而又成为学徒对老师的称谓。"参见唐长孺：《魏晋南北朝史论拾遗》，中华书局1983年版，缺页码。
③ 柳诒徵：《中国文化史》（中），吉林出版集团股份有限公司2016年版，第602页。
④ 杨芳认为："隋代以前，中央政府没有专设管理学校教育的机构，都由负责管礼乐的太常寺兼管学校。隋代开始，加强对教育事业发展管理的需要，中央官学由附属机构转为独立机构，从太常寺分离，国子学后来改称国子监，既是高级教育学府，也是教育行政机关。从此实行分级管理的教育行政体制，中央官学由国子监祭酒负责管理，地方官学由州县长官负责管理。而专科性学校则归对口的行政部门管理，以利于专业教育的实施。"参见杨芳：《中国历代教育制度与教育思想的发展历程》，北京工业大学出版社2019年，第63页。
⑤《新唐书》卷四八《百官志三》："书学博士二人，从九品下，助教一人，掌教八品以下及庶人子为生者，石经、《说文》《字林》为颛业，兼习余书。"《新唐书·选举志上》云："学书，日纸一幅……凡书学，先口试，通，乃墨试《说文》《字林》二十条，通十八为第。"参见张希清、毛佩琦、李世愉主编，金滢坤著：《中国科举制度通史·隋唐五代卷》（上），上海人民出版社2017年版，第4页。

关性。清代包世臣认为，"唐人书无定势，而出之矜持，故形刻板"①。康有为也评判唐代书学："至于有唐，虽设书学，士大夫讲之尤甚，然缵承陈隋之余，缀其遗绪之一二，不复能变，专讲结构，几若算子；截鹤续凫，整齐过甚。欧、虞、褚、薛，笔法虽未尽亡，然浇淳散朴，古意已漓，而颜、柳迭奏，渐灭尽矣。"②尽管包、康二人的批评略显偏颇，但唐代将"书学"作为一门专项学科的举措，在书法教育史上的意义是非凡的。

北宋中叶以后，由于科举考试开始实行糊名和誊录制度，书法的关注度有所转移。北宋徽宗崇宁三年（1104）创立的"书学"以及设立的"书学博士"对书法的教育以及地位都起了较大的推动作用。据《宋史》载，习书者须"习篆、隶、草三体"，并对这三体的取法对象以及品评标准作了严格限定：

> "篆以古文、大小二篆为法，隶以二王、欧、虞、颜、柳真行为法，草以章草、张芝九体为法。"

又谓：

> "考书之等，以方圆肥瘦适中，锋藏画劲，气清韵古，老而不俗为上；方而有圆笔，圆而有方意，瘦而不枯，肥而不浊，各得一体者为中；方而不能圆，肥而不能瘦，模仿古人笔画不得其意，而均齐可观为下。"③

① ［清］包世臣：《艺舟双楫》，华东师范大学古籍整理研究室选编校点：《历代书法论文选》，上海书画出版社2013年版，第654页。

② ［清］康有为：《广艺舟双楫》，华东师范大学古籍整理研究室选编校点：《历代书法论文选》，上海书画出版社2013年版，第364页。

③ 天津古籍出版社编辑部编：《二十四史》第8卷（宋史·上），天津古籍出版社2000年版，第11页。

上文明确了宋代"书学"尚"技法"，同时也明确了宋代书学的审美取向，这在书学的历史演进中可谓是一次大的超越。米芾作为崇宁五年（1106）、大观元年（1107）的书画两学博士，在此期间，经常被宣唤上庭书写，其中书法史上广为流传的君臣诏对也发生在此时。

> "海岳以书学士对，上（徽宗）问：'本朝以书名世者凡数人？'海岳各以其人对曰：'蔡京不得笔，蔡卞得笔而少逸韵，蔡襄勒字，沈辽排字，黄庭坚描字，苏轼画字。'上复问：'卿书如何？'对曰：'臣书刷字。'"①

较为宽松的书学环境以及以君主为主导的对"艺术"的追求，成就了北宋"尚意"的书法风貌，但北宋书学只存在六年，且在此期间几经兴废，书学也走向没落。元代时，科举转向以经、策取士；尽管明、清以来书法再次被重视，却不再设立专科学校来教授书法。可见书学在晋代、北周、隋唐、北宋均得到了制度上的明确保障，但北宋之后，书学逐渐失去了其制度保障，而更多地转向书法学术研究。至此，"书学"在词义上进一步得到扩展，成为包括书法艺术、书法教学与书法理论研究的综合性范畴，已经不同于唐代以"字学"为主导的书学范畴。

"书学"一词的高频使用和书学著作的高频生产始自清代，从清代开始，就有不少著述与书论直接使用"书学"一词，如清代朱履真《书学捷要》、钱泳《书学》、姚配中《书学拾遗》、魏锡曾《书学绪闻》、万斯同《书学汇编》、张宗祥《书学源流论》等。从这些文献的论题与论域来看，"书学"有

① ［宋］米芾：《海岳名言》，华东师范大学古籍整理研究室选编校点：《历代书法论文选》，上海书画出版社2013年版，第364页。

如下三种指向：1.传统品评与教学的延续。朱履真《书学捷要》中概述的"气质、天资、得法、临摹、用功、识鉴"六要，强调要具备此六要，方能成家；总结学书之要，尤其强调用笔之法则，以教授书法之法[①]。2.古代书法理论的整理与汇编，同时融入个人对于古代书家作品的批评，以指导后学。钱泳在《书学》中写道："米书不可学者过于纵，蔡书不可学者过于拘。米书笔笔飞舞，笔笔跳跃，秀骨天然，不善学者，不失之放，即失之俗。"[②]钱泳在碑学刚刚兴起的时代，强调实证，对于书法的源流有着较为清晰的认识与自己独到的理解，虽然有些观念在今天看来不甚准确，但可见清末书家对于"书学"的研究范围显然已经开始扩大。3.初显现代学科综合性的书学研究。张宗祥《书学源流论》分为：原始篇、物异篇、时异篇、势异篇、人异篇、溯源篇、篆隶篇（附章草）与（附）鉴赏篇八篇[③]。就其内容而言，论题涉及书法性质、书法的历史溯源与创作、还有带书法批评色彩的书法鉴赏。就其写作逻辑来说，按照社会学、历史学与艺术学等理论，以"源""流"之分、史论结合的方式，分析了书法史上书家、书体、书法工具、书法风格和书法现象。其文一方面较为严格地确定了"书学"的研究范围与研究方法，初步搭建了现代书法学科架构；另一方面篇与篇之间内容或有交叉，也说明该研究还未完全转入现代学术分科。但不难看出，发展到清末民初时，"书学"一词，开始落脚于书法艺术的理论研究，民国初年书学著作已经出现了现代书学的面孔，书学的词义已经趋近现代学术意义上的书学了。

综上，历史地看，尽管"书学"在不同时期各有指称，但古代对于"书

① ［清］朱履真：《书学捷要》，华东师范大学古籍整理研究室选编校点：《历代书法论文选》，上海书画出版社2013年版，第624页、第609—613页。

② ［清］钱泳：《书学》，华东师范大学古籍整理研究室选编校点：《历代书法论文选》，上海书画出版社2013年版，第624页。

③ ［清］张宗祥：《书学源流论》，华东师范大学古籍整理研究室选编校点：《历代书法论文选》，上海书画出版社2013年版，第869—904页。

学"的重视几乎没有中断，我们可以将古代"书学"解释为书法和字法的统称，也可以理解为专门教授书法的学校，或是书法理论研究的代称。对于中国传统尚自然比况的书法理论，以及多重书学概念的混淆状态，似乎可以概括为"前现代书学"。而伴随着近代西方"分科治学"的引入，书学的概念也更加倚赖于书法本体，开始转向以"艺术"为导向的现代书法理论研究以及"书法学"快速发展的"现代书学"阶段，该阶段倡导理性主义，强调思辨与逻辑，致力于打造现代秩序，至此，书法开启了"现代书学"的探索之路。

二、现代学术：民国书学的发生史与学术史

民国时期书学的学科化与学理化，对应着书学作为现代学术如何发生、学者如何建构的问题，简言之就是现代书学的发生与学术史如何展开这一问题。概言之，可归结为专业学术期刊的创立、书学概念科学化与研究的专门化、书学研究范式的转变、书法的现代学科建设等四个主要方面。

（一）专业学术期刊的创立

1943年4月2日，由沈子善、于右任、陈立夫、沈尹默、张宗祥、商承祚等学者倡导并发起的"中国书学研究会"落脚在重庆国立中央图书馆，"中国书学研究会"成立大会指出"今后应由中国书学会造成新风气，学校今后考试，就改用毛笔，先由教育部领导下之学校做起，后再推及一般社会"①。他们举荐书学，先后完成了《中国书学论文索引》和《中国书学专著索引初编》的编撰工作，出资兴办了《书学》杂志社，其宗旨为"阐扬中

① 商承祚、沈子善、朱锦江等主编：《中国书学会成立记》，《书学》1943年1期，第99页。

国书学，推进书学教育"①，公开征集与解答书学问题，打破了过去封闭的学术环境，为书学研究提供了开放的传播与交流平台。从发行的《书学》杂志（共计五期，时间范围为1943—1945年）中可以看到这个时期学者已经从多个视角开展了中国书法的现代思考，其中书法的文化价值、书法的审美标准、书法的风格发展、书法与社会生活的关系、书学教育等内容，都被作为专项议题讨论，开启了现代书学研究的道路。作为主编的沈子善在报告筹备经过时说明了发起书学研究会的动因：作为中国传统艺术的书学发展日渐衰落，亟需振兴；国内诸多学者和书家希冀通力合作，力挽颓风，于右任、陈立夫、沈尹默等政府官员的大力提倡。②作为国内最早的书法研究杂志，首期即登载了胡小石《中国书学史绪论》、刘季洪《中国书学教育问题》等文章。尽管杂志只发行了五期，但却几乎囊括了这个时期各类书学研究文章，历史的、美学的、心理学的等研究方法，皆成为现代书学的研究手段，现代书学研究偏重于理论探索这一特征已初见端倪。专业期刊的发行，其价值不仅拓宽了书学的研究范畴，同时搭建了书学研究的学术阵地，民国书学研究一度呈现出繁荣景象。

（二）书学概念科学化与研究的专门化

关于"书学"的正式定义，首见于陈康的《书学概论》（1943年完稿，1946年出版）。他认为，书学即是"用科学方法，去研究作书之理论与方法的学问"，并区分了"书""书法"与"书学"三者的内涵和外延；同时，陈康回应了"五四"以来的科学思潮，强调"书学"的研究方法必须科学化；又着重强调，研究"书学"的目的，在于使之能够传存后代：

① 商承祚、沈子善、朱锦江等主编：《书学杂志征稿简则第一条》，《书学》1943年1期，第110页。
② 商承祚、沈子善、朱锦江等主编：《中国书学会成立记》，《书学》1943年1期，第99页。

写字作动名词用，他的学名，叫"书"；作动词用，也叫"书"，或称"作书"。所写的字，学名叫"手迹"，或"墨迹"。也可称作"书"，或借称"书法"。英文叫Hand writing。写字的人叫"书人"，写字的方法叫"书法"，英文叫Calligraphy。写字的学问叫"书学"。可知"书""书法""书学"，三个名词是不同的。"书"是写字的总称，"书法"是指方法部分，"书学"则指研究写字的全部学问。所以"书法"不能包括"书学"，而"书学"则可包括"书法"。现在既用科学方法去整理，则今后"书学"的界说应为：用科学方法，去研究作书之理论与方法的学问，叫"书学"。①

对于"书学"，陈康尤其突出了书法的理论性研究，包括"艺术的研究、中国文字源流与体变、中国书学史、帖学、碑学、书体等等"②。这些关于"书学"的研究内容，实际就是将书法放在一门现代"学科"的背景下来进行阐释的，强调现代学科建设的治学精神，融入系统化和科学化的基础研究，并将书法理论研究纳入现代知识的分科体系中。

1945年2月，陈公哲在《书学》第四期中发表的《小学书学教育之基础》一文中，对"书法"与"书学"所特指的内容做出明确界定，并阐明了"书法"与"书学"的内容和从属关系：

"'书法'与'书学'有以异耶，曰：有'书法'只言执笔、用笔、用墨等事而已；'书学'则包括书史、书法、书形、书诀、书则、书具六大类，而有源流、作者、大家、身法、执笔、手法、用笔、笔锋、运动、

① 陈康：《书学概论》（影印版），上海书店1992年版，第5—6页。
② 陈康：《书学概论》（影印版），上海书店1992年版，第6页。

印临、点画、结构、章法、字范、分析、笔路、变化、选帖、书病、评隲、六书、书则、正字、取笔、用墨、择纸、配合、墨砚等二十八项。方画书学之大观。"

并明确指出：

"故'书学'可以包括'书法'，而'书法'不能包括'书学'。"①

陈公哲明确了"书法"与"书学"的异同，肯定了"书学"所涵盖的范围之广，而且，从《书学》五期的文章命名与内容的比较也可以看出，当时学界对"书学"一词的接受度极高。命名中包含"书法"的文章甚少，只有一期龚秋秾《元明以来书法评传选录》；二期陈公哲《书法矛盾律》、王东培《书法箴言示外孙吴元润》、李白瑜《书法点画一笔通》；四期萧孝嵘《书法心理问题》；五期高觉敷《书法心理》。除龚秋秾《元明以来书法评传选录》具有书史特点外，其它五篇从篇名便可知讨论的纯为技法问题。由此可知，此时对于"书法"的解释，多指技法层面的书写，而"书学"，则涵盖了书法史、书法理论、书法器具等关于书法的一切内容，就如同陈康《书学概论》所总结的："书学"则指研究写字的全部学问。"书法"不能包括"书学"，而"书学"则可包括"书法"。"书学"发展成为了带有明确学科属性与学科标准的一门现代学问。关于现代书学研究的方法，麦华三提出了"三多主义"："一、多看——为搜集名迹后之欣赏工作。二、多写——为欣赏书迹后之实验工作。三、多研究——为实验后之分析比较整理工作。"②"三多"

① 陈公哲：《与沈子善论书》，《书学》1945年4期，第59页。
② 麦华三：《书学研究》，《学术丛刊》1947年1期，第73页。

里面有"二多"都是围绕着书法之欣赏，说明以艺术审美为核心的现代书学被真正重视。

值得注意的是，民国时期书法身份的讨论，是一种将书法纳入到现代学科的学术努力，这一努力主要体现在把书法归入到"美术"的范畴，并试图进行更为精微的讨论。早在1902年时，梁启超就将书法列入"美术"一列①。此后在1927年清华学校职员研究会上又专门发表了《书法指导》的讲演，明确肯定了书法在美术上的价值②。鲁迅、王国维、蔡元培、邓以蛰等人也都从"美术"的性质出发，从各个层面分析了书法的美术属性，通过对书法身份的界定来说明书法的文化地位，回答了社会上关于"书法非艺术"的责难。③民国学者关于书法身份问题的分析与结论，最大的价值在于以实用与否为标准区分出了古代书法和现代书法，突出了书法作为一个独立艺术门类的特殊价值，这对现代书学的研究意义深远。

（三）书学研究的范式转变

新一代知识分子研究思路与研究方法的突破，带动了艺术史、艺术理论、艺术批评的全面发展，书法在研究范式上实现了更迭。这个时期学者在立足本土学科门类基础上，又立志"超轶政治之教育"④与知识传播，广泛吸纳外来文化。这一时期，来自欧美的西学大规模"渗透到中国人的知识体

① ［清］梁启超：《中国地理大势论》，《梁启超全集》第四卷，北京出版社1999年版，第931页。

② 邓以蛰大体与梁启超持相似观点，给予书法极高的地位："吾国书法不独为美术之一种，而且为纯美术，为艺术之最高境。"参见郑一增编：《民国书论精选》，西泠印社出版社2013年版，第117页。

③ 林语堂认为："书法提供给了中国人民以基本的美学，中国人民就是通过书法才学会线条和形体的基本概念的。"朱光潜主张："书法在中国向来自成艺术，和图画有同等的身份，近来才有人怀疑它是否可以列于艺术，这般人大概是看到西方艺术史中向来不留位置给书法，所以觉得中国人看重书法有些离奇。其实书法可列于艺术，是无可置疑的。"分别参见林语堂著，郝志东、沈益洪译：《中国人》（原名：吾土吾民），浙江人民出版社1988年版，第257页；朱光潜：《谈美》，广西师范大学出版社2006年版，第15页。

④ 蔡元培：《对于教育方针之意见》，陈元晖主编，璩鑫圭、唐良炎编：《中国近代教育史资料汇编·学制演变》，上海教育出版社2007年版，第617—623页。

系、价值观念和行为方式"①，书学传统也紧随时代进入了现代化的轨道。这种从古代走向现代的转型，也体现了书法研究范式转变，主要集中体现在书学著作体例的古今之别上。古代的"论书""书品""书断""书评"转变成了"书学""书学史"等，书法领域开始出现专门史。②新时期的学术分科势不可挡。"书学史"研究日益兴盛，传统学问逐渐转化成讲求"学科性质"的分类方式，"书法学"成为现代学科的一种，同时又促生了新的理论产生。祝嘉在《书学史》的序言中指出了传统书史、书论的不足与缺陷，直言中国古代书论"非书史"，古代书评也难以推动书法的进步，今人著述更是仅仅停留在"品评"甚至是"抄袭"内容为主的集录，时代呼唤新理论的出场。③

在这样的学术背景下，传统史学论书被重新认识，新史学家利用现代治学手段打破了"述而不作"的历史信条，传统的纪传体、编年体也冠以章节体，形成了条分缕析、章节分明的新文体。所以严格意义上来说，"书学史"或"书法史"是中国近代才出现的概念，它不再依附于典籍的整理、书家的传记、作品的品评，而是逐步朝着一门独立学科的方向发展，这也是现代"书学"的一个突出成果，即书法专门史的突破。

在西方分科治学的引入与新史学革命这一学术背景下，民国是一个"学

① 李天纲：《〈民国西学要籍汉译文献〉序言》，《艺术科学论》，上海社会科学院出版社2017年版，第2页。

② 1910-40年代，书学著述的写作与出版非常活跃，如张宗祥《书学源流论》(1918年)，王岑伯《书学史》(1919年)，诸宗元《中国书学浅说》(1928)，寿鏴《书学讲义》(1929年、1930年)，沙孟海《近三百年的书学》(写作于1928年，发表于1930年)，孙以悌《书法小史》(1934年)，祝嘉《书学史》(1941年)、《怎样复兴我们的书学》(1943年)、《书学之高等教育问题》(1944年)、《书学格言》(1944年)，刘季洪《中国书学教育问题》(1943年)、麦华三《书学研究》(1947年)、沈子善《中国书法学述略》(1944年)，吕咸《书学源流考略》(1945年)等，都是关于现代"书学"的思考。

③ 祝嘉认为，古代与当代的书学研究，实在乏善可陈："陈思之《书小史》，厉鹗之《玉台书史》，书家小传也；《书小史》仅至五季而止，《玉台书史》且限于闺阁。米芾《书史》，则书评也，一小帙耳。一鳞一爪，未足以尽书史之用。今人马宗霍《书林藻鉴》所列书家虽众，然重在品评，所录各家评语，有多至数十则者，盖以符其藻鉴之名，非书史也。其有一二译语，原出东人手，所见不广，更不足道！"参见祝嘉：《书学史·自序》，成都古籍书店1984年版，第2页。

术愈发达则分科愈精密，前此本为某学附庸，而今则蔚然成一独立学科者，比比然矣"①的时代，撰写书学著述的作者大都接受过良好的传统教育，又有着开放的学术理念以及与时俱进的热情，他们利用新史学的理论研究方法②，借助分章概要式的写作体例，通过"书论""书史"等体例将零散的古代书法文献串联起来，吸纳了如"艺术""美术""线条""造型""抽象""空间"等外来词，从历史、美学等多视角展开了对书法的艺术性质、现代书学的发展以及书法学科建设的探讨。

这一过程中所确立的审美观、历史观等都成为现代书学研究进步与发展的根本动力，促成了书法专门史的逐步成熟。

（四）现代"书法学"的建设

自1918年蔡元培呼吁建设"书法"专科起，"书法学"的现代探索之路就逐步开始了。胡小石最早于1921年在北京女子高等师范学校担任教授并开设了书法专门课程，1924年任职金陵大学期间全面完善了该校的书法教学内容并开设甲骨文、金文等课程，1943年在昆明西南联大讲授《书学史》中"汉碑流派"一章。③王岑伯在1919年出版了我国首部《书学史》。祝嘉1935年时出版《书学》一书，1941年又出版了内容更加完善的《书学史》。祝嘉十分重视中国书法的教育问题，1943年2月16日在《读书通讯》（第60期）发表《怎样复兴我们的书学》一文，次年又在此基础上发表《书学之高等教育问题》（《书学》第二期，1944年）的专门文章，并提出"金石学"应作为书学首要科目，这其中又分为：甲骨文学、钟鼎文学、碑学、帖学、题跋学等科目。应该说，祝嘉此时就已经较为深刻地思考了书法学的学科发展路

① 梁启超：《新史学》，《饮冰室合集·文集之九》，中华书局1989年版，第7页。
② 梁启超提出并区分了"专门史"与"普通史"的历史研究分类法："专门史走的是由'合'而'分'的道路，而普通史（通史）则是要将'分'重新返回'合'。"参见华东师范大学吕思勉研究中心编：《观其会通：吕思勉先生逝世六十周年纪念文集》，上海古籍出版社2017年版，第21页。
③ 龚良、倪明主编：《胡小石书法文献》，荣宝斋出版社2008年版，第12页。

径，直至今日，还有不少学者呼吁在书法人才培养中开设"金石学"课程。

"学"通常指的是一门健全的学问，它拥有独立的知识体系与研究方法，能够得到全面的传承与发展。沈子善在《文化先锋》4卷第9期杂志上发表《中国书法学述略》一文，在文中明确把文字学和写字方法、技能及系统专门的学术研究合称为"书法学"，并对"书法学"的研究工作做了初步的学术构想。他呼吁书法学的研究应该进行系统的分科，包括中国文字源流的研究、中国文字书体的研究、历代书法的研究、历代书家的研究、书法教材教法的研究、书法工具的研究等。沈子善有着清晰的学科建设意识，最先擘画现代"书法学"之蓝图。但处于古今文化交替阶段的"书法学"，不论是理论体系还是研究方法上都不成熟，还难以支撑起"学"的架构，所以在民国书法教学体系中，书法依然是划在"科"之列，隶属于"国画科"。但现代学科分类法已然坚定了民国学者对于"书法学"建设的信心。因此，当西方的"分科治学"进入国内，犹如化学反应中的催化剂一样加速了中国现代学科的发展，带来了民国的学制改革与新史学革命，以"学"为单位去认识一门艺术，一来可以避免划科的错位，二来也可以更加深刻地去探索这一门"学科"的内部构成，"书法学"成为了现代学科背景下的一种专门学问。至此，"书学""书学史""书法学"三者相互促进，互为完善，"书学"的研究范畴也随之变得更加广阔。

一言以括之，"书学"从典籍文化发展到对书法、字法的概况勾勒以及教授书法的学校，再到近代关于书法艺术理论的综合研究的现代书学，表明了"书学"的概念在历史的进程中变动着、丰富着，同时书法学科建设也如火如荼地发展起来。书法学建设中的书法史学、书法美学、书法批评学、书法创作以及理论研究中多方法、跨学科理论的应用，共同组成了现代书学的整体概念。可以说，"书学"的发展与研究的概况呈现为一种递增关系，它不仅代表着某种文化的传承，也代表了一门学科的进步。

三、"续文脉"：现代书学的冷遇与发展

现代书学的转型基于20世纪上半叶学者们的一系列书学研究成果，但这些学术研究却在上个世纪50年代后进入了沉寂期，尤其"文化大革命"对于"书学"的持续发展可谓是致命一击。虽然"书法"并非那场革命的直接对象，但却使得书法艺术在上个世纪五十到七十年代陷入最低谷。尽管二十世纪八十年代的美学热催生了书法美学研究的热潮，李泽厚、刘纲纪、姜澄清、金学智、熊秉明等书法美学家纷纷借助西学理论对书法的艺术属性、美学价值进行了阐释，但新生的力量终究还是被力量更加强大的传统"考据派"所代替或掩盖。从1981年开始的全国书学讨论会前五届（1981—1999年）的入选论文来看，书学研究的内容偏重于真伪考据与古代书论研究，研究方法则局限于文献学与考据学。虽然这两类研究是一门学问、一门学科必不可少的基础，但是如果仅以此为主线，那么此"书学"的研究是片面的，其价值与民国学者的建构不可同日而语。

实际上，在民国学者的书学研究中，方法论的运用已经较为普遍，如宗白华的《中国艺术意境之诞生》（1944年）、马衡《中国书法何以被视为美术品》（1943年）、陈公哲的《科学书衡》（1944年）、萧孝嵘的《书法心理问题》（1945年）等文章，所运用的正是新史学、美学、心理学等现代学术方法论。这些研究是现代书学发展链条上的重要起点，实现了古代书学向现代书学的演进。这一过程不仅完成了古与今的衔接，还吸收了其他艺术门类及西方艺术理念、美学、哲学研究方法以及现代分科治学的教育理念等等，极大丰富了中国书学研究。同时，这个时期学者如沙孟海、祝嘉、胡小石等人的理论研究还扩大了"史学"的研究视野，从书法演进的历史流脉出发，全面审视碑学与帖学之关系，对二者的评价较为客观、理性。如沙孟海在《近三百年的书法》中将书法分为"碑学、帖学、篆书、隶书、颜字"五派，直

言："如果比起造诣的程度来，总要请帖学家坐第一把交椅"，将碑学与帖学置于同等地位。中华人民共和国成立后，沙先生还针对此问题再次重申，他说："把碑与帖对立起来，那也是偏见。明朝人对帖学功夫最深，书法名家如祝允明、文徵明、王宠、董其昌、张瑞图、黄道周、倪元璐、王铎……继承宋、元传统，大有发展。""我们学习书法，应当兼收碑帖的长处，得心应手，神明变化，没有止境。我们对待历代碑帖，都必须有分析、有批判，吸收其精华，扬弃其糟粕，决不可盲目崇拜，也不能一笔抹煞。"①（《碑与帖》，原载《书法》1979年第4期）应辩证地看待碑与帖之关系。再如祝嘉早年受包世臣、康有为影响，对碑学极为迷恋，认为北朝楷书风格无所不包，采取的是"临碑倦了又读，读倦了又去临碑"（《书学·自序》）的路子。但从其学术研究后期，我们可以清晰地看到他对待碑学的态度愈加理性，他说："晋代之碑虽已渐由隶书为楷书，然楷书至南北朝始才大盛行，而楷法至南北朝亦已登峰造极，不能再进。自隋以降，江河日下，渐入薄弱呆板之途而不能自拔矣。"他以碑学之楷书为例，强调其在历史上的盛衰变化。所以，"碑帖结合"同样也是民国书学的重要成果之一。这种学术取向与治学态度下的民国书学观，是综合了社会历史视角与现代学科教学理念的产物。因此，正确对待现代书学的理论探索及其研究成果，理解其内在的学理基础，是现代书学研究亟待关注的问题之一。

尽管民国时期已经有了明确的建构书法学科的理论思考与架构，但作为一门现代艺术学学科的建设，尤其是制度上的实践，依然是当代的贡献。这种制度上的践行，约略而言，有两个方面：其一，国家层面的学科目录。书法学从属艺术学类专业，但艺术学在过去的学科发展中一直从属于文学，直到2011年国务院学位委员会、教育部颁布了新的《学位授予和人才培养学

① 祝遂之编：《沙孟海学术文集》，中国美术学院出版社2018年版，第137页。

科目录（2011年）》，艺术学科才从文学门类中独立出来，成为单独的学科门类，并下设美术学等33个本科专业，书法学则是美术学门类下特设专业。从2022新版研究生学科专业目录可见，"美术"与"书法"已并列为一级学科，与音乐、舞蹈、戏剧与影视、戏曲与曲艺、设计五大艺术门类同为一级艺术学科，书法的"身份"在一定程度上得到恢复。其二，书法作为一门独立的专业门类，其代码为130405T。近年来随着国家对于传统文化的重视，各类高校都纷纷加入到了"书法学"的建设与发展中，高等书法教育也随之风靡起来。这一情形可以从高校频繁地设立书法机构或增设书法专业这一趋势看出：2005年，首都师范大学成立中国书法文化研究院。2012年，曲阜师范大学成立全国第一个独立的书法学院。2016年，郑州大学书法学院成立，成为全国首个综合类高校书法学院。近三年来，教育部普通高校书法学本科专业获批院校每年有10所以上，2018年获批11所，2019年获批11所，2020年获批14所。2021年，获批6所。截至2022年2月，全国书法学本科专业高校共计146所。书法学在高等教育体系中获得一席之地，并转向了对艺术价值的探索。

在学科建设过程中，课程设置、培养目标、师资队伍等都成为了"书法学"的一部分，学科教育中所涉及的书法创作、书法理论研究等都是对"书学"概念的延伸与拓展。在书法学快速发展的进程中，与书法的载体——"汉字"紧密联系的"字学"部分，同样也发展为一门新兴的交叉学科——汉语言文字学（专业代码：050103），该学科主要研究：现代汉语和汉语史，汉字的形成、构造、形体、运用和规范以及汉字体系的发展等[1]。近代伴随着考古学的发展，又产生了古文字学（专业代码：060108T），这是一门以汉字和古汉字资料为研究对象的学科，在2021年普通高等学校本科专业中，古

[1] 黄德宽：《书同文字：汉字与中国文化》，江苏人民出版社2017年版，第18页。

文字学划归至历史学大类下，广义上是指对古文字本身的研究，也包括对各种古文字资料的研究。狭义上则着重于研究汉字的起源，汉字的形体、结构及其演变等。该学科与书学的研究相对紧密，其中包括对甲骨文、金文、战国古文、隶书、《说文》部首等的研究。笔者在对"书学"的历史演进溯源时，曾说明在古代时"字学"曾经作为书法教学的必修科目。在传统教学体系下，"字学"是一门独立的科目。字学，顾名思义，就是研究汉字的专门之学，也称作"文字学"。据周官载："保氏掌教国子，先以'六书'"。后人又将"书"称为"小学"，《汉书·艺文志》记载："古者八岁入小学，故《周官》保氏掌养国子教之六书。""小学"原本指的是古代贵族子弟学习的学宫。在小学学习，文字是必修的课程，包括文字、音韵、训诂三部分，所以后来就用"小学"指"文字学"①。"书学"和"文字学"自古以来都是两个独立的学科，但是学书需要通晓汉字的演变规律，以免落入"造字"之嫌。就像钱南园云："篆书一画一直，一钩一点，皆有义理，所谓指事、象形、谐声（形声）、会意、转注、假借是也，故谓之'六书'。"②"六书"也就是汉字构形法则，唯有通晓汉字的演进规律，才能真正理解篆籀隶法与草书、行书、楷书之间的联系，这也是今天书法学教学过程中应该开设的科目之一。但懂《说文》与通"六书"，并不代表书法家要成为一名"文字学"家，这一问题，同样也是大众甚至于当代学者对于书学认知的一个误区，还需进一步解释和厘清。

回归到当代高等书法教育，尽管"美术与书法"已经并列为一级艺术学科，但对于书法学是否发展为一级学科，是近几年书法圈争议较大的问题。在我看来，就书法的文化与艺术价值而言，其作为一级学科是合理的，从前

① 苟琳：《溯源中国传统文化之旅》，上海社会科学院出版社2017年版，第253页。
② ［清］钱泳著、孟裴校点：《履园丛话》（上），上海古籍出版社2012年版，第194页。

文民国学者对于书法的价值判断就可以知晓"书法"对于中国传统文化与艺术的重要意义。从高等教育一般规律出发，当前高校书法教育更应从加强书法学科意识、师资素质、教材教案及生源质量等实际出发，加大哲学、艺术学、美学、史学等方面的教学力度。就近十几年高速发展的高等书法教育实践与建设情况来看，其作为一级学科的条件远未夯实基础。首先，成为一级学科必然面临着三大任务：一是学科规范与学科体系的建立；二是学科基础理论以及较为成熟的研究方法；三是明确的人才培养方案与方向。不可否认的是，"书法学"在近一二十年得到了飞跃的发展，各类高校都大范围招生，但是我们必须看到，"书法学"作为一门晚近的艺术学科，实际上并未很好地解决师资队伍、课程设置、教材编写等一系列问题，甚至于书法的"理论"与"创作"课程如何排布与如何深化，都缺乏有效的考察与改善。加之，目前书法教育在艺术类、综合类、师范类不同高校进行，但在实际的培养方案上都大同小异，在涉及书法人才队伍建设的目标、就业方向等问题时，缺乏针对性与特色性。

所以，如何利用高校资源优势，建构有高度、有特点的教学平台是推动书法学学科体系完善的关键。只有建设了完备的学科体系，同时从多视角、多维度展开"书学"的研究，书法学一级学科才能名符其实，这也是"书法学"教育的发展方向。

在对"书学"进行了整体认知与判断后，"书学"作为一个传统的文化概念，其发展轨迹我们可以理解为：从儒家典籍（偏重于书法与字学的研究）到书法教学（早期传统学科教育），再到现代书学（以科学之方法，进行书法创作与书法理论研究的学问），而现代学科背景下的"书法学"学科建设，其主旨内容正是对民国时期"书学"内容的进一步延伸。民国学者不仅深化了传统的书法史论研究，不断地挖掘古代书家的思想理念，还在此基础上，又借助最新的科学研究方法，开展了书法美学、书法批评学、书法心

理学等现代书学研究内容，寻求相对独立的"书学"理论研究及富有艺术风格意义的书法创作。对此，我们要充分认识到近现代学者对于现代"书学"的突出贡献：赋予了"书学"以现代性的内涵，并对"书法学"进行了学科化探索与实践，在遵循学科建设的逻辑路径下，书法艺术被纳入现代知识体系和学术框架中，为现代"书学"研究搭建了良好的理论基础。因此，当代对于现代书学的研究与拓展，必须充分认识民国书学研究的价值与意义，甚至可以接续这个传统的研究基础与研究路线继续前行。这种接续首先要重视清末民国书法现代转型的重大意义，其次要延续和发展已有的书学理论，更要结合实际，努力消除现代书学理论探索与书法学科建设实践之间不和谐的因素。

目　录

第一章

中国书法的现代转型与书学发展

中国书法的现代转型是书法发展史中"未有之变化"的重大事件，其本身是一个现代性问题。然而，由于它并非书法传统自身发展逻辑的主动选择，而是历史发展的特殊客观变动所赋予的，因而这种现代转型带有客观性，是不可回避的历史产物。深刻地领会这种现代转型及其意义，并以此为基础不断推进书法艺术走向新高峰，是当代书法必须面对的问题。认识与研究中国书法现代性问题，关系到我们如何认识并推进书法专业化、学科化进程与书法本体的再定位等重大命题，甚至关乎书法的发展方向与生死存亡。书法现代转型这一客观历史进程意义如此重要，但当代书法研究对书法现代转型的历史、变化、作用、影响却并未引起足够重视，表现出异常的淡漠。于是，我们看到了当前书法艺术认知中书法造型与实用汉字书写、书法作品内容与文词内容、钢笔字标准及审美习惯与书法创造的艺术形象，还有碑与帖关系等诸多问题上表现出一种混淆、误解甚至偏执。

毋庸讳言，历史的车轮不断向前，书法离古代的生存环境越来越远。在今天，社会已经进入信息化时代，无纸化办公成为时尚，不仅毛笔退出实用书写的历史舞台，甚至连日常硬笔书写也越来越稀少，毛笔成为定义书法艺术的工具。所以，对于古人来说已经成为一种本能的毛笔书写在今天只能作为一种专门的训练来进行，书法的笔法由古代的蒙童教育转而成为书法学科教育的基础。书法艺术现代性转型的重要特征是，书法艺术的专业化、学科化与书法家的职业化。20世纪上半叶，作为中国书法现代转型的关键节点，我们恰可以此为研究的契机，深刻思考民国以来中国书法艺术的现代转型与现代书学发展这一重要问题。

第一节 | 书法现代转型的困境与突破

关于书法的现代转型，在20世纪上半叶，民国学者便已经关注到其中的问题并予以解答，包括书法的艺术身份、书法的内容与形式以及书法的学科定位等问题。但由于大众对于书法的社会地位以及历史生存环境的惯性认知，人们始终无法忘怀书法的历史身份，不愿意割断那根与实用相纠缠的脐带，竭力放大实用书写在书法艺术创作中的作用，并将之作为书法必须固守的条件或标准，并以之作为逃避现代性的遁词。很显然，这是与中国书法现代转型的客观进程相背离的。

一、书法现代转型中的艺术身份认知

书法现代转型中所面临的诸多困境，书法艺术的身份认知问题表现得尤为关键。书法是不是艺术，书法是一种什么样的艺术，书法艺术的定义是什么，书法艺术的性质是什么，等等，这些问题在书法艺术现代转型初期伴随着争论，而在文人阶层达成共识。今天从表面看争论似乎没有那么激烈，但身份问题反而更加模糊不清，观者以汉字的实用功能衡量书法艺术的优劣，凶猛的网络评价绑架了孰优孰劣的裁判权；即使是书法艺术的专门机构也徘徊在艺／文之间，如同钟摆，时而书法书写，时而文辞文本，试图两全其美，实质上是以牺牲书法本体为代价，偏离了"艺术"的基本属性，书法的发展方向既不是沿着传统轨迹而行，也不是与现代精神同行，书法的"出路"似乎愈加模糊不清。

书法的现代转型首先是书法身份现代性的确立，即，如何将书法从实用中、从"小道"中、从"余事"中解放出来，将书法从影响修身、齐家、治

国平天下的牵强嫁接，转变为修身、齐家、治国平天下的价值判断中，视书法艺术为修身、齐家、治国平天下之正道，只是表现形式不同而已。或者说，书法如何将其中的实用予以剥离而使它自身成为纯粹审美的对象，并以这种审美对象的形式作用于社会核心价值观。相较于今天人们对于书法"艺术身份"的混淆，早在二十世纪上半叶的书法理论界，诸多文学家、书法家、哲学家、美学家、历史学家、艺术评论家等已从不同角度回答了该问题，构成当时一种普遍共识，其核心就是将书法的身份界定为艺术，并认为应该站在艺术的立场认识、理解、传播、阐释和发展书法。从民国时期在高等师范学校、综合性大学和专门性艺术学院里开设书法课程这一史实或理论呼吁来看，书法开始走上了现代学科教育体制下的学科之路。可见，伴随着民国学者在理论上对于书法身份的确认和强调，它得到了来自教育制度与教学实践两方面的某种回应，这表明民国时期书法理论界和教育界均存在着强烈的自觉意识。

二十世纪上半期，日常实用性书写工具中存在着毛笔逐渐被硬笔所代替这一变迁，更加促进了书法现代转型。著名文学家梁实秋从书法主体变化指出了书法现代转型的原因，他在一篇名为《书法的前途》的短文中对此问题提出了自己的看法：

"中国书法，至晋唐而登峰造极，厥后虽历代有名家，究竟不得有更高的造诣，至于晚近，遂急剧衰落。其主要原因乃社会性质之根本的改变。所谓士大夫阶级，所谓文人雅士，根本衰落了。其所拥有的艺术之一——书法，当然也只好跟着式微。譬如瓷器，从前多少名窑在争奇斗妍，如今只好在博物院里陈列着供人欣赏了。中国书法的前途，是不是也要和瓷器一般的无望呢？这很可虑。

我觉得我们应该更有意地把书法当作是一种艺术来看，这便是挽救

书法的厄运的一线生机。过去的书家，与其说是由于艺术的自觉，毋宁说是环境的产物。因为过去所谓读书人，人人都有书法的基本训练，引动天才，遂称名家。我们以后要改变一下态度。要把书法当作一种艺术去培养，因为大量的具有书法基本训练的读书人既不可复得，便只好有计划地培植有志于书法的艺术天才，使他们在书法上用几十年的功夫，就像音乐、国画一样，或者还可以维持这种特殊的艺术于不坠。"[①]

梁实秋的这种态度在那个时期极具代表性，他所提出的关于书法发展的意见在今天看来也振聋发聩：其一，以书法史视野对书法转型做出判断。其判断结果是"衰落"，究其原因，是"所谓士大夫阶级，所谓文人雅士，根本衰落了。其所拥有的艺术之一——书法，当然也只好跟着式微。"我觉得如果把他的"衰落"改成"不同"，可能更符合当时的客观实际。不过，他指出的衰落的原因——士大夫、文人身份的改变倒是十分关键，正是士大夫阶级转化为学者，进而促成了书法的现代转型。梁实秋对书法发展的整体历史做了一个简洁的判断，其以晋唐和晚近时期作为两个时间节点，认为晋唐是中国书法史的高峰，而晚近则与之相反，呈现出一种不可避免的衰落之势，而这种衰落是由于社会性质、制度的根本改变所造成的，也就是社会、文化的现代转型，造成了书法文化生态的急剧变化。科举制的废除从根本上改变了人才选拔的机制，也将"以书取士"的传统连根拔起，书法在国家人才选拔与社会机制运行中失去了用武之地。传统形态的文人士大夫阶层不复存在，而这个阶层在古代是国家政治治理与文化建构的重要主体，同时，也是书法从事者的核心主体，他们将书法作为传达文人修为与审美的理想形式加以追求，赋予了书法崇高的地位和文化品格，可以说，一部中国书法史在很

① 梁实秋：《书法的前途》，《中央日报·平明（副刊）》，1945年。

大程度上就是一部文人书法的历史。那么，当这样一种社会文化运行机制，这样一个长久以来支配着书法实践的主体消失之后，书法将面临什么样的境况，这是梁实秋所首先担忧的。其二，对书法前途持悲观态度。梁实秋联想到了瓷器，由于历史的变化，瓷器被束之高阁，成为博物馆的陈列之物，那么，书法的命运是不是也会如此？如果传统的书法生存土壤被完全更换，书法实践的核心主体——文人士大夫阶层整体消失，以及书法不再被人们在日常生活中普遍使用，那是不是意味着书法也要走瓷器的道路，终有一天变成博物馆的陈列之物。梁实秋的担忧不是没有道理的，任何事物要发展一定有其土壤与条件，它必须顺应这个土壤与生存环境才能正常生长，否则就只能夭折。如果书法赖以生存的土壤发生了变化，那么书法如何适应变化了的条件就成了一个必须面对的问题。很显然，回到过去的老路是不切实际的，因为老路已经断了。所以，就必须走出一条新路来，这才是书法重生的希望。其三，提出走一条新路的方案。梁实秋不愿意书法面临因士人消失、社会大众又普遍缺乏艺术意义上的书写训练而导致书法走向"陈列"命运的危局。在梁实秋看来，书法是与实用紧密相连的，由于古代社会从童蒙时期就开始进行书法训练，书法有着广阔的社会与文化基础，自然也就能够从中培育出杰出的书法名家。然而，硬笔的引入与毛笔在日用舞台上的渐次退出，使书法不再具备这种社会基础，所以，在这样的一种转型情境下，传统的书法生态模式已不再可能。故而，一条可行的道路就是确认书法的艺术身份，将书法从实用、日用的普遍性的社会应用模式转变为具有专业性、特殊性的艺术教育模式。也就是说，书法在古代虽然从实质上具有艺术的属性并为文人士大夫所崇尚，但其多为日用与雅好的实用状态与业余状态，而并不作为专业从事的对象。那么，在社会转型之后，书法要传承与发展，就必须由此前的日用与雅玩性质转化为专业的艺术门类，通过培养专业从事的人才来延续书法的文脉。而这样一种性质的转变对于书法而言是根本性的变化，它所获得

的是独立于实用之外的艺术身份。

梁实秋这篇文章虽然简短，但其分析的书法转型的前后变化及问题应当说是基本符合历史事实的，直指问题的症结，这也是直面书法现代转型客观现实所作的有力回应。在层层递进中，梁实秋提出的书法走向专业化艺术道路是顺应书法转型的可行方案。其对于书法的担忧之于今天的书法发展仍不乏警醒之功：倘若我们模糊书法的身份属性，混淆书法与未经书法训练而写字的关系，放任对书法的泛化与误解，很可能将书法的发展置于一种危险境地。从书法近四十年的发展过程中所出现的被泛化、被误解与被消费这一客观情形来看，书法身份危机非但没有纾解，反而有恶化的趋势。

梁实秋关于书法出路的看法并不仅仅是个人意见，它表征着二十世纪上半叶绝大部分学人的态度。这种明确意识到书法古今之别的理论思考，是书法现代转型的基本内容之一，形成了新的书学传统。当代书法以1981年中国书法家协会成立为标志，书法真正意义上独立为一个艺术门类，高等书法教育也史无前例地获得高速发展。2022年，国务院学位委员会、教育部印发《研究生教育学科专业目录》《研究生教育学科专业目录管理办法》新版目录，将"美术与书法"正式列为专业学位，可授博士专业学位，这一调整一方面说明国家学科设置的制度自信，另一方面说明了现代学科设置对书法艺术身份的认可，同时也可以视之为对梁氏方案的当代回应。

二、书法独立艺术门类地位的确立

书法传统在二十世纪的重大转变，首要在于其作为一个独立艺术门类地位的确立。从笔墨形式上"看书法"，与通过书写的文辞"读书法"是两回事。这两个方面，是难解难分的，进入二十世纪，"看书法"愈来愈获得了优先的位置。

到了当代，以追求形式审美为旨归的书法创作，几乎成为了书法之为艺术的全部。作为现代书学的理论准备，二十世纪前期书法学者的功绩，首先

在于对书法艺术门类地位的确认和阐释。

　　1926年，梁启超在清华学校教职员书法研究会上作了一篇演讲，专门论述"书法在美术上的价值"，并提出著名的书法"四美说"。在演讲中，梁启超开宗明义地指出，"看一国文化的高低可以由他的美术表现出来。美术，世界所公认的为图画、雕刻、建筑三种。中国于这三种之外，还有一种就是写字。外国人写字亦有好坏的区别，但以写字作为美术看待，可以说绝对没有。因为所用工具不同，用毛笔可以讲美术，用钢笔、铅笔，只能便利。中国写字有特别的工具，就成为特别的美术。"[①]很显然，梁启超在这里对书法性质的界定是基于东西方交汇的背景，通过与西方美术的比较，得出了书法作为美术门类的基本看法。梁启超认为，美术是文化的特殊表现形式，在世界范围内，只有中国在写字这件事情上付出如此的热情与智慧，将其发展成能够集中体现中国文化精神与内涵的艺术形式，书法是中国"特别的美术"。随后，梁启超采用与西方美术相类比的方式阐释了书法之所以被归属于美术的四个方面：线的美、光的美、力的美以及个性的表现。可以看到，梁启超将书法的身份界定为美术的方法是通过抽离出美术所具备的某些形式要素或共同属性来作为依据的。就中国书法而言，线占据了书法形式与书法审美非常核心的位置，书法的美学在某种程度上可以视为是一种线条的美学，所谓"一画之间，变起伏于锋杪；一点之内，殊衄挫于豪芒"[②]，它借助于在一根线条之内所能进行的丰富的变化，来传达那无限细腻的情感并达到了极致。中国书法的线有别于其他艺术的线，它不仅是中国书法能够作为一门艺术的依据，更是展现书法独特表现力、伸张个性的落脚点。正是因为艺术能够表达

① 梁启超演讲、周传儒笔记：《书法指导（在教职员书法研究会演讲）》，《清华周刊》1926年12月3日，26卷9期，第711页。
② ［唐］孙过庭：《书谱》，华东师范大学古籍整理研究室选编校点：《历代书法论文选》，上海书画出版社2013年版，第125页。

人的情感而成为文化的特殊形式，承载着其他文化形式所不能承载的内容，个性表现是所有美术所共通的本质属性，而书法线条的目的在于展现创作者的个性和情感，所以梁启超才会说，"发挥个性最真确的，莫如写字；如果说能够表现个性，就是最高美术，那么各种美术，以写字为最高"[①]。人的情感显然具有时代性、个体性与差异性，唯其如此，才能具有不同时代的识别性，才能累积成广阔的、无限的历史。在梁启超看来，美术的主旨与评价尺度在于对个性的表现及其程度，而书法在表现个性方面最为真切准确，进而说明书法是最高的美术。可见，梁启超立足于知识视野和书法实践不仅确认了书法的艺术身份，还将之推崇为艺术中的最高者。梁启超作为新旧文化交替时期的代表人物，其对书法的理解和阐释，兼具传统文人士大夫的艺文雅好与西方美术比较下的艺术门类这两种形态，其切实的实践使其能够深切体味到书法与人的个性、心灵之间的关系。

因此，从这个意义上看，不管在古代有没有"艺术"这样一个称谓，不管传统社会包括文人士大夫是否将书法视为一项专门的"艺术"，从书法所具有的基本属性来看，其与"艺术"所要求的内在属性是相一致的。同所有艺术一样，它通过线条、力度、墨色等形式要素来作为构成美、表达美的载体，并最终以表达情感为目的。一言以蔽之，无论是在形式、技术，还是在审美、情感诸层面，书法都与其他艺术门类并无二致。正是缘于此种原因，人们能够在书法面临生存环境转型之后，将书法的性质从与实用相纠缠的依附状态中剥离出来，以其"艺术"的一面作为书法的本质。因此，揭橥书法的"艺术"身份，将其归于现代艺术门类的一种，恰恰是一种"始露真身"的本相显现。

① 梁启超讲、周传儒笔记：《书法指导（在教职员书法研究会演讲）》，《清华周刊》1926年12月3日，26卷9期，第714页。

朱光潜说:"书法在中国向来自成艺术,和图画有同等的身份,近来有人怀疑它是否可以列于艺术,这般人大概是看到西方艺术史中向来不留位置给书法,所以觉得中国人看重书法有些离奇。其实书法可列于艺术,是无可置疑的。它可以表现性格和情趣。"[①]朱光潜对书法身份的判断与梁启超高度一致,他们都将书法与图画(美术)的身份相并列,认为自古以来书法就具有艺术的性质,并对那些质疑书法艺术身份的人予以反驳。从朱自清所记日记来看[②],后来担任新中国文化部副部长的郑振铎大概就是"这般人"当中的一个。郑振铎是文史与艺术研究领域的专家,但他当时对书法的态度却让人颇为费解。可见当时持书法非艺术观点的占比少数,但关于此问题的分歧仍旧存在。直到上个世纪50年代,有人建议将书法组织纳入文联系统,当时主管部门便以"书法不是艺术"为由拒绝。对此,章士钊就这一问题向毛泽东请教,毛主席不以为然,他说:"多一种艺术有什么不好?"[③]领导人的认同从时代基调上肯定了书法的艺术身份,而之所以存在认为书法不是艺术的论调,朱光潜分析并指出其主要原因是与西方的艺术门类相比较,认为西方没有以写字发展出来的艺术,那么同样是建立在写字基础上的中国书法也就自然不能算艺术。之所以书法非艺术的论调不绝于耳,朱光潜分析其主要原因是因为书法非艺术论调的支持者,其评价标准是基于西方艺术门类的划分,认为西方艺术史中没有书法这一门类。很显然,他们犯了简单类比的错误,至于为什么中西方同样书写文字却存在艺术与非艺术的区别,事实上,康有为早在1889年所著的《广艺舟双楫》中便有论述:"中国自有文字以来,皆以形为主,即假借行草,亦形也,惟谐声略有声耳。故中国所重在形,外国文字

① 朱光潜:《谈美》,四川文艺出版社2018年版,第27页。
② 朱自清在日记中,记载了1933年4月29日郑振铎否定书法的事实:"晚赴梁宗岱宴,……(郑)振铎在席上力说书法非艺术,众皆不谓然。"参见延敬理、徐行选编:《朱自清散文》(下),中国广播电视出版社1994年版,第322页。
③ 张瑞田:《砚边人文》,中国言实出版社2019年版,第6页。

皆以声为主。……盖中国用目，外国贵耳。然声则地球皆同，义则风俗各异。致远之道，以声为便，然合音为字，其音不备，牵强为多，不如中国文字之美备矣。"①应该说，康有为的分析是切中肯綮的，他从中外文字的区别入手，抓住了中国文字以形为主这一关键点。以形为主的中国文字，奠定了其作为一门造型艺术的基础，或者说，中国文字这种"形"的基础使其天生具备造型的潜能。所以，中外文字能否发展为艺术是由这个文字材料所限定的，即便是日本的片假名也因造型上的相对简单、单一而难以进一步深入，更遑论以声为主的拼音文字。宗白华更进一步陈述了中国书法艺术形成的条件：除了汉字这个因素之外，还有毛笔这个工具是作为先决条件的。可以看出，宗白华是从材料与工具两方面对中国书法艺术的产生作出说明，而再进一步，其实材料和工具这两个条件都指向一个共同的内容——"形"，所谓"惟笔软则奇怪生焉"，对于平面上的文字书写而言，毛笔是最好的造型工具。上述的分析表明，书法艺术的载体——汉字，其结构的空间意识即是造型艺术的理论本源。因此，我们判断书法是不是艺术，不能简单地以西方艺术史为依据，不能表面地看它是不是在实用中进行，而要从其内在的属性、审美与风格的历史中去衡量。这正如林语堂所说："由于毛笔的使用，书法便获得了与绘画平起平坐的真正的艺术地位。中国人已经充分认识到这一点，他们把绘画和书法视为姐妹艺术，合称为'书画'，几乎构成一个单独的概念，总是被人们相提并论。假如要问二者之中哪一个得到了更多人的喜爱，回答毫无疑问是书法。于是，书法成了一门艺术。人们对之投以满腔热忱和献身精神，以及它丰富的传统，人们对它的尊崇，这些都丝毫不亚于绘画。"②中国书法与中国绘画都是中华民族所特有的艺术，都承载着中华文化所特有的审

① ［清］康有为：《广艺舟双楫》注，华东师范大学古籍整理研究室选编校点：《历代书法论文选》，上海书画出版社2013年版，第753页。
② 林语堂著、郝志东等译：《中国人》，学林出版社2000年版，第257页。

美与精神，这一点也是经由历史的沉淀所确定的。

综上所述，我们可以得出以下结论：第一，汉字的构成是空间造型的结晶，并通过毛笔这一特殊工具，为其作为一门造型艺术提供理念与式样。在毛笔的作用下，汉字拥有了丰富的美学特征，可以说，书法自产生之初，就拥有了艺术审美的形象基础。第二，书法在古代是和实用结合在一起的，这就造成了人们往往并不将书法作为一门专门的艺术来看待，但这并不能否认书法本身的艺术性质。纵观中国书法史，我们不仅拥有博大精深的书法理论，同时，每个时代都诞生了大批书法家，书法的艺术流脉是完整可循的。第三，二十世纪初中国书法的现代转型，从客观上已经将其从实用中剥离出来，书法自此脱离实用的依附地位，以独立艺术门类的身份进入现代历史进程。所以关于书法是不是艺术这个问题，我们可以十分坚定地回答说"是"。

第二节 ｜ 现代书法本体的内涵辨析

汉字是书法的材料，这是我们对汉字与书法关系的基本定位。一方面，它表明汉字对于书法的重要意义，没有汉字这个材料，书法就无从谈起。关于这一点，人们的认识总体上是一致的。另一方面，是汉字对于书法作用的界定，即汉字是且仅是书法的材料，也就是说，其只是艺术加工的原料，而不是艺术本身。人们赞美汉字美是因为汉字的确很美，但这种美并不是书法的本体美，而是书法美的条件之一。因此，我们不能混淆文字、文词与书法艺术之间的界限，不能将文字、文词的含义作为书法的内容，不能以对文字、文词的识读代替对书法艺术内容的欣赏。对于这样一个问题，人们目前还存在着普遍的误解、疑惑或摇摆不定，很多人往往会想当然地将汉字及书写文词视为书法的内容，将文字的可识读性、书写文字的准确性作为考察书法的第一要素，很显然，这种认识是与作为艺术的书法观念相背离的，因为其关注的对象已经从书法本体转移到文字学的意义上，也就是将艺术本身的内容与艺术的素材、材料等同了起来，因而是充满误解的。

这种谬误之所以产生并如此广泛而持久，有其由来已久的根源与普遍性的原因。第一，书法是对汉字的书写，或者说是在汉字书写之上发展起来的艺术。所以，人们很容易将书写的文词内容当作书法艺术的内容。第二，在漫长的古典时期，书法始终与实用紧密相连，即人们在进行日常实用书写的同时赋予这种书写以艺术性，使其成为审美的对象。所以，实用性与艺术性的交织，导致人们很难对其中的"纯粹艺术性"进行提纯，进而，书法的内容就很容易被置换成创作时运用的文词文本的内容。第三，书法艺术是一种

特殊的审美形式，需要对这门艺术有所认知与理解才能真正感知其本体的特殊世界。当前书法圈的一些人以及大众中的绝大部分没有接受过正确的艺术学训练，对书法作为艺术的历史及其内容缺乏了解，他们用偏狭的书法观念、固有的实用眼光去看待书法，造成了对书法作品内容的错误认识。

关于书法本体到底是什么这一问题，在书法已经与实用相分离而获得独立的艺术身份的今天，更为迫切地需要得到澄清。从这个意义上看，人们理应抛开固有的书写实用观念，撇开与艺术无关的文词识读性而进入书法艺术本体。此外，二十世纪八九十年代兴起的"现代书法"等书法现象（图1-1）中出现过取消汉字的激进倾向，这亦对我们理解汉字与书法的关系提出了新的挑战。因此，对汉字、书法创作时使用的文词与书法内容的讨论不仅是个古老的问题，也构成了一个现代性问题。

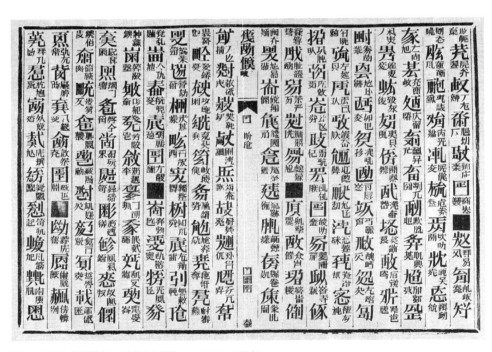

图1-1 徐冰《析世鉴·天书》（局部） 1987—1991年

一、汉字与书法创作的关系

宗白华在《中国书法里的美学思想》一文中，提出汉字是中国书法之所以成为艺术的条件之一的观点①，实际上已经强调了汉字与书法本体之间的某种分界，从根本上构成了对书法的一种本质性界定。很显然，汉字及汉字的书写并非天然就是艺术品，它是由甲转化为乙，即由文字符号转化为艺术形象，这种转化的先决条件是什么？这就是宗白华这篇文章的主题——"书法里的美学思想"。他认为书法里的美学思想是用笔墨表现、空白造型、谋篇布局，尤其是形式构成和对比关系传达出来的，而用来传达美学思想的材料是汉字的象形品格，用来表达这种特殊美学思想的工具是毛笔。

这里所说的汉字是基于文字符号的形态特征而言的，也就是中国汉字早期的象形文字（图1-2），它首先区别于西欧各国的那种由纯抽象的、形态简单的字母组合而成的文字，因为这些字母没有象形性，所以缺少天

图1-2 象形文字示例

然的造型上的形象美与丰富性，而汉字则恰恰具有这样一种原生性的形态美与造型表现力，这构成了汉字之所以能成为艺术表现对象的先决条件。"中国字，是象形的。有象形的基础，这一点就有艺术性。中国的文字渐渐地越来越抽象，后来就不完全包有'象形'了，而'象形''指示'等只是文字的一个阶段。但是，骨子里头，还保留着这种精神。中国书家研究发展这种

① 宗白华以为："中国人写的字，能够成为艺术品，有两个主要因素：一是由于中国字的起始是象形的，二是中国人用的笔。"参见林同华主编：《宗白华全集》第3卷，安徽教育出版社2012年版，第402页。

精神，成为世界上独特的艺术。"①宗白华确认了汉字在形成之初的象形性是贯穿汉字演变的内在基础。中国汉字源头上的象形天赋，与埃及等象形文字不同，它与指事、会意、形声、转注和假借合为一体，潜在蕴藏着汉字的艺术性，天生具备某种美感的共鸣与审美塑造的可能性。应该说，关于汉字的象形所具备的天然美感这样一种性质无论怎么阐述都不为过。所谓"象形"，即"画成其物，随体诘诎"，也就是说，汉字的文字符号是建立在对物象的勾勒模拟之上的，而任何一种大自然的物象，比如日、月、山、川、鱼、马等，它们是各自独立且形象多样的。所以，对它们的模拟所形成的象形文字就具备了一种天然的形态或图画上的美感，这种美感的产生是因为汉字所模拟的结果丝毫不像模拟对象，它模拟的是一种基于自然万象的造型上的生动性、多样性与丰富性。宗白华指出，"书者如也，书的任务是如，写出来的字要'如'我们心中对于物象的把握和理解。用抽象的点画表出'物象之本'，这也就是说物象中的'文'，就是交织在一个物象里或物象和物象的相互关系里的条理：长短、大小、疏密、朝揖、应接、向背、穿插等等的规律和结构。而这个被把握到的'文'，同时又反映着人对它们的情感反应。这种'因情生文，因文见情'的字就升华到艺术境界，具有艺术价值而成为美学的对象了。"②可见，在宗白华的叙述中，象形不仅是对物象的外在形象的模拟与概括，更包含对物象中所蕴含的阴阳变动的规律的把握，书法是以抽象的点画、结构来反映自然万象之所以构成的原理，从这一点上，就更加凸显出汉字所具备的结构上的形式美特征，这种特征是与自然万物之理相符的，因而其又在外在的象形上获得了某种更高的抽象性与超越性，而这一切都指向形象、形态、造型这样一种隶属于视觉艺术的基本对象。换言之，正

① 林同华主编：《宗白华全集》第3卷，安徽教育出版社1996年版，第611页。
② 林同华主编：《宗白华全集》第3卷，安徽教育出版社1996年版，第403页。

是因为汉字的形态特质，才构成了书法艺术抽象性的前提条件，这也是书法成为艺术的原因之一。

可以看到，宗白华对汉字与书法关系的讨论，完全不是建立在汉字的字义及其交流功能之上的，更多地侧重于汉字的形象、形体所表征的"形"。众所周知，汉字本身是一种文字符号，是以表意、交流为目的的，但对于书法而言，其所利用的并不是汉字的字意，而是汉字的形体。鲁迅曾总结："汉字有三美，……形美以感目，三也。"①"形美"即指向汉字的形体，通过汉字的形象及造型来产生视觉上的美感，进而感动心灵。鲁迅所谓汉字"形美"，其实和宗白华讨论的"文"是一个意思。可见，书法建立在汉字的形美基础之上。如果从欣赏书法艺术角度考虑，欣赏完书法艺术之后，再去欣赏书法材料（汉字或文词）的美，达到"美美与共"的境界，岂不妙哉！英国哲学家席勒说："艺术大师的真正秘密，就在于他以形式消除材料，材料本身越是动人，越是难以驾驭，越是有诱惑力，材料就自行其是的显示它的作用。或者观赏者越是喜欢直接同材料打交道，那么，那种能克服材料又能控制观赏者的艺术就是成功的。"②席勒看到了"材料"与艺术"形式"争夺的激烈性，认为"艺术大师的秘密就在于他以形式消除材料"。"材料"与"形式"的竞争，在书法艺术中表现为书法的笔墨形式与所书写的文词（诗词文章）的诱惑力之间的竞争。笔者创作的这幅"蔷薇"（图1-3），即努力以创造"有意味的形式"来消减耳熟能详的文词对笔墨形式所带来的干扰与影响，创造出能够传达"喜怒、窘穷、忧悲、愉佚、怨恨、思慕、酣醉、无聊、不平"③等情感内容的艺术世界。

① 鲁迅：《汉文学史纲要》，译林出版社2018年版，第6页。
② ［德］席勒著、张玉能译：《席勒散文选》，百花文艺出版社1997年版，第241页。
③ 韩愈：《送高闲上人序》，华东师范大学古籍整理研究室选编校点：《历代书法论文选》，上海书画出版社2013年版，第291页。

关于书法的形式与内容二者的关系问题，民国学人有着明晰的认识和论断。张荫麟说："我国艺术史上有一特殊现象，即语言符号亦可为审美之对象，为种种才力之所寄托。"[1]与宗白华一样，张荫麟确认了书法的艺术身份，并认为它是一门特殊的、非西方国家所有的、以语言符号为基础材料的

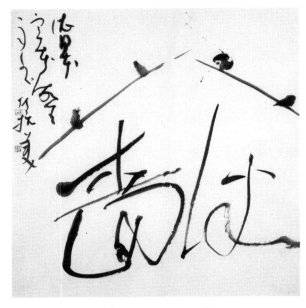

图1-3 胡抗美《蔷薇》 68×68cm 2019年

艺术。同时，张荫麟又说："书艺虽用意义之符号为工具，而其美仅存在于符号之形式，与符号之意义无关。构成书艺之美者，乃笔墨之光泽、式样、位置，无须诉于任何意义。"[2]在这里，张荫麟已经将书法的本体揭示得非常清楚，书法虽然借用了汉字的语言符号，但是，书法之美却不在于语言符号的意义，而只在于符号的形式变化，也就是"笔墨之光泽、式样、位置"。很显然，后者是从书法艺术表现的角度去谈的，它已经不是原初意义上的文字，而是经过艺术加工之后的"笔墨"，这种笔墨才构成真正的审美对象。张荫麟与宗白华、鲁迅等人一样，把汉字这一意义符号视为书法的材料，即书法所利用的对象，实际上其所指的意思与我们主张汉字为书法的材料是相一致的，也就是前面所反复论及的，书法借用了汉字这样一个具有天然形体

① 张荫麟：《中国书艺批评学序言》，《大公报》(天津)，1931年171期。
② 张荫麟：《中国书艺批评学序言》，《大公报》(天津)，1931年171期。

美与造型潜能的载体，予以审美化、艺术化，使之脱离汉字的意义功能而转向书法艺术创作过程中所赋予书法的点画、结体、章法等的审美功能。

无独有偶，美学家邓以蛰也持有类似观点。邓以蛰指出："文字原为语言之符号，初不过代结绳以便于用也。其进化而成为书法，成为美术，世界美术恐无其例。……字如纯为言语之符号，其目的止于实用，故粗具形式即可；若云书法，则必于形式之外尚具有美之成分然后可。"[①]邓以蛰认为，文字为语言符号，而书法是美术，是建立在汉字这样一个文字符号载体之上的"进化了"的艺术形式。在邓以蛰看来，以实用为目的的汉字只要"粗具形式"，且写法无误，就足以践行信息记载与交流的功能。而"写字"要上升为书法，成为书法艺术，那么利用汉字造型（而不是书写）过程中的审美属性必须成为第一要务，汉字在书法作品中的身份不是指示意义的"语言符号"，而是传达美感的审美对象。

这种审美对象的建立是通过造型来实现的，造型的工具是毛笔，造型的材料是汉字，即宗白华所指出的构成书法艺术的两个先决条件。其实，宗白华的这种观点在古代书论中已经有深刻的讨论，只不过古人还没有运用"造型"一词而已。中国早期经典书法理论蔡邕《九势》（传）开篇即言"惟笔软则奇怪生焉"[②]，"奇怪生"指向的是用笔，因为造型过程中涉及的所有细节都是经过用笔而产生的，在用笔中生成各种各样的形势，包含了方向、速度、节奏等内容，是时间性与空间性相统一的书法形式特征，这些都必须经由毛笔才得以实现。因为毛笔所独有的"软"这一物理特性，加之书家在书写过程中提按顿挫、使转停留等复杂的技术性动作，所以书法的线条才有了

① 邓以蛰：《邓以蛰全集》，安徽教育出版社1998年版，第167页。

②《九势》认为："夫书肇于自然，自然既立，阴阳生焉；阴阳既生，形势出矣。藏头护尾，力在字中，下笔用力，肌肤之丽。故曰：势不可止，势去不可遏，惟笔软则奇怪生焉。"参见［汉］蔡邕：《九势》（传），华东师范大学古籍整理研究室选编校点：《历代书法论文选》，上海书画出版社2013年版，第6页。

方圆藏露、层次和动感等无以穷尽的变化，这是书法在工具上与西方艺术的根本区别，也是书法之所以能最终成为一门中国博大精深的传统艺术的原因之一。对于一个平面化的汉字形体而言，唯有毛笔才能"奇怪生"——让每一个动作都能细腻地表达为点画所呈现出的不同形态。总之，我们在《九势》中可以看到，作者在讨论书法时，丝毫不牵涉到文字字面含义，也与书法创作使用的文词无关，他所关心的只是汉字应该像或可能像的形态——艺术形象或意象。蔡邕又说："为书之体，须入其形。若坐若行，若飞若动，若往若来，若卧若起，若愁若喜，若虫食木叶，若利剑长戈，若强弓硬矢，若水火，若云雾，若日月。纵横有可象者，方得谓之书矣。"①"为书之体，须入其形"是此文的核心观点，将"为书之体，须入其形"理解为书法创作关键问题，把"形"阐释为造型元素，应该是符合此文旨意的。

因此，我们认为，汉字在书法领域里的价值与意义止步于作为造型材料，其字义与书法艺术并无本质相关性，它以其结构、形态的可塑性，服务于书法的审美，并在此基础上形成中华民族独特的艺术、独特的审美方式。诚如蒋彝所说："汉字的结构为书法家提供了种种机会，利用每一笔笔画，利用毛笔的每一个动作，进或退，顺或逆，重或轻，湿或燥，疾或徐，密或疏，肥或瘦，粗或细，连或断，来表现艺术才思。靠着毛笔的每一个运动，书法家可以改变自己的风格。虽说中国的书契出现于大约公元前25世纪，即中国文明的萌芽时期，中国书法风格却始终呈现千姿百态的面貌。"②书法以汉字为材料，以汉字造型及创作过程为表现对象，真正意义是表现对象蕴含的书家思想。

当然，汉字又是书法的底线，书法不能脱离汉字而存在。众所周知，任

① ［汉］蔡邕：《笔论》（传），华东师范大学古籍整理研究室选编校点：《历代书法论文选》，上海书画出版社2013年版，第6页。

② ［美］蒋彝：《中国书法》，上海书画出版社1986年版，第185页。

何艺术都依赖于特定的素材和表现形式，并以此作为其区别于其他艺术的理由。汉字对书法而言，具有关乎本体的决定性意义，是书法艺术生成的材料与基础。

二、文词与书法艺术的关系

书法离不开汉字，也就是说，每一件书法作品都是运用汉字进行创作的结果，名言警句、唐诗宋词、自作诗词，等等，它们只是书法艺术造型的素材，书法家是通过点画、结体、组、行、墨色、空白、区域等的造型、组合来完成审美与艺术表达的。之所以如此说，是为了区分作为书法造型素材的文词与书法创作造型的不同，前者是文词的内容，即一件作品写了什么文字。后者是书法内容，即这些文字造型组合、对比的关系；前者指向艺术创作的材料，后者指向艺术创作本身，二者之间有着根本区别，无论什么理由都不可以混为一谈。

为了说明这一区别，以一片甲骨文（图1-4）的价值为例进行具体分析，以加深理解。如果把一片甲骨文当作一件记载了某些事件的文物或实物来看，需要把其中的甲骨文字识读出来，然后去解释文字组织起来的

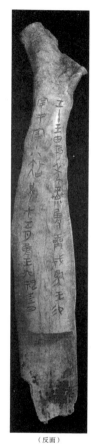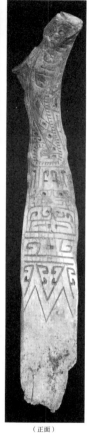

（反面）　　（正面）

图1-4 商代后期　宰丰骨匕记事刻辞
27.3×3.8cm　中国国家博物馆藏

文本的整体意思，这属于历史学家、文物学家、文字学家的工作，他们关注的是甲骨上所写（刻）文字的含义及其记载的历史事件；如果把这片甲骨文当作一件书法作品来看，甲骨文字的识读将不是必需的工作，而是转向甲骨

文字美的欣赏包括线条的质感、结构的造型、章法的排列、空间的处理等等，进入的是一种艺术的审美活动与境界，这样感知的才是书法的内容。邓以蛰在《书法之欣赏》中说：

> "甲骨文字，其为书法抑纯为符号，今固难言，然就书之全体而论，一方面固纯为横竖转折之笔画所组成，若后之施于真书之'永字八法'，当然无此繁杂之笔调。他方面横竖转折却有其结构之意，行次有其左行右行之分，又以上下字连贯之关系，俨然有其笔画之可增可减，如后之行草书然者。至其悬针垂韭之笔致，横直转折，安排紧凑，四方三角等之配合，空白疏密之调和，诸如此类，竟能给一段文字以全篇之美观，此美莫非来自意境而为当时书家之精心结撰可知也。……皆字之于形式之外，所以致乎美之意境也。"①

在这里，邓以蛰从艺术审美出发对甲骨文展开论述，对于这些远古的文字，他采取的不是"读"的办法，而是"看"的活动，不是去识读、解读文字的意思，而是欣赏其带来的审美的感受，抛开了文字字义，进入艺术欣赏的境地。对于这样一种纯艺术的观看与描述，宗白华深表赞同，邓以蛰"说出了中国书法在创造伊始，就在实用之外，同时走上艺术美的方向，使中国书法不像其他民族的文字，停留在作为符号的阶段，而成为表达民族美感的工具"②。宗白华利用邓以蛰的思想区分了实用书写与书法艺术创作的不同，文字的记载交流功能属于实用，而文字在书法造型过程中所营造出来的美感、意境属于艺术，前者依赖于文字内容，后者依赖于艺术原理，这二者是

① 邓以蛰：《邓以蛰全集》，安徽教育出版社1998年版，第167—168页。
② 林同华主编：《宗白华全集》第3卷，安徽教育出版社2012年版，第401页。

相互独立的。

明白了这一点，我们就能真正明白"读"与"看"的区别，实质上构成了我们有效区分书写文本与书法内容的生理机制与心理机制。熊秉明说："中国人欣赏书法，也并不就非把文字读出来不可，许多草书往往是难于辨读的，在我们没有辨读之前，书法的造型美已给我们以观赏的满足。所以真正的书法欣赏还在纯造型方面，等到读出文字，知道这是一首七言绝句或五言律诗的时候，我们的欣赏活动已经从书法的领域转移到诗的领域去了。文字是书法艺术的凭借，但文字意义不是首要的。"[①]熊秉明相当清晰地指出了在具体的欣赏活动中，"看"与"读"的不同次序和位置。书法艺术欣赏，是对书法作品中造型美的观看与感知，所有跟文字相关的识读活动已与书法艺术无关了。

尽管书法艺术与实用书写结合在一起的时期里所创作的书法作品，书法领域与文学领域很难区分，但难以区分并不意味着不存在区分、不需要区分和不能区分，正因为难以区分，所以才更须加以区分。从文学角度出发，王羲之的《兰亭序》（图1-5）是一件优秀的文学作品，被收录在《古文观止》中；就书法艺术性而言，这又是一件经典的书法作品，被誉为"天下第一行书"。但是，《兰亭序》作为文学作品，读者无论抄写千遍万遍，文学作品所传达的内容不变；《兰亭序》作为书法作品，即使是王羲之本人再抄写一遍，书法作品的内容随即发生变化，更不用说他人抄写或临摹了。这种同一文字内容在文学与书法两个领域的重合往往会引发混淆与误解，最普遍的误会就是把作为文学的《兰亭序》与作为书法的《兰亭序》等同起来。从艺术表情达意的功能看，我们可以关注到永和九年三月三日的《兰亭序》在文学与书法两个不同领域的高度契合，但它不应该，也不能、更无法代替各自的欣

① 熊秉明：《中国书法理论体系》，天津教育出版社2002年版，第32页。

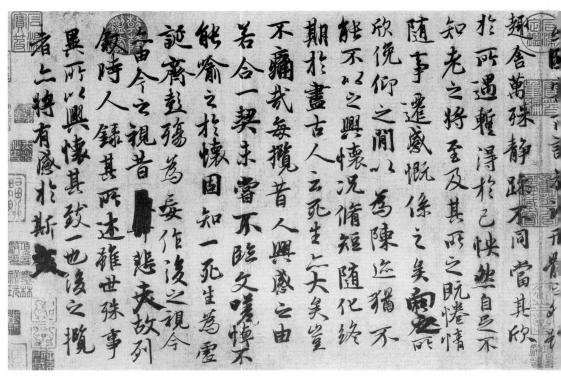

图1-5［东晋］王羲之《兰亭序》［唐］冯承素摹本　24.5×69.9cm　北京故宫博物院藏

赏方式及艺术规律。

　　唐代张怀瓘《文字论》对于书法与文学的区别有精炼的表述："深识书者，惟观神彩，不见字形。……文则数言乃成其意，书则一字已见其心，可谓得简易之道。"①张怀瓘将文学与书法表情达意的条件区分得有根有据，入情入理。对于文学而言，需要"数言"（数量很多的文字）才能实现意义传达，其重在"语义联合"，它以字词或短语为其意义结构单位，重点在"文"；而书法则是以点画为单位，以方圆藏露、粗细长短、大小正侧、疏密

①［唐］张怀瓘：《文字论》，华东师范大学古籍整理研究室选编校点：《历代书法论文选》，上海书画出版社2013年版，第209页。

虚实等形式为表现手段，通过造型组合进行表情达意。"一字已见其心"，指的就是书法中的情感表达并不依赖于文字连缀成篇章的意义整体，其中一个字的笔墨意味便可显现。文学作品，则是被文学的形式所规定了的成品，这种成品到了书法家那里，那种完整意义上的文学内容不仅与书法作品内容无关，而且积极主动地彰显其意义诱惑力，与书法家创作的内容争夺观众，这是书法家使用材料时必须计算的"成本"。难怪王铎的一些作品（图1-6）文词东拼西凑，大概有降低"成本"之意。

书法与文词"各美其美"，也可实现"美美与共"，但"各美其美"是前提。柳永《雨霖铃》中的名句："今宵酒醒何处？杨柳岸，晓风残月。"他通过"杨柳""晓风""残月"几个意象成功地完成了情境的塑造，也完成了作

图1-6 [明]王铎《草书临阁帖》
196×56cm 2011年保利拍卖图录

者此时此刻心境与情感的表达，凄凉、孤独的思绪跃然纸上，让人动容。这是文学的美。那么，当书法家以"今宵酒醒何处？杨柳岸，晓风残月"为创作材料（图1-7）的时候，这些文字内容及文词内容在书法家那里被搁置，书法家除在创作前选择了这段文词外，创作过程并不因文词内容变化而左右，书法家的情感也不追随柳永彼时彼刻的凄凉与孤独。事实上，文学家选字（遣词造句）是为了通过词意组合塑造艺术形象或内心世界；书法家对文词的选择并没有真正进入创作，与文学创作不同，书法创作主要是在被选择的文词材料内，利用文词字形进行艺术造型（笔墨形象），其情感或内心世界就表现在所创造的艺术造型之中，这完全属于另外一个领域的艺术创作。书法的艺术造型是通过技法运用、结构赋形、墨色变化、空间腾挪、节奏变化等等来实现的。因此，书法家的创作与文词的意思无关。其实，书法家不必通过书法作品去准确地表达柳永的情感，即使书法作品创作出凄凉孤独意境，也与柳永无关，而是书法家的情感体验与寄托。更何况，书法家虽然选择"今宵酒醒何处？杨柳岸，晓风残月"为创作材料，但创作的结果很可能传达的是轻松、热烈、欢快的情感。作为书法欣赏，观众一方面首先陶醉在书法作品传达的书法家创造的轻松、热烈、欢快的情感中，即书法家通过笔墨所传达的情感，并非柳永的情感。另一方面，在欣赏完书法所表达的内容之后，再进一

图1-7 胡抗美《柳永诗句》 34×24cm 2011年

步去追寻：书法作品写的什么文词？观众这时已经离开书法艺术的领域进入到柳永的文学世界里。此时，轻松、热烈、欢快的书法情感与凄凉、孤独的文学情感交织，形成巨大张力，这样的世界很美好，不同的观众进入不同的陶醉世界，达成了"美美与共"的审美意向。

总而言之，书法作品中的文词不是文词的字义本身，更不是文学家作品的文学意涵。书法的"内容"，是书法家通过笔墨创造的艺术形象，通过这些艺术形象的组合、对比产生关系。对于书法作品的内容，在苏东坡看来是"意"，在黄庭坚看来是"韵"，在米芾看来是"趣"，在蔡襄看来是"神气"。因此，文词在书法作品里的价值只能止步于"质料"，其含义并非必需品。书法作品中只有那些属于书法"内容"层面的可见之物，以及由此引发的情感共振，才属于书法欣赏的范畴。书法创作在情感上并不以文学作品所传达的情感为首要任务和最终目的，而是在其自身范畴之内建构与表现书法家的情感。

三、书法内容与书法形式的关系

如上所述，书法家书法创作时抄写这些名言、诗词，只是使之成为表达自身情感的桥梁，但"借题"后最终"发挥"的是书法家的情感，该"情感"不可能、也无必要与他人的名言、诗词的文意完全契合。也就是说，书法的内容（图）不是文词文本的内容。书法内容的创作以汉字的结构为基本

形，继而以艺术情感的表现为动力，对基本形进行各种各样的变形，所变之形呈现出时间性的运动过程、空间性的笔墨形态，从而表达出书法家创造的个性、情感与精神状态等等。书法所表达的艺术情感，是书法造型的出发点和归宿点。但是，由于造型是可见、可言的，艺术情感却是不可见、不可言的，这就导致了情感和造型在欣赏与传播中的信息不对称。这说明书法家对于书法内容的体认与大多数欣赏者眼中看见的"内容"，并不一致，它正是形式与汉字字义这一本质差异的体现。

但也有高明的欣赏者，林语堂在《吾土吾民》中对此便有讨论："欣赏中国书法，是全然不顾其字面含义的，人们仅仅欣赏它的线条和构造。在这绝对自由的天地里，各种各样的韵律都得到了尝试，各种各样的结构都得到了探索。"[①]可以看到，林语堂对于书法的理解，与前面列举的宗白华、蒋彝、邓以蛰等人具有高度的共识，即将书法创作时选用的文字、文词内容排除在书法内容之外，欣赏中国书法，只需关注"线条""结构""韵律"等这些书法家笔墨创作出的形象。在他们看来，这些属于书法所固有的承载审美与情感的形式才是书法的内容。

任何一门艺术，就其所提供的内容而言，主要来自两个方面，一方面是带给人们感官上的感受，另一方面是带给人们的心灵上的感受。那么，就视觉艺术而言，一方面是可视的形式或曰表层形式，另一方面是情感和精神的或曰深层形式。前者是一门艺术自我独立、自我确认的依托，不同艺术依托于独特的形式来成就这门艺术本身。

至此，我们或许可以得出这样的论断：解读书法的内容包括两大要素，其一是书法特有的形式——笔墨与汉字的所造之形，其二是笔墨、空白组合、对比后产生的关系，即书法作品表现的情感。书法的情感与形式之间是合而

① 林语堂著，郝志东、沈益洪译:《中国人》(原名：吾土吾民)，浙江人民出版社1988年版，第258页。

为一的整体，因为，情感是通过形式表现的情感，形式是表现情感的形式，它们本身就是一体两面的关系。

在西方，无论哲学、美学还是艺术学史上，"形式"一词有着复杂而丰富的含义。在我国，由于历史或特殊习惯的原因，形式与内容通常被置于二元对立的关系之中。笔者关于书法"形式"概念的讨论以传统的形势理论为基础，吸纳民国学者的相关论述，同时借鉴了亚里士多德"四因说"中的"形式因"，以及俄国形式主义概念。从梁启超、王国维、张荫麟、邓以蛰、蒋彝、林语堂、宗白华等人著述中，可以清晰地印证"形式"概念在民国时期得到普遍的接受。

邓以蛰认为，"非先有字之形质，书法不能产生也。故谈书法，当自形质始。考书法之形质有三：一曰笔画，二曰结体或体势，三曰章法或行次"[①]。邓以蛰把笔画、结体和章法等作为书法本体的言说，其意就在指明书法的内容实即其形式。弘一法师也提出了自己对书法作品批评的看法："普通的一幅中堂，论起优劣来，有几种要素须注意的。现在估量其应得的分数如下：章法五十分、字三十五分、墨色五分、印章十分"[②]，很显然，这些论点都指向书法的形式，即点画、结体、章法等书法本体内容。可见，书法内容即其形式，在民国就已经形成了明确的定论。

① 邓以蛰：《邓以蛰全集》，安徽教育出版社1998年版，第168页。
② 李叔同：《华枝春满：李叔同精选集》，崇文书局2013年版，第55页。

第三节 │ 学科背景下"书法学"的身份认知与现实发展

社会转型伴随着教育转型，民国高等书法教育是20世纪高等书法教育的开端，以1905年清政府"谕立停科举以广学校"[①]为标志，建立在科举制基础上的旧式教育逐渐被借鉴西方教育体制而形成的近代学校教育所取代，书法的艺术身份也在这种新兴的教育体制的学科归属中得到不断确认。

一、20世纪初书法学的身份认知发展

早在1901年，当时主管绍兴中西学堂的蔡元培撰写了著名的《学堂教科论》一文，提出了详细的学科分类构想，并首次提出了"书法学"[②]（图1-8）这一称谓。在这个可谓是最早的且较为完备

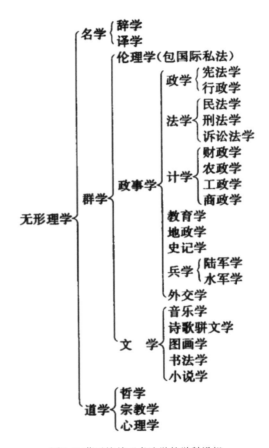

图1-8 蔡元培关于书法学的学科设想
（图片来源：蔡元培《学堂教科论》，1901年）

① 舒新城编：《民国丛书》第2编第46册，上海书店出版社1990年版，第124页。
② 张汝伦编：《蔡元培文选》，上海远东出版社2012年版，第9页。

的现代学科分类体系中，蔡元培将"书法学"置于"文学"之下，而与之相并列的有音乐学、诗歌骈文学、图画学和小说学四科。当然，这里的"文学"与我们现在理解的文学颇有不同，按照蔡元培在文章中的解释，"文学者，亦谓之美术学，《春秋》所以文致太平，而《肆业要览》称为玩物适情之学者，以音乐为最显，移风易俗，言者详矣。"①所以，"文学"在这里大抵与文艺之学相当，而书法学列于其中与音乐、诗歌、图画、小说并列，这也为书法后来的学科化道路奠定了分类的学理基础。

1917年12月21日，北京大学设立"书法研究会"，聘任沈尹默、马衡等为导师；次年4月，蔡元培在"中国第一国立美术学院"（中央美术学院前身）的开学典礼上发表演说，进一步提议在美术院校中开设书法专科。②从蔡元培的提议可以看出，1918年书法的专业设置还未得到实施，十几年前他提出的"书法学"的学科设想也没有得到落实，因为在美术院校尚未设立书法专业，更何况在其他类型的学校。可见，书法学成为一门学科，在20世纪一二十年代时更多的是处于理论建构和呼吁的状态。这种处境直到20世纪三四十年代似乎也并未得到多大改善。宗白华所著《与沈子善论书》一文，深刻反映并强调这一客观情形：在以学校教育为主导的体制下，如果不能在学校教育中落实书法的学科地位与专业教育，书法要发展，书学要昌明难以可能。"尝以为今日书学之衰微，学校教育，未能重视，实为主因。"③从书法作为一门课程在高校中的实践来看，胡小石、祝嘉、陈师曾等人都为推动书法艺术从文人"余事"向学科的迈进做出了重要贡献。1914年时，陈师曾等人

① 张汝伦编：《蔡元培文选》，上海远东出版社2012年版，第10页。
② 蔡元培在演讲中说："惟中国图画与书法为缘，故善画者，常善书，而画家尤注意于笔力风韵之属。西洋图画与雕刻为缘，故善画者，亦或善刻，而画家尤注意于体积光影之别。甚望兹校于经费扩张时，增设书法专科，以助中国图画之发展。"参见蔡元培：《北京大学日刊》，援引自朱艳萍：《民国时期书法出版物研究》，河南美术出版社2019年版，第4页。
③ 宗白华：《与沈子善论书》，《书学》1944年3期，第161页。

也在北京高等师范学校开设国画手工科教授书法篆刻。胡小石于1921年在北京女子高等师范学校担任教授并开设了书法专门课程。1924年任职金陵大学期间全面完善了该校的书法教学内容并开设甲骨文、金文等课程。1934年在金陵大学的国学研究班开设"中国书学史"课程。1935年在新华艺术专科学校国画系每周有两个学时的书法课，教授年限为3年，并得6个学分。1942年为重庆中央大学本科生讲授《书学史》，1943年在昆明西南联大讲授《书学史》中"汉碑流派"一章①，并做题为"八分书在中国书学史上的地位"的学术讲座。祝嘉在1935年时出版了其首部著作《书学》，1941年又完成《书学史》。祝嘉十分重视中国书法的教育问题，1943年在《读书通讯》（第60期）发表《怎样复兴我们的书学》一文，次年又在此基础上发表《书学之高等教育问题》（1944年，《书学》第二期）的专门文章，特别提出"金石学"应作为书学首要科目，其中又分为：甲骨文学、钟鼎文学、碑学、帖学、题跋学等科目。应该说，祝嘉此时就已经较为深刻地思考了书法学的学科发展路径，这些都表明学界为书法艺术在20世纪上半叶学科发展中的身份认知所做出的努力。

二、现代学科背景下的书法学的现状与发展

1963年浙江美术学院书法专业的成立，或许可以真正意义上理解成书法作为一门现代学科建设的转折点。据刘江回忆，在1962年杭州召开的文化部全国高等艺术院校教材会议上，潘天寿指出："现在中小学还不能开设书法课，但应在少数高等艺术院校开办书法专业，以培养书法人才。书法篆刻艺术是宝贵的民族文化遗产，必须继承。要抢救遗产，如果再不抓书法教育，就会出现后继无人的情况！"②可见，二十世纪之后的数十年以来，处于现代

① 徐利明：《胡小石的学者生涯与书法》，龚良、倪明主编：《胡小石书法文献》，荣宝斋出版社2008年版，第12页。
② 卢炘编：《潘天寿研究》第2集，中国美术学院出版社1997年版，第360页。

转型中的书法遭遇了颇为尴尬的局面与生存的困境，书法作为独立艺术门类的现代身份亟待通过教育来得到确认。所幸的是，潘天寿的提议得到了有关部门的重视，文化部要求全国各美术院校国画系应开设书法、篆刻课程，并委托浙江美术学院新办书法专业。经过一年筹备，与绘画等其他学科相并列的首个高校书法专业得以成立，这标志着中国高等书法教育的开端。

就不太乐观的情形来看，尽管高等书法教育始于上世纪60年代，但直到21世纪初，该学科都未能大规模推动。2000年以后，"书法学"虽逐步进入各大高校的学科视野，但与绘画、音乐等学科相比，书法艺术的学科成熟度尚有较大距离，主要存在如下四类问题：

（一）缺乏独立学科目标

大体而言，目前的书法专业培养可分为三大类。一是偏重于"艺术"学科性质，归类为"造型艺术"，大都设置在中国画系、中国画学院或美术学院，极少高校成立"书法学院"。二是师范类院校的书法专业。多侧重"师范"性质，即培养以书写技能教学为中心的书法教师。三是将书法专业置于古典文献学、古典文学之类的学科之下，教学摇摆于文献学、文学、书法实践之间。但不论偏重于哪种方向，作为一个专业、一个学科，缺乏相对统一的内在要求与规范。

（二）学生群体知识的贫瘠化

20世纪初，随着科举的废除，西学东渐，传统书法的社会生态发生了很大的变化。在现代学校教育的规训下，传统的精英阶层走向了分化，书法越来越成为一部分人专门从事的事业。

如果说20世纪七八十年代少数高校的书法教育尚有精英教育的意味，那么进入21世纪以来，随着高校的不断扩招和书法专业的迅猛发展，如今的大学书法专业教育实际变为高考成绩较差的生源取得高等学历的一种途径，或说捷径。报考书法专业的学生，很大一部分是接受短期高考培训通过一年甚

至半年的集训，机械、模式化地学习，以极端应试的模式来考取相关院校。艺术高考生的文化成绩与非艺术类的考生完全不在同一层次，整体文化修养相对薄弱。

（三）课程设置重技轻学

由于书法专业学生的文化基础比较薄弱，书法专业基础也不扎实，从学生角度看，对于文化基础课的学习缺乏积极性，对于书法文化及艺术学、美学知识也不感兴趣。从客观层面看，高校的书法专业课程在设置上技法实践类多于理论文化类，两者结合加剧了重实践轻理论的倾向。若再无明确的专业学术导向的设定，那么，高等教育下的书法专业学科岌岌可危。此外，有些教师自身缺乏高等书法专业教育的能力和学术训练，他们对高等书法教育的认识还仅仅停留在"写好毛笔字"的阶段，自身视野狭窄，更遑论以现代艺术教育的理念贯彻在日常教学之中了。

（四）规范书法教材的匮乏

虽然在20世纪90年代末，中国教育学会书法教育委员会出版过一套15册的高等书法教材，但在实际高等书法教育教学中少有使用。同时，作为教育管理最高机构的教育部高教司也在组织出版各种教材，但宏观上缺少综合性指导效能，形成了不同机构间各自为政的局面。因此，表面上看教材一套又一套的存在，但没有一套被确定为参考性教材，各高校的书法教材往往取决于书法教师的喜好。教材是实施教学的基本保障，教材的相对统一是对书法教师素质的基本约束。

就有利的一面来看，我们也欣喜地看到当下书法学科建设所取得的进展，从全国美术院校书法专业的设立，到其他综合类院校书法专业的设立；从本科到研究生再到博士教育培养体系的完善；从附属于文学到与文学的脱离、独立书法学院的成立，一步步见证了书法学的进步与成长。2014年，习近平总书记指出："随着人民生活水平不断提高，人民对包括文艺作品在内

的文化产品的质量、品位、风格等的要求也更高了。文学、戏剧、电影、电视、音乐、舞蹈、美术、摄影、书法、曲艺、杂技以及民间文艺、群众文艺等各领域都要跟上时代发展、把握人民需求，以充沛的激情、生动的笔触、优美的旋律、感人的形象创作生产出人民喜闻乐见的优秀作品，让人民精神文化生活不断迈上新台阶。"① 可见，书法在中华民族文化复兴及社会精神生活中担负的重要使命。书法也唯有秉持这样一种艺术的身份与立场才能如梁实秋、蔡元培、潘天寿等人所呼吁和期盼的，从生存走向发展，从式微走向中兴，实现凤凰涅槃般的现代转型。在2022新版研究生学科专业目录中，"美术与书法"已经与音乐、舞蹈、戏剧与影视、戏曲与曲艺、设计五大艺术门类并列为一级艺术学科，书法的艺术身份及地位都得到肯定。这些都表明书法作为独立艺术门类的学科属性与身份的不断确认，这是书法自二十世纪以来现代转型探索中的重要突破之一。

① 《文艺是最好的交流方式（习近平讲故事）》，《人民日报海外版》(2019年07月18日第05版)，http://paper.people.com.cn/rmrbhwb/html/2019-07/18/content_1936780.htm

第二章

现代书学的开端：民国书学思想

在中国书法史上，民国是一个重要的书法发展阶段与历史转型期。这个时期，盛行于晚清的碑学取得丰硕成果，不仅大批书法家自觉进行碑学书法实践，文人的日常书写也大多呈现出取法碑版的面貌，与此同时，帖学的复兴与碑学的延续相并而行，开辟了碑帖融合的新境界。作为书法史上伟大变革的碑学，可以说兴于晚清，成于民国。民国书法以碑学实践为基础，与此前完成于帖学内部的书法风尚的转变有着显著的区别。而作为历史转型的重要阶段，民国所体现出的根本性转变表现为书法生态环境的变化，其标志性事件是1905年清廷宣布废除科举考试，构成了书法传统与现代的分野。科举制的废止意味着实行了一千多年的文官选拔制度的终结，曾经作为科举晋升之具的楷书，自然不再是读书人的必修课，作为艺术的书法也不再是社会精英的必修课。另一个现代性因素则是，钢笔、铅笔这样的硬笔取代毛笔并得以广泛推广和使用，导致毛笔逐渐退出了实用领域，书法在20世纪以前所拥有的广泛社会基础已不复存在。这两个方面是书法在日后走向专业化、成为一个独立艺术学科的重要社会性因素，这些变化均发生在民国时期。社会制度的变革，书写工具的改变，带来了书家、学者思想的变动，受西学理论影响，以康有为、梁启超、王国维、祝嘉、宗白华、沙孟海等为代表的一大批晚清民国书家或学者开启了现代书学的理论研究之路，完成了书法艺术身份的体认，明确了书法的艺术性质与内在属性，建构了一个全新的书学传统。

第一节 | 民国时期的现代书学思想

20世纪上半叶，伴随着书法生存环境的剧烈变化，民国学者对书法的认识也在发生深刻的变化，从多角度赋予书法理论以现代性意味，在理论视野和学术阐释等方面与传统书论迥然有别。

一、民国书法理论与现代学术文脉

民国作为中国历史转折与交替的时期，众多外来的理论观念被引入并应用于中国传统文化与艺术的研究中，包括西方已经发展较为成熟的理论方法，如社会学、哲学、美学、心理学等研究成果，这些方法都强烈冲击着传统理论研究，带来了民国书法理论的现代转型，但同时，这些理论研究也具有不系统、不完善的过渡性。它们是传统形态与现代形态交织的产物，即：其理论形态既来源于对传统书法理论的继承，也选择性地吸收了一些西方艺术理论、美学思想。前者主要是延续古典书学的传统路径，以考据、注疏及运用传统书学观念对书法进行论述，如杨守敬、罗振玉、吴大澂、张宗祥、沙孟海等人的书学论著即为此列。而后者则更多的是从时代变化的情境出发，对书法的性质、内涵进行重新界定，并广泛运用西学东渐的理论成果，从书法美学、书法批评等方面，产生了不同于传统的现代理念、现代阐释与现代表述，开启了书法理论（含美学）现代性的新纪元。与古典书学相比，呈现出鲜明的现代特征。这些理论见解在20世纪上半叶尤其30年代以后蔚为大观，包括王国维、梁启超、蔡元培、邓以蛰、朱光潜、林语堂、宗白华、张荫麟、蒋彝、滕固、丰子恺、梁实秋等著名学者在内的诸多学人的相关理论探索，形成了此一时期对于书法具有现代意义的认知，影响深远。同

时，除了上述关于书法性质与美学的理论成果之外，其他书学研究也体现出深刻的时代印记。比如，将书法与现代科学相联系进行把握，有颂尧的《书法的科学解释》，陈公哲的《科学书法》《科学书衡》和《书法矛盾律》，虞愚的《书法心理》，萧孝嵘的《书法心理问题》，高觉敷的《书法心理》，等等。这些研究反映出试图运用"科学"思维与理性分析，借鉴其他学科理论成果，对书法进行拓展研究的倾向，开辟了书法理论研究的新向度与新空间。

需要指出的是，以"科学"为上的书法理论家，有两个最为显著的特征。一是这些对书法做出新观念、新思想表述的主体多为文史哲方面的大家，而非专治一门的严格意义上的书法理论家，但他们对书法的认识却很深刻并富有新意，能够体现对时代转型的敏锐把握，呈现出跨学科研究的特征。这些学者的探索给我们今天以启示：作为书法理论家，应该葆有思想与理论的敏锐度，而不是仅仅停留在被固化的传统或现有的范式中；书法理论家的视野应该开阔、多元、包容，如此才会得出新见解、产生新思想。二是这些学者大多受西方学术的影响，大部分有留学或旅居海外的经历，这就在知识结构上有别于传统文人士大夫，这也是他们之所以能够面对历史发展的现代情境提出书法创造性阐释的知识基础。

通过以上学者的理论形态，可以解读出几种对于今天书法理论研究仍然非常重要的"意识"。其一是时代意识，或者说现代意识。书法理论有传统的积淀，有时代的特征，也给未来以指导，它需要对现实情境及问题做出关切与回应。20世纪上半叶的理论家正是把握了这种时代的问题情境，才产生了具有现代性的书学理论。其二是开放意识。现代性的进程是一个开放的进程，其中，思想、学术领域的西学东渐是重要的条件与动力。从王国维开始，大量学人都吸收了西方的理论与学术来对书法做出新的诠释，运用了新的理论工具和新的概念与语汇，使得其理论具有鲜明的现代特征的同时，也拓展了书法理论的维度。因此，书法理论家的视野必须更加开阔、多元、包

容，如此才会得出新见解、产生新思想。其三是思辨意识。这种意识与东西方交流及现代学术的产生息息相关，它使得对书法的阐释不同于古典书学的经验性与模糊性，而呈现出深刻的理论思辨形态。

总之，民国的这些理论家们为我们提供了与书法史上重大转型时期相适应的新的理论表达，它代表了书学从古典形态向现代形态转变的客观进程与必然趋势，承担着与时俱进、承上启下的重要职责。这种理论表达的意义在于：从书法转型的问题情境出发，赋予书法以独立艺术身份及学科定位，开启书法发展新天地；将古老书学融入现代学术文脉，将具有鲜明民族特色的书法艺术从理论角度推向世界艺术史。

当前，这种转型依然持续不断且不可逆转，20世纪书法在学科建设、学术研究和形式探讨方面出现的一些新特征也表明，书法在当今的发展，已无法脱离现代性语境。在新的文化、艺术语境下，以传统理论为基础，建构一种有别于传统士大夫书学的新书学势在必行。我们将这种新书学称之为现代书学。就其始源而言，我们则认为，民国诸贤对书法传统所做的新阐释，意味着现代书学的开端。

二、民国学者现代书学观的议题面向

历史都是在延续、变动中发展的，之所以变动，往往是由于新的历史情境或趋势的作用，历史的"断裂"也是历史过程的一部分，而寻绎"断裂"前后的承接性就显得尤为重要，它有助于穿越"断裂"而将历史的客观进程有机连接起来，进而充分认识完整的历史真实状况。

20世纪的书法发展进程，大体可将上半叶看作是"变动期"，80年代是"复兴期"，二者之间便是"断裂期"。所以，梳理和研究20世纪上半叶的书法观念与书学思想极为重要。一方面，它处在"断裂"之前，如果不对它进行研究，必然造成"断裂"前后的历史与思想无以为继。事实上也是如此，因为"断裂"，这个时期关于书法的新思想与新认识没有很好地延续下来，

造成了今天人们对书法的诸多误解。另一方面，20世纪上半叶书法理论建树是前所未有的，关于书法与实用的渐次分离、书法艺术身份的确立、书法学科建设等诸种议题都有深刻讨论，具有重大的历史价值与理论借鉴意义。今天书法中的很多问题在那个时代已经出现，当时的一些学人或书法理论家对这些问题有着敏锐的洞察力，并进行了深刻的分析研究，取得丰硕的成果。因此，重新整理与认识民国学人的书学思想，是当代书法理论研究实现连接古代书论与现代书学这一宏大建构的重要一环，它可以帮助我们梳理和把握今天书法与书学发展的历史文脉，并为其提供学理依据与思想武器。

在第一章的论述中，我们已经简要概述了中国书法现代转型期中的身份认知与艺术地位等问题，这些理论观念的产生均源自于民国学者孜孜不倦的探讨与研究，接下来，我们将系统地从"书法艺术身份的确认""书法的艺术地位""书法与其他艺术门类的关系""书法的抽象性""书法的视觉性""书法的时空性""书法的形式""书法的内容"八大方面，进一步阐释民国学者关于书法的新观念与新思想。

（一）书法艺术身份的确认

中国古代书法的身份建立在文人士大夫这个群体的基础之上，其对象仅仅限于受教育的精英阶层。书法身份的重要标志是书写文化的认同，建构汉字的神圣权力，维护汉字的崇高权威性。在古代中国，大部分文人士大夫的第一追求和最终追求均是修身、齐家、治国、平天下，这与书法艺术的身份形成不可调和的尖锐矛盾，在那个时代核心价值观的威逼之下，文人士大夫们选择了违心的妥协让步，称书法为"小道""小技""玩""余事"，从而使书法的艺术身份长期处于模糊不清甚至本末倒置的状态。

将书法作为艺术来看待，是民国学人的普遍共识。这种认识从情理上来讲，是有其非常深刻的渊源和基础的，在很大程度上也可以看作是以往关于书法观念的延续。沙孟海在《近三百年的书学》开篇中说："书学是中国最早

设科的一种艺术，六艺中不就有一艺是'书'吗？它的历史固然很悠久。"①
六艺是周朝时期官方设置的教育科目，由此可知，书法作为一门专门技艺和
学问在传统上有着悠久的历史渊源。

　　而实际上，书法在纳入官方的教育体系之前，自有其作为"艺术"的历
史，从某种程度上看，正如蒋彝在《中国书法》中所言："一般认为，中国
书法的历史和中国本身的历史一样长"②，这种看法，显然远远超出了周朝官
方设置书艺一科的时间界限，而把书法的历史延伸到民族诞生的源头，它充
分肯定了书法作为本民族的特殊艺术形式与民族共生的特质。书法是使用毛
笔，通过汉字造型表情达意的艺术，究其源头，毛笔诞生前的刻划，汉字诞
生前的线条，均应列入书法艺术史的范畴。在汉字演变和书写的过程中，所
融入的是中华民族特有的精神与审美。从这个意义上说，书法艺术的发生、
发展与汉字的发生、发展如影随形，互为影响，互为促进。

　　一部书法史应该是一部书法艺术的图像史与文化史，从目前已知的甲骨
文字开始，从象形文字所具备的天然形体的审美因素到其所逐渐生发出来的
抽象造型美，从注重汉字本身结构的塑造到注重精神与情感的融入，从民间
写手、刻手在自然书刻中所反映出来的技艺性到整个文人士大夫阶层将其引
为自身精英性的证明，书法自始至终都承载着艺术的角色，履行着艺术的职
责与功能。需要指出的是，这里所说的"艺术"，是西方学术与学科传入中
国后形成的语汇，有着现代性的内涵。这种内涵的核心，强调了一种专业化
与学科化的属性，这对于传统的书法观念而言，是具有特别意义的。钱穆曾
言："民国以来，中国学术界分门别类，务为专家，与中国传统通人通儒之学
大相违异。"③书法在20世纪独立为一门艺术学科，已然意味着书法传统形态

① 沙孟海：《近三百年的书学》，《东方杂志》1930年27卷2期，第1页。
② ［美］蒋彝：《中国书法》，上海书画出版社1986年版，第1页。
③ 钱穆：《现代中国学术论衡》，岳麓书社1986年版，第1页。

不可避免的"解分化"。这种"解分",意味着书法学术将在不同的价值领域存在。早在1918年,曾任中华民国教育总长的蔡元培在"中国第一国立美术学院"的开学典礼上发表演说,就已经从教育的角度明确了书法的学科归属:"惟中国图画与书法为缘,故善画者,常善书,而画家尤注意于笔力风韵之属。西洋图画与雕刻为缘,故善画者,亦或善刻,而画家尤注意于体积光影之别,甚望兹校于经费扩张时,增设书法专科,以助中国图画之发展。"①在这里,蔡元培参照西方关于艺术门类及学科的设置,将书法与图画并列,划入"视觉之美术"的范畴。自此,书法被纳入现代艺术门类体系与教育体系之中,此后书法所走的道路正是这样一条日趋专业化、职业化的道路。

（二）书法的艺术地位

在部分民国学人的眼中,书法不仅是名副其实的艺术,而且具有很高的地位,甚至将书法视为最高的艺术。兹略引几条以为证明:

> 梁启超:如果说能够表现个性,就是最高美术,那么各种美术,以写字为最高。②

> 宗白华:中国音乐衰落,而书法却代替了它成为一种表达最高意境与情操的民族艺术。书法成了表现各时代精神的中心艺术。③

> 林语堂:书法提供给了中国人民以基本的美学,中国人民就是通过书法才学会线条和形体的基本概念的。因此,如果不懂得中国书法及其艺术灵感,就无法谈论中国的艺术。④

> 蒋彝:书法除了它本身就是中国艺术中一种最高级的形式之外,我

① 高叔平编:《蔡元培美育论集》,湖南教育出版社1987年版,第48页。
② ［清］梁启超:《梁启超全集》第九卷,北京出版社1999年版,第4947页。
③ 宗白华:《艺境》,商务印书馆2017年版,第127页。
④ 林语堂著,郝志东、沈益洪译:《中国人》（原名:吾土吾民）,浙江人民出版社1988年版,第257页。

们还可以断言，在某种意义上说，它还构成了其他中国艺术的最基本的因素。①

邓以蛰：吾国书法不独为美术之一种，而且为纯美术，为艺术之最高境。②

沈尹默：世人公认中国书法是最高艺术，就是因为它能显示出惊人奇迹，无色而具图画之灿烂，无声而有音乐之和谐，引人欣赏，心畅神怡。③

丰子恺：现在我讲艺术，首先提到书法，而且赞扬它是最高的艺术。④
……

这些历史学家、美学家、文学家、艺术家们之所以做出如此掷地有声的论断，显然不是出于对书法的个人情感或认为书法是民族特有艺术的优越性，而是基于对书法艺术属性的分析。他们从不同的角度对书法的艺术性与艺术地位进行了确认。概括之，代表性观点主要有以下几个方面：

第一，认为书法是纯美术，不依附于实用性的目的，是一种纯表现的艺术，因此，是艺术之中之最高者。这里，我们可以接着援引邓以蛰的阐述，他说："美术不外两种：一为工艺美术，所谓装饰是也；一为纯粹美术。纯粹美术者，完全出诸性灵之自由表现之美术也，若书画属之矣。画之意境尤得助于自然景物，若书法，正扬雄之所谓'书乃心画'，盖毫无凭借而纯为性灵之独创。"⑤因此，书法是完全超越了实用性的艺术，它虽然书写在金石纸帛等媒介或器物上，但并不是对这些媒介或器物的装饰，而是具有独立审美意义的客体，展现美的内容；它虽然以尺牍手札、砖瓦陶铭、摩崖造像等形

① ［美］蒋彝：《中国书法》，上海书画出版社1986年版，第1页。

② 邓以蛰：《邓以蛰全集》，安徽教育出版社1998年版，第159页。

③ 沈尹默著、周慧珺主编：《书法论丛》，上海人民美术出版社2015年版，第117页。

④ 丰子恺：《率真集》，北京联合出版公司2020年版，第104页。

⑤ 邓以蛰：《邓以蛰全集》，安徽教育出版社1998年版，第159—160页。

式存在，在日常生活中充当着某种实用性的功能，但是，书法的艺术性是与其作为交流传播载体的实用性相分离的，它是独立的。作为一门纯粹艺术，书法所表现的不是文辞的意义，而是文辞书写过程中产生的线条美、结构美、形态美和意境美，是经由种种形式美所展现出来的自由性灵。

另外，书法艺术的纯粹性还在于它的"毫无凭借"，它不是对自然的再现，不用假借外在的物象和形象，它是抽象的，纯形式的，因而具有更高的艺术性和精神性。宗白华在《美学与艺术略谈》中曾做出这样的解释："各种艺术中所需用的自然的材料的量也很不齐。例如，音乐所凭借的物质材料就远不及建筑，诗歌的词句与音节更是完全精神化了。总之，进化愈高级的艺术，所凭借的物质材料越减少。"①在所有艺术门类中，就其所凭借的材料和表现的方式而言，书法和音乐最为类似，它们都带有纯粹的抽象性的特征，不仅不依赖于物质性的材料（这里物质性的材料非指工具材料），也不依赖于具象形象，人们是通过抽象的形式及形式的运动来感知高度凝练了的表现性的内容。所以，宗白华认为，"书法为中国特有之高级艺术：以抽象之笔表现极具体之人格风度及个性情感，而其美有如音乐"②。而当"乐教衰落"之后，书法自然取代音乐成为最高的艺术了。

第二，认为书法最能表现个性，为最高的艺术。表现个性是衡量一门艺术的内在尺度，也是艺术得以延续和发展的基础。如果将艺术的目标定格在主体精神与心灵的自由展现，那么在何种程度上可以表现个性就成为衡量艺术高低的标准。梁启超说："美术一种要素，是在发挥个性，而发挥个性最真确的，莫如写字。如果说能够表现个性，就是最高美术，那么各种美术，以写字为最高。"③从"书为心画"到"字如其人"，书法历来就被认为是人内心

① 林同华主编：《宗白华全集》第1卷，安徽教育出版社2012年版，第190页。
② 林同华主编：《宗白华全集》第2卷，安徽教育出版社2012年版，第49页。
③ ［清］梁启超：《梁启超全集》第九卷，北京出版社1999年版，第4947页。

的写照，它最为贴近人的独立个性与自在性灵，这种对个性的发现与表现甚至比绘画、诗歌、雕塑都来得更为直接和真切。可以说，书法是人更内在的、更精神性的"第二副面孔"。徐渭在对自己的艺术作出评价的时候，曾说："吾书第一、诗二、文三、画四。"如果我们换一个角度来看徐渭的这种自我评价，按照表现个性或情感的价值尺度来理解徐渭将"书"列为第一的缘故，那就是在徐渭看来，书法才是最能畅快淋漓地展现自己的真我面目，表现个性与情感的一种艺术形式。

第三，认为书法是其他艺术的基础，书法提供了关于美学的基本原则。林语堂是这一观点最为热情的推介者，他说："书法提供给了中国人民以基本的美学，中国人民就是通过书法才学会线条和形体的基本概念的。因此，如果不懂得中国书法及其艺术灵感，就无法谈论中国的艺术。"[1]他又说："中国书法作为中国美学的基础，其中的全部含义将在研究中国绘画和建筑时进一步看到。在中国绘画的线条和构图上，在中国建筑的形式和结构上，我们将可以分辨出那些从中国书法发展起来的原则。正是这些韵律、形态、范围等基本概念给予了中国艺术的各种门类，比如诗歌、绘画、建筑、瓷器和房屋修饰，以基本的精神体系。"[2]宗白华也一而再地强调了类似的观点，认为书法是中国最具代表性的艺术，它的地位就如同西方的建筑或雕塑，他指出："我们要想窥探商周秦汉唐宋的生活情调与艺术风格，可以从各时代的书法中去体会。西洋人写艺术风格时常以建筑风格的变迁做基础，以建筑样式划分时代，中国人写艺术史没有建筑的凭借，大可以拿书法风格的变迁来做主体形象。"[3]宗白华的见解颇为直接且深刻，它不是简单地对各门类艺术做一泛泛的比较，而是从艺术本体所依托的美学原则这一根本问题出发，来判定

① 林语堂著，郝志东、沈益洪译：《中国人》（原名：吾土吾民），浙江人民出版社1988年版，第257页。
② 林语堂著，郝志东、沈益洪译：《中国人》（原名：吾土吾民），浙江人民出版社1988年版，第262页。
③ 宗白华：《艺境》，商务印书馆2013年版，第149页。

书法在中国艺术体系中的价值和地位。大家知道，不同艺术虽然在表现形式上存在着截然不同的差异，但是在这些差异的背后，存在共性的东西，包括对美的认识和呈现，对情感与精神世界的表达，对可以被感知的形式的塑造等等。那么在这些共性的背后，所依托的原则是什么？其实，从人类对世界的掌握和对艺术的创造开始，就一直在寻找这些原则，比如韵律、对比、统一、和谐、平衡……。在林语堂看来，正是在书法上，最早建立和完备了这一系列的法则，因而，书法中所发展起来的形式和结构，以及各种审美表现具有源头性的意味，中国的其他艺术都从中受到规范、启发或不同程度的影响，这种影响构成了中国艺术的基础。

以上这些论断从美学视角与艺术史发展视野出发，无不肯定了书法在中国艺术中的核心地位，书法的艺术地位与艺术效能可见一斑。

（三）书法与其他艺术门类的关系

> "笔迹者界也，流美者人也，非凡庸所知。见万象皆类之，点如山颓，摘如雨线，纤如丝毫，轻如云雾，去者如鸣凤之游云汉，来者如游女之入花林。"这是说出书法用笔通于画意。唐代大书家李阳冰论笔法说："于天地山川得其方圆流峙之形，于日月星辰得其经纬昭回之度。近取诸身，远取诸物，幽至于鬼神之情状，细至于喜怒舒惨，莫不毕载。"这是说书法取象于天地的文章，人心的情况，通于文学的美。"予少时学帖，自恨未及其称。近刺雅川，昼卧郡阁，闻平羌江暴涨声，想其波涛迅驶掀揖之状，无物可寄其情，遽起作书，则心中之想，尽出笔下矣！"是则写字可网罗声音意象，通于音乐的美。唐代草书宗匠张旭见公孙大娘剑器舞，始得低昂回翔之状。书家解衣盘礴，运笔如飞，何尝不是一种舞蹈？中国书法是一种艺术，能表现人格，创造意境，和其它艺术一

样，尤接近于音乐底，建筑底抽象美（和绘画雕塑的具象美相对）。[①]

以上这段话出自宗白华《书法在中国艺术史上的地位》一文。宗白华引述西晋大书家锺繇的书论为证，意在说明书法的美通于绘画、文学、音乐和建筑，是融合了各种不同审美意味的综合美感表现。从本质上来看，宗白华讨论书法与其他艺术门类的关系，表明了不同艺术门类之间在意味上的可通约性。

赵孟頫在其所作的《秀石疏林图》（图2-1）上题写道："石如飞白木如籀，写竹还须八法通"，笔法之美、线条之美，不仅是中国书法之艺术特色，中国画同样具备这些要素，而且是绘画传统中至为根本的要素。在古人及民国诸家的观念里，没有以书法作为基础的笔墨功夫，绘画很难达到高的境界甚至说都难以称之为中国画。我们还可以通过讨论书法的美如何具有绘画般的意象和意境这一具体问题，来更进一步考察书法与绘画的相互关系。书法和绘画同为"看"的艺术，它们都以点线面的笔墨形式与黑白组合的空间形式，在一个平面上得以完成，二者遵守着一些共同原则。相较而言，在这些原则的规定下，书法的美更加强调空间上的组合和构成，也更富有开放性。

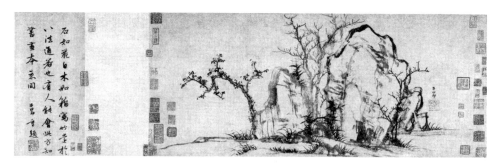

图2-1［元］赵孟頫《秀石疏林图》 27.5×62.8cm 北京故宫博物院藏

① 宗白华：《艺境》，商务印书馆2013年版，第149页。

其点画和用笔可以吸收绘画中更为自由的特性，笔尖、笔肚、笔根都可以加以运用；其篇章组合突出了黑白、深浅、聚散、疏密等构成的多种层次，以突破单一纵向的排列和连贯，发展行与行之间的横向关系，这样就突破了传统书写的概念，而增加了绘画般构成的美感。

宗白华论述了书法和音乐存在抽象表现性质方面的类同，笔者认为，该问题还需要进一步细化。就书法与音乐的具体形式结构而言，二者所共同具有的时间性和节奏性的特点，是二者之所以更为相近的要因。书法创作的过程，从提笔到点画形成，再到结体与结体之间、行与行之间，这种连贯运动的特定秩序使得书法的展开，如同音乐一样不可回溯和重复，并通过用笔的提按顿挫、起承转合、轻重缓急、纵横牵掣传达出类似音乐的审美感受。而且，书法中的音乐性不仅仅停留在有形笔墨的运动过程，也可以通过空白表现出来。"大弦嘈嘈如急雨，小弦切切如私语。嘈嘈切切错杂弹，大珠小珠落玉盘。间关莺语花底滑，幽咽泉流冰下难。冰泉冷涩弦凝绝，凝绝不通声暂歇。别有幽愁暗恨生，此时无声胜有声。银瓶乍破水浆迸，铁骑突出刀枪鸣。曲终收拨当心画，四弦一声如裂帛。东船西舫悄无言，唯见江心秋月白。"①透过白居易著名的《琵琶行》中这个描写琵琶弹奏的经典段落，我们可以提炼出书法中空白在节奏停顿、间歇、过渡、转换等方面所发挥的音乐性的表现。"大珠小珠落玉盘"，"落"的过程中有时间的间隔，类似于点画之间的空白；"弦凝绝""声暂歇"，类似于结体之间、行与行之间、段落之后的空白，起到间歇和过渡的作用；"无声胜有声"，类似于大片空白的运用，以无衬有，以虚驭实，别有意味；"悄无言"，类似于全篇结束之后的大大小小、形态各异、生动活泼的全部空白，所有的节奏归于终止，归于宁静。这种类比虽不能完全准确地表达空白的时间特征，但它已经表明空白是书法创

① ［唐］白居易著、梁鉴江选注：《白居易诗选》，广东人民出版社1986年版，第176页。

作中音乐性表现的典型表征。

书法是纸上的舞蹈，尤其在草书中，毛笔的提按顿挫、纵横牵掣，"力线的律动"（宗白华语）的前后相续，韵律和气势的始终一贯，像是一场生动的舞蹈。作为参与形态和意境塑造的有生命的形象的每一个点画，在势与节奏的主导下，它们的变幻与组合构成了类似于舞蹈的审美意象与体验，相当于张长史观看公孙大娘舞剑器而领悟笔法那种相通性。蒋彝观看俄国芭蕾舞演出时，亦有此种感受，"我发现自己在观赏演出时获得的喜悦之情与书法引起的美的情感十分相似。写字写到一定阶段后，人们就开始感到笔底的运动有了生命。它古今相同，都是自发的。它甚至存在于一点一画之中。毛笔有节奏的行笔、八面出锋、转折、提锋、悬锋等。指腕或右肘和右臂最细微的移动都能在笔画上得到反应。这种感觉真像观看芭蕾舞女演员时所产生的感觉，她单脚独立、旋转、跳跃，继而换另一只脚保持平衡，她对自己的动作必须应付自如，她必须柔软无比。书写者也需要具备同样的条件。"[①]蒋彝这种将书法和舞蹈之间相类的感受，深入到每一个细微的动作及其组合之中的感受，是直接且细微的，正是这些细微而丰富的变化赋予其难以名状的书法韵律感与生命力（图2-2）。19世纪奥地利美学家汉斯立克认为，"音乐的原始要素是和谐的声音，它的本质是节奏。对称结构的协调性，是广义的节奏；各个部分按节拍有规律地变换运动着，是狭义的节奏"[②]。书法大体也可以作类似的理解：因为"一切艺术问题都是韵律问题"[③]，所以这种经由无穷变化所形成的运动感与韵律节奏，正是书法和舞蹈相互沟通的深层纽带。

① ［美］蒋彝：《中国书法》，上海书画出版社1986年版，第113页。
② ［奥］爱德华·汉斯立克著、杨业治译：《论音乐的美——音乐美学的修改刍议》，人民音乐出版社1980年版，第49页。
③ 林语堂著，郝志东、沈益洪译：《中国人》（原名：吾土吾民），浙江人民出版社1988年版，第256页。

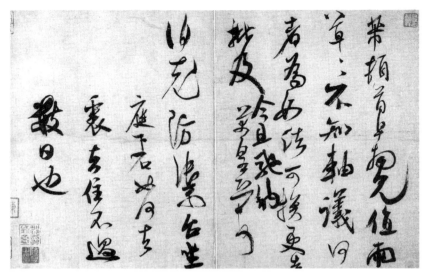

图2–2［宋］米芾《值雨帖》 25.6×38.6cm 台北故宫博物院藏

（四）书法的抽象性

宗白华说："书法尤为代替音乐的抽象艺术。"[①]也就是说，书法和音乐一样，超越了对自然的模拟，而纯为抽象形式的运动。19世纪奥地利美学家汉斯立克在论述音乐时给与这样的论断，他说："音乐的原始要素是和谐的声音，它的本质是节奏。对称结构的协调性，是广义的节奏；各个部分按节拍有规律地变换运动着，是狭义的节奏。"[②]对作曲家来说，"创作的原料……就是能够形成各种旋律、和声和节奏的全部乐音"[③]。那么，书法的情形恰好与之相似，书法的原始要素是点画及点画的组合，它们按照某种规律在秩序中生发出无穷的变化，形成节奏、韵律和意境，表现创作者的某种精神与情感。

① 宗白华：《艺境》，商务印书馆2013年版，第136页。
② ［奥］爱德华·汉斯立克著、杨业治译：《论音乐的美——音乐美学的修改刍议》，人民音乐出版社1980年版，第49页。
③ ［奥］爱德华·汉斯立克著、杨业治译：《论音乐的美——音乐美学的修改刍议》，人民音乐出版社1980年版，第49页。

抽象和具象是相对的，具象是指依赖于视觉所见的特定形象，就好比自然中所见的各种动物、植物及物之为物的形体，而抽象则剥离了具体物象，含有一种暗示意味。据研究，远古时期彩陶等器皿（图2-3）上的几何纹样及图案都是源自于写实形象的变形和抽象，也就是说，它们是由具象转变为抽象的，是对具象的概括和提炼，这个过程就是符号化的过程，也是由直接再现到抽象表现的过程，最终产生一种"有意味的形式"。

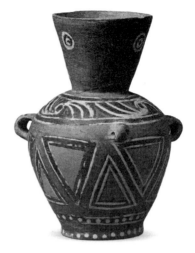

图2-3 新石器时代　彩陶背壶
高16.9厘米，口径7厘米，底径6厘米
1959年　山东省泰安市大汶口墓地第10号墓出土　中国国家博物馆藏

所以，书法的抽象性是如何获得的？它何以成为纯粹的"有意味的形式"？关于这一点，需要回到书法的源头进行探讨。按照书画同源的观点，书法和绘画一样，最初都是源自于对客观自然世界的观察和描摹。"颉有四目，仰观天象。因俪鸟龟之迹，遂定书字之形。造化不能藏其秘，故天雨粟；灵怪不能遁其形，故鬼夜哭。是时也，书画同体而未分，象制肇创而犹略。无以传其意故有书，无以见其形故有画，天地圣人之意也。"[1]张彦远这段话至少包含三个方面的意思。其一，自然万物的形体和秘密都被纳入造字的范围，参与到造字抽象化的构建之中。这里所说的形体，就是汉字象形的部分，在宗白华、鲁迅等人的眼里，正是汉字的象形性成为书法艺术性的基础，这种象形精神是书法的内在精神。然而需要指出的是，书法的象形不是绘画般的忠实模拟，不是对模拟写实的崇尚，而是对物象生命感与运动感的概括与形式精简，本身就包含有抽象性，这就为其继续走向纯粹抽象提供了运作机制和

①［唐］张彦远著、俞剑华注释：《历代名画记》，上海人民美术出版社1964年版，第2页。

设置了前提。当然，正是自然万物的丰富性使得汉字在象形之初即获得了丰富的造型基础，这种造型基础为后来的纯粹形式组合提供了条件。这里所说的秘密，大抵是指造物的法则，也就是自然造化的一般规律，比如阴阳法则。按照宗白华的解释，就是"用抽象的点画表出'物象之本'，这也就是说物象中的'文'，就是交织在一个物象里或物象和物象的相互关系里的条理：长短、大小、疏密、朝揖、应接、向背、穿插等等的规律和结构"[①]。其实质就是最后抽象出来的形式法则。其二，书和画在描摹自然的过程中，因其功能的不同而日益趋向不同的道路，书的目的是传达意义，因而，它的路径必然不在写实，而是脱离写实进入抽象表意。所以，书法源于象形而趋于抽象；画的目的是保存形体，它的路径是对客观物象的描摹，书和画是同源而异流的关系。其三，无论是书还是画，都源自天地圣人的意思，也就是一种内在的要求。"圣人立象以尽意"（《易经》），那么，书和画实际上都是一种"象"，它们的目的都是表现人的思想、精神与情感，表现宇宙运行的法则与道理。而从文字的"表意抽象"到书法的"表情抽象"，人们不断赋予文字构造及其书写以丰富的意味，而使汉字的书写成为蕴含至情至理的抽象艺术。

（五）书法的视觉性

民国时期，书法艺术的视觉性已被学者们明确地揭示出来。张荫麟在《中国书艺批评学序言》中按照分类的方法，将书法纳入视觉艺术的范畴。[②]宗白华、丰子恺、蒋彝等人也用不同方式肯定了书法这一具有本质属性的特征。蒋彝说："中国字的书写形式……以一种特殊的视觉形式来表达观念的美。"[③]在传统文化的思想体系中，书法被视作为整个系统中的一部分，其功

① 宗白华：《艺境》，商务印书馆2013年版，第343页。
② 张荫麟：《张荫麟全集》中卷，清华大学出版社2013年版，第1181页。
③ ［美］蒋彝：《中国书法·绪论》，上海书画出版社1986年版，第1页。

能都往往被纳入实用主导的框架之内，并加诸他律性因素——书法的实用价值、功用性的评判标准与儒家文化"中和为美"审美观念的束缚。因此，在长久以来的书法叙述传统中，书法的视觉属性并没有，也不可能被作为一个专门议题进入讨论的中心。虽然古人依靠直觉和经验把握了某些视觉法则，但其并未主动追求这些法则所能带来的更强烈而丰富的视觉效果，因而书法的视觉属性未能得到充分的发展。

增强书法艺术视觉性的自觉，是一场思想的解放与形式的革命。前者主要体现在欣赏书法由文字字义的识读转向形式构成的观看，后者表现为创作理念上由仅以用笔精到为尚转变为突出强调各种元素的对比关系，反思传统的诸多固有观念。明确书法已由实用性的依附走向纯艺术的转变，重视其作为一门纯粹艺术所独具的视觉特性，推进书法的现代化进程。

（六）书法的时空性

除了书法的视觉性，张荫麟还在《中国书艺批评学序言》中将书法划入空间艺术类①，其出发点在于促进书法的视觉性、可视性自觉。笔者认为，他关于书法空间性的认识是没有疑义的，特别对书法的节奏感、运动感等的论述，代表着民国学人对书法所具有的时间性特征的共识。同样的，宗白华也有此论断，他说："中国画里的空间构造，……确切地说：是一种'书法的空间创造'。"②宗白华在这段话中，从正面和侧面两个维度，充分肯定了中国书法所蕴含的时间性的特征，它是节奏化了的空间创造。沈尹默则在《书法论丛》中直接阐明："世人公认中国书法是最高艺术，就是因为它能显示出惊人奇迹，无色而具图画之灿烂，无声而有音乐之和谐，引人欣赏，心畅神怡。"③在这里，沈尹默一语中的，将书法界定为时空交叉的艺术。

① 张荫麟：《张荫麟全集》中卷，清华大学出版社2013年版，第1181页。
② 宗白华：《艺境》，商务印书馆2017年版，第127页。
③ 沈尹默：《沈尹默论书法》，上海人民美术出版社2018年版，第31页。

回顾中国古代书法的叙述史，早在大约两千年前的西晋（图2-4），成公绥就用诗意的语言阐述了书法所具有的空间特征："彪焕磲硌，形体抑扬。芬葩连属，分间罗行。烂若天文之布曜，蔚若锦绣之有章。"①成公绥从结体的变幻到点画的连缀再到分行布白的构成，立足点在形，讲的是空间的形式特征，"天文布曜，锦绣有章"，偏于绘画的美感。后半部分从点画的提按起伏、轻重快慢到纵横牵掣、左右奔突，立足点在势，讲的是时间的运动，充满了节奏的韵味与运动的态势，偏于音乐的美感。短短的几句话已经勾勒出书法艺术融时空为一体的形式本质。类似主张在汉末魏晋时期的书论中，比比皆是。如崔瑗《草书势》、蔡邕《隶书势》、索靖《草书状》、杨泉《草书

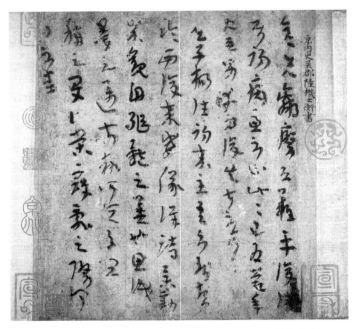

图2-4 ［西晋］陆机《平复帖》 23.8×20.5cm 北京故宫博物院藏

① ［西晋］成公绥：《隶书体》，华东师范大学古籍整理研究室选编校点：《历代书法论文选》，上海书画出版社2013年版，第9页。

赋》等。这些书论都围绕着书"势"与书"状"展开。书法的"势"指向时间维度，而"状"则表现为空间维度，"势"中有"状"，"状"中含"势"，共同对应着自然的无穷变化与生命特征。古人的阐述方式，为我们描绘了一个充满了自然万物生命意象的时空交织的书法世界。书法既是灿烂的图画，亦是生命的乐章。书法中的每一个点画、每一个造型都按照某种空间构成的逻辑组合在一起，形成异常丰富的视觉形象与空间关系，而且在势的作用下，它们又是流动的、充满生命意味的。书法的构成正如同生命跃动的自然万物所组成的世界，它是时间与空间的统一、形与势的统一。书法这种兼具时间和空间双重属性的情形，我们可以用既占据时间的连续性，同时又具有空间上的延展性的"运动"这一概念来加以概括。

书法艺术的时间性特征不像笔法、结体及谋篇布局那样容易表述，也没引起更多书家和理论家的重视，但它的确太重要了。创作过程及过程中所展现的速度，均是时间性的，这种时间性有浅层与深层之别：从点到线，从字到行再到整幅作品的创作过程，本身就是在时间的延续中得以完成，这是浅层的时间性特征；创作过程中通过曲直、顿挫、快慢、疾涩等带来的节奏变化，是内在的深层的时间性特征，这种由内在的节奏、韵律主导的时间性，才是书法作为时间艺术的核心特征。这种深层次的时间性特征不仅难以诉诸语言，在创作中也是最隐秘、最难以把握的。前者与线性时间的单调流逝保持一致，后者则在线性时间流淌的过程中对时间作了有效控制与分割。前者是物理的、可见的，后者是心理的、不可见的。因而前者具有可度量性，后者并不具有可度量性，二者合在一起相当于"不齐之齐"。与其他书体相比，飞扬律动的草书，其时间性更为明显。为什么说在诸体创作中草书难度最大，原因就在于草书的时间性特征更突出。很多人在草书创作时，只是一味追求速度，老掉牙的"龙飞凤舞"，并没有进入内在的节奏韵律表现，这样的草书就流于表面化了，其体现出来的时间性也是浅层次的，只有时间的展

开，没有节奏的变化，当然也没有情感的变化。在草书创作过程中，时间的展开应该与创作过程中的情感变化是同步的。"时间的展开"是恒定的因素，而创作过程中内在的情感结构，如书家心理状态的变化、感情的起伏等，要转化为时间因素，转化为各种书法语言，并通过各种书法元素的对比关系，为作品染上时间的色彩，将观众带入时间性的节奏律动当中，从而获得审美的愉悦。这样创作出来的作品，无论形象，还是气韵，都是无法重复的。所以书法的时间性其实具有两重性，即物理时间与心理时间。物理时间是客观的，一小时60分钟，人人平等，分秒不差；心理时间却是主观的，其长短随着人们心理的变化而产生变化。也就是说，从物理时间上讲，书法艺术的时间与实用写字的时间几乎是一致的，比如同样写"心静如水"，其时间长度基本相等，但在同一时间长度内书法家与实用书写者的心理时间及由此带来的笔墨节奏则完全不同。

对此，我们可以将音乐的演奏和草书创作的时间性作一比较。这两种艺术形式，时间的展开、推移与创作都是同步的，但在草书创作中，时间推移与延续的过程，书家的所有创作结果在空间中得到固定，定格为笔墨形象，于是草书创作的时间性可以凝固为空间性；而音乐则不同，尽管它也强调过程，但它是纯粹的时间艺术，它的空间是虚构的、流动的。因此，音乐之美无法以形态固定。即使我们可以通过VCD、CD等录音技术将乐曲播放过程通过另一种介质保存下来，但作为一个欣赏的完整过程而言，乐曲同步展开同步消失的特征仍然无法改变，即时间模式无法转化为空间模式。所以，书法的时间性表现虽然与音乐相类似，但又具有不同于音乐的特质，这也是书法时间性特征的复杂所在。

（七）书法的形式

在民国学人关于书法的讨论中，"形式"是高频语汇之一。邓以蛰就是其中典型的例子，他说："然意境究出于形式之后，非先有字之形质，书法

不能产生也。故谈书法，当自形质始。考书法之形质有三：一曰笔画，二曰结体或体势，三曰章法或行次。"①很显然，邓以蛰的书法形式观念是对传统的延续与发展，在这里，他将书法的形式与古代书论中"形质"一词对应起来，并划出点画、结体、章法三个层次。王国维在《古雅之在美学上之位置》一文中认为，"一切之美，皆形式之美也"，将书法解释为第二形式，并创造了"古雅"这一全新的美学范畴，以说明书法的"形式"。②翻阅历代书论，我们可以清楚地看到传统书法理论中关于"形式"的语汇异常丰富，比如"点画""骨力""结字""字内""字外""笔势""体势""行气""布白"等等，都是以"形质"为中心的描述，又围绕着书法的点画、结体、章法这样一个系统来加以展开。

由于现代思维与语汇的介入，民国学人的书法形式研究产生了积极而深远的时代效应，为重新阐释传统与探索新的书法形式语汇体系开辟了道路。与邓以蛰、王国维等人不同，很多民国学人，如张荫麟所讨论书法的线与形，蒋彝阐述书法的线条、结体与形式图案等议题，表明他们对于书法"形式"的讨论，不止于传统的点画、结体、章法这样的分类和再阐释，而是直接探讨了一些更为具体、更带有现代内涵指向的形式语汇，他们从不同侧面、以不同方式拓展和深化了关于书法形式及形式内涵的研究，比如张荫麟的线与形，二度空间与三度空间；蒋彝的线条、结体与形式图案等讨论。此外，节奏、韵律、动感、运动、对比、平衡、轴线、轮廓等概念也十分频繁地应用于书法的讨论之中，尤以对线条、运动和节奏的阐述占据了讨论的中心。毋庸讳言，这样的讨论方式和语汇多少受到西方形式观念及理论的影响，他们从中受到启发，并发现了其与书法研究相结合的有效性和积极价

① 邓以蛰：《邓以蛰全集》，安徽教育出版社1998年版，第168页。
② 王国维：《古雅之在美学上之位置》，《教育世界》1907年144卷，第1页、3—4页。

值，进而运用到书法的分析中来，从实质上拓展了传统的书法形式理论。我们知道，他们所处的二十世纪正是西方形式美学、形式主义兴盛的时代，在这样一个"形式"浪潮中，人们似乎明白和坚定了一个伟大的真理：一切视觉艺术作品，都是由点、线、面、肌理和色彩等形式要素组成的空间结构，这些形式要素构成了视觉艺术作品的核心内容。那么，对这些形式要素的分析和讨论就具有了普适性的价值，可以用之于任何艺术形式之中。作为以视觉表现为主要特征的书法自然也不能例外。而且，书法中的线条、运动与节奏恰好代表了书法最为主要的形式表现，没有哪一门艺术像书法一样发展了对线条的无尽探索，让书法的这根线条具有如此深刻和无以比拟的表现性。同样，也没有哪一门视觉艺术像书法一样同时具备了如此明确的时间性特征，因而，对运动和节奏的强调自然也是书法形式研究的应有之义。

为了进一步说明他们对于形式的观念以及书法形式的态度，我们列举林语堂的一个观点稍作展开：

> 通过书法，中国的学者训练了自己对各种美质的欣赏力，如线条上的刚劲、流畅、蕴蓄、精微、迅捷、优雅、雄壮、粗犷、谨严或洒脱，形式上的和谐、匀称、对比、平衡、长短、紧密，有时甚至是懒懒散散或参差不齐的美。这样，书法艺术给美学欣赏提供了一整套术语，我们可以把这些术语所代表的观念看作中华民族美学观念的基础。[①]

林语堂这段话的立足点在书法的形式，同时，他提到了书法形式的两个至关重要的方面，一个是形式要素，一个是形式要素之间的构成关系。前者就是引文中所说的线条，并指出了线条这一形式要素的种种表现，后者就是

① 林语堂著，郝志东、沈益洪译：《中国人》（原名：吾土吾民），浙江人民出版社1988年版，第258页。

引文中所说的"和谐、对比、平衡、长短……"，它们是形式要素相互作用后产生的关系。前者是客观的、具体的、可以感觉到的，属于表层形式；后者则比较隐晦，需要观者去领悟，带有一定的主观性，属于深层形式。表层形式和深层形式代表了书法形式的两个维度，一个维度是在各个形式要素的造型上展开的，另一个维度是在各部分的组合关系中展开的，书法艺术无论创作还是观赏，其实都是这两个维度同时作用的结果，把握了这两个维度，就把握了书法形式的全部。

克莱夫·贝尔在《艺术》中说："线条、色彩以某种特殊的方式组成某种形式和某种形式之间的关系，激起我们的审美情感，这些线、色的关系和组合，这些审美的感人形式，我称之为'有意味的形式'。"[①]在这个著名的艺术观念中，"有意味的形式"就是由表层形式（线和色）和深层形式（某种形式之间的关系）构成的。书法艺术综合了造型的表层形式和关系的深层形式，因此成为"有意味的形式"，获得了非凡的艺术魅力。

书法的表层形式就是指笔墨和空白的造型。它的内容相当广泛，从小往大说，主要包括这几个方面：首先是用笔的造型、点画的造型和结体的造型，然后是组的造型、块的造型、行的造型、区域造型及墨色的造型，所有这些造型统称为笔墨造型。同时，空白造型和涂改造型也不能忽略。书法的深层形式是指用笔的轻重快慢、点画的粗细长短、结体的大小正侧、墨色的浓淡枯湿、章法的虚实跌宕的对比关系，以及上文中所说的节奏、韵律、平衡……这些都是深层形式的内容。

所以，用一种新的语汇方式来对书法的形式做一个有别于传统点画、结体、章法分类方法的表达，书法的形式就是：笔墨造型、空白造型及其组合关系，它由书法的表层形式与深层形式共同构成。

① ［英］克莱夫·贝尔著，周金环、马钟元译：《艺术》，中国文艺联合出版公司1984年版，第4页。

（八）书法的内容

关于什么是书法的内容，民国学人有着清晰的判断。他们绝不会将汉字或文字文本的内容视为书法的内容，而是站在艺术的立场、从审美的维度出发去审视书法的内容。林语堂说："欣赏中国书法，是全然不顾其字面含义的，人们仅仅欣赏它的线条和构造。于是，在研习和欣赏这种线条的劲力和结构的优美之时，中国人就获得了一种完全的自由，全神贯注于具体的形式。"[1]张荫麟说："构成书艺之美者，乃笔墨之光泽、式样、位置，无须诉于任何意义。"[2]蒋彝说："中国字的书写形式不仅是为了交流思想，而且还以一种特殊的视觉形式来表达观念的美。中国人珍视书法纯粹是因为它的线条及组合的线条那美妙的性质的缘故。至于它表现的思想美丽与否则无关宏旨。简单地说，中国书法的美学就是：优美的形式应该被优美地表现出来。"[3]可见，他们对书法内容的判断与美学理念是完全一致的，都是将文字文本的字面意思排除在外，将其指向书法的笔墨内容与视觉形式。他们认为，正是这种蕴含着美感的视觉形式赋予书法以艺术的特征与价值，打通了书法的形式与内容。

在20世纪初，人们便将书法的"形式"视为其作为一门艺术的重要标志。比如王国维所说的第二形式，梁启超所说的线的美、力的美、光的美，弘一所说的章法、墨色、印章的比例，邓以蛰所说的形质，宗白华所说的结构的疏密、点画的轻重、行笔的缓急，强弱、高低、节奏、旋律等有规则的变化，唐君毅所说的立体美、深度美，等等，均揭示出书法的内容首先在其形式。而从另一个层面来看，梁启超所说的个性，邓以蛰所说的性灵，宗白华所说的形象和情感，蒋彝所说的观念的美，唐君毅所说的精神等，则构成

① 林语堂著，郝志东、沈益洪译：《中国人》（原名：吾土吾民），浙江人民出版社1988年版，第258页。
② 张荫麟：《张荫麟全集》中卷，清华大学出版社2013年版，第1182页。
③［美］蒋彝：《中国书法·序1》，上海书画出版社1986年版，第1页。

书法形式的表现性内涵。或者说，它们是形式背后的东西，而所有这些东西都被形式所承载并通过形式表现出来，所以，它们与形式是融为一体的，书法的形式是被赋予这种种内涵的形式。

总之，离开了形式的书法就失去了立身之本而不复存在。因此，我们可以断言，书法的形式就是书法之所以成为书法艺术的本质性内容。就表现个性与情感，表现自然与人生而言，任何艺术都是相通的，然而只有书法本身所特定的表现形式——诸如点画、结体、章法以及创作运动过程中毛笔所蕴含的力量、节奏与韵律——才是书法艺术所独有的。20世纪最重要的艺术批评家之一格林伯格认为："每一种艺术都得实施这种自我证明。需要展示的不仅是一般艺术中独特的和不可还原的东西，而且还是每一种特殊艺术中独特的和不可还原的东西。每一种艺术都得通过其自身的实践与作品，来确定专属于它的效果。诚然，在这么做时，每一种艺术都会缩小它的能力范围，但与此同时，它亦将使这一范围内所保有的东西更为可靠。"①毫无疑问，书法在世界美术上的自我证明，正是利用其独特的形式个性及悠久的形式传统来得以确认的。因此，我们说书法的形式即内容，强调的是书法自身的内在规定性，强调的是书法的本体；说书法中所表现的情感是内容，强调的是"书为心画"、形势合一的传统，强调的是书法作为一门艺术的艺术共性，更侧重于书法表情达意的艺术功能。

① ［美］格林伯格：《现代主义绘画》，王南溟：《现代艺术与前卫：克莱门特·格林伯格批评理论的接口》，上海大学出版社2012年版，第112页。

第二节 | 宗白华的书法美学

宗白华是民国时期书法美学构建的重要人物之一，其对于书法的理论阐发集中体现在《中国书法里的美学思想》《书法在中国艺术史上的地位》《中国书法艺术的性质》等篇章，以及其他一些零篇杂什。与同一时代的其他书法理论家相比，宗白华的书法美学思想显得更加全面，表现出一种理论上的系统性，奠定了现代书法美学阐释的基础。

一、辨明书法的艺术身份与地位

1938年12月，《时事新报》刊发了宗白华为胡小石《中国书学史绪论》所撰写的编者后语，后以《书法在中国艺术史上的地位》为题目收入《艺境》。这篇文章的价值与意义在于客观而准确地阐释了中国书法艺术的身份以及在艺术史上的地位。

宗白华的这篇文章开门见山，首先引入锺繇论书法的话——"流美者人也"，进而指明书法的美是书法家内心美的外化，或者说书法作品的美是书法家创造出来的。书法家运用毛笔，通过汉字造型营造出"点如山颓，摘如雨线，纤如丝毫，轻如云雾，去者如鸣凤之游云汉，来者如游女之入花林"[①]的审美感受，这是对书法家艺术表现的描述。艺术用形象反映现实，但超越现实的社会意识形态。艺术创造的目的是艺术情感的外化，是民族文化、精神、审美的创造，并能引起人们精神上共鸣。对于这一议题的讨论，宗白华从主观与客观两方面进行深刻剖析。就客观方面而言，艺术是人类创造的一

① 宗白华：《艺境》，商务印书馆2017年版，第149页。

种技能，创造了一种具体的、客观的感觉中的对象，这个对象能够引起人的审美愉悦，并且有悠久的价值；从主观方面来说，艺术就是艺术家理想情感的具体化、客观化。宗白华正是基于这一理性认知，才对书法的性质作了进一步界定与说明："中国的书法是节奏化了的自然，表达着深一层的对生命形象的构思，成为反映生命的艺术。"① 书法是自然的节奏化，它表现艺术家的生命体验和情感。

艺术家的艺术表现得益于艺术家对自然、社会、生活的体验和艺术加工。李阳冰"于天地山川，得其方圆流峙之形，于日月星辰，得其经纬昭回之度。近取诸身，远取诸物，幽至于鬼神之情状，细至于喜怒舒惨，莫不毕载。"② 可见，书法"取诸"自然万物，即古代书论中所谓"法象"、古代画论中所谓"外师造化"。书法家的表现并不是"任笔为体，聚墨成形"，而是取象于天地自然和人心修为。北宋雷简夫《江声帖》有云："予少时学帖，自恨未及自然。近刺雅州，昼卧郡阁，闻平羌江暴涨声，想其波涛迅驶掀磕之状，无物可寄其情，遽起作书，则心中之想，尽出笔下矣！"③ 与其说闻江声而悟笔法，倒不如说闻江声至有感而发，才会有"势来不可遏"的喷涌而出，使得"心中之想，尽出笔下矣"。"心中之想"不只是书法家对社会的认识，也还有因自然物象激起的内心活动，是二者的复杂交织；"尽在笔下"是书法家借助于书法的运动形式，将心中所产生的复杂情感体验凝结为书法作品，使得内心中欲言不得的紧张获得极大纾解，从而实现与自我的和解，得到莫大的情感调节与愉悦体验。唐人张旭见公孙大娘剑器舞所悟的草法，大约与雷简夫的体悟相近。书法家的内心世界，不仅属于书法家自己，并且他们在表现内心世界时，考量的是社会整体，甚至是浩瀚的宇宙。非但书法家

① 宗白华：《艺境》，商务印书馆2017年版，第440页。
② 宗白华：《艺境》，商务印书馆2017年版，第149页。
③ 宗白华：《艺境》，商务印书馆2017年版，第149页。

如此，大约所有艺术家都是如此，曹雪芹著《红楼梦》，其人物情感那么丰富，绝不是曹雪芹个人所有，而是艺术提炼后的艺术情感。

从宗白华阐发书法的身份与地位等议题所依靠的理论来源来看，在接续传统的同时，又注入了新时代的新鲜理论，而且显示出一种"通学"特征，在诸多门类的相似性与独特性之间的寻绎中，以期唤醒人们对书法艺术独立性的关注。但书法表征时代精神这一地位的获得与乐教的衰落有很大关联。宗白华认为，"中国乐教衰落，建筑单调，书法成了表现这个时代精神的中心艺术"①。他给书法艺术的定位是"中心艺术"，"中心艺术"的地位由何而来？他进一步阐释说，"我们要想窥探商周秦汉唐宋的生活情调与艺术风格，可以从各时代的书法中去体会，西洋人学艺术风格时常以建筑风格的变迁做基础，以建筑样式划分时代，中国人写艺术史，没有建筑的凭借，大可以拿出书法风格的变迁来做主体形象"②，"书法为中国特有之艺术"，是"中国艺术心灵"，"中国文化与艺术自有其特具精神，贯注于一切中，而书法自为其中心代表"③，西方以建筑雕塑作为他们艺术史的划分依据，而中国则自乐教衰落后，应以源远流长并在各个时代异彩纷呈的书法作为标识中国艺术史发展的划分依据。④ 可见，宗白华不仅征引传统书论资源，还有这般横向视野，采用中西对比的研究方法来再次确认书法的中心地位。宗白华之所以有这种主张，是因为当时中国书法理论界并无像样的中国书法史，因此，他认为这是研究中国艺术史和文化史的一个缺憾。从这个意义上说，宗白华主要从书法美学角度所做的讨论与研究，可以被视为早期中国书法美学的建构。

① 宗白华：《艺境》，商务印书馆2017年版，第149页。
② 宗白华：《艺境》，商务印书馆2017年版，第149—150页。
③ 宗白华：《与沈子善论书》，郑一增编：《民国书论精选》，西泠印社出版社2011年版，第169页。
④ 宗白华：《艺境》，商务印书馆2017年版，第149页。

二、以魏晋为时代审美风尚

宗白华之所以特别推崇魏晋时代的思想、艺术与书法，与他对魏晋这一特殊时代的判断和理解有关。

其一，魏晋被视为高度"自由"与"发展"的同义语。魏晋时代是思想大解放时代，也是艺术精神闪闪发光的时代，它是继诸子百家之后，又一个哲学大发展的时代。宗白华对这个时代的艺术发展进行了高度概括，他说"王羲之父子的字，顾恺之和陆探微的画，戴逵和戴颙的雕塑，嵇康的广陵散（琴曲），曹植、阮籍、陶潜、谢灵运、鲍照、谢兆的诗，郦道元、杨衒之的写景文，云岗、龙门壮美的造像，洛阳和南朝的闳丽寺院，无不是光芒万丈，前无古人，奠定了后代文学艺术的根基与趋向。"[1]在这诸多艺术门类中，宗白华把王羲之父子的"字"置于首位，说明书法在中国艺术中的地位一直走在最前面，并与其他艺术门类一起，在"奠定后代文学艺术的根基与趋向"中发挥着重要作用。

其二，与宗白华自身的体认相关。宗白华对魏晋时代的特殊性有着十分清醒的认识，这集中体现在《论〈世说新语〉和晋人的美》[2]一文。宗白华认为，魏晋之前的汉代"艺术上过于质朴，在思想上定于一尊，统治于儒教"；魏晋之后的唐代，"在艺术上过于成熟，在思想上又入于儒佛道三教支配"。只有魏晋，"这几百年间是精神上的大解放，人格思想上的大自由"。魏晋时期艺术创造精神勃发的事实，为此，宗白华将之与西欧16世纪的"文艺复兴"相比较：西欧文艺复兴的艺术所表现的美是浓郁的、华贵的、壮丽的、壮硕的。魏晋人则倾向简约玄澹、超然绝俗的哲学的美，魏晋书法即其集中表现。宗白华叙述的魏晋，巧妙的点出了魏晋书法传统的精义：突破旧格、

[1] 宗白华：《艺境》，商务印书馆2017年版，第151页。
[2] 宗白华：《艺境》，商务印书馆2017年版，第151—169页。

追求创新，寻求思想解放和人格自由。具体而言，魏晋人以自然主义和个性主义修养人格，在人格修养过程中发现自然，发现自我，建立了最高的美学意境。晋人玄学理论下的山水观，一个"虚"字大体可以概括。它具有超越的品格，使得魏晋时人绝不停留在客观存在的山水之中。"南山"就是一个表达个性的文化符号。陶渊明有"采菊东篱下，悠然见南山"的体验。宗白华引用唐人司空图《诗品》里的话——"空潭写春，古镜照神"，并说，此境晋人有之："王羲之曰'从山阴道上行，如在镜中游！'心情的朗澄，使山川影射在光明净体中！"①

其三，把魏晋时代审美理想总结为"意象"。宗白华认为，"晋人的美的理想，很可以注意的，是显著的追慕着光明鲜洁，晶莹发亮的意象"②。他引桓温的说法为证："企脚北窗下，弹琵琶，故自有天际真人想。"③天际真人就是晋人理想的人格，也是理想的美。晋人赞赏人格美的语言一般为"濯濯如春月柳""轩轩如朝霞举""清风朗月""玉树""磊砢而英多""爽朗清举"等，这些品格即是晋人人格与理想的具体展开。晋人时代追求如此，必有其具体呈现形式。宗白华认为晋代行草书是晋人人格理想和审美理想的最佳表现途径："晋人风神潇洒，不滞于物，这优美的自由的心灵找到一种最适宜于表现他自己的艺术，这就是书法中的行草。行草艺术纯系一片神机，无法而有法，全在于下笔时点画自如，一点一拂皆有情趣，从头至尾，一气呵成，如天马行空，游行自在。又如庖丁之中肯綮，神行于虚。"④宗白华说"晋人风神潇洒"，大约与宋代姜夔所说锺繇、王羲之的楷书"潇洒纵横"，是一个意思。之所以"潇洒"，是因为他们追求"不滞于物"，即苏轼所谓"不役于

① 宗白华：《艺境》，商务印书馆2017年版，第154页。
② 宗白华：《艺境》，商务印书馆2017年版，第154页。
③ 宗白华：《艺境》，商务印书馆2017年版，第154—155页。
④ 宗白华：《艺境》，商务印书馆2017年版，第155页。

物"。"不滞于物"的人格追求在中国书法的行草书体现得最为合宜。与其说晋代是书法艺术的自觉期，倒不如说这个时期是人们超然物外的自觉期更准确，"魏晋书法的特色，是能尽各自的真态。'锺繇每点多异，羲之万字不同'，'晋人结字用理，用理则从心所欲不逾矩'"[1]，具有

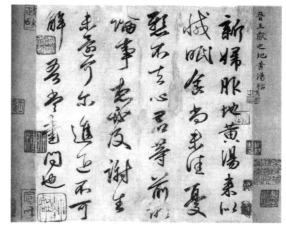

图2-5［东晋］王献之《新妇地黄汤帖》 唐人摹本
25.3×24cm 日本东京台东区书道博物馆藏

"萧散超脱的心灵"，书法"才能心手相应，登峰造极"。[2]"唐张怀瓘《书议》评王献之书（图2-5）云:'子敬之法，非草非行，流便于行草；又处于其中间，无藉因循，宁拘制则，挺然秀出，务于简易。情驰神纵，超逸优游，临事制宜，从意适便。有若风行雨散，润色开花，笔法体势之中，最为风流者也！逸少秉真行之要，子敬执行草之权，父之灵和，子之神俊，皆古今之独绝也。'他的这一段话不但说出行草艺术的真精神，且将晋人这自由潇洒的艺术人格形容的尽致。中国独有的书法——这书法也是中国绘画艺术的灵魂——是从晋人的风韵中产生的。魏晋的玄学使晋人得到空前绝后的精神解放，晋人的书法是这自由的精神人格最具体最适当的艺术表现。这抽象的音乐似的艺术才能表达出晋人的空灵的玄学精神和个性主义的自我价值。"[3]晋人的行草书是晋人风韵的艺术形式，而魏晋玄学又是行草书的文化内涵和精神动力。也可以说，我们从魏晋行草中可以诠释魏晋风度和名士风流。还可

[1] 宗白华:《艺境》，商务印书馆2017年版，第155页。
[2] 宗白华:《艺境》，商务印书馆2017年版，第155页。
[3] 宗白华:《艺境》，商务印书馆2017年版，第155页。

以说，魏晋行草书是魏晋玄学的艺术"再现"。宗白华特意把魏晋行草书与魏晋文化结合起来分析，这对于我们认识帖学本源及帖学价值意义重大，也是对帖学为什么是书法传统重要标志的回答。

三、书法用笔的美学界说

宗白华对于书法用笔的美学讨论，主要集中在《中国书法里的美学思想》①一文。他认为，"用笔中有中锋、侧锋、藏锋、出锋、方笔、圆笔、轻重、疾徐等等区别，皆所以运用单纯的点画而成其变化，来表现丰富的内心情感和世界诸形象，像音乐运用少数的乐音，依据和声、节奏与旋律的规律，构成千万乐曲一样"。宗白华从美学观念出发，对用笔的目的提出了鲜明的观点，即"运用单纯的点画而成其变化，来表现丰富的内心情感和世界诸形象"。首先，宗白华所说的"单纯的点画"是书法的艺术形象，是书法进行情感表现的平台。其次，点画形态的核心是变化，即由于用笔时有中侧、藏露、方圆、轻重等的不同而产生不同形态的点画，用笔在技术上的变化规定了点画的姿态。其中，"中""侧""藏""露"表现的是点画所具有的空间形态，古代书论称之为"形"；用笔的"轻重""疾徐"表现的是时间特征，类似于音乐的节奏与韵律，古人称之为"势"。"形"与"势"的合一是点画形态的基本特征，也是点画之所以能够表情达意的依据。因此，书法中用笔与点画形态的变化承载着主体的主观意识，即书法家通过用笔表现自我，而不是被笔所用。再次，点画进行表现的对象是"内心情感和世界诸形象"，所以，书法中的点画形象是置入了"内心情感和世界诸形象"的新创造出来的形象，自然就有了丰富的表现性。卫夫人说"点如高山坠石"，通过"石"这个形象，赋予了"点"以形态感、运动感，自"高山"而"坠"说明"点"所潜藏着的运动感。毕竟"点"不是"石"，是主观所能体验到

① 宗白华：《艺境》，商务印书馆2017年版，第341—366页。

的"隐隐然其实有形"。当"点"与"石"这个"世界诸象"中之一象联系在一起时，当"点"承载"内心情感"之后，"点"给人的感觉若鸟幡然侧下，此时点在人们审美中变成一个实体性的东西。点的美，在于点的质感、动势、节奏、意蕴，在于点的质感与意蕴及实体感之间的交错变幻。

宗白华在《中国书法中的美学思想》一文中十分赞赏且引用了法国大雕塑家罗丹的一句话："一个规定的线通贯着大宇宙，赋予了一切被创造物。"借指书法家用笔的过程，就是将内心情感通过媒介进行转化的过程。在书法上，这个媒介的基本呈现就是线，就像"一个规定的线通贯着大宇宙"一样，书法中的线也通贯于书法的全过程。"唐朝伟大的批评家和画史的创作者张彦远，在《历代名画论》里论顾、陆、张、吴诸大画家的用笔时说，'……昔张芝学崔瑗、杜度草书之法，因而变之，以成今草书之体势，一笔而成，气脉通贯，隔行不断。唯王子敬（献之）明其深旨，故行首之字，往往继其前行，世上谓之一笔书。其后陆探微亦作一笔画，连绵不断，故知书画用笔同法。'"①宗白华认为，张彦远的"一笔而成，气脉通贯"与罗丹的那根通贯宇宙的线虽隔万里之遥，但都是对艺术中"线"的歌颂，"所以千笔万笔，统于一笔，正是一笔运化尔"②！可见，中国书画理论中的"一笔"，同样起着根本的作用，其背后那"贯通"的"气脉"便使得看似各自为营的点画，化为一个整体，所以才会说千万笔"统于"一笔，这为中国书画家运用"一笔而成"的点画，创造中国特有的丰富的艺术形象，提供了艺术原理上的根据与逻辑。宗白华认为，"从这一画之笔迹，流出万象之美，也就是人内心之美"。书法家创造的这条线，使万象得以在自由自在的感觉里表现自己，这就是美！美是由"人"所创造的，又是万物形象里节奏韵律的

① 林同华主编:《宗白华全集》第3卷，安徽教育出版社2012年版，第407页。
② 林同华主编:《宗白华全集》第3卷，安徽教育出版社2012年版，第407页。

体现。

宗白华以现代美学的见解，不仅丰富了关于用笔的理解，且融合了中西比较的研究视野和方法，"可以拿来和西方美学里的诸范畴做比较研究，观其异同，以丰富世界的美学内容，这类工作尚有待我们开始来做"[①]，进而开启了书法美学的阐释之门。可见，对于中西美学的借鉴与互通，宗白华是持相当积极的态度，他认为这种互通，既可以增进对古典美学的认识，也可以丰富世界的美学内容，是极其富有价值且值得期待的。

此外，宗白华还对"结体"这一古代书论概念进行美学解读，试图将之归纳出一些具体的美学范畴，这已然是以"结构"为中心展开的书法美学范畴及相关理论工作。他在《中国书法里的美学思想》一文中，以欧阳询《三十六法》为分析对象，阐发了几个很重要的观点。第一，他明确指出，"点画的空白处也是字的组成部分，虚实相生，才完成一个艺术品。空白处应当计算在一个字的造型之内，空白要分布适当，和笔画具有同等的艺术价值。"[②]宗白华把书法作品中的空白视为和点画一样重要的造型元素，感慨地说，"无笔墨处也是妙境呀"！书法理论史上也有人注意到空白的重要性，王羲之提出过"布白"的美学概念，但对空白的认识并没有达到自觉追求的程度。邓石如虽然有"计白当黑"之论，但也没有作为一个系统理论来进行研究，在宗白华的理论研究中，他十分理性地将书法的空白与笔墨表现等量齐观。第二，他提出研究书法的空间感"就像西方美学研究哥特式、文艺复兴式、巴洛克式建筑里那些不同的空间感一样"，把书法的空间感作为"一个民族，一个时代，一个阶级，在不同的经济基础上、社会条件里不同的世界观和对生活最深的体会"的能动反映。第三，"一切艺术中的法只是法，是

① 林同华主编：《宗白华全集》第3卷，安徽教育出版社2012年版，第410页。
② 林同华主编：《宗白华全集》第3卷，安徽教育出版社2012年版，第411页。

要灵活运用，要从有法到无法，表现出艺术家独特的个性与风格来才是真正的艺术"，换一句话说，真正的艺术中，其表现对象是艺术家独特的个性与风格，而不是"法"。法是用来灵活运用的，要从有法到无法。正如宗白华所言，"艺术是创造出来的，不是'如法炮制'的"，而创造力与想象力，本就是艺术能够存在且不断发展的内在驱动力，所以，艺术风格就显得尤为重要了。

由此，我们可以看到，宗白华用中西比较的研究方法，从确立并辨析书法的身份与地位、树立以魏晋为宗尚的书法美学观，以及从美学的维度来讨论"用笔"这一悠久的书学概念等方面推进了中国书法美学的阐释。它既延续了传统书论里的中国美学范畴，又拓展了其现代意义与世界美学史意义。可以说，宗白华在现代美学的整体视野下，做了"整理"中国古代书法美学基本范畴的开拓性工作，具有先驱价值。

第三节 | 沙孟海《近三百年的书学》中的书学观念

如果说宗白华是在哲学视角下讨论中国书法的诸种议题，那么，1930年撰写《近三百年的书学》[①]的沙孟海与宗白华处于同一时代，二人研究存在着书法断代史与书法美学的差异，从断代史的意义上，沙孟海补足了宗白华没有专门中国书法史这一史学维度的缺位。故此，有必要重新探究和认识沙孟海此文，进而重新确立其在民国书法学术史中的地位与价值。

一、清代书学的总体判断

沙孟海认为，"清代学术，最号昌明；书学的派别，也比前几代来得繁复而且发达"。理由有二：其一，时代的前后差异决定了师法范围的宽窄和可能性。书法史是时代的累积，一般而言，"时代愈后，所接受的古人作品越多"，后续的时代所能获得的书法资源，总是比前面的时代要多，因而师法选择也就更加多元。沙孟海以前一时代的书家不可能取法后世书家为论据，来说明了这一论点。宋代人不可能学习赵孟频，元代以后学习书法的人，就有个"赵体"选择了。"邓石如未出世以前，写篆字的，只有一种呆板的方法，现在就有大多数人写'邓派'了。"[②]其二，碑学是清代嘉道之后才有的思潮。"清代的下半叶，写碑的人的确比写帖的多了，这是宋元明所梦想不到的一回事儿。"[③]我认为，碑学思潮的最大贡献在于它塑造了"二王外有书"这一观念。魏晋之后，一直到清代前期，书学总体审美倾向二王一

① 沙孟海：《近三百年的书学》（附表），《东方杂志》1930年27卷2期，第1—17页。
② 沙孟海：《近三百年的书学》（附表），《东方杂志》1930年27卷2期，第1—2页。
③ 沙孟海：《近三百年的书学》（附表），《东方杂志》1930年27卷2期，第1页。

家。二王几乎被炒到"天下皆知美之为美，斯恶矣"的程度。不是二王不好，不是二王不重要，而是二王"被"的东西太多了，以至于遮蔽了二王实质。

文中，沙孟海不仅为清代书学之所以繁荣找到了历史原因，还发掘了馆阁体这一之于清代书学发展中的不利因素。因此对于馆阁体，沙孟海持批判态度，他将其视为"反足为（清代书学）发达的障碍"。他认为，科举时代的馆阁体并非真正意义上的书法："所谓书法，是要光滑而且方正，越呆板越好（那时写折卷的，有'乌方光'三字诀）。……不但没有古意，没有个性，各人写出来，千篇一律，差不多和铅字一样均匀。"[①]它对书法造成了消极的影响，"这一字体影响及于当时的书学，实在非常之大。可怜的举子们，中间不无觉悟分子，可是赶快求解放，恰像中年的妇人，缠过小脚，再想放松，不消说是不可能，即使有此可能，也已留着深刻的创痕，和那天然是截然两样了。所以清代书人，公推为卓然大家的，不是东阁大学士刘墉，也不是内阁学士翁方纲，便是那位藤杖芒鞋的邓山人（石如），就是这个原因——至少是一部分原因"[②]。早在20世纪30年代，沙孟海就指出了"馆阁体"对书学发展的危害，今天有些人仍然以各种理由粉饰"馆阁体"。可见，虽然沙孟海此文发表近一百年了，但世人对于馆阁体的认知天地悬殊，且高下立判。

沙孟海将"艺术作品都含有时代性在里面"作为分析和评判近三百间（明崇祯元年至民国十六年，即1628年至1927年）书法家的重要标尺，梳理了一份囊括时间线的书家简表，并试图总结出一些书法史观和史识。在笔者看来，沙孟海此文的目的在于把近三百年间的书法时间构建起来，让读者在了解这个时期书家、书法作品、书法风格及书法品评之前，从宏观上把握一个书家群体。由群体形象再去分门别类地阐述个体形象。在这一简表里，可

① 沙孟海：《近三百年的书学》（附表），《东方杂志》1930年27卷2期，第1—2页。
② 沙孟海：《近三百年的书学》（附表），《东方杂志》1930年27卷2期，第2页。

以找到最近40年来人们追风的书法偶像：董其昌、倪元璐、黄道周、王铎、金农、刘墉、邓石如、阮元、包世臣、何绍基、伊秉绶、翁同龢、沈曾植、康有为等。

二、"帖学"书家群体的细分与建构

沙孟海把帖学——以晋唐行草小楷为主——风格的书家分为"在二王范围内求活动"与"于二王以外另辟一条路径"两类。沙孟海的内在逻辑是，以书法风格之于二王的创新程度为标准，将其和划定的时间范畴内的书家予以区分，使之成为两大书家群体，其具体操作主要以书家个案的形式来展开讨论。就前一类书家群体来说，主要集中在董其昌、王铎、姜宸英等人；至于后一类书家，沙孟海着重讨论了黄道周、倪元璐、沈曾植三人。

其一，"二王"之内的书家群体。这一群体包括董其昌、王铎等人。

沙孟海将董其昌排在"二王范围内求活动"的首位。强调董其昌书法（图2-6）"远法李邕，近学米芾"，将其与明末邢侗、张瑞图、米万钟并称。关于董其昌书法的评价，历来褒贬不一。例如清代书家梁巘评价董其昌书法云："元宰初岁骨弱，心怵唐贤，绝未临率更，间学柳少师亦甚劣，唯摹平原稍有可观。晚年临唐碑则大佳。然书大碑版，笔力怯弱，去唐太远，临怀素

图2-6 [明]董其昌《行书燕然山铭卷》 26.6×261.1cm 上海博物馆藏

亦不佳。"①对董其昌各阶段书法均持排斥态度。康有为在《广艺舟双楫》中则写道："香光俊骨逸韵，有足多者。然局促如辕下驹，骞怯如三日新妇。以之代统，仅能如晋元、宋高之偏安江左，不失旧物而已。"②既然董其昌书法在书法史上留下了如此评价，那又是如何在后来的书法史上获得显赫地位的呢？沙孟海认为是他的"运好"。"他的作品为清康熙帝所酷爱，一时臣下，如蓬从风。自来评董字的，大抵言过其实。"③我以为，研究董其昌书法，怎么能够剥离"言过其实"的部分是一个大课题。沙孟海在这篇文章中用比较的方法来说明董其昌的名不副实：张瑞图、孙克弘等，并不在董其昌下；拿董其昌去比黄道周、王铎，更是"如嫫对西子"；刘墉的大字比小字写得好，这是董其昌所不能及的。总的看沙孟海对董其昌是持反思态度的，而且那些反思都极有道理。

相较于批评董其昌的做法，沙孟海在对比董、王二人师法的差异中，非常肯定王铎的贡献，并给予极高的评价，认为王铎是书学界的"中兴之主"。王铎书法（图2-7）"一生吃着二王法帖，天分又高，功力又深，结果居然能够得其正传，矫

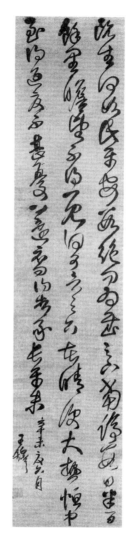

图2-7 ［明］王铎《临阁帖轴》
1631年 草书 277.5×45.8cm
南京博物院藏

① ［清］梁巘：《评书帖》，华东师范大学古籍整理研究室选编校点：《历代书法论文选》，上海书画出版社2013年版，第583页。

② ［清］康有为：《广艺舟双楫》，华东师范大学古籍整理研究室选编校点：《历代书法论文选》，上海书画出版社2013年版，第777页。

③ 沙孟海：《近三百年的书学》（附表），《东方杂志》1930年27卷2期，第4页。

正赵孟頫、董其昌的末流之失"。王铎经常以吾家二王自称与二王同属一家，而董其昌是"远法李邕，近学米芾"，这与王铎的魏晋情怀相比，差距不是一星半点，而是天地之隔，所以王铎有"矫正赵孟頫、董其昌末流之失"的资格。[①]应该说，王铎以董其昌为假想敌，证明董其昌书法与王铎的价值同在。两者相比，如果真的是"如嫫对西子"，董其昌书法无论如何也传不到今天。因此，沙孟海对于董其昌的判断，仍有商榷之处。

整体而论，沙孟海既然认可王铎书法的自身价值，那么，也就意味着他怀疑此前书法史对于王铎的贬斥——"王铎是明朝的阁臣，失身于清朝，只是这一个原因，已足减低他作品价值好几成。"——这一认识，试图为王铎树立书法史上的正确地位，多少有点为王铎书法正名之意。沙孟海做了一个假设："假使他（王铎）也跟着这15人中的几人同时上了断头台，他的身价自然还是更隆重些。"[②]在沙孟海所谓"二王范围内求活动的"书家还有姜宸英、张照、刘墉、姚鼐、翁方纲、梅调鼎等人，构成一个长名单。[③]

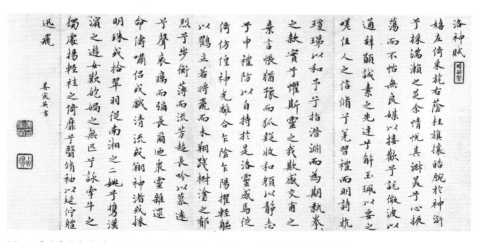

图2-8 [清] 姜宸英《小楷洛神赋册》 24.7×28.8cm 北京故宫博物院藏

① 沙孟海：《近三百年的书学》（附表），《东方杂志》1930年27卷2期，第5页。
② 沙孟海：《近三百年的书学》（附表），《东方杂志》1930年27卷2期，第5页。
③ 沙孟海：《近三百年的书学》（附表），《东方杂志》1930年27卷2期，第5—7页。

姜宸英（图2-8）是"在二王范围内求活动的"具有代表性的书家。姜宸英在我们近几十年中的声望不是很大，但在乾嘉时期却享有盛名，梁同书说，"本朝书以苇间先生（姜著《苇间集》）为第一，……妙在以自己性情，合古人神理；初视之，若不经意，而愈看愈不厌，亦其胸中书卷浸淫醞酿所致"①。对于梁同书的评价，沙孟海一分为二，一方面赞扬"以自己性情合古人神理"这句话，不但说出来姜宸英的好处，而且把书学的奥旨一语道破。另一方面，沙孟海完全不赞成姜的书法为清朝第一说法，认为这完全是梁的个人意向。由此，沙孟海捎带批评梁的书法"近于俗体"。姜的书法为"本朝第一"之说在清朝时很有可能是事实，只是这个"第一"建立在"法"的表现上，沙孟海说他是"斤斤守法"，姜自己也说"余于书非敢自谓成家，盖即摹以为学也"。我尤其赞同沙孟海对姜的评价和对梁的批评。古人的这种情形在我们今天照样存在，耳边的"江南第一""隶书第一""草书第一"等此起彼伏，更何况信息闭塞的封建时代？

图2-9［清］张照《行书李商隐七绝诗轴》
纸本行书　108.6×56.7cm　上海博物馆藏

"在二王范围内求活动的"张照（图2-9）与董其昌是同乡，董其昌生于1553年，卒于1636年。张照生于1691年，卒于1754年。虽然在董去世50多年后张才出生，但张习董书还是带有家乡情结的。张照与刘墉在清初书坛都很有影响

① 沙孟海：《近三百年的书学》（附表），《东方杂志》1930年27卷2期，第5页。

力，现在的书法界知道刘墉的多，知道张照的少，但张照的书法也具有自己的特点，一是同样学董，张就总结了学董人的优劣，是一个清醒的学董者，他"有意识地放纵些，装出一副剑拔弩张的状态来，一则免得雷同，二则也是他的个性如此"。二是他转益多师，他的大字似乎在学颜真卿《告身》，全非董其昌的方法了，"虽然不十分高美，却也别开一种境界来"。综上，由于他们都在"二王范围内求活动"，他们之间的风格、成就等，不免会有诸多的纠缠。

刘墉（图2-10）的书法角色比较尴尬，他是"在二王范围内求活动的"一员大将，可70岁后又潜心北朝碑版。沙孟海列举了两个重量级人物对他的评价。一个是康有为说："集帖学之成者刘石庵也。"沙孟海对这个评价十分不以为然，他说，最不相信的就是这句话，因为刘墉的书法只是使用了颜真卿的某些笔法，有那么一点点苏东坡的味道，缺少了"晋人意度"，书法身价建立在"名位"基础之上。显然，评价刘墉为"集帖学之成者"是不符合实际的。沙孟海引用了包世臣在《艺舟双楫》中对刘墉的评价："诸城刘文清，少习香光，壮迁坡老。七十以后，潜心北朝碑版。虽精力已衰，未能深造，然意兴学识，超然尘外。"[1]我们先看他少学香光的成果，沙孟海的分析甚是具体而中肯："刘墉行楷

图2-10 ［清］刘墉《录容台集语轴》
绢本行书　171.2×50.3cm
青岛市博物馆藏

① 沙孟海：《近三百年的书学》（附表），《东方杂志》1930年27卷2期，第6页。

书还比不上董其昌，不过他能够写大字——大字比小字写的好，这是董其昌所不能及的。至于他们官又高，名望又大，那是再像没有了。董的用墨，特别来的枯瘠，刘的用墨，特别来的丰肥。枯瘠之极，还有些清真之气；丰肥之极，可便泥滞了。有人嘲笑他的字是"墨猪"，并不过分。和刘墉同时的，有王文治、梁同书——当时称作'刘梁王'——都负盛名于一时，他们都从董字出来，写得好时，的确也很潇洒，有逸气，然而总不是书学的上乘。"①

最后我们看刘墉"壮迁坡老"的成果。我认为他虽有坡公之厚，却失去了坡翁之爽。其实即使他与坡翁如出一辙，又该如何？沙孟海认为，由于刘墉的基础在于董其昌，所以他不可能接近苏东坡。而且人到中年，还处在宋人意境，注定他不可能成为一流书家。

姚鼐（图2-11）也是"在二王范围内求活动的"人，好在他不以书法而立名，沙孟海认为"他的书名被文名掩煞了"。包世臣在《国朝书评》中把他的行草列在"妙品下"。这个排位是比较恰当的，因为妙品及妙品以上的神品，只有邓石如一人。姚鼐的聪明之处在于他避开董其昌，而从倪瓒入手，然后直追晋唐，这比刘墉"少习香光，壮迁坡老"要高明得多，所以沙孟海赞赏姚鼐书法"姿媚之中，带有坚苍的骨气，萧疏澹宕，有

图2-11［清］姚鼐《行草高斋西面七言诗轴》纸本行草书　82.6×37.4cm
湖北省博物馆藏

① 沙孟海：《近三百年的书学》（附表），《东方杂志》1930年27卷2期，第6页。

'林下风'，和刘墉辈面目两样"①。

　　沙孟海列入"在二王范围内求活动的"还有翁方纲和梅调鼎。翁方纲的长处在于鉴赏，见多识广，但其书法成绩非常一般。沙孟海说，因为彼时邓石如还没有成名，他身在北京，天时地利，就做了"书坛盟主"了。沙孟海说翁方纲"终身欧虞，没有异词的"，其实不尽然，沙孟海自己也说，翁方纲"兼写秦篆汉隶"，只是他"学力多，天才少，没有什么成绩"而已。同时，看翁方纲的字，多少有些颜字的痕迹，说明他习颜用功不少。

　　梅调鼎书法实力较强，但名望不高，沙孟海云："说他的作品价值，不但当时没有人和他抗衡，怕清代260年中也没有这样的高逸的作品呢！"②按沙孟海的说法，我们对梅调鼎的了解太少，不能不说是书法史上的一个疏忽。梅调鼎于"圣教"用功最深，从汇帖中的"另简短札"那里也吸收了不少的古意。沙孟海的思想非常解放，他说这些"反比冠冕堂皇的《兰亭》《乐毅》等等好得多。初唐诸家，最得二王乱头粗服的真趣，要算太宗的《温泉铭》，梅字的路数，和这一体很相近"。感叹沙孟海对梅调鼎的评价之高。

　　其二，"在二王以外另辟一条路径"的书家群体。沙孟海在帖学代表性人物中挑选了黄道周、倪元璐、沈曾植作为"于二王以外另辟一条路径的"书家。

　　黄道周（图2-12）的书法观是矛盾的，经他口说出来的几乎全都是二王理论，而经他手创作的作品却具有反思性、反叛性。按沙孟海的分析，他要"于二王以外另辟一条路径"。沙孟海的分析给后人许多启示：王羲之的字直接学卫家，间接学锺繇，黄道周便大胆的去远师锺繇，再参入索靖的草法。波磔多，停蓄少；方笔多，圆笔少。真书如断崖峭壁，土花斑驳；草书如急

① 沙孟海:《近三百年的书学》(附表)，《东方杂志》1930年27卷2期，第6页。
② 沙孟海:《近三百年的书学》(附表)，《东方杂志》1930年27卷2期，第7页。

图2-12［明］黄道周《赠眉仲戴
蓬莱即事诗轴》 192.5×49.5cm
北京故宫博物院藏

湍下流，被咽危石。沙孟海认为这是当时书法界的一个奇景。我尤其关注沙孟海关于黄道周"于二王以外另辟一条路径"的理由推测——"他大约看厌了千余年来陈陈相因的字体，所以会发这个弘愿"[1]。从字里行间可以看出，沙孟海的情感是倾向于黄道周的"弘愿"的，所以他认为明代书家，"可以夺王铎之席的，只有黄道周"。这里有个问题值得深思，黄道周和沙孟海"看厌了千余年来陈陈相因的字体"，今天的人们反而又看惯了"千余年来陈陈相因的字体"。这正说明时代审美趋势的反复与波折。

倪元璐（图2-13）书法的意义在于表现个性，书学王右军、颜鲁公和苏东坡，黄道周《书秦华玉镌诸楷法后》说：倪元璐"兼撮子瞻、逸少之长，如剑客龙天，时成花女，要非时状所貌，过数十年亦与王、苏并岂当世，但恐鄙屑不为之耳。"[2]倪学王、苏却力求变化，学苏将扁平结字化为偏长狭瘦，学王将其方笔化为圆笔，后学颜去其"屋漏痕"，在深沉中增加揉、擦、飞白、渴笔元素，结体奇险多变，通篇聚散开合。因此，我觉得王、黄、倪三者创新力度最大的是倪，倪元璐之子倪后瞻说："倪鸿宝书，一笔不肯

① 沙孟海：《近三百年的书学》（附表），《东方杂志》1930年27卷2期，第7页。
② 陈新长：《小物通大道——黄道周书法研究》，甘肃人民美术出版社2016年版，第235页。

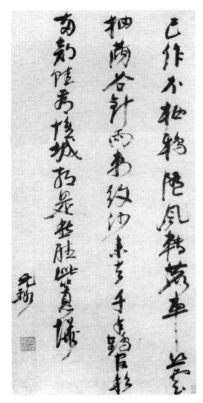
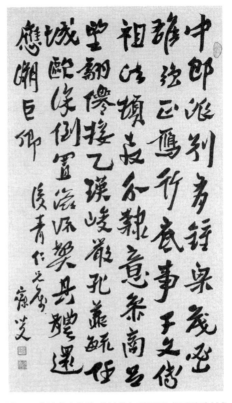

图2-13 [明]倪元璐《行书 "已作不栖鸦"
五言律诗》 130.2×60.4cm 上海博物馆藏

图2-14 [清]沈曾植《行书包世臣论书两首诗轴》
127.8×66.2cm 辽宁省博物馆藏

学古人，只欲自出新意，锋棱四露，仄逼复叠，见者惊叫奇绝。方之历代书家，真天开丛蚕一线矣。"①

沈曾植和钱朝彦书法都学黄道周，可是这个钱朝彦何许人也几乎没人知晓，因为他学的太像黄道周了，没有自己的个性，淹没在黄道周的大名之下。沈曾植（图2-14）却不一样，无论学包世臣、吴熙载还是学黄道周、倪元璐。他认准自己的方笔不变，把方笔作为他的立身之本，所以沈曾植成了碑帖结合开宗立派式人物。

① 沙孟海：《近三百年的书学》（附表），《东方杂志》1930年27卷2期，第7页。

这提示我们，书法史的叙述未必完全以艺术成就为准，书法批评并不纯然基于学理性，书法家的接受史也不一定完全基于"艺术"的立场和目的。沙孟海对董其昌的质疑和对王铎的肯定，再加以对姜宸英的批评[1]，实际上就是在调整前人书法史之于董、王、姜等人的艺术地位，将之放置在一个合适的书法历史坐标之上，让"艺术"本身具于书法史叙述的首要且唯一的位置，能否在学习古人的基础上出新，成为书法批评的重要议题。因此，这正是沙孟海书法史识与书法史观的一大体现。

三、以点画的"方""圆"为审美范畴

沙孟海在梳理清代书家时，首先把相应的书家放在碑与帖的框架下，在帖学中分"二王"内外（详见上一点的讨论），而在碑学中以"方圆"，对书家（邓石如、包世臣、赵之谦、李瑞清、张裕钊和康有为等）作了具体分析。

其一，方笔之中有邓石如、包世臣、赵之谦与李瑞清。将邓石如书法（图2-15）纳入碑学写方笔的行列，是相对而言的，不是说邓石如唯方笔不用，似可理解为邓在研究方笔方面有重大贡献。有人说邓石如书法全仗着北碑起家，所以学邓者多在北碑上拼命，此典型的知其然不知其所以然也。沙孟海对这个问题看得清清楚楚，他说邓石如"汉碑已经很有根底了，

图2-15［清］邓石如《隶书新洲诗》轴
纸本　134.7×62.6cm　北京故宫博物院藏

① 沙孟海：《近三百年的书学》（附表），《东方杂志》1930年27卷2期，第5页。

趁势去写六朝碑是毫不费力的"①。那么如果没有汉碑根底，直接从六朝入门，既不能理解邓石如何以在北碑上有如此斐然成就的根由，也无法获得师法邓石如的要津。邓石如不仅对汉碑有根底，更重要的是他在篆隶书由实用到艺术的转型中起到了推动作用——把笔法自觉地运用到篆书之中——把篆籀笔意参入隶书中，的确是书法史上一个转折点。沙孟海说邓石如的"真书不及篆隶"，原因是邓的真书结构弱一些——他不常作真书，真书的结构，实在"嫌其太庸"，邓石如书法得益于北碑，即使"嫌其太庸"的真书结构也因学习北碑而有所改变，这不仅修养了他自己的书学境界，而且使众多的习书者"有一条大路可走了"，等于说邓石如为书法艺术开辟了一条新路。

　　包世臣（图2-16）也写方笔，这是他对邓石如崇拜的结果。沙孟海说他"用邓的方法，却写北碑，也很有功夫。他对用笔极讲究，就有人讥笑他，单讲究区区点画，把大的线条反而忽忘了，他实在有这个毛病"②。包世臣属于功夫型的书家，其理论入教材，其功夫做示范都无可挑剔，只是在书法本体——表情达意方

武谓余草木之长常在瞑昧闻早起伺之乃见其拔起数寸竹笋尤甚夏秋之间稻方含秀黄昏月出露珠起於其根墨之然忽自腾上若推之者或缀於菫菜端验之信然

坡公语

倦翁书

图2-16［清］包世臣《录坡公语立轴》 纸本行书　135.2×38.5cm
北京故宫博物院藏

① 沙孟海:《近三百年的书学》（附表），《东方杂志》1930年27卷2期，第8页。
② 沙孟海:《近三百年的书学》（附表），《东方杂志》1930年27卷2期，第9页。

面显得不够，所以他算不上一流书家，若不是他的书法理论帮忙，他的书法地位恐怕还要靠后。他的老师早已进入计白当黑的形上思考，他却停留在"讲究区区点画"上，他老师的方笔是一种方法论，他的方笔却是套住他的枷锁——成为《敬史君碑》《始平公造像》的活化身。

赵之谦（图2-17）同样写方笔，但他把方笔用得活灵活现，婉转、流利、潇洒，貌似森严却若无其事，轻松自在，表现出一种飘逸之气。赵学邓而异于邓，如果说邓是纯粹碑学表现，那么，赵则习碑之优，去碑之劣，加入了帖的流动性，这是包世臣所难以企及的。邓于碑学有复兴之功，赵于碑学有发展之功。

李瑞清（图2-18）的碑学名声在他那个时代尤为显赫，加上他学生多，形成了一定的气场。这种气场是书法艺术史的一种现象。即凭着个人的时代影响而膨胀书法效益，例如董其昌、刘墉之类便是，李瑞清也算得上一个。沙孟海说，"我们现在都知道李瑞清的字的短

图2-17 ［清］赵之谦《行楷薄帷高情五言联》155.2×41.8cm×2　浙江省博物馆藏

处了，可是在李瑞清未出世之前，谁能开得出像他那样一条新的路来呢？这样说来，李瑞清在书学史上就有相当的地位了"①。李瑞清在北碑上很下工夫，问题出在取法上，赵之谦、陶睿宣、孙诒经、李文田等都是那时写碑的名人，赵之谦写碑具有流动感，而陶睿宣写碑把《龙门造像》写的那么像，

① 沙孟海：《近三百年的书学》（附表），《东方杂志》1930年27卷2期，第9页。

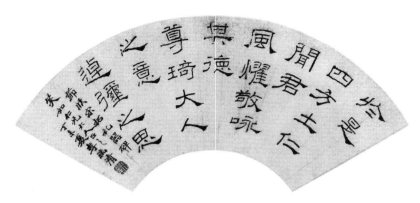

图2-18 ［清］李瑞清《节临礼器碑扇》 18.5×53cm 常州博物馆藏

恐怕无人可比，可是太板滞，像的确很像，没有活力。孙诒经写碑深厚中有疏宕，方圆并用，取得了一定成就。李文田的魄力不够，以致他囿于碑的框框里不敢动弹。李瑞清偏偏取法于陶睿宣，在陶睿宣的基础上增加了蔡邕的"涩笔"很不成功，这一点对李瑞清的书法负面影响很大。

在碑学中写圆笔的，沙孟海选择了张裕钊和康有为。

张裕钊（图2-19）与我同乡，他在鄂之书法史上是一个值得骄傲的人。对于他的北碑成就，康有为揄扬张裕钊书法，评价道："高古浑穆，点画转折，皆绝痕迹，而意态逋峭特甚，其神韵皆晋宋得处，真能甄晋陶魏，孕宋、梁而育齐、隋，千年来无与比！"[1]张宗祥认为张裕钊学《张猛龙》而能出新，在《书学源流论》中写道：张裕钊"用笔法《张猛龙》及齐碑，而结体宽弛。"又说，"廉卿之学《猛龙》，用笔之法，可云肖矣。分而观之，殊多合者，及其成字，则皆不类。盖结构非《猛龙》之结构，太平易而不险峻也"[2]。沙孟海不赞成康有为对张裕钊的褒奖，认为张戴不起"千年来无与比"

① 沙孟海：《近三百年的书学》（附表），《东方杂志》1930年27卷2期，第10页。
② 张宗祥：《书学源流论》，崔尔平选编点校：《历代书法论文选续编》，上海书画出版社2013年版，第899—900页。

的这顶帽子。而赞成张宗祥的意见，认为"宽弛""平易"是张裕钊的短处。不同之处在于，他认为张裕钊是学柳公权，但不属于碑学中人，而沙孟海依旧将之列入碑学"圆笔"的行列了。

康有为是碑学中圆笔的代表（图2-20），极具特色。康于邓石如、张裕钊用功最多，取其笔意而不露他们的形态，可谓学书高手。康取古法时在《石门铭》《石门颂》《六十人造像》上都很用功，但也不露痕迹，这就是康有为"化古"的能力。沙孟海

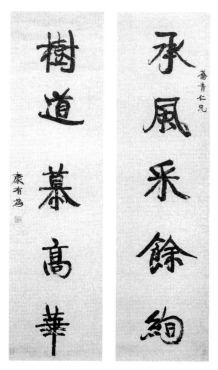

图2-19 ［清］张裕钊《楷书杜甫七言诗轴》
139.5×49cm　湖北省博物馆藏

图2-20 ［清］康有为《行书五言联》
171×45.1cm×2　上海博物馆藏

认为，康有为的圆笔与伊秉绶有紧密的关系，尽管康不曾对他人说过此事，但沙孟海总结了二人的相似之处。

四、作为"二李"正脉的邓派及其流变

清代早期写篆书慢慢成为风气，开始是钱坫、王澍、洪亮吉、孙星衍等等，这批人的篆书相对呆板。钱坫（图2-21）与邓石如是同时代人，他常常批评邓石如篆书的错误，说他不懂六书，钱的批评是有道理的，因为邓石如于小学的确略逊一筹是客观事实。但是，沙孟海的认识维度与钱坫不一样，他认为小学与书学是两回事，不可混为一谈。[①]这意味着沙孟海否定了钱坫对邓石如的批评。小学于书法家固然很重要，但绝不能以小学的缺憾而怀疑一个人的书法成就。沙孟海1930年的认识于今天太有实际意义了，他在有意无意之间强调了书法的自律。

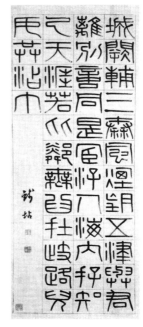

图2-21 ［清］钱坫《篆书王勃五言律诗》轴　纸本篆书 89×35.3cm　南京博物院藏

沙孟海对邓石如篆书（图2-22）的定位很高，他说："自从邓石如一出，把过去几百年的作篆方法完全推翻，另用一种凝练舒畅之笔写之，蔚然自成一家面目。"[②]可见，沙孟海的着眼点在于邓石如能够出新。康有为说，在邓石如以前，"天下以秦分为不可作之书，自非好古之士，鲜或能之。完白既出之后，三尺竖童仅解操笔，皆能为篆"[③]。稍对康有为的发现做些解析就会明白，邓石如"以隶笔为篆"实质上就是增强了篆书的点画意识，增加了线

① 沙孟海：《近三百年的书学》（附表），《东方杂志》1930年27卷2期，第11页。
② 沙孟海：《近三百年的书学》（附表），《东方杂志》1930年27卷2期，第11页。
③ ［清］康有为：《广艺舟双楫》，华东师范大学古籍整理研究室选编校点：《历代书法论文选》，上海书画出版社2013年版，第790页。

条的丰富性与变动性，隶变之于书法最大的贡献就在于它促使"点画"得以产生。秦前篆书多为浇铸而成，尚无点画笔法，而隶变之后，切断了篆书曲屈环绕的那根线，变成了线段，线段既出，笔法生焉。所以，邓石如对篆书的伟大贡献在于"以隶笔为篆"，这是康有为的一大发现。康有为在《说分·第六》中写道："完白山人之得利处，在以隶笔为篆。或者疑其破坏古法，不知商周用刀简，故籀法多尖，后用漆书，故头尾皆圆。汉后用毫，便成方笔。多方矫揉，佐以烧毫，而为瘦健之少温（李阳冰）书，何若从容自在，以

图2-22［清］邓石如《篆书文》轴
117×74cm　北京故宫博物院藏

隶笔为汉篆乎！完白山人未出，天下以秦分为不可作之书，自非好古之士，鲜或能之。"① 沙孟海引上述康有为这段话，是想说明如下问题：第一，邓石如只是"以隶为篆"的继承者。这一强调，与康有为所谓邓石如得力之处在于"以隶为篆"的说法，并没有区别。第二，更加具体地指出了邓石如是如何继承"以隶为篆"传统的。沙孟海认为，邓石如从汉碑篆额得到启发，特别是吴《天发神谶碑》。第三，指出学邓飘逸有余而凝练不足、多数人因只注意中锋用笔而显得笨拙这两种弊病。沙孟海这一段有总结性质的话拿来评价以后的作篆者，尤其在"展览体"中，篆书也好，隶书也好，不是飘逸有余，而是点画因杀笔不够而不能"沉着"，空有篆隶之名，却无篆隶之实。

① ［清］康有为：《广艺舟双楫》，华东师范大学古籍整理研究室选编校点：《历代书法论文选》，上海书画出版社2013年版，第790页。

与褒扬邓石如的做法不同的是，沙孟海对吴大澂的篆书（图2-23）持批评态度，认为他的篆书"功力有余，而逸气实在不足"，这种批评主要是通过与赵之谦做比较而得出的。很有意思的是，沙孟海说赵之谦"用婉转流利的笔子写北碑"，说杨沂孙"用轻描淡写扫的笔子来写篆字"，并且把这两种"笔子"都称为"创格"。对于初学篆书者，钱坫、洪亮吉、吴大澂都是很好的范本，而杨沂孙的篆书成就虽然远在他们之上，但不可学，"学到后来，更其糜弱了"。沙孟海有一句很经典的话——字有写得好可学的，有写得好而不能学的。

吴昌硕也是清代写篆书的大家，以写《石鼓》而闻名（图2-24）。吴昌硕也和赵之谦、杨沂孙一样，篆书用笔皆取法于邓石如。这三家守法而"不主故常"，他们的创作都有自己的特点，习邓而异于邓。杨沂孙篆籀并施，

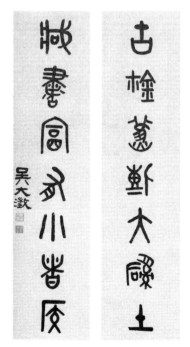

图2-23〔清〕吴大澂《大篆古籀藏书七言联》
129×30.5cm×2 吉林省博物馆藏

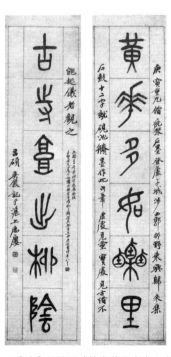

图2-24〔清〕吴昌硕《篆书黄花古寺六言联》
91.5×20.5cm×2 西泠印社藏

"随随便便不着痕迹，这也是别人家所没有的情形"。赵之谦"专以侧媚取势，以无当大雅"。吴昌硕"把三代钟鼎陶器文字的提示杂糅其间，所以比赵之谦高明的多了"。"逸气"是沙孟海书法批评所秉持的重要美学概念，并且尤为看重书法家是否具有开新的创造力。吴昌硕学邓石如，却能自立面目，实际上还是可以划入"创格"之列，自然受到沙孟海的好评。[1]

其实，学习古人古法不可拘泥于他们的特点，他们的特点是他们的立身之本，是学习者的枷锁。他们的特点可以给我们创新的勇气，而不可以成为我们创造的目标。吴昌硕成名之后，很多人不学邓石如而专学吴昌硕，这不能不说是一个误区，学邓有学邓的必要，学吴有学吴的好处，关键看你怎么学。赵之谦学邓石如学到了一些毛病，但吴昌硕不也是学邓石如出身吗？

五、以"逸"论清代隶书各家

沙孟海评价三百年里的书法家，尤其看重"逸"这一美学标准，在其理解清代隶书发展史中也有充分体现，在评价清代写隶书的书家时，进一步阐释了"逸"的应用。郑簠的时代碑学尚未兴盛，写隶书甚至不合法，郑簠隶书（图2-25）的发展恰恰就在这个阶段。初学师宋珏，后一门心思学汉碑，其风格得益于《曹全》，他对《曹全》进行了飘逸奇宕的改造，被人们称之为"草隶"大家。沙孟海认为，"郑的确有种逸气"，且"是最有逸气的一个"。沙孟海下面这段话应该引起当代人的深刻反思，他在谈到郑簠襟抱和学问背景时说："他的隶书，带用草法，写的最洒脱。不守纪律，逍遥自在，像煞是个游仙。"[2]三百多年过去了，今天写隶书的人，不但很少像郑簠那样大胆有勇气，而且以写得像为水平高低的标准。历史上的"草隶"也好，"不守纪律，逍遥自在"也好，最根本的是表现个性，而不是重复《曹全》，

① 沙孟海：《近三百年的书学》（附表），《东方杂志》1930年27卷2期，第12页。
② 沙孟海：《近三百年的书学》（附表），《东方杂志》1930年27卷2期，第13页。

图2-25 ［清］郑簠《隶书剑南诗轴》
104×56.7cm　北京故宫博物院藏

图2-26 ［清］万经《隶书七绝诗轴》
132×52.5cm　北京故宫博物院藏

这是书法艺术起码的常识，连常识都不具备，竟然成为当代知名艺术家，呜呼悲哉！

郑簠在临碑上下的功夫与当代那些临得像的人相比，郑簠远在他们之上。郑可以散尽家产访碑，"他家里所藏古碑，反正有四橱之多，他几乎无所不摹，但我们找遍汉碑觉得没一通和他的字相近的。"郑簠如果生在今天，我估计他的作品入不了国展，也当不了中国书法家协会的会员。

把碑帖临摹得像的，在古代也大有人在，远的不讲，仅沙孟海在近三百年中就举出了死学董其昌的陈元龙，学像黄道周的钱朝彦，临像《龙门造像》的陶睿宣，学得极像郑簠的万经（图2-26）等，要不是沙孟海把他们找出来作为反面教材，人们不可能记住他们的名字。沙孟海在这里深有感悟地赞叹："李邕说得好，'学我者死，似我者俗'，我可以借这句话代郑簠赠给

万经。"我本想借这句话，赠与那些因写得像而成为名人的人，但细细一想，这些人早就知道这句话，他们常常拿来假模假样地教育别人，从来不打算用在自己的身上。他们本来以"像"起家，以"像"立身，单凭李邕这句话是改变不了他们的。

沙孟海称朱彝尊的隶书（图2-27）有着"美的感情"和其"个性"表现，这是沙孟海书学观念的郑重表述，他认为朱彝尊的隶书"恰合艺术的定义"。但沙孟海却直言朱彝尊写隶书的方法是有问题的："他似乎用欧字做垫子，把字形压得扁些，添了几笔波磔，就算了。似乎在学唐以后的隶碑，没有汉人的气息。"[1]朱彝尊的隶书大概少了一些汉人的古意，他隶书的垫子是把欧字压扁再添些波磔而成，其基础是欧字的变形。这首先涉及楷书与隶书的关系问题。在楷书基础上加一些波磔，就成了隶书吗？楷有楷法，隶有隶法，不能简单地在楷书基础上嫁接隶书的样子。其次，沙

图2-27［清］朱彝尊《隶书散帙开林五言联》 104.9×27cm×2 台北故宫博物院藏

孟海为什么认为朱彝尊的隶书中有"美的情感"和"个性"，且"恰合艺术的定义"呢？我可以用张宗祥《论书绝句》的话来回答这个问题："未必尽能通隶法，却将书卷入行间。亦沉亦雅经生笔，文达他年窥一斑。"[2]诗句批评的是隶法不到位，无意间赞扬了"书卷入行间"，此"书卷"非彼"书卷"，此时的"书卷"不过情感的符号而已。朱彝尊的隶书还有一个现象值得讨

① 沙孟海：《近三百年的书学》（附表），《东方杂志》1930年27卷2期，第13页。
② 张宗祥：《铁如意馆碎录》（浙江省文史研究馆文史丛书11），西泠印社出版社2000年版，第222页。

论，其隶摹《曹全》，其形似《曹全》，而实际是在欧字上的嫁接，这说明其摹《曹全》不得方法，其形之似是一种假象，沙孟海火眼金睛，一语道出其隶笔意及笔法均不在汉隶之内。

桂馥的隶书（图2-28）影响在当时的确很大，但无论影响有多大，也弥补不了其隶书中艺术性的缺失，正如沙孟海批评的那样："逸气少了一些。"逸气少的表现——学者的理智和谨严有余，只见笔墨技巧，应规入矩和结字工稳平实，生气灵动和艺术家的情感色彩以及鲜活的个性特质不足。沙孟海由此联想到钱泳，说钱的隶书益发呆板，把汉隶台阁化了，"贻误后生，罪过罪过"[1]！不仅是钱泳，其中包括桂馥在内。

沙孟海在品评近三百年书家时，一直强调书法的逸气。在清代书家中，沙孟海认为，金农"富于独创精神，学问也好些，无论字画都有一种不可

图2-28［清］桂馥《隶书语摘轴》 84×41.5cm
北京故宫博物院藏

[1] 沙孟海：《近三百年的书学》（附表），《东方杂志》1930年27卷2期，第13页。

掩的逸气在里面"。沙孟海还说，"近代
书家中，最特别的要数金农了"。金农的
"漆书"（图2-29）在康有为和沙孟海看
来是可褒可贬的，康有为贬多褒少，沙
孟海褒多贬少，我们不批评康、沙的观
点正确与否，我十分看重沙孟海的一句
话——"还应该赞扬他（金农）那副创
造精神才好"①。书法艺术应该多一些独
创精神，少一些传统或不传统的指责。

　　沙孟海认为伊秉绶的隶书（图
2-30）是书法的正宗，康有为认为伊秉
绶"集分书之成"，但包世臣对伊秉绶的
隶书一言不发，只把他的行书列入"逸
品下"。对此，沙孟海说，"包世臣欣赏

图2-29［清］金农《隶书录七言诗旧作轴》
80×47.5cm　香港艺术馆虚白堂藏

不了伊秉绶，康有为才是他的知己"。伊秉绶除篆书写得少些外，其他书体
同样优秀，沙孟海甚至认为其书法"比邓石如境界来得高"。又说："别人家
写隶书，务求匀整，一颗颗的活像算珠，这和'馆阁体相'差几何呢？伊秉
绶对于这一层很讲究，你看他的作品，即使画有方格的，也依旧很错落，记
得黄庭坚诗云，'谁知洛阳杨疯子，下笔已到乌丝栏'。古人原都不肯死板板
的就范的。"②其实，伊秉绶早年的隶书和桂馥差不多，不同的是伊秉绶对书
法的觉悟程度比较高，他把书法作为自我表白的一种形式，按照沙孟海的说
法，伊秉绶后来"有了独到之见，便把当时板滞的习气完全改除，开条清空

① 沙孟海：《近三百年的书学》（附表），《东方杂志》1930年27卷2期，第13页。
② 沙孟海：《近三百年的书学》（附表），《东方杂志》1930年27卷2期，第14页。

高邈的路出来"①。等于说，伊秉绶走出了属于自己的隶书之路。这条"隶书之路"绝不是伊秉绶个人的风格，它应该是那个时代的，我们研究隶书，这是一个很好的课题。

对于何绍基，沙孟海指出，何绍基的行楷书是世人比较了解的，但行楷书恰恰是他的弱点。何绍基的书法有着特殊的背景，首先是何家对书法追求的影响，其次是其父亲的老朋友阮元的影响。第三是他的圈子几乎是个纯粹的书法圈，因此他的书法应酬比起别人来要多得多。他的应酬作品基本都是行楷书，沙孟海认为他这一路书法"无意中加入通俗的成分进去，同时把那仅有的古意慢慢的散失了"。沙孟海的批评可谓准确，有远见。在何绍基之后，流行何绍基书法的主打角色是行楷书，人

图2-30〔清〕伊秉绶《隶书"政成心逸"五言联》 146×34.7cm×2 北京故宫博物院藏

们以他行楷书为他的书法风格，这是他字的通俗带来的通俗效果。今天人们学习何绍基仍然以他的行楷为经典，其实大谬也。实际上，"何绍基各体书法，隶书第一"②。遗憾的是，今天没有人学习他的隶书（图2-31），可见这个社会的审美观是值得讨论的。沙孟海说："他的隶字的好处，在有一缕真气，用笔极空灵，极洒脱，看过去很潦草，其实他并不肯丝毫苟且的。至于他的大气盘旋处，更非常人所能望其项背。他平生写遍各体隶碑，对于《张迁》功夫最深。他的境界，虽没有伊秉绶的高，但相比桂馥的生动，比金农

① 沙孟海：《近三百年的书学》（附表），《东方杂志》1930年27卷2期，第14页。
② 沙孟海：《近三百年的书学》（附表），《东方杂志》1930年27卷2期，第14页。

来的实在，在隶家中不能不让他占一席位次。"①伊秉绶的隶书被沙孟海判断为"正宗"，开出了一条高邈的路出来，其他书体与邓石如相比也"境界来的高"，还说伊秉绶一下笔就和别人家分出仙凡的界限来。其中，与金农隶书相比，伊秉绶书法是不是"实在"还值得商榷。金农的隶法出自《华山庙碑》，沉厚朴实，有磅礴之气。何绍基虽然"不肯丝毫苟且"，但毕竟应酬太多，那种通俗的行楷书，不可能不影响到隶书的用笔，尤其就"实在"而言，到底金农"实在"还是何绍基"实在"，还需更多证据。

图2-31［清］何绍基《驾言游好五言联》
105×28cm×2　湖南博物院藏

六、碑帖之外的颜体书家

沙孟海在碑帖、篆书、隶书之外，列了颜真卿书法一栏，可见他对颜体书法的重视程度。颜真卿的用笔方法，是把锺繇参入隶书中，或者说用隶书的方法写楷书，他是最早实现碑帖结合的典范。据沙孟海的研究，颜真卿的《颜家庙碑》《麻姑仙坛记》等等具有碑的特征，《裴将军》《争座位》等等具有帖的特征。就颜真卿的地望来说，应该划为北派；从其风格出于《瘗鹤铭》来说，又当划为南派。正是由于颜真卿碑帖难分，这就必然导致清代学颜真卿的书家，如刘墉、钱沣、伊秉绶、张廷济、何绍基和翁同龢等人，就只能另辟一类了。

近三百年中学颜的名家中，沙孟海列举了刘墉、钱沣、伊秉绶、张廷

① 沙孟海：《近三百年的书学》(附表)，《东方杂志》1930年27卷2期，第14页。

济、何绍基和翁同龢。这些人中，伊秉绶和何绍基是学颜的成功者。所谓成功，是因为他们都从颜体中出来，但都不像颜真卿。写得像颜真卿的如钱沣和翁同龢，所以他们的书法成就只显赫一时，最终成不了一流书法家。纵观沙孟海在《近三百年的书学》一文文末中所提出的观点，可以理解为以下几个方面：

一是书法具有国民性和时代精神。他说："某一时代某一处所的政治环境和社会状态怎么样，他们所产生的文艺（无论文学、书学、画学……）便怎么样，各方面都有牵连，逃不过识者的慧眼。所以说艺术是有国民性和时代精神的东西。"① 那么，当前我们时代的书法则是现代社会时代精神的产物，同样，我们的书学理论也要跟随时代的脚步进行转变，由古典书学转向现代书学，这是由时代变迁所决定的。

二是"集成"的现代阐释。"集"是向多家古代经典学习，米芾集古字自成一家，他之所以成为宋四家之一，其鲜明特点是"集古字"。在近三百年书学领域，经常用某某人为某一书体或书风的集大成者这样的话，形容由"集"而成功的书家。其实"集"与"成"没有必然的结果，依靠"集"而"成"者寥寥无几。沙孟海说："学书的，死守着一块碑，天天临写，只有类似而不知变通，结果不是漆工，便是泥匠，有什么价值呢？"② "集"者不知道变通的结果，"不是漆工，便是泥匠"。"成"是"集"经典之精神的明白人，而不是酷似的"漆工""泥匠"。

三是书法史的问题。1945年顾颉刚在《当代中国史学》中写道：关于书法史的研究，著述很少。③ 即，在我国现代转型初期，研究书法史的人极少，且不说质量，仅数量也少之又少。中国实行改革开放以后，出现了多种版本

① 沙孟海：《近三百年的书学》（附表），《东方杂志》1930年27卷2期，第17页。
② 沙孟海：《近三百年的书学》（附表），《东方杂志》1930年27卷2期，第17页。
③ 顾颉刚：《当代中国史学》，辽宁教育出版社1998年版，第113页。

的书法史，但都不是顾颉刚与沙孟海所期盼的那种。现有的"书法史"多偏于时代、人物、书体、作品的流水账，缺乏艺术这根贯穿始终的线。书法史是现代书学的镜子，如果这面镜子又变成了哈哈棱镜，它所照出来的东西都会变形。

以宗白华、沙孟海、王国维等为代表的民国学者充分吸收和融合了中西方美学理念，进行了现代书学的初步探索和研究，确立了书法艺术的身份与地位，同时明确了书法的具体艺术表现，回答了书法内容与形式的关系，辨析了书法艺术的抽象性、视觉性、时空性等特质，丰富了现代书法理论的取向与方法论的使用，极大程度上推进了书法艺术的古今话语转换。尽管民国学者的理论体系还未完全建构，理念观点也不完全成熟，但他们的意义在于突破了传统书学理念，并勇于接纳新的理论方法与理论视角，这在整个中国书法史上都是史无前例的改变与发展，意义非凡且深远。

第三章

现代性与现代书学

书法存不存在现代性问题，现代与传统是一种什么关系，这是改革开放以来书法艺术发展过程中出现的一种焦虑。现代既是文化形态也是时间概念，而文化形态也多与时间相关，时间概念就书法而言离不开文化形态。中国书法作为一个极为特殊的艺术门类，它首先根植于古代书法传统，这是其恒定性，但书法进入当代语境，成就书法的独立艺术身份之后，更加突出了书法传统基础之上的变化，强调作品中的现代意识、现代精神。书法传统是不同时代现代性的结晶，例如秦汉传统、魏晋传统中的"隶变"和"新体"，在当时都具有现代性，具有前现代书学的属性。因此，今天的现代性很可能凝结为未来的传统，所以关于"现代性"的理解，实际是一个"发展中"的概念，是基于书法艺术的发展而获得的一种现代形态。清代碑学作为书法史上一次轰轰烈烈的审美运动，便是书法艺术"现代性"的延展，钟鼎碑版中古朴、遒健的文字形象，不仅展现了中国书法的发展流脉与历史进程，也为书法家带来更多的审美思考。而碑学的发生，又促进了帖学的再发展，二者相互斧正、共同促进，共同成就了现代书学的现代审美。

第一节 | 书法艺术的现代性

历史上的"现代",与西方现代主义的发生息息相关。第二次工业革命后,人们在社会中常常感到了孤独、冷漠与无常,人与人的关系发生改变;20世纪的两次世界大战,使战争与文明发生尖锐矛盾,给人们心灵造成巨大创伤,进而产生精神困惑。简言之,现代不完全是一个时间概念,而是社会矛盾与压力下产生的有别于传统的新变化与新思潮。故此,"现代性"(Modernity)这个术语常常被用来表示与传统形态之间的剧烈变化,"变化性"成为"现代性"尤为关键的标志,而守恒性、稳定性则被认为是它的反面。

作为哲学、历史范畴的现代性,是一个复杂的概念。哈贝马斯认为:"现代化概念涉及到一系列的过程,诸如资本的积累和资源的利用;生产力的发展和劳动生产率的提高;政治权力的集中和民族认同的塑造;政治参与权、城市生活方式、正规学校教育的普及;价值的规范和世俗化等。"此外,卡林内斯库《现代性、现代主义、现代文化——现代主题的变奏曲》,福柯《何为启蒙》,还有波德莱尔、西美尔、本雅明等学者都对现代性做过定义和阐释。[1]由于理论家们的学科背景不同,对现代性有不同理解,有人认为现代性标志着一种断裂和连续的统一,是连续中的断裂;有人认为现代性标志着现代化进程中非传统因素的积累和充填。总之,现代性总是建立在与传统相对的基础之上,并由一系列客观历史表征所界定的现代文化阐释。在我国,由于历史进程的现代特征带来了社会、文化各个方面的现代性问题,其根本

[1] [德]于尔根·哈贝马斯著、曹卫东译:《现代性的哲学话语》,译林出版社2011年版,第2页。

内容更多的是人们在现代性压力下的精神困惑。

一、书法的"现代性"认识

书法的现代性与现代书法的含义不同，书法的现代性前提是在坚持传统的立场下反思和发展传统，书法理论和创作中表现出一种传统不曾有的新形式和新观念，但这种新形式、新观念又与传统紧密相连，或者说是书法艺术的时代精神表现。中国传统文化的基本精神，实质就是中华民族的民族精神。而中国书法传统的基本精神，却集中体现在张岱年所总结的"天人协调""刚健有为""和与中""崇德利用"等这些中华民族的精神形态上，书法传统与传统文化具有统一性。现代书法是反叛传统中的一种书法新思潮，其出发点是颠覆传统，表现出与传统的极大断裂，例如20世纪80年代的"现代书法展"和90年代的"书法主义"展等。书法现代性是书法传统在新时代结出的新果实。一方面珍重传统中的现代性元素，把书法个性养成植根于对传统信息的发掘上。另一方面努力为书法传统注入时代元素，包括借鉴引入其他艺术门类的艺术营养；"现代书法""书法主义"都是舶来的名称，在他们的理论与创作中，书法好像只是一个外壳，背离书法本体追逐书法艺术之外的、西方20世纪艺术转型过程中兴起的观念艺术、装置艺术及行为艺术。可以说，这是一次不成功的企图对传统书法进行嫁接的思潮。

讨论书法现代性这一问题，关切到书法艺术的价值判断——书法是不是艺术，是什么样的艺术。同时，也关切到书法艺术的发展方向，即，何为书法艺术的现代形态，书法艺术将走向何方，书法如何进入世界艺术史的评价体系，等等。这些问题都很宏大，认识这些问题和得出这些问题的答案皆非易事，但我们必须面对并努力从各个角度打开认识这些问题的思路，并给出某种解决方案。书法的现代性发问，是基于现代社会发展到新阶段而提出来的，也是书法艺术理论与创作现代转型无法回避的问题。"现代书法""书法主义""书法新古典主义""学院派书法""流行书风"等都是对这些发问的

不同回应。因此，正确认识和理解这些问题既具有一定的历史价值，更具有现实针对性。长期以来，人们将书法传统与书法发展对立起来，认为书法传统就是继承古人面目，像古人成为学习传统的硬性标准，甚至认为任何发展创新都是违背传统的，在这些认识下，书法创作进入了重复古人的误区。习近平总书记说："要推动中华文明创造性转化、创新性发展，激活其生命力，让中华文明同各国人民创造的多彩文明一道，为人类提供正确精神指引。"①这为我们认识书法传统与创新的关系指明了方向。继承传统不是复制传统，而要"创造性转化、创新性发展"。唐人李邕早有"似我者俗，学我者死"的警醒之语，"似"尚且受到如此批评，更何况一味向古人看齐！临摹古代经典作品，如同人们吃牛肉不为了长牛肉，而是为了让牛肉转化为人健康生长所需的能量与营养一样，是了书法家习得表达情感的技艺。书法艺术要发挥"同世界丰富多彩的文明一道，为人类提供正确精神指引"②的重要作用，前提是必须了解和借鉴"各国人民创造的多彩文明"，这是书法艺术"为人类提供正确精神指引"不可缺少的环节。

此外，现代性与现代化不是一个概念。现代化一般与生产力发展及科技发展相关，多有物质指向。阐释两者的概念可借用现代京剧《红灯记》里的一句唱词——"担水劈柴也靠她"，"担水"指家里的饮用水，是通过人工从河沟或井里担回来的；"劈柴"是指对做饭时烧的柴所进行的简单加工。现在，家家安装了自来水设备，家庭生活告别了担水，使用上了自来水；做饭也不靠烧柴，改用电器或烧天然气。那么自来水设备和电力或天然气系统属现代化范畴，而人们用水及做饭的方便意识（包括清洁卫生意识）则属现代性范畴。

① 习近平：《决胜全面建成小康社会，夺取新时代中国特色社会主义伟大胜利——在中国共产党第十九次全国代表大会上的报告》，http://www.moe.gov.cn/jyb_xwfb/xw_zt/moe_357/jyzt_2017nztzl/2017_zt11/17zt11_yw/201710/t20171031_317898.html
② 习近平：《在联合国教科文组织总部的演讲》，《光明日报》2014年3月28日02版。

书法临摹也一样，也有现代化与现代性之别，描红、双钩相对于电子投影仪，后者属于现代化范畴。如果仅仅把临摹古人作为学习书法的手段或过程，从古人那里吸取营养之后走向创作，突出艺术的时代性则属于现代性范畴。

现代性的时间性特征表现为与时俱进，现代性的文化性特征表现为创新的动力意识。令人堪忧的是，我们的高校书法教育及全国级书法展览，多在为"像古人"而奋斗，津津乐道于像二王、像欧颜柳赵、像苏黄米蔡，最终走向程式化、规范化。馆阁体在失去100多年约束力之后，又匪夷所思般地开始被留恋、被赞许，而对真正具有现代性的作品或置之不理，或集体苛责，大有"不似古人便不可取"的意思，由此可见人们于书法艺术认识上的困顿与书法现代性的艰难。

二、书法的艺术独立性与现代书法的探索

书法独立为一个艺术门类是书法现代性的重要表现之一，然而，对于这样一个基本的历史事实，却仍然存在否定与质疑的声音。虽然教育体制与学科设置中书法被单列出来成为一门专业，中国书法家协会从20世纪80年代开始延续至今与其他行业专业协会相并列，学术期刊与艺术市场中都有书法艺术的版块或领地……但是，这些并不能证明书法的艺术身份已经十分明确，某些非书法专业的理论家、艺术史论家直言书法不能成为艺术类的专业，理由主要是在中国古代文化传统中，书法并不是一个专业，古人留下来的经典作品大多数是在日常书写中产生的，而不是作为"艺术"的创作行为。所以，尽管书法的艺术身份没有得到社会层面的完全认可，但我们有理由相信其内在的艺术属性。其一，虽然古代书法的大部分作品产生于实用之中，但是其艺术身份、艺术价值是显而易见的。古代书法作品绝非无意识的自然书写，实际上有很强的审美和创作意识为引导。所以古代经典书法作品的流传显然是一种艺术史的流传。其二，书法从周朝开始即为"六艺"之一，在官方教育体制中书法向来占有重要的位置，鬻书的职业书法家在明清

之后渐为普遍，也表明书法具有突出的"专业"成分，它是一项专门技艺。其三，古代关于书法的理论，无不是以书法作为一种表达情感的艺术来看待的，极少说明书法的实用观。尤其需要指出的是，当前书法因为与实用相分离而成为独立的艺术门类及现代学科，其专业化与职业化的突出，恰好表明了书法所经历的不同于传统的历史情境与现代转型。这正是我们要正视和加以强调的书法现代性的基本表征。

在古代，写字和书法之间存在着复杂的关系，二者是相融在一起的，而到了今天，写字与书法的矛盾就显得尤为突出，这种矛盾的激化就是个现代性问题。科举制废除了，毛笔这个工具也慢慢退出日常书写，文人士大夫的主体也开始演变成知识分子，书法可以结社，可以进入展厅，可以养家糊口，诸多的现代因素构成了书法的独立性，书法与日常书写的分道扬镳实则是书法成为一门独立现代艺术的标志。日常书写的目的以理解交流文字含义为基础，而书法的目的则完全是承载审美、表达情感，后者才指向艺术的本体与本质。之所以强调书法的现代性，这一问题实际上指向的是一种价值概念的判断与重构，它是在与传统的张力中形成的，其核心是处理传统与现代的关系，其内涵主要指向变化、超越甚至反思。从这个意义上看，我们可以拓宽书法艺术自身对于现代性意味的阐释，即从那些诞生于几百年、几千年前书法作品的价值判断中，发掘其中存在的诸多现代性因素。例如张旭的《古诗四首》《断碑千字文》和颜真卿的《裴将军帖》等，其时间虽在唐代，但其艺术形式却极具现代性。古代书法作品是可以超越具体时空而与当下产生契合的，这种现代性不是指向古代，而是指向当代对于古代书法的重新阐释与建构，在古代作品中挖掘"当代"因素，将之重构为一种与当代书学意义相连接的艺术传统。

颜真卿《裴将军帖》（图3-1）的现代性显而易见，这种现代性表现在异体同势与章法上的大开大合。颜真卿把楷行草融合在一件作品中，以书体

形式的变化促进作品的大起大落，起落间表现出高度的和谐美，这种审美追求，虽然不能说出自颜真卿的图式构成意识，但作品本身向我们提供了图式构成的样板。实际上，《裴将军帖》中满满的"现代性"意味，在极力推崇颜真卿书法的宋代，并没有得到社会的响应，而直到1000多年之后的今天，人们才重新审视这种现代性。比颜真卿幸运的是，唐代的一些诗歌记录了张旭作狂草的生动情景。杜甫诗云："张旭三杯草圣传，脱帽露顶王公前，挥毫落纸如云烟。"[①]李颀诗云："露顶据胡床，长叫三五声。"[②]《新唐

图3-1 ［唐］颜真卿《裴将军诗》 南宋刻留元刚《忠义堂帖》拓本（局部） 浙江省博物馆藏

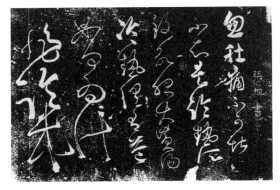

图3-2 ［唐］张旭草书《肚痛帖》（传） 33×52cm 纽约大都会博物馆藏

书·艺文志》也曾对张旭作书（图3-2）的狂放状态进行过描述："嗜酒，每大醉，呼叫狂走，乃下笔，或以头濡墨而书。既醒，自视以为神，不可复得也。"[③]狂草在唐代构成了重要的书学主题，它展现的是一种具有时代意义的超拔气质与精神。

① ［唐］杜甫撰、王学泰校点：《杜工部集》（一），辽宁教育出版社1997年版，第11页。
② 罗琴、胡嗣坤：《李颀及其诗歌研究》，巴蜀书社2009年版，第65页。
③ 郭预衡主编：《唐宋八大家文集·苏轼文》（下），人民日报出版社1997年版，第718页。

台湾学者蒋勋称张旭的狂草是大唐美学开创的时代风格，它"使唐代的书法从理性走向癫狂，从平正走向险绝，从四平八稳的规矩走向背叛与颠覆"。作为美术史家，蒋先生在分析张旭狂草时代性贡献后做出判断：张旭的狂草，或许是要摆脱一般书法的窠臼，关于他的创作状态，应该从现代前卫艺术中的即兴表演艺术来联想。由此，蒋勋明确指出了张旭狂草的现代性意义。他说，如果张旭书写时果真以头濡墨，他在酒醉后使众人震撼的行为，并不只是书写，而是解放了一切拘束、彻底酣畅淋漓地即兴。反之，如果只是一般意义上的书写，难以给人审美上的震撼，即"一般书写"。[①] 在今天，书法不是日常书写，而是情感投入中的创作，它需要从实用的"一般书写"的窠臼中解放出来，去释放出现代社会的审美意识。以上对张旭狂草的艺术形式的描述，可以说是书与舞的跨界；所谓"脱帽露顶王公前"可以理解为对等级伦理的反叛；狂草美学的建构及其符号系统是对书写惯性样式的颠覆；其"呼叫狂走""以头濡墨""长叫三五声"的即兴表演，即便在今天看来，仍然很前卫，很现代。

20世纪八九十年代的"现代书法"是否具有现代性是个值得商榷的问题。"85思潮"之后，受当时氛围的影响，书法领域产生了试图与传统书法分庭抗礼的一些书法的"主义"和现象，构成一股"现代书法"的运动（图3-3）。这个运动持续了一段时间之后便陷入难以为继的局面，销声匿迹了。对此，人们很容易将其视为书法现代性的表现，或将"现代书法"与书法现代性画等号。如果我们进行冷静

图3-3 古干作品"乐"
（选自易述时编：《中国现代书法》，1988年，第24页）

① 蒋勋：《汉字书法之美》，广西师范大学出版社2009年版，第102—103页。

的思考与分析，其结论并非如此，
理由很简单，"现代书法"并不是
内生于中国社会现代性压力下的
直接产物，而更多的是嫁接与模
仿外来观念与样式，这是与现代
性的内涵完全相悖的，眼花缭乱
背后的实质是内在精神虚无。在

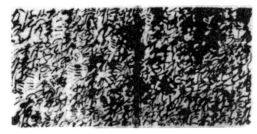

图3-4 1954年每日展 大泽竹胎作品
（选自郑丽芸、曹瑞纯译：《日本现代书法》，1986年，
第29页）

一定程度上看，"现代书法"主要是受20世纪日本现代派书法的影响，但二
者在本质上却存在显著差异。日本现代派书法（图3-4）是"二战"后日本
社会在现代进程的裂变下的产物，它是跟日本当时的社会、文化状况相连接
的，而国内的"现代书法"则更像是一个简单的舶来品，更多的是为了观念
而观念，为了不同而不同，为了决裂而决裂，缺乏内在的现代性文化与审美
的支撑。所以，"现代书法"就好比是一种无根栽培，栽培方法看似是现代
的，但是却没有根基。结果，名称是现代了，书法却不见了。

书法传统是书法现代性的出发点。对于书法现代性而言，书法传统具有
双重性，一方面，书法传统是书法现代性的重要依据、参照与来源，书法现
代性建立在对传统的理解与更新之上。另一方面，书法传统尤其是其中与现
代文化生活的不适应性是书法现代性生发与发展的动力。比如，书法要从古
典美学中被置于次要位置的"目观"解放出来，探索视觉现代性、审美现代
性与精神现代性在书法上如何得到实现，这说明社会的时代需要往往超越传
统，召唤现代性的出现。

书法现代性的构成是书法传统与时代精神的共同体，二者之间有对抗，
有延异，这是书法现代性区别于西方艺术现代性的突出特点。此外，在我们
强调书法现代性特点的同时，必须看到书法现代性与哲学现代性及其他艺术
现代性的共性。

第二节 | 书法传统的重释

现代性的一个重要原则是反思，由于传统与现代之间深刻的内在联系，书法进行现代性思辨的一个基本立足点就是怎样面对传统，即以何种立场、态度对传统加以重新认识和定位。"传统论"主要指的是当前书法观念中占有很大分量的唯传统是从、以僵化的传统取代多元而包容的传统、以维护传统来抵制创新的这样一类论调，很显然，这是与正确认识传统及书法的现代性精神背道而驰的，对于这样一种"传统论"，需要从理论上进行思辨并重释，防止那些伪传统派利用人们尊重传统的心理，轻而易举地钻了传统的空子。

一、亦古亦新：书法的真传统

认识书法的传统，首先需要有一种正知正念，这对于书法的健康发展尤为关键，它决定了人们怎样对待往昔的传统以及他自己所处的时代，同时也决定了他将采取怎样的行为对书法做出实践上的选择。其本质是当代人在观念与创作中如何协调"古"与"今"这一根本问题。当前书法的很多问题的产生与泛滥从根本上来看都与对传统的认知偏狭甚至错误有着直接关系。我们怎样看待传统这一问题，也可以从古代书论中获得基本的、一贯的见解。

西晋成公绥《隶书体》云："时变巧易，古今各异。"① 清代刘熙载云："与天为徒，与古为徒，此学书者所有事也。天，当观于其章；古，当观于其

① ［西晋］成公绥：《隶书体》，华东师范大学古籍整理研究室选编校点：《历代书法论文选》，上海书画出版社2013年版，第9页。

变。"①成公绥和刘熙载的说法非常具有代表性，其反映出从西晋到清代人们对待"古"——书法传统——的基本态度。一方面，古与今在线性时间关系中的差异是一个基本事实，"古今各异"并不以人的意志为转移，它是客观的。另一方面，传统并非固定不变的，相反，只有看到它的内在变化与不断更新才能正确地理解"古"、理解传统，这也从另一个角度说明了"古今各异"的道理。其实，所有历史上的书法进展都建立在对前代进行变法与变形的基础之上。对此，古代亦有诸多论述：

> 汉末又有蔡邕为侍中、中郎将，善篆，采斯、喜之法，为古今杂形。（卫恒《四体书势》）②
>
> 亡曾祖领军洽与右军俱变古形，不尔，至今犹法锺、张。③
>
> 右军开凿通津，神模天巧，故能增损古法，裁成今体，进退宪章，耀文含质。④
>
> 凡书通即变。王变白云体，欧变右军体，柳变欧阳体，永禅师、褚遂良、颜真卿、李邕、虞世南等，并得书中法，后皆自变其体，以传后世，俱得垂名。若执法不变，纵能入石三分，亦被号为书奴，终非自立之体。是书家之大要。⑤

① 陈涵之主编：《中国历代书论类编》，河北美术出版社2016年版，第334页。
② ［西晋］卫恒：《四体书势》，华东师范大学古籍整理研究室选编校点：《历代书法论文选》，上海书画出版社2013年版，第14页。
③ ［南朝］王僧虔：《论书》，华东师范大学古籍整理研究室选编校点：《历代书法论文选》，上海书画出版社2013年版，第58页。
④ ［唐］张怀瓘：《书断》，华东师范大学古籍整理研究室选编校点：《历代书法论文选》，上海书画出版社2013年版，第205页。
⑤ ［唐］释亚栖：《论书》，华东师范大学古籍整理研究室选编校点：《历代书法论文选》，上海书画出版社2013年版，第297—298页。

所谓"古今杂形""俱变古形""增损古法，裁成今体""自变其体"等，都非常明确地指明了书法史就是一部求变、求新的历史，传统非但不是后代开新的束缚，而是后代持续创新的摇篮；后代书法的开新实际在不断拓展书法传统的边界和内涵。也就是说"学古"与"开新"从来都不是一种对立关系，而是相得益彰、相辅相成的关系。苏立文《东西方艺术的交会》对于艺术上的这种变形或创变，也做过精彩的陈述："克利（图3-5）将表达性变形作为复活绘画语言的途径的观点，使我们想起明朝大理论家兼画家董其昌（1555—1636）。他通过自己的绘画作品（图3-6）和绘画理论将变形和复古的美学思想提高到一个新的高度。……中国后期的文人画，特别是在董其昌绘画中，这些变形不仅是对自然形体的变形，更是对早期绘画大师如董源、巨然笔下创造的山水形体的变形，董其昌在董源、巨然等大师的基础上形成了自己的绘画模式。他承认没有哪个画家能够避免使用前人的绘画范式，但他坚持认为，

图3-5〔瑞士〕保罗·克利
Wall Painting from the Temple of Longing
26×24cm　1922年　私人收藏

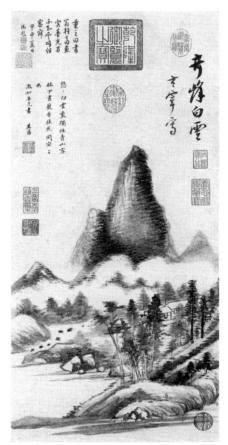

图3-6〔明〕董其昌《奇峰白云图轴》
273×58.9cm　中国台北故宫博物馆藏

这样的重复乃是每一代画家对前人创造性地重新诠释的结果，这种绘画语言的复兴不可避免地要对自然形体和对前人传承的绘画形体加以改变"。^①这种创变是艺术得以发展的动力，也是前代传统得以延续的真正原因。它反映的是艺术本身对于创造力的要求。所以，在书法史上，历代书法家们也一直在做着相似努力，他们通过学习和研究前代大师的传统，获得进行书法表现的技法，然后在此基础上，不断融入时代性的要求与个性化的因素，尝试新的形态，寻求新的样式，开拓出书法有可能显现的种种变化。正是这些变化成就了中国书法"亦古亦新"这一伟大传统。

这一问题在孙过庭的《书谱》中得到更为深刻的回应。孙过庭说："评者云：'彼之四贤，古今特绝；而今不逮古，古质而今妍。'夫质以代兴，妍因俗易。虽书契之作，适以记言；而淳醨一迁，质文三变，驰骛沿革，物理常然。贵能古不乖时，今不同弊，所谓'文质彬彬，然后君子'。何必易雕宫于穴处，反玉辂于椎轮者乎！"^②孙过庭指出，"质"与"妍"都是随着时代变迁而变化的。对于这种时代的变化我们所应采取的态度是：继承传统但又不背离时代，顺应时代而又不沿同俗弊。每个时代都有其文化特点与优点，不能因为这种变化的不同而鄙弃本来有所进步的方面。孙过庭的论断是极富建设性的，这种论辩所带来的思辨也影响至今。

鲁迅曾说过："从前孔子周游列国的时代，所坐的是牛车，现在我们坐牛车么？从前尧舜的时候，吃东西用泥碗，现在我们用的甚么？"^③这种观点与孙过庭殊途同归，对待传统我们应当有"苟日新、日日新"的态度与信念，书法传统是一种具有再创造性的精神资源，它是开放、多元、变动的。同

① ［英］迈克尔·苏立文著、赵潇译：《东西方艺术的交会》，上海人民出版社2014年版，第268页。
② ［唐］孙过庭：《书谱》，华东师范大学古籍整理研究室选编校点：《历代书法论文选》，上海书画出版社2013年版，第124页。
③ 鲁迅著、阎晶明选编：《鲁迅演讲集》，生活书店出版有限公司2017年版，第108页。

时，对于传统中的某些不适应性，不仅不应该盲目地推崇，反而应该顺应时代的变化而予以清理与抛弃。

可悲的是，当下有些人根本不知道什么是传统，在他们眼中，传统是静止不动的，在他们口中，传统就是王羲之、颜真卿这些已经被经典化的标签，这样的传统认知是偏狭的。很多人以为他们所知道的有限的王羲之碎片化信息就是传统，以为王羲之的《兰亭序》就是全部的传统。事实上，他们除了知道"兰亭"的某些故事与传说外，根本不知道什么是真正的王羲之，甚至也无法真正理解他们所谓的"王羲之《兰亭序》"这一"传统"。但是，他们口口声声讲传统，时时刻刻写"兰亭"，在一片混乱中，以写得像《兰亭序》为标准，占领着"真理"的制高点，把王羲之简化为《兰亭序》，将王羲之书风具体化且单一化，当别人写得不像王羲之"兰亭"时，便捧上大棒，横加"批评"。其实，当代所谓"二王"风格的代表，也远没有接触到真正的二王，或者说离魏晋还有十万八千里。这些以"传统"为武器的"传统论"者站在制高点上，长期以来养成了十分霸道的作风，不仅把不像二王斥之为"不传统"，而且不许王羲之换"衣服"，只要王羲之脱下"兰亭"这套衣服，他们就会板着面孔指责道：谁写的，一点儿也"不传统"。

这种"传统论"影响很大，贻害很深，它导致了当代书法一种难以理解的现象，即把写得像王羲之、颜真卿、苏黄米蔡等作为坚持还是不坚持传统的唯一标准，把学习临摹古代经典作为书法创作的终极目标。很显然，这种观念已经在各级展览中大行其道、声势烜赫，并成为胁迫全国书法学习者的强大的指挥棒，让人们深陷其中、麻木不已。

千篇一律、千人一面是这种"传统论"效应与展览效益打造出来的当代书法"主流"现象，这种现象对于多元、多样和包容充满着暴力，同时也是对真正传统的一种戕害。一旦展览效益里面夹杂有权力，这种暴力一方面借用"传统"，戴上"卫道士"的宝冠，扼杀富有个性的作品，另一方面借助

惯性势力，恬不知耻地附和庸俗审美。

阿多诺对后资本主义的批判聚焦在文化工业之上，这种批判是围绕着现代艺术、大众文化和发达的工业社会来展开的。当文化成为工业时，其第一反应就是标准化。具体到艺术而言，就是模式化、规范化和公式化。文化工业是一个巨大的过滤器，它让我们看到的世界再也不是之前的那个世界，而是经过过滤、布置、装饰以后的世界。这个过滤器一般由现代网络、电视、电影、报刊、杂志及其他宣传媒介共同组成。所有这些媒介以十分逼真的方式展现现实，久而久之地重复呈现，潜移默化地渗透到生活的各个角落，让人们误以为被过滤、被布置、被装饰的东西就是现实，就是生活。此时此刻的艺术失去了艺术的本质，变成了一种娱乐活动，人们无意识地由艺术欣赏倒退到娱乐消费中。阿多诺的这种批判让我们不得不联想到，在中国书法史上，王羲之书法也有一个模式化、规范化和公式化的过程。这个过程从唐代到清代中晚期延续一千五百年之久，将王羲之书法过滤成"王羲之化"，而王羲之系列之外的书法则过滤成"妖魔化"，从而使人们看到的王羲之再也不是魏晋的那个王羲之，而是经过权力意志过滤、布置、装饰以后的书法世界。被过滤的书法世界，则千年不变地重复呈现，潜移默化地渗透到书法艺术的方方面面，让人们误以为"被过滤""被布置""被装饰"了的王羲之就是王羲之本尊了。

二、书法艺术的守成与创新

守成与创新是一对结构性矛盾，但又同时是艺术发展过程中必然经历的阶段，所以，书法艺术很难不受到这种结构性矛盾的影响。从书法艺术现实的社会价值取向看，守成似乎就把握了真理，只要能够守得住，不动脑筋、照搬照抄式地复制古人的定律，便可以名利双收。名者，有各种显赫的光环接踵而至；利者，有数量可观的订单等待签约。而在传统基础上的种种探索与创新就没有那么幸运了，他们面临着巨大的生存压力，轻者被讥骂为不会

写字、胡涂乱抹、不懂笔法，重者被扣上反传统、糟蹋书法的帽子，网上有人甚至要求对他们绳之以法。书法的守成如同当下保命的广告，虽然并不真的保命却数以亿计地赚钱；而创新者却如同农民工，虽然四处奔波却至多能够养家糊口。空喊书法传统者与从事保命行业者有异曲同工之效，保命行业者并不懂科学，空喊书法传统者并非真正全面地理解书法传统。所以，尽管他们把传统叫得震天响，但如果这种现象得不到遏制，他们最终将成为书法传统的毁灭者。空喊书法传统的人大致有两种，一种是对书法传统的认知呈偏狭和僵化的态度；另一种则是不懂书法传统实质，却善于利用传统招摇过市，或将传统作为打人的大棒到处挥舞。前者主要是认知上的问题，而后者则更多地夹杂了一己私利的种种动机。两者都不约而同地将"传统"神圣化，以无尽的溢美之词予以歌颂，以使自己远离传统的行为取得至高无上的合法地位。他们对传统的"理解"与"尊重"是庸俗的，带有汉末举孝廉时假孝廉的表演性质，这从他们笔下所谓的"传统作品"中可以得到实证。由于无知与保守，造成了作品中传统标准的扭曲及创作实践中的庸俗成风，同时，也借助高高举起的"传统"大旗，掩盖其庸俗而无知的表现，关于这一点，有些人自己都是心知肚明的，他们自己不学习、不研究新问题并利用社会习惯审美来获取自身利益，无视或敌视书法的现代性，最终却成为了时代的投机者。

为此，我们需要为传统的意义与性质不断地做出澄清，而不能任其沦为伪传统者、狭隘传统者与利用传统者的工具。伽达默尔说："传统并不是我们继承得来的一种先决条件，而是我们自己将它生产出来，因为我们理解着传统的进展，并且参与到传统的进展之中，从而也就靠我们自己进一步规定了传统。"① 这个观念以历史流动的态度看待传统的时间性，是对传统如何形

① ［德］H-G.伽达默尔著、王才勇译：《真理与方法》，辽宁人民出版社1987年版，第36页。

成以及建构过程、历史影响的一种客观认知，它注意到了传统的发展性与各个时代人们的主观能动性之间的关系。在继承传统的基础上，人们的主观能动性总是不断地赋予传统以新的价值和内涵，从而不断激活传统，再造传统，让传统发光发亮，呈现出新的生命来。所以，传统是一代一代人共同诠释出来的，它是一种不断地丰富、累加、阐释的过程，这个过程既有继承、丰富、更新，也有反思、改造、转化。传统是开放的、发展的、流动的，我们既是传统的继承者、守护者，也是传统的推动者、参与者、创造者。传统既是过去的，也是现在的，还是将来的，"过去的"需要我们总结发扬光大，"现在的"需要我们努力地建设、建构，"将来的"需要我们今天的创造，以对传统的历史负责。只有在"守成"的同时，坚持"创新"，传统才能成为推动书法向前发展的力量，也只有这样，不同时代的书法家才能成就独立的艺术风貌，推进书法传统的再发展，而不是沦为经典的"书奴"或传统的附庸。

第三节 ┃ 碑学的现代性

现代书学的理论建构，是基于书法不同阶段"现代性"的积累，进而才完成书法文脉的现代转换，其中重大课题之一乃是贯通古今的书学研究与民国书学之间的连续性。所以，清末民初是研究和认识现代书学理论体系的关键时期。康有为的《广艺舟双楫》作为现代书学的经典文献，其所谓"体势，皆千数百年一变"一说，架起了古今书学思想演进的桥梁，也成就了现代书学审美的基础。然而，清代碑学的兴起以及民国丰富多彩的书学思想，却被今天的书学研究所淡忘，从而使现代书学建设荆棘丛生，举步维艰。

一、碑学与现代书法审美

碑学的兴起无疑是书法史上一次重大的变革。它与一千多年前建立唐法而使篆隶衰减有关，也是贵族文化、精英文化与平民文化激荡的结果，直到人们在古代残碑断瓦中发现了他们心仪已久的东西，从唐以后历经宋元明清的酝酿，终于在清晚期爆发为一次运动。以《广艺舟双楫》为标志，碑学运动可以理解为对书法现代性的回应。这种回应是在书法史观、审美范式、批评意识等多个层面展开的。书法史中的"金石气"与书法的碑学概念是模糊的，书法的"金石气"特征形成于甲骨文、金文时代，早在考经证史的金石学之前已经客观存在。把"金石"与学问或学科连缀起来的是清乾隆时代的史学家、经学家、考据学家王鸣盛。近代金石考古学家、书法篆刻家马衡认为，尽管宋代以来的金石学可分为古器物之学与金石文字之学两类，但金石学要到近代才具有真正学科意义。[①]有人认为是金石学的原因诱发了那场碑

① 马衡、陈衡哲：《中国金石学概论 中国绘画史》（老北大讲义），时代文艺出版社2009年版，第3—4页。

学运动，似乎很有道理，但金石学只是一个表面的因素，如果金石学真的可以导致人们对书法进程的反思，那么，正如前文所述，宋代的金石学为什么没有引发碑学运动？其实，成就一个新思想，最主要的动力来自于它对立面的强盛，当这种强盛发展到无路可走时，一种新思想必然应运而生。清代的馆阁体横行于一时，达到无以复加的程度，这就为碑学运动的爆发找到了切口。书法经由台阁体发展到馆阁体，即使没有金石学这个背景，照样会激起人们对帖学没落的质疑与批判，并最终发展出新的路径，只是这一新路径不一定是碑学而已。可见，金石学有金石学自身的体系，其研究内容与目的非常明确，即考经证史，与书法无本质关联。

学界对碑学的讨论，往往向前追溯到宋代金石学，从二者之于书法的关系来看，清代兴起的碑学大可不必溯源至此。原因在于：其一，宋代金石学与清代碑学存在知识上的差异。宋代金石研究并没有与书法产生直接关系，虽然欧阳修、赵明诚、李公麟、刘敞等人在金石概念中曾言及"书"，但它在意涵上与书法并不相关。这可以归结为经史实证与书法风格这一知识上的根本区别；其二，就研究范围而言，宋代金石学重点基于考证碑刻源流、时代和考证识别刻石中古文字内容（宋代文人绝大多数已经不认识且不使用篆书），此时的书法现状也在后来的清代碑学批评范围之列；其三，就是否形成一种体系性的学术传统而言，宋代金石学与清代碑学也不具有可比性。

清代碑学除主要研究碑刻源流、时代变迁以及考证识别刻石中的古文字外，部分学者在金石学基础上转向对书法艺术的研究。例如，阮元撰写了《南北书派论》与《北碑南帖论》，认为妍美潇洒的古代墨迹系南派"帖学"范畴，而古拙、朴厚、粗犷的碑刻则属北碑范畴，阮元"两论"的认识是颇具高度的。此外，南北书派论和北碑南帖论的学术价值还在于从艺术地理学的角度，以观念、书家、作品、风格为史实，为碑派书学开宗立派，也为以帖学为渊源的单一书法史开了先河。针对书法传统以帖学为上的偏狭现

象，他说："书法迁变，流派混淆，非溯其源，曷返于古？"[①]书法何以"返于古"？"非溯其源"不可！书法之源源于甲骨、金文，源于秦汉、魏晋传统，书法"返于古"之古也无非返于这些传统。那么，书法秦汉以前的传统，应属于广义的碑学传统，而魏晋传统则是帖学传统。阮元所溯之源，不仅梳理了碑帖之源，而且发现了书法振兴及不断发展的源头。

包世臣的书学思想是建立在对书法史重新梳理的基础上，以邓石如为研究对象，将碑学审美追求下的创作实践提纯为具有指导意义的书法理论。他的《艺舟双楫》以《历下笔谭》《述书》双轮驱动的方式，以经验论的方式阐释碑学理论，并建构了碑学的价值体系，进一步确立了碑学的审美理念和品评标准。包世臣在阮元的基础上，重点发展了"中实""气满"和"用曲"等书法审美观念。他将书法的"势"转化为"气"，表现作品的气质与活力。又深化了"势"，强调"势"也有表里之别，如果动感、活力不在，则为表，各种造型只有表现出创造性、张力，产生感染力才能进入深刻层面。在此基础之上，包世臣特别提出了"中实之妙"[②]的审美理念。他认为，中实要以篆隶为极则，要从北碑中吸取精髓，把篆分遗意贯穿到点画的全过程，他在《历下笔谭》中说："用笔之法，见于画之两端，而古人雄厚恣肆今人断不可及者，则在画之中截。"[③]包世臣十分具体地指出了帖学发展中出现的中怯问题，论述了点画之两端与中截的关系，总结出用笔篆分遗意的中实之论。包世臣"用曲"的观念是从书法的法则出发，针对帖学馆阁体式的僵化而提出来的。他说："书道妙在性情，能在形质。然性情得于心而难名，形质当于

① ［清］阮元：《南北书派论》，华东师范大学古籍整理研究室选编校点：《历代书法论文选》，上海书画出版社2013年版，第629页。

② ［清］包世臣：《艺舟双楫》，华东师范大学古籍整理研究室选编校点：《历代书法论文选》，上海书画出版社2013年版，第653页。

③ ［清］包世臣：《艺舟双楫》，华东师范大学古籍整理研究室选编校点：《历代书法论文选》，上海书画出版社2013年版，第653页。

目而有据，固拟与察，皆形质中事也。古帖异于后人者，在善用曲。"①由此可见，在包世臣的研究中，存在着"古帖"与"新帖"之分，"古帖"指二王帖学本身，"新帖"指始于唐宋摹写、翻刻后乃至清代馆阁体的帖学。"古帖"与"新帖"在点画的用"直"上是相同的，新帖与古帖的差距在于止于用直，而古帖"在善用曲"。生命特征中的一呼一吸、一收一缩，反映在书学中就是曲直相间，故包世臣发现："为人物之生也，必柔而润，其死也，必硬而燥。"②书法的线条、结体、章法的处理无不是此理。

康有为的书学思想形成于中国古典哲学和近代哲学碰撞时期，形成过程体现出明显的现代意识。他的书学思想以中国传统文化为基础，同时又对西方哲学思想进行了充分的学习与借鉴，建构了具有现代意识的，有其个人创见的现代书学思想。从他的书法理论中，可以看到归纳法、形态学和比较法等一些西方的研究方法，这使得他的研究成果不同于传统书论那样，或比况或玄之又玄，成了书法理论现代转型的前奏曲。他的书法理论推崇魏晋，反思唐宋，推崇碑学，反思帖学，同时又发展了传统"书为心画"的理念，提出了"书为形学""新理异态"等新的书学概念。在书法创作（图3-7）上，发展"中和"传统，追求厚、朴、重、拙的风格，作品纵横奔腾、大气磅礴，在宣泄阳刚之气、倔强之性中求得宏阔的中和。他的《广艺舟双楫》不仅确立了碑学具有与帖学同等的地位，而且具有帖学之源的价值，被称为碑学理论的扛鼎之作。必须看到，《广艺舟双楫》建构的书法艺术审美理想与康有为治国救国的政治情怀完全共契，其背后力量是自强求新的民族精神。"夫方今之病，在笃守旧法而不知变。处列国竞争之势，而行一统垂裳

①［清］包世臣：《艺舟双楫》，华东师范大学古籍整理研究室选编校点：《历代书法论文选》，上海书画出版社2013年版，第667页。
②［清］包世臣：《艺舟双楫》，华东师范大学古籍整理研究室选编校点：《历代书法论文选》，上海书画出版社2013年版，第668页。

图3-7［清］康有为《行书兴与迹随五言联》　163×41.3cm×2　广东省博物馆藏

之法，此如已夏而衣裘，涉水而乘高车，未有不病暍而沦胥者也。"[1]康有为用夏裘冬葛之理告诫人们，要随着时代的变化而变化，切不可夏裘冬葛，那样会中暑或冻死人。如果把裘葛关系比喻为碑帖关系，虽然不能准确对应彼此道理，但起码可以说明，裘的长处在冬暖，葛的优势在夏凉，碑的特点在于朴厚雄强，帖的特点在于飘逸秀美。当然，裘与葛之间没有内在联系，而碑帖的内在联系是互为关切的。在康有为的碑学理论中，"新理""新态""别趣"是就碑学而言的，而"新理""新态""别趣"的提出缘由又是唐后帖学中出现的问题。所以碑帖就像一根编织的麻绳，既紧密又各自分明，两股力量合而为绳。碑或帖也一样，碑学、帖学都是书法，不存在谁主谁次，不存在孰优孰劣、孰美孰丑，这正是康有为的碑学理论观，他将少部分人的尚奇好古之论发展成为书法艺术的基本原则。

其实，碑学理论少了刘熙载是不完整、不科学的。阮元从发现的角度指出书法传统中不只有帖学，还有碑学；包世臣一方面指出帖学发展中出现的问题，同时阐释了解决问题的办法；康有为建构的碑学理论具有现代意识，其结论一般都是运用比较法、归纳法和形态学而得出的。刘熙载突出的是史学观，他从原帖学、原碑学出发，完善了碑学理论又澄清了帖学理论。他认为，南帖北碑是相对而言的，《瘗鹤铭》"气体宏逸"，归属南系，但其"用

① 郑振铎编：《晚清文选》全三册（中华藏典·传世文选），西苑出版社2003年版，第432页。

笔隐通篆意，与后魏郑道昭书若合一契，此可与究心南北书者共参之"①。他还以索靖为例，"世所奉为北宗者。然萧子云临征西书，世便判作索书，南书顾可轻量也哉"②。南朝北朝的书法原则是一致的。刘熙载的原帖学观很明确，他说，王羲之的风格"雄强"，"右军书以二语评之，曰力屈万夫，韵高千古"③。这是对王羲之飘逸书风的补充，也是对帖学本质的正本清源。对于碑帖的源头，刘熙载有简明而至理的阐释："篆尚婉而通，南帖似之；隶欲精而密，北碑似之。"④南帖北碑在他看来，皆出于篆隶。至于北方骨胜，南方韵胜，在刘熙载的理论中则是"北自有北之韵，南自有南之骨也"⑤。由于后人误以为碑学思潮是碑帖之争，所以将帖学视为正宗的工稳一脉，而将碑学视为旁门左道的丑拙一派。然而，刘熙载对此早有洞察并阐发了自己的审美观点，他说："学书者始由不工求工，继由工求不工。不工者，工之极也。"⑥"怪石以丑为美，丑到极处，便是美到极处。一'丑'字中丘壑未易尽言。"⑦"书家同一尚熟，而熟有精粗深浅之别，惟能用生为熟，熟乃可贵。自世以轻俗滑易当之，而真熟亡矣。"⑧刘熙载的书学观也反映到自己的书法创

① [清] 刘熙载：《艺概》，华东师范大学古籍整理研究室选编校点：《历代书法论文选》，上海书画出版社2013年版，第695页。
② [清] 刘熙载：《艺概》，华东师范大学古籍整理研究室选编校点：《历代书法论文选》，上海书画出版社2013年版，第695页。
③ [清] 刘熙载：《艺概》，华东师范大学古籍整理研究室选编校点：《历代书法论文选》，上海书画出版社2013年版，第694页。
④ [清] 刘熙载：《艺概》，华东师范大学古籍整理研究室选编校点：《历代书法论文选》，上海书画出版社2013年版，第697页。
⑤ [清] 刘熙载：《艺概》，华东师范大学古籍整理研究室选编校点：《历代书法论文选》，上海书画出版社2013年版，第697页。
⑥ [清] 刘熙载：《艺概》，华东师范大学古籍整理研究室选编校点：《历代书法论文选》，上海书画出版社2013年版，第714页。
⑦ [清] 刘熙载：《艺概》，华东师范大学古籍整理研究室选编校点：《历代书法论文选》，上海书画出版社2013年版，第714页。
⑧ [清] 刘熙载：《艺概》，华东师范大学古籍整理研究室选编校点：《历代书法论文选》，上海书画出版社2013年版，第714页。

作中，他的书法（图3-8）强调篆隶笔意，忌轻俗精熟，融合了南帖北碑之道，与当下流行的书法审美观形成鲜明的反差。同样的，他对书法审美的辨析，直到今日仍具有极强的批判性与指导意义。

此外，张宗祥《书学源流论》结合具体书家论述了碑学理论，沙孟海《近三百年的书学》则专设"碑学"一节，他强调："通常谈碑学，是包括秦篆汉隶在内的"[①]，扩大了碑学的范围，走向了一种广义的碑学。张之洞的《书目答问》对碑学理论极力推广和普及起到一定作用。所以，碑学最大的意义在于其指出"二王外有书"，即，学习书法除二王外，还存在着其他师法对象这一客观事实。它与帖学感悟、类比理论不

图3-8 [清]刘熙载《行书七言联》纸本行书
128×30cm×2　常州博物馆藏

同，以建构碑学风格为中心，使碑学理论具有明显的现代性。因此，清代碑学的概念我们可以理解为：是对传统钟鼎彝器、碑版墓志、摩崖石刻、瓦当砖文及钱币玺印等各类金石资源的回归与再发现，是多元书法审美的接受与欣赏的扩大，是对于封闭帖学系统与帖学审美的包容与突破，也是对僵化工稳及甜俗审美惯性的批评。所以，碑学的出现，才真正意义上完善了书法的审美风貌，书法史的研究也得以健全。

① 沙孟海：《近三百年的书学》（附表），《东方杂志》1930年27卷2期，第8页。

在古代书法理论中，记载有王羲之的一段学书自述："少学卫夫人书，将谓大能；及渡江北游名山，比见李斯、曹喜等书；又之许下，见锺繇、梁鹄书；又之洛下，见蔡邕《石经》三体书；又于兄洽处，见张昶《华岳碑》，始知学卫夫人书，徒费年月耳……遂改本师，仍于众碑学习焉。"①透过这段自序，可以清晰地看到，作为帖学源头的王羲之对碑版学习的推崇。可以说，正是以篆隶碑版为源头，才成就了王羲之的书法新体。事实上，师碑本身就是一个亘古的传统，只是由于长期的遮蔽而被淹没在历史的缝隙之中。如果当代研究书法理论的学者，一味地强调帖与碑的对立，这只能说明这样的学者并没有完整理解一代一代人不断建构的王羲之这一传统的内涵。帖学是书法传统，碑学也是书法传统，碑学运动对帖学的批评不是否定帖学，而是提醒帖学发展到唐、宋、元、明、清不同程度地出现了问题，毫无对立之意。我们还可以以钱泳（1759—1844）为例来说明这一点，当钱泳读到阮元的《南北书派论》时说："碑榜之书和翰牍之书是两条路，本不相紊也。"②他认为碑帖是两种不同的风格，不存在相争的问题。他还说："吾侪既要学书，碑版翰牍必得兼容，碑版之书其用少，翰牍之书其用多，犹之读三百篇，《国风》《雅》《颂》不可偏废，书道何独不然？"③诗三百都是"诗经"，难道《国风》《雅》《颂》还相争吗？"碑学""帖学""何独不然"？从这个意义上看，清代碑学的出现可以视作对这一失落传统的重新回归。所谓"强抱篆隶作狂草，步步不离篆隶古质"④，碑学实际上就是回到了南朝北朝的起源

① ［东晋］王羲之：《题卫夫人笔阵图后》（传），华东师范大学古籍整理研究室选编校点：《历代书法论文选》，上海书画出版社2013年版，第27页。
② ［清］钱泳：《书学》，华东师范大学古籍整理研究室选编校点：《历代书法论文选》，上海书画出版社2013年版，第626页。
③ ［清］钱泳：《书学》，华东师范大学古籍整理研究室选编校点：《历代书法论文选》，上海书画出版社2013年版，第625页。
④ 吴昌硕著、吴东迈编：《吴昌硕谈艺录》，浙江人民美术出版社2017年版，第122页。

之处。

　　碑学的兴起，不仅带来了书法取法资源的多样性，也带来了取法观念和审美观念的变化，而篆隶的学习成为碑学运动中书家的共识之一。从取法资源看，传统帖学以资学习的范本大都来自前人的临摹和翻刻，而碑学书风的兴盛是伴随金石学而来，以资书法学习的范本甚至是刚刚出土的实物、真迹。临习母本的变化，导致人们对僵化法度由质疑到改革，也升华了习书者对经典作品的认识。经典作品的信息及信息量，并不是一开始就完全具有的，它包括了历代学人的不断理解、诠释，甚至修正与补充，其经典性正是在这种传承状态中或扩大或缩小或变化的。同时，这种经典性都是以个性追求和表现自由精神为主要动力的，这也恰恰是现代艺术的基本价值立场。

　　从观念看，宋代蔡襄、朱长文、黄伯思、黄庭坚、姜夔等人已经开始站在篆隶的角度来反思帖学的发展问题。蔡襄在《论书》中说："予尝谓篆隶正书与草行通是一法。"[①]指出楷行草书虽然书体变了，篆隶之法不可以变。蔡襄的这种思想，至今看来仍然具有现实意义。朱长文针对隋唐一些楷书出现的穷擿英华、妍媚相尚的现象，批评其问题的实质是"篆学中废"[②]，"篆学中废"的结果，就是黄伯思一针见血批评的："隋智永又变化此法，至唐人绝罕为之，近世遂窈然无闻。盖去古既远，妙指佛传，几至于泯绝邪。"[③]黄伯思敏锐地感到篆隶笔意将在书法中"泯绝"。黄庭坚《跋此君轩诗》云："近时士大夫罕得古法，但弄笔左右缠绕遂号为草书耳，不知与科斗篆隶同法同意。"[④]黄庭坚可谓书法艺术新古典主义之祖，在追求篆隶古典的前提下，坚

① 水赉佑：《蔡襄书法史料集》，上海书画出版社1983年版，第8页。
② ［宋］朱长文：《续书断》，华东师范大学古籍整理研究室选编校点：《历代书法论文选》，上海书画出版社2013年版，第327页。
③ ［宋］黄伯思：《东观余论》，崔尔平选编点校：《历代书法论文选续编》，上海书画出版社2013年版，第83页。
④ ［宋］黄庭坚著、屠友祥校注：《山谷题跋》，上海远东出版社1999年版，第225页。

持二王的篆隶本质，他针对世人学《兰亭》不辨其意，但效其形，舍本求末的错误学习方法，批评道："今时（指黄庭坚所处的时代）学《兰亭》者，不师其笔意，便作行势，正如羡西子捧心而不自寤其丑也。余尝观汉时石刻篆、隶，颇得楷法，后生若以余说学《兰亭》，当得之。"①《跋李康年篆》云："晚寤籀篆，下笔自可意，直木曲铁，得之自然。"②在《山谷论书》中列述了王羲之见秦汉篆隶，书艺精进之事，说："右军自言见秦篆及汉《石经》正书，书乃大进，故知局促辕下者，不知轮扁斫轮有不传之妙。"《山谷题跋》："然学书之法乃不然，但观古人行笔意耳。王右军初学卫夫人小楷，不能造微入妙，其后见李斯、曹喜篆，蔡邕隶八分，于是楷法妙天下。张长史观古钟鼎铭科斗篆，而草圣不愧右军父子。"③姜夔结合楷行草的几个主要特征，具体分析篆隶源头在楷行草书中的表现："真行草书之法，其源出于虫篆、八分、飞白、章草等。圆劲古澹，则出于虫篆；点画波发，则出于八分；转换向背，则出于飞白；简便痛快，则出于章草。"④又说："大凡学草书，先当取法张芝、皇象、索靖章草等，则结体平正，下笔有源。"⑤认为学草书，应先学张芝、皇象、索靖等汉魏章草，章草带有浓郁的隶书体法，今草便由此演变而来，先学章草，再习今草，下笔自有源本。姜夔的《续书谱》，从书体演变的立场梳理了真行草的法源，又进一步强化"得篆隶本源"的学书理念。如果说宋代的这些书法观念是书法碑学理论酝酿期的话，那么，明末清初傅山的书法思想则是碑学理论的先驱。

① ［宋］黄庭坚著、屠友祥校注：《山谷题跋》，上海远东出版社1999年版，第187页。

② ［宋］黄庭坚著、屠友祥校注：《山谷题跋》，上海远东出版社1999年版，第156页。

③ ［宋］黄庭坚著、屠友祥校注：《山谷题跋》，上海远东出版社1999年版，第140页。

④ ［宋］姜夔：《续书谱》，华东师范大学古籍整理研究室选编校点：《历代书法论文选》，上海书画出版社2013年版，第383—384页。

⑤ ［宋］姜夔：《续书谱》，华东师范大学古籍整理研究室选编校点：《历代书法论文选》，上海书画出版社2013年版，第386—387页。

傅山首先作出明确的判断："不知篆籀从来，而讲字学书法，皆瞇也。"具体到楷书而言："楷书不自篆隶八分来，即奴态不足观。此意老索即得，看急就大了然。"①认为从篆隶而来的楷书（图3-9）才可呈现正大气象，如果弃秦汉而取隋唐，楷书所呈现的只能是"奴态"。什么是"本法篆隶八分"？其实这是个现代性问题，不同时代有不同时代的篆隶八分，不同书家有不同书家的篆隶八分，所以傅山解读："所谓篆隶八分，不但形相，全在运笔转折活泼处论之。俗字全用人力摆列，而天机自然之妙竟以安顿失之。按他古篆隶落笔，浑不知如何布置，若大散乱而终不能代为整理也。写字不到变化处不见妙，然变化亦何可易到。"②今天的篆隶形式，大都还在简单地模仿外形外貌，并不懂"全在运笔转折活泼处论之"，几乎一片安排布置的俗态。篆隶尚且如此，楷书更不容乐观："楷书不知篆隶之变，任写到妙境，终是俗格。锺王之不可测处，全得自阿堵。老夫实实看破地，工夫不能纯至耳，故不能得心应手。若其偶合，亦有不减古人之分厘处。及其篆隶得意，真足吁骇，觉古籀真行草隶，本无差别。"③傅山的审美洞察力穿越几百年，看到当今"楷书不知篆隶

图3-9 ［清］傅山《竹雨茶烟联》 纸本 225×44cm×2 山西晋祠博物馆藏

① ［清］傅山：《霜红龛书论》，崔尔平选编点校：《明清书论集》，上海辞书出版社2011年版，第563页。
② ［清］傅山：《霜红龛书论》，崔尔平选编点校：《明清书论集》，上海辞书出版社2011年版，第563页。
③ ［清］傅山：《霜红龛书论》，崔尔平选编点校：《明清书论集》，上海辞书出版社2011年版，第566页。

之变，任写到妙境，终是俗格"，更严重的问题是，误把"俗格"当"妙境"。

综上，尽管宋代诸书家从理论上对帖学发展中的问题进行了深刻的反思，明清众书家也从实践角度，在帖学内部进行了破坏性改革，但由于他们的理论反思与实践改革皆着眼于帖学内部，帖学发展中出现的问题并没有得到遏制，反而愈演愈烈，最终还是走向了明代台阁体和清代馆阁体。因此，这里不得不提及傅山"宁丑毋媚、宁拙毋巧、宁支离毋轻滑、宁直率毋安排"的书法审美观念，"四毋"跳出帖学看帖学，是对帖学发展过程长期偏离二王形成的旧秩序的破坏，"四宁"却以新的审美期待提出了解决帖学问题的理论构架，这种构架企图建立一种二王精神与时代精神相结合的新秩序。

帖学的源头在于二王。但必须指出的是，二王帖学取法于秦汉碑刻，秦汉碑刻的拙朴、直率、生动在二王传统中都以新的形式被完美地表现出来。由此而论，帖学发展中出现的问题固然是帖学问题，但绝不是二王帖学本身，即帖学源头的问题；帖学发展中出现的中段虚弱问题，弱的不仅是点画中段的线质，而是秦汉碑刻承载的人文精神。这就是为什么傅山一边深耕于二王帖学之中，一边又惊世骇俗地大声疾呼："宁丑毋媚、宁拙毋巧、宁支离毋轻滑、宁直率毋安排！"这种疾呼如同一声巨雷将清代书法一分为二——清前期皇家权力急急忙忙请来赵孟頫、董其昌出来站台，中后期不可逆转地进入了碑学运动。设若没有傅山"四宁"——碑学审美的期待视野，没有"四毋"——对帖学发展中问题的尖锐而偏激的反思，碑学运动能否如期而至，能否发展得如此深刻，都值得打个问号。

二、碑学与书法的现代性

碑学的兴盛可以理解为对书法现代性问题的回应。这种回应是在书法史观、审美范式、批评意识等多层面书学理念中展开的。康有为《广艺舟双楫》中"尊魏""卑唐"的革命精神，"体变""导源"的书体通变意识，以

及"碑评""碑品"中的碑学书风品评，从书法史、书法品评方面对书学进行了理性梳理，奠定了碑学的发展风格史，堪称现代书学理念的奠基性文献①。有学者认为，魏晋南北朝时期和清代是中国书法史上的两大高峰，魏晋的高峰在于建立了以新体为象征的帖学源头，清代的高峰在于碑学运动产生了碑学理论和碑学形式，这种认识极大地提升了碑学在书法史上的地位。

碑学及碑学思想的存在是客观的、历史的，它已成为书法史研究的对象，碑学思想的这种存在本身就是书法史，任何厌恶或不愿承认碑学存在及不认同其价值的思想终将被淘汰，这是真正的书法艺术史尚未解决且无法回避、必须面对的问题。帖学建立在秦汉传统之上，但它与秦汉碑学相比又是一种新的风格，如果以"一母三子"来形容碑帖的初始关系的话，秦汉碑学（篆隶）是"母"，魏晋帖学之楷书、行书与今草则是"三子"。北碑与秦汉碑学的关系则是碑学内部同一风格的多元发展，所以秦汉传统之后的北碑与帖学的关系，是两种不同风格的表亲关系。但是，无论"三子"还是北碑，其基因都属于秦汉传统，相对于秦汉碑学，北碑和魏晋帖学皆是现代性的产物。于是，我们可以说，清代碑学既传统又现代，它的历史地位与贡献，都需要从学理上，尤其是创作理论上，进行综合诠解和充分论证。

自清代碑学兴起以来，篆隶书、魏碑楷书，及其他文字演变过程中出现的过渡性书体，相继成了书法家的取法对象，从而带来了书法家传统视野的重大调整。康有为认为："魏碑无不佳者，虽穷乡儿女造像，而骨血峻宕，拙厚中皆有异态，构字亦紧密非常。"②他所针对的是，陈陈相因、近亲繁殖的帖学在创造力上几近枯竭的困境。从书体通变中看到了魏碑在笔法、结体上新的审美价值，其所谓"魏碑十美"，如"魄力雄强""气象浑穆""点画俊

① 在20世纪上半叶，像祝嘉《书学史》那样的著作，即是从《广艺舟双楫》中获得了基本的史实支撑。
② ［清］康有为：《广艺舟双楫》，华东师范大学古籍整理研究室选编校点：《历代书法论文选》，上海书画出版社2013年版，第827页。

厚""意态奇异""结构天成"等等，均意味着与赵、董完全不同的审美趣味。当然，这种新的审美趣味，体现为具有创新价值的书法形式。作为近世书法史高峰的碑学书风，可谓兴于晚清而成于民国。关于这一点，我们只要稍稍关注晚清诸家如康有为、沈曾植、吴昌硕、郑孝胥等人的作品编年，就可明了，他们那鲜明的个人风格，都是在清亡后得以成熟的。换言之，对碑学新书风的追求，至少贯穿了自清代中期至20世纪上半叶这一百多年的历史进程。

从取法资源的角度看，碑学的发展，远非止步于对魏碑的审美发现。20世纪的一系列重大考古成就，如甲骨文、秦汉简牍、汉代帛书、敦煌经卷等等，都在作为新的历史文献资料的同时，成为书法家的取法对象，不仅丰富了传统资源，而且开阔了视野，也拨开了刻帖中的一些迷雾。此外，其他的文字实物如权量、瓦当、砖文、残纸、地券之类，也陆续进入了书法取法和书法研究的视野。还应当看到，这些残碑断碣其表现方式很大部分出自儒家谱系之外，反映了不同时代、不同阶层、不同地域的审美状态，这一方面提供了书法取法的多品格、多式样。另一方面，鲜活而本真的实物让他们看到与他们视野中不一样的世界，激发了他们书法取法观念以及审美观念的变化。在帖学传统内部，其传承原则建立在对原帖的充分甚至完全"信赖"的基础之上，强调写实性临摹，主张临习中尽可能逼真地模仿，通过对法帖结体、用笔的深入掌握来提升书法的境界。但是，他们逼真般模仿的法帖被异化，孜孜求得的却是刻帖的翻刻形象，法帖的偷梁换柱使源源不断的习书者落下病根。碑学的临习方式与此差异颇大，习书者面对一通碑刻拓片，临习一开始就面临着对刻迹进行笔法诠释的问题，比如要写出浑厚苍茫的效果，就非得相应的笔法进行反复揣摩不可；至于一些非名家的，或者刻工较为粗劣的碑刻，临习者更是需要一种创造性的理解，才能从中找到有价值的形式因素，并将其转化为适合纸上表达的笔墨形式。即便是那些书、刻皆劣的碑

刻，也仍然可以视为稚拙、天真烂漫等审美观念的对应物。如此一来，能够进行创造性临摹就是习碑者必备的素养。对僵化法度的否定，也大大改变了习书者与经典作品的关系。诸多前代所忽视的南北朝碑刻逐渐获得了经典地位，许多由无名氏所作，在法度上并不完美的民间书法也因其符合某种新兴的审美意识，而成为书法研究和汲取的对象。尤为重要的是，因为碑学的审美发现，书法家对帖的认识也逐渐发生变化。无论是刻帖还是经典行草墨迹，一些有见识的书法家已经不再将其视为某种万世不移的典范，而是将其置于一个整体的书法形式传统中加以考察，从而成就了碑与帖之间诸多交汇的可能——碑学并没有否定帖派书法的经典地位，但却改变了我们对碑与帖的关系的认识。在一种日益焕发新活力的传统面前，那种认为笔法系统在帖学中已经完成，碑学不足为法的观点，越来越显得片面而值得商榷。这种看法，既是对书法传统的狭隘理解，也忽略了碑学的读帖方式和临帖方式所蕴含的自由精神——追求个性表达的自由，恰恰是现代艺术的基本价值立场。有鉴于此，我们可以把碑学视为开放的、具有现代性意义的一种学科。

在《广艺舟双楫》之后，一大批思想家、学者和作家，均基于不同的问题情境，不同的美学观点，对书法理论进行了创造性阐释，在他们那里，现代书学的建构首先是一项理论工程。历史地看，这一理论工程在20世纪上半叶已取得重大进展。然而，令人叹息的是，此时学人为现代书学建构所做出的重大贡献，直至今日也未引起足够的重视。以至于，他们所开辟的理论空间，所建立的理论范畴少有问津者，这不是一个好现象。在我看来，现代书学建构的重大课题之一，乃是在当代书学与20世纪上半叶书学之间建立研究的连续性。

从根本上说，现代书学不同于传统的士大夫书学。自魏晋以来的士大夫书学，始终追求游艺写心的隐逸姿态，追求"自成一家"的独创性，追求"与文俱传"的历史价值。但这些仍不足以囊括现代书学的主要旨趣。

在碑学大兴的年代，书法受空前复杂的外部因素影响，中国书法进入了一种前所未有的文化情境。这个时期的书学，至少呈现两个方面的显著特征：其一是书法家开阔的世界眼光。自晚清以来，中西方文明的剧烈碰撞，使中国知识分子的视野陡然开阔了。这个被动或主动地学习西方的过程，并不是一个缓慢的调适过程，诚如"五四"时期的陈独秀在致毕云程的信中所感叹的："仆误陷于悲观罪戾者，非妄求速效，实以欧美之文明进化一日千里。吾人已处于望尘莫及的地位。"①书法固然是一门有着鲜明民族性的独特艺术，但其从事的主体终究是知识分子，随着知识分子眼界的打开，他们的精神气质已经被一个新的时代环境所重塑。古人有言"书为心画"，书法亦不能不因书法家新的精神气质而呈现新气象；其二是书法学术的现代建构。在传统上，关于书法的理论论述，多是优秀书法家的经验之谈，其中固然有丰富的关于情、法、理的深邃见解，但在中西文明交汇的时代，书法要成为一门现代艺术学科，要成为世界艺术家族中的一员，其对自身的言说，则不能不改变原有的言说方式与言说语法。碑学家提出的带有现实意图的批评语汇，便可视为现代书法批评的起点。碑学的意义并不在于对帖学审美的替代或者抹杀，而是要开创出新的审美境界。阮元说："短笺长卷，意态挥洒，则帖擅其长；界格方严，法书深刻，则碑据其胜。"②这种对碑帖审美效果的区分，还只是实用的角度笼统而言的。毕竟，碑在风格创新方面的潜力远不止"界格方严，法书深刻"而已。当然，书法批评概念的建构，并非可以轻而易举地解决。对碑学风格的研究，还只是一个形式美学的问题，而事实上，自碑学中兴以来出现的众多书法现象，诸如书法作品的视觉化、书法家的职业化、书法教育的大众化与书法文化的世界化等等，都是需要基于新的理论

① 陈独秀：《通信：陈独秀复毕云程》，《新青年"通信栏"》，1916年3卷，第3页。
② ［清］阮元：《北碑南帖论》，华东师范大学古籍整理研究室选编校点：《历代书法论文选》，上海书画出版社2013年版，第637页。

建构展开深入讨论的问题。但事实上，当代书法批评在这些问题上显得力不从心。从整体上看，当代书法批评语言陈旧、观念落后，与现代文艺理论隔膜严重，可以说当代书法理论中并没有形成严格意义上的书法批评。对前述亟需厘清和阐释的议题，须将书法置于现代文化、艺术和社会变迁的视野下加以考察，通过书法批评实践来探讨现代书学可能的知识谱系，从而实现书法批评与现代文脉的有效连接。基于碑学的风格创造，自清代中期至20世纪前半叶，堪称名家辈出，且迄今仍有巨大潜力。所以，在民国时期，一大批作家和学者，从学科建构与文明对话的立场出发，对中西艺术传统进行比较与互证，为我们留下了丰厚的学术遗产。

就书法史的史学观念而言，体势"千数百年一变"的观点也与特定的历史语境有关。按照传统的历史叙述，晚清时期的中国被列强的坚船利炮打开了国门，中华民族处在救亡图存的历史关头。碑学书风的兴盛，其审美追求在当时成为某种时代精神的表达。康有为所谓"魏碑十美"，实际上是对民族雄强精神的提炼和对雄强风格的追求——雄强是对软弱现实的反抗和愤怒，此时的康有为已无力将雄强置于治国理念中，故而只能利用书法这个平台进行发泄。当然，我们对于这种将书法风格意识形态化的说法至多作为阐释背景参考足矣，毕竟，一个时代书法成就的高低，取决于书法家个体的探索和实践。书法家完全有可能不求雄强而在隽逸飘洒中取得高度成就，比如沈尹默、白蕉等人在帖学内部同样各具风格，我本人倾向于，不仅仅把"体势，皆千数百年一变"看作是一个单纯的风格问题，而是将其视为一种对书学进行全方位变革的思想提示，是书法现代性的突破与发展。

第四节 | 书法学科的当代建构

艺术学由艺术史、艺术理论和艺术批评三个部分构成，相应地，现代书法学科的内容应包括书法史、书法理论和书法批评。然而，从当前高等院校书法教育来看，书法学的学科建设还存在严重的漏洞与不足。一方面，书法史教育不系统，只是蜻蜓点水似的做一般了解。同时，书法史教学还缺乏基础的史观与研究方法，学术性不够突出，几乎不能划至艺术史的范畴；书法理论则仅仅满足于对古代书论的解释以及书法理论的考据，缺乏艺术史观及理论视野，既未进入学术的思辨，也缺乏人文精神的提炼；而书法批评，在整个书法学科教育中更未提上研究日程。就高等书法教育的现状而言，"书法学"还没有达到一门现代艺术学科的建构要求。

一、建构技道并重的学科体系

书法学科体系的建设，离不开书法批评的理论指导。发展现代书法理论，只有建构科学的书法批评，才能真正地将书法置于开阔的现代艺术研究范畴。高校书法教育的发展，离不开书法理论研究及书法批评教育的发展，这一过程，需要借鉴其他成熟的艺术门类理念对书法艺术的理论建设、书法艺术现象进行分析，从而建构起自己的学科体系。当我们面对当代各种各样的具体艺术现象时，如何看待，如何解读，如何批评，绝不是简单地生搬某些理论去套用我们的实践，而是从我们的实际出发，学习其他艺术门类有益于我们艺术理论发展的东西，寻找具有民族特色的有效的艺术批评方法。学习借鉴需要一个漫长的过程和科学的态度，不能理论是理论，现象是现象，一定要研究两者之间的关联性，不是所有的其他艺术门类的理论都对我们行

之有效，但也不是所有的其他艺术门类的理论对书法都无效，应该结合大量的艺术评论和写作经验进行不断地摸索。最重要的就是要有大量的面对艺术现场的经验，观千剑而后识器，操千曲而后晓声，只有作品看多了，批评的方法看多了，才能慢慢地学会怎么样去分析研究和批评。比如罗杰·弗莱对于塞尚，格林伯格对于波罗克，海德格尔对于荷尔德林、凡高，里尔克对于罗丹，福柯对于《宫娥》等等。这种经典批评的积累是我们做学问、做学术训练的典范，他们的学术信息量很大，通过这些信息量，训练自己的语感，训练自己对作品的鉴别能力，慢慢明确自己的学术方向，提高自己的学术能力。

　　在信息时代，表面看好像什么都知道，但具体到一个实际问题又什么都不知道。艺术批评具有艺术的特殊性，它和文学、美术学、社会学虽然有联系，但毕竟不属同一门类，例如新闻批评，它与艺术批评存在某一方面的联系，但终究是两种不同的体例。一部新电影上映之前会有很多关于这部电影的评论，这种评论往往是从新闻角度展开的。而艺术批评是从理论角度、学术角度来解读艺术现象的，所以新闻批评与艺术批评存在着一定的区别。

　　学习过西方艺术史都知道，西方艺术理论有经典与现代之别，现代艺术理论一般由经典理论转型而来，因此，转型中包括吸取经典精华和反思过时及无用的东西。转型之前的那些经典依然需要重视，不能认为有了后浪理论，之前的经典就变成了垃圾，经典之所以是经典，意味着它始终有一定的高度。

　　另外，书法"学术"的形式存在显著的古今差异。众所周知，在古代书法品评中，书法史、书法理论和书法批评的内容兼而有之。换言之，在书法界，并不只是以现代学术论文的形式写的东西才叫学术。今天如果有人仍然使用文言文方式写作理论文章，用随笔或者题跋形式讨论书法，只要具有学术价值，人们大概不会否认其学术地位。尽管古典学术形式已经不是现代学术的主流形式，但古代书论文献的理论高度、学术深度却像一座藏有丰富资源的矿山，有待后人不断开发挖掘。并且，古代书论作为历史见证，给予我

们一个重要的提示，即但凡在书法史上占有一席之地的书法家，基本上都参与到书法品评和其他形式的学术实践中。或者说，古代书法家大都具有学者身份。古代书法的这一现象，说明古代书法家的身份是不稳定的，在他们切身的那个时代，他们的身份与使命紧密相连：修身、齐家、治国、平天下，直到今天，他们的身份才是书法家。这种历史现象，导致今天高等院校书法教育的学术现状，犹如一只"历史的钟摆"，从古典一端摆到现代的另一端，倡导书法教育具有国际视野，又从现代的一端摆回古代的另一端，倡导书法教育向书法传统价值回归。

书法创作水平和书法学术研究的关系，也有澄清的必要。很多人已经注意到，书法学术水平的高低和书法创作的水平之间很难建立一种必然的联系。由此，便产生了一些看似"不成问题"的问题。有人批评现在书法博士的作品水平不高，有些书法博士的书法创作水平还赶不上许多从未接受过高等院校书法教育的人。或者是作为书法史学家、书法理论家或批评家，其书法创作能力不强甚至低劣，等等。尽管，书法理论与书法创作应该是何种关系不是本章节讨论的中心，但这些问题的提出，离不开当代高等书法教育的学术分科，关系到高等院校书法教育的学术导向。钱穆曾言："文化异，斯学术亦异。中国重'和合'，西方重'分别'。民国以来，中国学术界分门别类，务为专家，与中国传统通人通儒之学大相违异。"[1]书法在20世纪独立为一个艺术学科，已然意味着书法传统形态不可避免的"解分化"。这种解分，意味着书法学术将在不同的价值领域存在。一个研究书法的学者不擅书法创作，并不是不可接受的——现代的学术体制已经承认了这一点，尽管这并不是理想状态。我们也依然希望，高校书法教育的施教者绝大部分是理想的书法家和书法理论家。

[1] 钱穆：《现代中国学术论衡》，九州出版社2011年版，第1页。

早在民国时期，宗白华在与沈子善论书时就指出："书学之衰微，学校教育未能重视，实为主因。"①宗先生的话可谓一语中的，专业教育不能把握好学术导向，而沦为简单的技法教育，必然导致书法市井化的"书学衰微"，所以我们有必要基于一种学科的现状与理想，来讨论高校书法教育的现在和未来。

如果我们将现代高等书法教育与古代传统的书法教育稍做比较，就会发现，古代的书法教育是建立在实用基础之上的，识字、写字及书法教育紧密结合在一起。在整个社会制度、传统文化等形态的共同影响下，古代书法发展为一种既具有社会实用性又有着艺术性的文化形态。"书法家"的身份往往是各种文化身份的综合，具有"通人"的特征；而现当代的书法教育尤其是高等书法教育，受现代传统学术转型与学术分科的重要影响，在多年被排斥在"艺术学科"之外后，也逐渐走上了"专业化"的发展道路，成了"美术"学科的一部分，注重的是专业能力的培养，并使之具有了"专业"的特点。书法教育的这种古、今嬗变，固然使书法具有了近代以来学科的意义，并走上了新的发展路径，但却使书法这门在传统文化语境中茁壮成长的艺术，反而离传统文化渐行渐远。书法教育渐渐走上了重"技"轻"道"之途，书法的人文属性也变得逐渐模糊，甚至成了"美术"的附庸。因此，书法教育想要进入现代艺术教育系统，唯有提升高等书法教育中的学术水平才有可能得到进一步发展。

现代中国的艺术理论原本是中西学术交汇的结果，民国时期就已露端倪，王国维、梁启超、邓以蛰、朱光潜、宗白华、林语堂等人早已经是在中西文化、中西学术视野下阐释书法了。可是，直到现在还有许多人认为，书法是中国传统所独有的东西，可以在现代丰富多元的艺术理论、艺术观念中

① 宗白华：《与沈子善论书》，《书学》1944年3期，第161页。

独立自足、自言自语、自成一统。典型的说法如"中国书法是西方理论无法解释的"，对西方艺术理论诠释力的忽视，势必导致书法学术空间的日益狭小。如果现在再掉过头来，以一种民粹主义立场来看待书法，以此指导书法学术，恐怕会令书法学术在整个现代学术体系中因自我隔绝而没有多少立足之地。

　　事实上，自晚清以来，中国人在文化上开始了一个被动而紧迫地接受西方文明的过程，尤其是学术文明与制度文明。即便是书法这样具有鲜明中国特色的艺术形式也不可避免地进入了现代化阶段，诸如书法独立为一个艺术门类，教育家对现代书法学科的设计，书法史观的更新、书法史撰写体例的变化和书法批评的范式更新，以及理论家基于中西文化比较视野对书法理论的全新阐释，等等。这些方面的改变，尽管其范围和强度没有绘画那么剧烈，但仍然表明书法的发展在一代代学人的持续探索中，已主动地与现代文脉进行连接，现代书学审美也随之而来。但从书法学科发展的内在需求来说，时至今日，书法仍无法脱离晚清及20世纪前半叶的启蒙语境。随着现代学术的发展，越来越多的学者认为，晚清及20世纪前半叶的"内忧外患"并没有从根本上破坏中国传统文化的根基。而且，选择性地吸收外来文化，在中华文明史上也并非自近代才开始，远在汉唐时期，对西域文明的吸收就是明证。按照英国艺术史家迈克尔·苏立文的说法，中西方文明都有着各自不同的"形而上学基础"，中国不像日本那样是"世界晚龄期发育的孩子"。中国文明之于外来文明，从来都不是全盘接受的。苏立文乐观地认为，中西方艺术的交汇，会开出更为健康苗壮的艺术之花。这种看法，在滕固那里就是"艺术混交"论[①]。当然，"混交"并未体现在晚清之后的书法风格上。至少，中国书法并不像中国绘画一样，可以将西方的写实主义手法加以吸收，并落

① 滕固:《洋画家与国民艺术复兴》,滕固:《中国美术小史·唐宋绘画史》,吉林出版集团有限责任公司2010年版, 第292页。

实到形式表现上。究其原因，一是因为书法并非再现自然的艺术，相对于绘画，书法之美是抽象性的。当然，受字形作为语言符号的制约，书法也并非完全的抽象——让书法挣脱语言符号的束缚，向抽象艺术靠拢，是最近几十年兴起的"现代书法"的追求；二是西方文化与艺术中并无中国"书法"之根基，这也就天然地失去了可以如同绘画、哲学、文学、政治等可以移植、嫁接的对应的土壤。所以，中国书法对西方文明及艺术的学习，向来是选择性地接受与改良。

当前的书法创作、书法学科建设、书法地位提升都与书法学术的发展有着至为重要的关系，甚至在一定程度上说，只有书法的学术得以提升才能反过来促进书法创作、书法理论、书法学科建设的发展，从而提升书法艺术在世界艺术史中的地位。作为理论研究与人才培养的阵地——高等院校，应该以加强当代书法教育的学术导向为首要目标。首先，要厘清书法本科、硕士、博士应有不同的学术要求。清华大学阎学通等人撰写了一篇名为《本科、硕士和博士到底有什么区别？》的文章，针对三者的具体情况提出了一个"兔子理论"。这个理论认为本科生所学知识是别人早已发现、且反复验证的知识，是固定、稳定的"死兔子"。本科阶段的学习训练就是找到一条比较便捷的路径把已经死在那里的"兔子"拿回来。硕士生是要学习打一只奔跑中的活兔子，导师的任务是告诉学生兔子在哪里，并告诉学生应该怎么打。硕士生首先要根据导师的指导把兔子打死，然后要把兔子拿到手。博士生要打的是一只看不到的活蹦乱跳的兔子，导师的任务是告诉兔子存在的方向，那么兔子的具体位置及怎么把兔子打死并获取它就是博士与硕士的区别。①

① 阎学通等：《本科、硕士和博士到底有什么区别？》，http://www.360doc.com/content/19/0627/14/7255173_845173857.shtml

参考这个有意思的理论，我们似可把"兔子"比作学生应该收获的书法学术能力，那么具体到本、硕、博不同阶段其区别是什么呢？

（一）本科阶段需加强基础学术教育

本科阶段是书法学术教育的重要起点，其虽然以技法教育为主，但它与社会培训机构技法教育不同的是，在技法教育中始终坚持现代艺术教育的学术导向，和绘画、雕塑、设计、音乐、舞蹈等艺术类似，让学生有效掌握书法技法，对书法传统有尽可能深入的理解，是高校书法教育中不可逾越的阶段。"技进乎道"是中国艺术传统的学术命题，因此学术观照下的书法技法教育，不应该沦为令人不屑一顾的形而下的手工技能教育。在整个书法教育中应该将技法放在恰当位置。具体而言，笔法教学上，除入笔行笔收笔、提按顿挫、使转等教育外，应该继承卫夫人的"点若高山坠石""横若千里阵云"等想象力教育方式，要进入宗白华所主张的"中国书法里的美学思想"的教育思维中。同时，吸收现代西方艺术理论中对书法有用的成分，构建高等书法教育的理论体系。高等院校书法教育的本科教学必须进行一个学理化的梳理，这样才有可能力矫几十年以来高等院校书法教育的弊病。

（二）硕士研究生阶段需强化学术规范训练

有了书法本科阶段做基础，硕士研究生阶段，逐步建立自己的学术研究范围和研究基点。但是，目前高校大量招收所谓专业硕士生，专硕以书法创作为主，书法创作的比重占整个教学的70%，论文的比重仅占30%。花费70%的精力去进行创作，这和社会上的各类书法培训班或师傅带徒弟的教育方式有什么区别？区别恰恰在于人家用100%的精力潜心创作，创作水平远远高于高校的专业硕士生；硕士研究生的优势是研究，结果仅蜻蜓点水似的用30%的精力去研究，有的高校干脆把写论文要求为写创作感想。这样的教育结果，创作水平比不上非学历教育的培训班的学员或师傅带出的徒弟，理论又没有任何成果，这种教育不伦不类，毫无生气。研究生不研究问题等于

农民不种地，工人不做工，这是当前高校书法教育亟待解决的问题。

硕士阶段的研究要紧紧围绕书法本体展开，引导学生增强主体意识。同时，引导学生熟悉现代研究工具和跨学科研究方法，开阔学术视野，增强思辨能力。硕士阶段的学术规范需要导师的引导。导师应首先注重书法学与其他学科的互通，以当代学术的最新进展和前沿问题，引导学生的思考不断深化。要引导专业硕士站在书法学科的立场上，重点研究创作中的理论问题，结合书法史、书法批评、书法现象、书法风格及书法发展趋势等问题进行总结、归纳、分析和研究，发现问题并提出解决问题的方案，为这个时代留下有价值的研究成果。

（三）博士阶段要确立个人学术研究方向

博士与硕士不同，博士标志着具备了产出原创性成果的能力，其应该更加自主地开展学术研究，树立明确的学术研究方向，形成专门的研究成果与个人研究特色。书法博士需要具有宏阔的学术视野，非凡的研究能力，应当成为研究书法艺术方面的专家。博士不仅要了解传统的书学谱系，还应对当代书学研究有清晰的判断，对于现代西方艺术理论与学术成果，既不盲目排外，也不一味盲从，能对各种书法现象做出学术上的理论批评。这是高等院校书法博士生教育面临的任务。目前，书法博士的构成可大体分为两类。一是从书法本科、硕士一路读到博士的"专业"之路。这类博士一般都有着丰富的书法创作经验，进入研究课题的自律性比较强。对于这类博士的学术导向，是要善于吸收借鉴其他学科的研究方法、思路，培养学术思维的敏感性，防止坐井观天、夜郎自大。另一类书法博士的本科或硕士不是书法专业的。这类博士虽不一定具备很强的书法创作经验，但有其他学科的理论背景，能从跨学科角度对书法学术研究提供支持和经验，对于这类博士的学术导向，是要加强其切实的书法实践和本体认知，防止其研究沦为雾里看花、空中楼阁。对书法博士除因人施教外，更要启发他们的学术意识，培养他们

的学术气质，提高他们的学术能力，增强他们的学术本体性和自觉性，进而培养为可以真正推动书法学科进步与发展的专业性人才。

二、书法课程的设置构想与价值关切

前文所言，书法研究生，顾名思义是做书法艺术研究的，这个群体的培养成果应当主要体现在学术成果上。一方面，这个社会不缺书法的实际操作者，就目前实际情况而言，高校几年的书法教育不可能培养出超过社会上那些有经验的写手人才。另一方面，近几十年书法现象、潮流、风格变迁复杂而丰富，需要理论的梳理和学术的定位，这向高等院校书法教育提出了迫切的需求。我们之所以如此提出问题，首先是基于对书法传统的认识。书法艺术在传统意义上并不是一门普通技能，而是一种寓于广义的"文化"的艺术形式。子夏说："百工居肆以成其事，君子学以致其道。"[1]书法家是"君子之道"的践行者。按儒家传统，"君子"是价值的承担者，负有立身行道的人文使命。按这一传统，书法研究生如果仅仅将书法作为一门技艺来学习，是达不到历史高度的。同时，在中国文化现代化的进程中，当代的书法研究生教育，还需要承担起承续和转化传统文脉这一使命。众所周知，书法这门艺术在传统上是具有丰富外延的，与文学、史学、哲学等有密切的关联。应当看到，古代书法艺术家在进行书法实践创作的同时，也进行了对书法学术的持续建构。尽管在古代没有纯粹的书法理论、书法史、书法批评这样的学科概念，但我们从古代史论结合的书论和书法品评的内涵来看，古人在这三个方面早有建树，由此，书法才获得了其在古代艺术世界中的崇高地位。

对照书法传统，为了固本筑基，当代书法研究生应该着重思考的一个重要问题是，当代书法的外延是什么，我们应该为书法学术贡献什么。书法博士的注意力仅仅放在古代书论上是不够的，要把包括古代书论在内的书法理

[1] ［春秋］孔子著，杨伯峻、杨逢彬注译，杨柳岸导读：《论语》，岳麓书社2018年版，第239页。

论放入其他艺术理论中，从艺术史的高度去思考书法艺术相关问题。20世纪以来，伴随着"西学东渐"，艺术学科建设在中国已经走过一个多世纪的长路。在这一过程中，东西方思想、学术、艺术都在持续地交汇，中国人的艺术世界也发生了深刻的变化。文化环境的改变，无疑给书法的发展带来了新的课题。我们认为，首当其冲的课题就是，建立一种与现代社会文化环境相协调的现代书学：按照较高的学术标准，既深刻地体认书法的传统价值，又为建设一种具有当代性的书法文化做持续的、有成效的探索，当代书法研究生是这一课题当仁不让的承担者。

正如前文所言，从艺术学的学科建设完整度来看，书法学理应形成包括书法理论、书法史和书法批评在内的学科体系，这三个领域既彼此相关，又各有其独立的学术目标。其一，充分继承和吸收东西方学术的理论成果，建立一种与现代艺术学科要求相适应的书法学理论。其二，另一个重要的学术方向是书法史研究。考据研究并不等于书法史研究，按思想史家林毓生所主张的，人文研究不应专注考据，而应以"寻找人的意义"为中心目的。书法史研究应该是具有更多人文价值关怀的学术领域。艺术史家贡布里希曾经说过，艺术史研究的重要目的之一是"向传统提出有价值的问题"。博士应该成为重写书法史的史学家。其三，在书法批评方面，随着现代展览体制的引入，以及艺术品市场的形成，书法批评的作用愈加凸显。书法创作领域所出现的一些现象，如"现代书法""书法主义""书法新古典主义""学院派书法""流行书风""展览体""丑书"等，都理应由真正具有学术高度的批评家来担当起批评任务，但现实的情形则是，书法批评处于严重的缺位。唯有经过严肃的书法批评的书法作品才有资格被写入历史，否则，书法界就成了一个毫无秩序的书法江湖。鉴于当前书法学术研究所存在的问题，我们认为，民国时期由张荫麟所提出的建立"书法批评学"的设想，为我们思考当代书法研究生教育如何在书法理论、书法史、书法批评方面有整体的推进，

提供了一种理论参照；而作为一个基础性要求，我们必须高度重视书法研究生学术视野的开拓。

由于书法和文学、哲学及其他学科一样具人文学科特性，这首先要求我们在课程设置上体现出其内在的专业系统性，但事实并不令人乐观。书法的高等教育起步于1964年浙江美术学院初设书法专业，即使包括中间间断的时期也不过六十余年，而且直到2000年左右，也仅仅限于几所美术院校开设书法专业。新世纪开辟了高校书法教育的新纪元，开设本硕书法专业的高校由原来十几所迅速增加到200多所，书法专业招收学生数量也成百倍地增长，仅河北美术学院一年招收书法专业的学生就高达1000余人。我们暂且不论书法专业仓促上马的畸形发展，仅看看书法专业学科建设的随意性，的确令人担忧。当前，各高校书法专业培养的目标、课程的设置普遍存在着各自为政、因人设课的现象，老师喜欢什么就开什么课，缺乏专业建构的宏观思考，与美术、音乐等学科比较，书法专业的学科设置尚缺乏系统性。

高等书法教育的本科阶段课程强调对书法传统的整体性理解。除了书法技法、书论、书法史、篆刻、印史、印论等与实践直接相关的内容，对于文字学、古代汉语、中国画、中国哲学史、中国古代史等等也应有相当的涉猎。高等书法教育之所以有别于社会书法教育，其本质在于高等书法教育具有与书法相关的文化价值的整体关切。如果把高校书法教育等同于写字技法教育，只不过是把注入参展、获奖之类的目标作为核心评价标准而已，实际上类似于中学阶段应试教育的延续，其本质上仍未脱离应试教育的藩篱。所以，应当把古代汉语、古代文学、古代哲学以及艺术学、美学等基础知识纳入进来，不断提高学生对书法文献阅读、辨析、整理的能力，这无论是对未来书法创作，还是书法学术研究而言，都是基本要求。

反观当今高校的书法技法教学，则往往停留在技法解析和如何逼真地再现古代法帖上，对技法的史学脉络（包括各种书体和笔法的演进，不同书体

的技法特征、审美特征、情感特征等）、技法背后的美学指向、技法与情感表现的关系、风格归类和成因等论题，没有形成科学化和规范化的系统知识体系，最终导致学生只会机械地临摹，缺少对书法史学、书法审美的基本认知。

追求书法的艺术价值，是高校书法教育的重要目标。书法艺术价值的追求应当坚持具有中国审美特色的古质主义，古质主义有别于古典主义，也有别于新古典主义，它是对书法艺术中长期形成的人文精神的归纳和提炼，具有深刻的哲学意味。书法古质主义的提出，首先立足于书法艺术内部，表现出对书法传统的敬畏与深入理解。其次，在中国书法艺术于20世纪80年代复兴时，阿瑟·丹托提出了著名的"艺术终结论"。丹托认为，当代艺术家的创作必须以一种摆脱前人观念的、全新的方式被重新理解，艺术家不必再受制于过去那些关于艺术的观念、定义等等的约束，受这种思潮的影响，人们对传统的信仰开始动摇。同时，"现代书法""书法主义"等向书法传统提出激烈挑战，而全民似的书法热潮又把书法艺术推向了泛化的边沿，书法传统在一片"坚持""继承"声中被误解。古质主义强调对古代经典的继承与发扬光大，继承主要是指传统精神的继承，发扬光大要求我们在继承传统中要有所作为，继承书法传统主要是对传统精神的继承。所谓精神，关键是古代经典作品共同体现的文化，这是书法艺术区别于任何一门艺术的关键性特征；古质是书法艺术形式的基本标准，书法的各种创新，包括借鉴其他艺术门类和西方艺术理论在内，其目的只有一个，那就是古质！古质是书法艺术身份建构的核心，不是任何一个古代书法家和书法风格所能代替的。古质不仅表现在书法所要追求的笔墨效果上，更重要的是对书法艺术本质的揭橥。"古质"概念出自孙过庭的《书谱》，孙过庭以锺、张、二王为论述对象提出"古质""今妍"概念之后，明确指出书法艺术的本体属性——"达其

情性，形其哀乐"。① 书法不是日常实用的写字，也不是炫弄技法，而是以"凛""温""鼓""和"为手段，去实现"风神"与"妍润"，"枯劲"与"闲雅"的和谐统一，其目的是"达其情性，形其哀乐"，这是书法艺术的根本。高校书法教育要通过书法史、书法理论、书法批评三个层面阐释书法古质主义，逐步建构书法艺术的学术地位。

总之，经历了近两百年的"西学东渐"，书法的文化生态早已今非昔比，书法成为一个独立的艺术门类是现代书法生态的显著特征，从此出发，书法学术的价值关切需要进行大幅度的现代调适。从具有合理性的现代价值出发，建构一门现代书法学，是当今高校书法教育需要开放讨论、并且应当予以落地的问题。

① ［唐］孙过庭著、周士艺注疏：《书谱序注疏》，上海古籍出版社2009年版，第43页。

第四章

书法本体的美学思辨

一切涉及书法本体的问题，都与美学密切相关，这是由书法艺术的审美属性所决定的。因此，我们看待和认识与书法本体相关的各种现象和问题，需要从美学的角度加以分析、理解和判断。通过美学视角的思考与阐释，认识书法的本体，揭示书法现象背后的实质，是当代书法发展的一个重要问题。同时，美学的分析不仅是书法艺术的阐释工具，也是书法艺术理论建构的学理支撑和书法艺术批评的利器。

第一节 | 当代书法的趣味与风尚

在现代展览形式出现之前，人们欣赏书法作品的方式，迥异于置身现代展厅中的那种驻足观看。在书法史发展的不同阶段，由于书写媒介、作品功能以及观赏方式的不同，人们对书法作品空间意味的感受也就不同。

艺术作品的空间是艺术作品的审美形式。谢赫"六法"中的"气韵生动""经营位置"，即是对空间的塑造，是画家理想形式的图式表达。这个图式，既表现物质空间、物理空间，同时也表现心理空间和精神空间。唐代王维诗词表现的就是这样的空间："江流天地外，山色有无中"，"江流""天地"是具象的地理空间；"天地外"属于精神世界的想象空间。"外"是朦胧的、抽象的、无限的世界，是超越意识的空间世界，它意味着空间的转换，由实有到虚无，由物质到精神，由有限到无限。绘画与诗歌所表现的空间是艺术的空间。在艺术空间中，艺术家的感知是贯穿始终的。没有艺术家对事物的敏锐感受，也就没有"图式空间"（物质空间和精神空间）存在的意义和价值。如音乐文本，空间虽无文字，可它是艺术家对表象世界感知的"文本"。在艺术的创造中，艺术家虽然需要感知自身所处的空间，但更重要的是，艺术家必须殚精竭虑地塑造作品的空间，书法尤其如此。

从书法史的角度看，书法作品塑造的空间是有历史差异的。随着书法媒介的发展变化，空间形式也随之变化，比如甲骨文、青铜铸刻、碑版石刻、竹简、木简、布帛、宣纸，这些书法载体各具特色，书法的空间形式因载体的变化更替而呈现出相应的变化。不同载体所具有的不同空间形式，必然导致人们之于书法作品的感知方式、审美心理的差异，书法作品的空间才呈现

为有审美意味的形式。因此，书法的观看方式与书法的空间形式既是书法美学问题，也是现代书学应当着重研究且可能有所成就的研究领域。一个显著的例子就是信札。在古代，信札的第一功能是用于信息交流的，但在这个过程中，伴随着书家审美意识的觉醒，这一幅幅手札，自书家的精神世界始，转化为笔墨的物质空间，再由笔墨的物质空间经过地域的时空转移到阅信人所在空间。至此，书家笔墨的物质空间转化成视觉信息，进入阅信人的精神空间。中堂、对联也是如此。书家的明志格言，由精神追求到笔墨的物质空间，再由笔墨的物质空间移情于观者的精神空间。期间，空间的转移过程便是书家与观者的感知过程——多维的感知过程。

古代书法具有识读功能，同时也具有艺术功能，二者在视觉空间里是不可分割的两个方向的感知力的契合；而当代书法从附属实用，走向艺术自律时，其空间意识的自觉，也由注重点画、结体转向了注重章法—结体—点画的新秩序。书法的空间形式问题，不仅仅是单纯的物质因素，它与主体的感知方式有关，书家的社会背景、个人阅历、文化积淀、生存环境、审美境界、气质修养等均对艺术空间的营造有着重要影响。这种影响，必然会体现在创作时瞬间迸发的情感中。由此，书法的空间才呈现为赋予审美意味的形式。

一、入古与出新：书法的"像"与"不像"

书法审美庸俗化是当前书法的一个普遍现象，这种现象产生的一个重要根源便是审美惰性与惯性的盛行。这种审美惰性把对前代样式的简单模仿作为取法经典作品的根本，把模仿得像与不像作为艺术家水平高不高的标准，把习以为常的几种审美样式当成书法审美的全部。这种如此偏狭的审美判断标准，既体现在某些个人的话语权上，也表现在当下固化、单一的审美体制中，久而久之，便成为难以抗拒的巨大力量，诱惑甚至逼迫人们由艺术审美走向道德绑架，美其名曰"尊重传统"，而实质是让活生生的传统陷入僵化，

让每一点创新都举步维艰，甚至陷入绝境。

"展览体"是审美庸俗现象的主要表现。一批又一批的作者披着"合法的""传统的""道德的"外衣从事着模仿与复制的"创作"，追求写得像"二王"、《书谱》、欧、颜、苏、黄、米、何绍基、赵之谦……，其所谓"创作"只不过今天像这个古人，明天像那个古人而已，奉古人之作为圣旨，毫无艺术个性可言，更无从谈及个人风格。德国哲学家叔本华认为："风格正如心灵的面貌，比肉体的面貌更难作假。模仿他人的风格，等于戴上一副假面具；不管那面具有多美，它那死气沉沉的样子很快就会显得索然无味，使人受不了，反而欢迎奇丑无比的真人面貌。学他人的风格，就像是在扮鬼脸。"[1]西方艺术也有和中国书法临摹一样的模仿过程，但模仿只是学习过程中的方法，本身不属于创造，止步于此不仅是毫无意义的低能，甚至被视为剽窃。这在中国古代书论中则多以"书奴"为喻。可见，无论东方、西方，对于艺术与美的核心在于创造的认识是一致的。然而，当今书法以模仿得"像"为好尚，不仅丝毫不以为耻，反而以模仿的表面的"像"而沾沾自喜，并以为模仿得越"像"就说明传统功力越深厚，这不能不说是对书法艺术创作的极大误解，是对书法认知的巨大倒退，危及到书法的生存与发展。

当惰性的审美观念构成一种风气，它所影响的就不仅是个人与局部，而会形成强大的社会压力，扼杀人们的艺术想象力和创造力，以及戕害审美的多元性。正如叔本华所言："凡是写给笨蛋看的东西，总会吸引广大读者。"[2]在社会整体层面普遍缺乏"美育"的引导时，常常越是简单的、偷懒的、不假思索的东西往往越能获得更多的支持者。那些重复古人的"书法家"，以正人君子的面孔，赢得了广大追随者，而这种追随者越广大，书法整体性衰

[1] 余光中：《余光中作品精选》，长江文艺出版社2019年版，第269页。
[2] 余光中：《余光中作品精选》，长江文艺出版社2019年版，第269页。

退会越快速、越严重。

从历史的视角来看，二十世纪二三十年代，梁启超冒天下书法审美之大不韪，向人们习惯了的审美榜样发起挑战，明确提出赵孟頫、董其昌、柳公权、苏东坡、李北海几家的书法"最不可学"，尽管梁启超在这里主要是针对初学书法的取法而言的，但也明确地指出了书法中的习气问题。①梁启超所指"学"的含义显然也不是以学得像为目的，他在一则题跋中写道："大令学右军而加放，兰台学率更而加敛，皆摄其精神而不袭其面貌，故能自立也。"②王献之（图4-1）在学习王羲之书法时，便明确了对其精神的学习，他在王羲之（图4-2）的基础上写得更加恣肆，从结字到取势，都呈现了自己的书法追求，如果王献之写得像王羲之一样，书法史上就不会有"二王"

图4-1 ［东晋］王献之《中秋帖》卷（传）
27×11.9cm 北京故宫博物院藏

图4-2 ［东晋］王羲之《姨母帖》（唐摹本）
辽宁省博物馆藏

① 梁启超演讲、周传儒笔记：《书法指导（在教职员书法研究会演讲）》，《清华周刊》1926年12月3日，26卷9期，第718页。
② ［清］梁启超：《梁启超全集》第九卷，北京出版社1999年版，第5244页。

之称了。所以，"袭"主要侧重于"摄"，"摄"不是对前人书法作品中特有的符号的外观再现，还包括领会其中隐匿的精神性、情感性的信息，并融入自我的感知与能动性之中，即"摄"不仅表现出书法家善学古人，更涉及自身书法面貌的确立这一关键问题。由于符号的意义由一显一隐的两方面内容共同确定，因此，如果在学习古人时不了解符号的隐匿的精神与情感的形象，而只对所谓客观样式进行模仿，就一定没有准确可言了。

书法临摹的实质就是一个从表象到内在、从样式到规律、从"客观"再现到主客相融的过程，也是一个由"像"到"不像"、由学习到创造的质变过程。脱离了这种临摹的递进性，而只是停留在表象上复制式的临摹是初级的、机械的。纵观历代优秀的书法家，每个人必然有其独特艺术风格与书法表现，千人千面，各具千秋。同样学习二王，不论是唐代颜真卿，还是明清时期傅山、王铎等书家，都学到了"不像"的一面，成就了个人书法风格。临摹只有达到一定的深度，才能进入一种自由王国，即建立在自我基础上的把握与取舍。取者，是"自我意志"与趣味追求的体现，是对"像"引发的新思考，是创造的新形态；舍者，即决然舍去临摹中最诱人最具他人个性的特征，以表现"我"的创作，证明"我"的出现。取者，变经典个性精神为新的艺术形象；舍者，是对经典个性特征的悬置甚至放弃。质言之，临摹不是临习古代书法经典作品的目的，其目的亦非学成古人的书法面貌，而是形成自家风格，譬如人吃牛肉不是为了长牛肉，而是经过人体自身的消化机能，将之转化为有效的营养，以维持人体的营养平衡，最终促进人的健康。刘熙载云："书者，如也。如其学，如其才，如其志，总之曰如其人而已。"[①]书者主体由"学""才""志"所构成，"书"的主体变了，笔墨的形貌及其

① ［清］刘熙载：《艺概》，华东师范大学古籍整理研究室选编校点：《历代书法论文选》，上海书画出版社2013年版，第715页。

所承载的"学""才""志"自然也就不同，不同意味着多元、丰富，百花齐放，多姿多彩，怎能一个"像"字了得。但在今天，一些以"传统"派自居的伪书法家，以模仿或宣称模仿古人为能事，用模仿、抄袭古人来掩盖自己艺术上的平庸。不止如此，他们还挥舞着"传统"的棍棒，挞伐那些真正有创造性的书法艺术家，其结果不仅不能有效地继承传统，而且对书法艺术的发展造成严重的危害。

之所以把"像古人的书法面貌"当作标准，原因之一还在于一种僵化的唯技主义观念。他们视古人的深邃为肤浅的技术或者"基本功"，以技术取代艺术。殊不知，技法只是书法创作的工具，技法不等于传统，技法更不是向古人学习和艺术创作的目的。作为艺术，技法就好比桥梁，要达到艺术的殿堂则需要穿过桥梁，实现审美、精神与情感的表达，而不是沉溺于呈现技法本身。所以，从根本上看，以"像"为标准，以技法为标榜，不过是书法艺术无知的一个幌子。这现象太过滑稽与荒唐了，正像白璧德所言："有的人做着错误的事情，却给出了最为逻辑、最为精致的理由。"当"传统"变成幌子，变成需要人人抢占的价值高地，也就滋生了伪传统及其泛滥，传统的可持续性也就岌岌可危。古代经典都具有原创性，创造性是无法模仿的，可以说书法史本身就是多元风格的连续推进，而非毫无价值的风格重复。德国艺术史家马克斯·J·弗里德伦德尔对此也有深切理解：原作具有的独一无二的品质，传达了作者纯粹个人的情感价值观念，具有直接性和自发性；而临摹者，只能从现成的"视像"出发，是不自由的。在书法传统中，所谓"临摹"，事实不是风格上的模仿，而是必须对古人那种独一无二的品质有深刻的体会和认识，进而形成具有个性表现及创造性的自我风格。

中国书法有着崇尚创造性的悠久传统。袁昂在公元5—6世纪所撰写的《古今书评》中，分别对二十五位书家的作品进行了人格化描绘："索靖书如飘风忽举，鸷鸟乍飞。梁鹄书如太祖忘寝，观之丧目。皇象书如歌声绕梁，

琴人舍徽。卫恒书如插花美女，舞笑镜台。"①尽管袁昂运用比兴的手法来说明书法的风格，但作者对每位书法家作品所进行的不同描绘，尽显不同书家不同的书法个性。更明确的个性化诉求出现在11世纪的北宋时期，在这个时期，"自成一家"的主张频繁出现在当时的文化巨匠欧阳修、苏轼、郭熙、黄庭坚等人的言论中。按照一些艺术史学者的说法，宋代是中国的"文艺复兴"时期，这个时期的书法家追摹4世纪王羲之、王献之父子及其他魏晋大师的作品，创造了多种鲜明个性化风格。这个时期书法发展的形式是"重释经典"，"重释"与模仿的本质区别就在于创造，所谓"宋尚意"，便是对"意趣""个性化"的追求了。可知，无论古代书法批评家，还是当代书法史学者，均十分注重从艺术家的独创性这一角度展开对于艺术个人书风及其之于书法史的意义建构。

上述像与不像的讨论主要立足于书法创作层面展开，我们的结论是，既然是书法创作就应该是独一无二的，必须摆脱古人的或他人的影子。那么，如果把"像"与"不像"的辩证关系放在学习书法的临摹阶段来讨论，像与不像都具有重大意义。这个意义就在于临摹的起步阶段是从"不像"开始的，起步阶段"不像"是正常的，原因是对临摹对象不熟悉，临摹功夫不深厚，临摹经验不丰富，但主观愿望是力求"像"的。唐人孙过庭《书谱》云：临帖要"察之者尚精，拟之者贵似"②。清代王澍《论书剩语》也有"凡临古人始必求其似"③之说，这是"像"的标准和"像"的要求，随着临摹阶段的不断深入，临摹效果慢慢向"像"靠近，甚至可以实现惟妙惟肖的程度。但风格上肖似古人的"像"只是临摹的一个阶段目标，说明书法的学习

①［梁］袁昂：《古今书评》，华东师范大学古籍整理研究室选编校点：《历代书法论文选》，上海书画出版社2013年版，第75页。

②［唐］孙过庭著、周士艺注疏：《书谱序注疏》，上海古籍出版社2009年版，第89页。

③［清］王澍：《论书剩语》，陈涵之主编：《中国历代书论类编》，河北美术出版社2016年版，第270页。

依然在路上，但绝不是临摹的终极目的。因为，临摹上的"像"与"不像"与创作上的"像"与"不像"，虽均以古人风格为标准，但二者的关系和本质是不同的。"像"是一把双刃剑，一方面代表着学习书法必须达到的阶段性成果，这是合理的；另一方面又被社会广泛误解为书法家的创作水平，这就混淆了临摹与创作上的"像"各自不同的定位、价值与本质。临摹的最高境界是"不像"，或说"不像"是临摹的第三阶段，这个阶段是对临摹效果的检验。因此，相对于临摹的"像"，"不像"则更具难度。

这一点，从我书法教学实践经验也可以得到印证。这些年我一直致力于书法教学，我对十余年来我所带的高研班300多名学员进行了跟踪调查（图4-3、图4-4），有一个共性的结论便是：学员经过一年时间培训，临摹由"不像"到"像"的占99%，只有个别学员未能实现由"不像"到"像"的突破。但是，在99%临得"像"的学员中，真正从"像"中突围出来的不到5%。有许多人蔑视从临得

图4-3 胡抗美为北京大学工作室学员授课　2010年

图4-4 胡抗美为国家画院工作室学员授课　2022年

"像"到临得"不像"，他们认为临得"像"难度极高，而临得"不像"举手可得。这些人要么混淆了初学的"不像"与由"像"到"不像"的概念，要

图4-5 毛泽东临《兰亭序》（局部）

么不明白入帖难出帖更难的辩证关系。毛泽东所临《兰亭序》（图4-5），可以为我们理解临得"不像"这一问题提供例证，从中可以领略书法家求新的意志与求美求变的能力。

二、书法转型期的审美突破

书法艺术在生存环境发生巨变的今天，正处于一个重大的审美转型期，在这个转型中，以下四个方面的变化尤为突出。

第一，书法作品的欣赏方式从文本阅读到形式观看的转换期。古代书法作品的欣赏一般都在阅读文本内容过程中进行，它首先要告诉读者的是文词内容，其次才是彰显书法的艺术价值。今天的书法作品首先是让人们观看的，对文词内容的阅读已退居其次。由于书法生存环境及人们欣赏方式的改变，书法作品展厅效应日渐凸显，创作观念也有了新的发展与变化。尤其那些丈二、丈八巨幅作品，突出的主要是艺术表现力与感染力。这种艺术感染力是无法通过文词阅读获得的，它只能在作品形式的观看中给人以震撼、给人以共鸣、给人以激动、给人以精神享受。如冯友兰认为："书可以离开其所表示之意思，而以其本身使人观之而感觉一种情境。……如雄浑，秀雅等，可使人感觉各种之境，而起各种与之相应之情。"[1]熊秉明则主张："中国

[1] 冯友兰：《贞元六书》（上），华东师范大学出版社1996年版，第171页。

人欣赏书法，也并不就非把文字读出来不可，许多草书往往是难于辨读的。在我们没有辨读之前，书法的造型美已给我们以观赏的满足。所以真正的书法欣赏还在纯造型方面，等到读出文字，知道这是一首七言绝句或五言律诗的时候，我们的欣赏活动已经从书法的领域转移到诗的领域去了。文字是书法艺术的凭借，但文字意义不是首要的。"①我认为，冯友兰所谓"以其本身使人观之而感觉一种情境"这句话极为重要，因为他既指出了书法的审美对象——"以其本身"——书法本体论；又指出了书法的审美方式——"观之"，而不是读之。这一问题，熊秉明在上个世纪90年代就已经清晰明了地进行了答复，在信息化的今天，书法的"艺术"身份已经更加明确，我们在欣赏一幅书法作品时，关注点也必须落在书法的艺术本体上，而非本末倒置地被文词内容所牵引。如此，才能进入真正的书法欣赏的领地，而非潜入与书法欣赏无本质关联的文学领地。

第二，书法作品欣赏的着眼点由点画转为章法。这种欣赏着眼点的转折大约在明代。明代末期以前的书法欣赏，大致遵循从用笔、点画到结体，最后到章法的顺序。明代末期开始出现大幅作品，书法家对作品宏观、全局、整体的审美意识开始觉醒。这种觉醒自改革开放以来变为自觉，是现代书法显著的时代特征。书法审美要与时俱进，要适应现代人的生活，就必须与现代思维方式、生活方式相通，与现代文化相通，并从中获得发展动力。什么叫现代书法？现代书法是建立在传统基础之上，但其艺术语言的表现方式和特征是与现代思维方式、生活方式相一致的书法，是与时代同呼吸共命运的书法。生产力的发展与生活方式的改变，促进了人们思维方式的改变，同时也促进了书法艺术的现代发展。应当看到，这种促进的着力点首先体现在章法上，因为章法离人们的生活方式最近，离人们心灵最近。人们生活方式、

① 熊秉明：《中国书法理论体系》，人民美术出版社2017年版，第34页。

思维方式的变化必然首先影响到章法，然后再影响到结体和点画。因此，现代书法欣赏或批评，首先着眼于章法，观照作品的整体气象，然后再进入结体、点画、用笔的感受与认知。章法最感人处已经超越了章法本身，它呈现在人们面前的是用笔与用笔、点画与点画、结体与结体组合后的对比关系，这种关系是既有物质特征的同时，又具有精神品格，既是看得见的"形质"，又是看不见的"神采"的综合体。

　　第三，对书法作品细节的把握已经进入从看用笔、点画到看对比关系丰富性的转换期。尺牍式作品的细节，看点画的入笔、行笔和收笔，要求笔法精微，字字精到。巨幅式书法作品（图4-6）的细节看各种造型元素的组合及其对比关系。书法形式分为点画、结体和章法三个层次，每个层次中都包含了各种各样的对比关系，如粗细、方圆、轻重、快慢、正侧、大小、长短、收放、开阖、疏密、虚实、离合、断续、枯湿、浓淡等。这些对比关系各有各的特色，但是相互之间又有联系，古人以"形势"论之，我们从艺术原理或美学观点进行思辨，则将"形势"拆分为"形"和"势"两大类型。"形"即空间的形状和位置，既指涉笔墨表现，还包括空白造型，如粗细方圆、大小正侧等，一般反映看得见的细节；"势"即时间的运动和速度，如轻重快慢、离合

图4-6［清］傅山《草书李商隐赠庚十二朱版诗》 208×45cm 广州艺术博物院藏

断续等，一般反映看不见的节奏、意味、神采等。组合形式、对比关系越丰富，书法作品的格调越高雅，内涵越深刻。

第四，书法创作已经进入从单纯注重笔墨造型到同时关注空白表现的转换期。宗白华指出，书法的"空白处应当计算在一个字的造型之内，空白要分布适当，和笔画具同等的艺术价值。所以清代书家邓石如曾说书法要'计白当黑'，无笔墨处也是妙境呀"！[1]宗白华实际上提出了书法的空白造型（图4-7）的重要理念，

图4-7 ［唐］杨凝式《韭花帖》 罗振玉藏本　26×28.5cm
见《百爵斋藏名人法书》

这是对书法艺术空间理论的重大贡献，它将书法作品在形式上分为可见的笔墨与不可见的空白。过去人们只注重笔墨的表现，甚至完全忽视了空白的存在。空白是指书法作品中除笔墨造型之外所有"白"的表现。空白有形、有情，和笔墨共同构建作品的完整生命。空白在作品中，不仅分布在结体间、行间和周边，而且分布在点画中（枯笔）和结体中，即无笔处皆为空白，精确地说，就是笔墨之外被认真安排地未着笔墨的部分，并非纸张自身的空白。空白不是被笔墨分割剩下的自生自灭、可有可无的附属物，而是和笔墨具有同等地位的造型元素，它是形式意义上的"空白"，具有书法本体意义层面上的深刻内涵。

在书法长期的发展过程中，实用审美左右着甚至决定着艺术审美。这是

[1] 林同华主编:《宗白华全集》第3卷，安徽教育出版社2012年版，第410页。

人们认识不到或不愿承认，也缺少认真思考的问题。实用审美与艺术审美的混合，往往引导人们习惯于通过"可识"去理解什么是书法。所谓可识，指对书法作品的书写素材的识与读。为了满足"识""读"要求，必然坚持字要写得横平竖直、左右对称、上下均匀、工工整整的标准，并将其理所当然地转换成书法艺术的标准。也正是这个标准，使书法艺术缺失了自身的门槛。由于实用审美的惯性，人们理直气壮地把书法创作时所书写的诗词歌赋、名言警句等书写素材当作书法的内容，其结果是：书法成了写字的人以诗词歌赋、名言警句等为内容创作的漂亮字，变成了一个既古老又年轻的记录员，书法的艺术本质被遮蔽。"若平正相似，状如算子，上下方整，前后平齐，便不是书。"①不可思议的是，这一古人早已经认识到的问题，今天的人们反而糊涂了。观览王羲之的小楷（图4-8），虽气象平正古雅，但仔细欣赏每一个字，都会发现其中蕴含的生趣与变化，这便是艺术美与工艺美的区别所在。

在一部建立在书写实用基础之上的书法史中，由于混淆实用性与艺术性概念，不仅影响着书法家的审美趣味，也在一定程度上限制了书法家的创造力和探求艺术真相的动

图4-8［东晋］王羲之《乐毅论》拓本（局部，越州石氏本） 日本东京国立博物馆藏

① ［东晋］王羲之：《题卫夫人笔阵图后》（传），华东师范大学古籍整理研究室选编校点：《历代书法论文选》，上海书画出版社2013年版，第26—27页。

力。唐代以后，所有书体的艺术法则均已经走向成熟，晋唐时代那些伟大的书法家的创造性成果，已经变成文人日常书写的实用性标准和最高的审美法则，从而形成了一种审美惯性。日常书写习惯的强大，及古人士大夫核心价值的约束，足以让一些天才书法家丧失艺术想象力。从某种意义上看，清代中期兴起的碑学热，是唐代以来第一次从整体追求上超越书写功用标准的书法思潮，它可以被称作一种审美革命。碑学兴起虽然有其复杂的社会原因和文化原因，但对北派书法价值的重估，无疑把书法家的视野第一次从晋唐的帖学规范中解放出来，让人们看到了另一种书法艺术的美。可以说，碑学的兴起，是唐代创制狂草以来，再一次从书法本体的角度，对书法艺术形式美的深度拓展。尽管碑学是由阮元、包世臣、沈曾植、康有为等为代表的文人推动的，但我们应该看到，碑学思潮的兴起到推进，自觉而清醒地挑战了书法的实用价值范畴，它从书法美学的角度，推动了书法艺术趣味从单一走向多元。

同时，书法在古代的发展虽然始终伴随着实用，但在各个时期也出现了建立在艺术与审美观照下的书法理论，甚至在书法史上的低潮时期都有理论建树。早在东汉时期，在关于书法艺术性的认识上，就出现了托名蔡邕《九势》这种里程碑性质的文献，堪称书法理论的奠基石。蔡邕是站在艺术的立场来对书法进行阐发的，他提出了关于书法起源与规律的根本认识，对书法艺术性的具体表现也有所揭示。汉代以后，各种书法美学与批评的理论洞见层出不穷，如南朝王僧虔"神采与形质"论、唐代孙过庭"达其情性，形其哀乐"论和清代包世臣"妙在性情，能在形质"论，等等。这些理论充分表明了前人对书法艺术性的认识，它是抛开书法实用性的成分对书法进行的审美上的把握与阐释。

到了20世纪上半叶，随着科举的废除与毛笔作为书写工具的日渐退出，书法逐渐摆脱了与实用相纠缠的处境而成为一个独立的艺术门类，这为书法

向艺术创造的拓展提供了前所未有的历史条件和契机。在今天，当我们面对一件书法作品，首先应该从纯粹的艺术的角度，去衡量它的艺术价值。一个真正有眼光的书法欣赏者，会为艺术家富有想象力的造型所感动，懂得享受各种书法形式元素的对比所带来的节奏韵律之美，乃至于跟随作者笔下的优美线条迁移情感、驰骋想象。遗憾的是，时至今日，书法的实用性价值评判标准——书法首先要写得可识可读、工整整齐的观念——依然根深蒂固。公众包括一些书法圈内人士，他们仍然沿用书法的实用性标准来评判一件书法作品的优劣。我甚至认为，比之一百年前，当代书坛对于书法艺术美的判断和评价水准，令人悲观地倒退了。一位青年书学者曾经在小范围内做过一次调查，受访的都是近年来在国家级书法展览中获奖的青年书法家，受访内容是如何看待沈曾植（图4-9）、徐生翁（图4-10）的书法，结果令人失望，

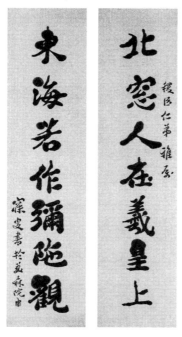

图4-9［清］沈曾植《楷书北窗东海七言联》
132.5×31.5cm×2　浙江省博物馆藏

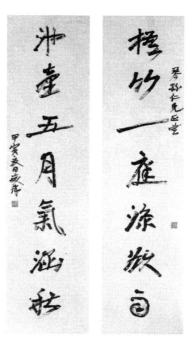

图4-10 近代　徐生翁《行书梧竹池台七言联》
172.5×45.2cm×2　绍兴博物馆藏

100人中有70人无法接受沈曾植、徐生翁的书法。应该承认,艺术评价有个人的艺术趣味问题,但这种趣味,必须放在艺术的尺度内。真正让人惊讶的是,这些书法家给出的不接受理由竟然是:"那还是书法吗?"

艺术史的发展已经证明,视觉艺术的发展必然逐渐摆脱实用性,从主导性的功用价值中解放出来,走向纯粹的艺术审美。绘画如此,雕塑也是如此。从这样一种意义上讲,在书法的实用书写功能退出以后,书法艺术必然走向更为纯粹的艺术美的创作。如果说书法是视觉艺术是值得斟酌的,那我们必须对书法的视觉性与视觉形式,进行概念上的重新界定,对书法艺术的内容、形式、创作方法、批评标准、美学特征、人文精神内涵等做出更深入的理论阐释。

三、当代书法展览的"误区"与展示空间的革新

书法展览是书法作为一门纯粹艺术所取得的历史性突破,它意味着公共审美环境的优化,以及民众审美素养的提升。早在清末民初时,大批文人便已经在上海、重庆、贵州等地举办书法展,如1914年在上海举办的"吴昌硕书画篆刻展览",1933年沈尹默于上海举办书法个展,1945年潘伯鹰、沈尹默等五人的贵阳书法联展,彼时的书法展尽管刚刚起步,但这却是书法独立为艺术门类,并走向现代化展陈的标志。在这些早期书法展览中,创作者致力于书法内在本体的传承与突破,而非千篇一律的"模仿"。然而,书法展览发展到今天,虽然展览的规模越来越大、频率越来越高,实质却出现了陈陈相因、千展一面、追风、雷同的问题,展览中的作品缺少个性表现,艺术审美越来越趋俗化,值得进一步深思。

(一)"展览体":书法展览的审美瓶颈

自上世纪80年代以来,书法国展、各书体展、主题展、青年展、女书家展等大型书展推动了新时代书法的大发展,促进了书法社会性普及程度,任何时代的书法活动都没有像今天这样轰轰烈烈。但是,展览中遇到的问题也

是前所未有的，需要认真分析，认真对待。

"展览体"作为当今展览机制的产物，集中反映了书法现代化进程中展览机制所造成的审美贫瘠化，书法展览也迎来了其"瓶颈"阶段。随着书法展览规模的不断加大，参展作品从早期的近百件，到三百件、五百件、一千件，数量逐步升级，这种不断膨胀的展览形式越来越像大牌超市，在这个庞大的展览超市里，名牌以仿制为主，经典以重复为主，流行以烧边做旧、小块拼接为主，唯独缺乏的就是艺术个性的追求。这样的展览在全国纷纷效仿，十几年、二十几年如一日，故而书坛展览形成了千展一面、千人一面、千作一面的展览雷同现象。所谓雷同，一是展览方式相同，装裱模式统一，画廊售货似的悬挂；二是小楷、小行书以技法为表现对象，缺乏个性和自我；三是外在形式趋同，染色、做旧、烧边、粘贴、拼接等手段的运用，作品缺乏内涵；四是跟风追范，丧失自己的独立审美判断。如果"二王"类作品获奖，便刮起"二王"旋风，同样，"书谱风""简帛风""苏风""米风""何绍基风""赵之谦风"等，一阵阵狂风袭来，便成为清一色的"书谱""简帛""苏米""何绍基"或"赵之谦"面目，这在古代有个美称——"趋时书"，也意味着当代书法展览正在面临且已经陷入的"误区"。

展览体的盛行固然有利益导向，但最根本的原因还在于观念与审美。其一，很多展览并不能确认书法本体身份并坚持作品的艺术性要求，这就导致了其与艺术的宗旨不一致。而这样一种观念很容易将展览导向集体"馆阁体"模式，因为它满足的是非艺术的、非个性的、统一化的、标准化的审美需要，而漠视了个性、情感与精神的价值。其二，对书法作为一个艺术门类的认识不充分，对书法传统的认知存在偏狭，对书法作品评选的导向尚停留在书法风格"像"古人这一浅表的低度审美层面，不明白艺术的根本在于创造。其三，自觉不自觉地以"大众文化"（这里"大众文化"指霍克海姆、阿多诺、马尔库塞批判的对象）的要求去对待书法。"大众文化"从实质上

说是在现代工业社会产生、与市场经济发展相适应的一种市民文化，大众文化的平面化、批量复制是以消解文化个性和创造性为目的的。"大众文化"的影响一方面放低书法的专业性审美标准去迎合更多的群体，另一方面，以"大众文化"的要求进行"标准生产"，这是一个不容易被人们认识的深层原因。

因此，展览给书法的创作所带来的审美贫瘠化，从本质上说便是消除个性。勒内·吉拉尔曾言："差异的缺席之地，暴力横行"，展览中随处可见这种看不见却又真实感到的"暴力"。比如，创作中只有在什么情况下才可以转行或另起行；只有写得像王羲之、苏黄米蔡、赵孟頫、文徵明、何绍基、赵之谦等才可能入展，而那些从传统中走来并不再有某家某派影子的作品被斥之为缺笔法、不传统，进而被拒之于展厅的大门之外。于是，种种强大而冠冕堂皇的理由所构成的"暴力"的最终结果是对独立个性与想象力、创造力的扼杀，是对平庸、低俗的附和。

事实上，这种千人一面、因循相袭的危害在历史上不止一次地发生并为人们所警惕，然而总是陷入周而复始的循环怪圈，其根由在于借书法之名追逐名利，却与书法没有真正的关联。比如，南宋书法衰落的原因，马宗霍分析得十分透彻，他说："南渡而后，高宗初学黄字，天下翕然学黄字；后作米字，天下翕然学米字；最后作孙过庭字，而孙字又盛。"[①]问题出在两个方面，一方面是导向的权威与力量，学书者自觉不自觉地与导向之风气同好恶；另一方面，学书者的盲目、懒惰与钻营，学书的动机不在艺术，而在利益，皇帝写黄字，天下写黄字的人都能得到好处，学黄字何乐而不为呢？所以，南宋一窝蜂似的学黄、学米、学孙过庭，实出有因，而南宋书法的衰落，也正与此情形有莫大关系。由是观之，今日的展览不正是类似情况的翻版吗？写

① 马宗霍：《书林藻鉴 书林记事》，文物出版社1984年版，第116页。

米芾获奖则天下写米芾，写黄庭坚获奖则天下写黄庭坚，写孙过庭获奖则天下写孙过庭，……而且，这种恶性循环还在继续，之于书法而论，到底是繁荣还是危机，是进步还是退步，是发展的表现还是衰落的征兆，确实应该警醒反思了。

（二）鸿篇巨制与现代展示空间

书法作品的鸿篇巨制与工业文明相关，钢筋水泥式的高大建筑为当代艺术提供了更广阔的展示空间。但工业文明给当代艺术带来的不单是动力，其负面影响同样巨大。法兰克福学派批评的"文化工业"，流水作业的生产模式导致的艺术品的商品化、标准化、程式化已成为通病。应当看到，艺术品低水平的重复生产及大量流行与普及，是以牺牲艺术品的艺术性为代价的，并且极大消解了艺术品的人文价值。鸿篇巨制特立独行于商品化、标准化、程式化之外，以纯粹的艺术形式代表着新时代书法艺术的发展向度。鸿篇巨制不只是大，它蕴含着民族的自立与强盛。许多人不理解为什么要写那么大，是因为他们把物质文明与精神文明相分离，看不到两者互相促进，互为发展的一致性。的确，王羲之，欧颜柳赵都没写过如此的大字，似乎与传统格格不入；的确，写这么大的作品既没有市场效益，又面临种种责骂。但是，它的意义与价值在于——对固有书法模式的挑战，对当代人文精神的追寻。因此，它具有超越传统的可贵品质。

字由小变大，幅式由小变大，实质上是书法欣赏从私密性空间向公共空间的转变，它与古代建筑内部空间和人们欣赏书法作品的观念转换有关。汉末魏晋书法艺术自觉的形式是以小字为主的尺牍开启的；唐代的高桌长凳孕育了唐楷的新形态；宋代更加宽阔的建筑空间催化了书法展陈上的挂轴革命。经由苏东坡"石压蛤蟆"的探索，到黄庭坚"长枪大戟"的发展，再到米芾"八面出锋""刷字"的全力推动，最终形成吴琚的《七言绝句》挂轴形式（图4-11）。明末清初私家园林的兴盛，以及私家住宅等级制的松动，

促使书法的挂轴革命形成一种潮流，挂轴形式释放出与建筑空间扩大相匹配的空间能量。大幅作品的诞生，意味着书法欣赏方式由私密空间走向公共空间，从手上把玩到墙上悬挂，从文人之间到社会大众，从卷轴到挂轴的变化，实际上带来了一场审美革命。手上把玩讲究细节的雅致，墙上悬挂追求整体效果的和谐，文人之间的交流形成了一定的思维定式，而社会大众的参与注入了审美新动向。而抱柱楹联，客厅的中堂，府邸的门额，园林的牌坊等，其字的体积又远远超过了挂轴。

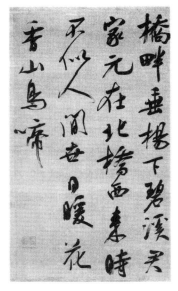

图4-11［宋］吴琚《行书蔡襄七言绝句一首》98.6×55.3cm　台北故宫博物院藏

　　今天的鸿篇巨制建立在现代审美、现代思维、现代展示空间之上，其"大"无与伦比，动辄丈二、丈八、两丈，甚或几张两丈的拼接，既有长城般传统意义的回味，又有深圳、浦东特区般的示范。

　　从上述分析可以看出，字和幅式由小到大的演变过程，先是呈渐变式发展，由魏晋小楷到盛唐中楷，其间的衔接环节比较清晰，过渡比较温和。渐变的困难、阻力相对要小得多。而宋代苏黄米的改革就不是那么温文尔雅，具有明显的挑战意味，"石压蛤蟆""长枪大戟""刷字"等虽然都发生在帖学内部，但其变化的力度与深度都具反常性，对于尽善尽美的传统来说，具有一定的破坏性；明末清初的幅式普遍变大，为了填补因大而出现的空白，要么乱石铺街，要么无限缠绕。例如明代书法家徐渭的《应制咏墨轴》（图4-12）《应制咏剑轴》（图4-13），幅高都是3.52米，其宽都是1.02米。还有董其昌、张瑞图、王铎、傅山等也都有数量可观的巨幅作品传世。当代的鸿篇巨制形式是历史上又一次由小到大的书法形制突变，无论大的程度，还

是大的质感都是上述时期不可比拟的。今天的鸿篇巨制不仅探索了幅式夸张的可能性，也实践了幅式加大后用笔、用墨、章法等本体上的可能。

　　书法作品的鸿篇巨制，谁都知道要把点画加粗加长，需要身体的支持，但加粗加长绝不是靠物理学的力能够解决的问题。加粗，是质的变化，加长的表象是量的变化，只有解决了粗的质量问题，加长才具有意义。解决点画加粗的正确经验来自于邓石如的发明创造和包世臣的总结归纳。即，点画加粗需要从碑学的体势中吸取营养。具体而言，点画要加粗，把笔按下去，让笔锋全部打开是起码的常识，关键是按下去后怎么

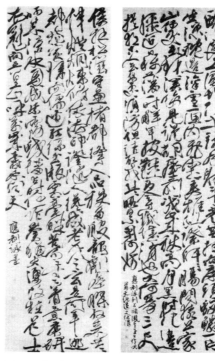

图4-12 ［明］徐渭
《行草应制咏墨轴》
352×102.6cm
苏州博物馆藏

图4-13 ［明］徐渭
《行草应制咏剑轴》
352×102.6cm
苏州博物馆藏

运笔，如果死死地按住，笔在纸上躺着，靠笔肚向前拖，点画粗是粗了，但"力透纸背""入木三分"的力量感就变成了空话。邓石如强调的是把"力"送达到纸背，不是靠墨自然渗过纸背。所以，当笔锋全部打开之后，一旦进入运笔，笔锋必须迅速向运行的反方向倾斜，目的是让笔肚离开纸面，使笔锋顶住书写面，逆锋咬紧，笔向下行，墨往上积，这是点画加粗的探索，也是把字写大最基本的前提条件。

　　书法作品的鸿篇巨制挑战书法传统的突出表现是笔法，对书法传统的最大发展也是笔法。赵孟頫的"用笔千古不易"一说，自然难以给鸿篇巨制提供笔法的可供借鉴的经验。在赵孟頫的"用笔"观念里，定位的重点是笔

锋、执笔、运笔等笔法系列，然而这些对于"写大字"来说都显出太多的不适应。赵孟頫所说"千古不易"的"笔"，其笔锋不过一寸两寸长而已，但很多写鸿篇巨幅的笔锋短者一尺，长者两尺，传统的三指执笔法、五指执笔法在鸿篇巨制创作中几乎无效（由小字组成或小块拼接的排除在鸿篇巨制之外），传统的提按顿挫、绞转、衄转、翻转等也都暴露出一定的局限性，取而代之的是双手执笔法，杀笔、顶笔、抵笔和砸笔。赵孟頫"用笔千古不易"的所指对象是具有弹性的羊毫、狼毫，今天创作鸿篇巨制的毛笔变成了没有弹性的化纤材料。一寸两寸长的羊毫或狼毫笔锋使用中可分为笔尖、笔肚、笔根三个部分，而一尺两尺长的化纤材料笔，一旦蘸满墨汁放在书写面上时，就像拖把接触地面一样，变成了一个堆积物，无法辨析笔尖、笔肚和笔根。但是，作品幅式越大对点画质量要求就越高，那么，怎么提高点画线条质量就成了"写大字"的最大难题。

近二十多年来，一批坚持鸿篇巨制创作的书法家在实践中摸索出一套全新的笔法——"双手握笔法"，创作时全身介入，握笔位置越下越好，甚至可以左手执笔头，右手抓笔锋。大概在2006年，笔者曾在北京一次汽车漂移赛现场进行巨幅作品创作，所写作品高100米，宽3米，竖写两行。创作现场的四周是赛车的跑道和近万人的观众，这在传统书法创作中是前所未有的。创作随着赛车起步的枪声响起，线条在赛车声嘶力竭的奔跑中延伸，书家身体如同海涛般翻滚。作品的一个点画要比人体大出几倍、十几倍，完成这样的点画必须靠身体的舞动，舞动的方向由汉字结构编排，舞动的节奏靠某种特殊情感的支配。一辆辆赛车在弯道上追赶超越，让人惊心动魄的是减速刹那间的节奏变化，因此，这样具身性创作中的节奏独一无二，不可重复。这次创作用的笔锋长26厘米，笔杆长95厘米，为了适应赛车的高速度，创作时把笔杆去掉，仅用笔头进行创作，增加了用笔的灵活性，减少了笔杆对创作灵敏度的消解。即便仅用笔头，如果双手握笔的距离太近，也会影响由心

传至笔的敏感性，那么一手执笔头，一手抓笔锋就克服了心手之间的阻隔。同时，用手抓住笔锋中段，使软弱无力的化纤笔腰部挺立，实现了大字创作中的"中锋"用笔。显然，书法家的身体介入了媒介工具功能，一方面把传统的提按顿挫转换为力的节奏，另一方面加强了力的表现的自觉性，使笔锋中的"加健"人格化，赋予了"笔软则奇怪生焉"新的内涵。

鸿篇巨制对传统的挑战还反映在观看方式上的变化。古代尺牍手札式作品识读是第一位的，审美的艺术身份是以隐蔽形式出现的；鸿篇巨制作品观看是第一位的，识读仅变成了对几千年习惯的迁就。2015年元月，笔者在中国美术馆举办个人书法展，圆厅创作了一幅高3.95米，长36米的巨幅草书作品（图4-14）。37米长由18张半2米宽的宣纸组合而成，分别创作18张半时，每一张都很精彩，都很激动人心。但是，当18张半被组合在一起时，那一张张的精彩荡然无存，分开看时的亮点一个个都变得异常的别扭刺眼。即是说，点画的组合，结体的组合，墨色的组合，局部与局部的组合不一定

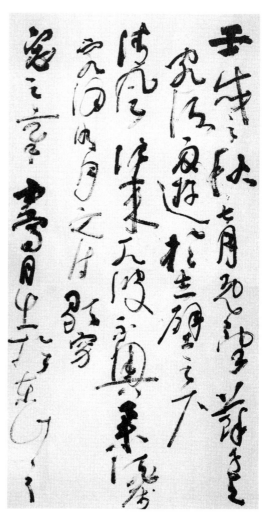

图4-14 胡抗美《前后赤壁赋》（局部） 395×3600cm
2015年展出于中国美术馆

$1+1=2$。搞得不好，很可能 $1+1=$ 负数，要想获得 $1+1>2$ 的创作效果，必须把局部放到通篇中去安排，任何局部的美，只有在整体美中才有意义，即作品中局部所获得的意义是相对的，而非绝对的，它是一种处于关系之中的关系网络。只有把 37 米的纸结为一个整体，然后在整体意识下进行创作，这样才能创作出比较满意的作品来。

　　鸿篇巨制作品（图4-15）的观看角度不同，视觉效果也迥然两样，大有"横看成岭侧成峰"的妙处，作品放在地面和桌面观看，其效果不一样；悬挂的高度不同，观看的感觉也不一样；观者距离作品的远近不同，作品给观者的印象也不相同，这是鸿篇巨制作品所具有的视觉特性及整体观感，它要求创作者必须加强构图意识——何处夸张，何处收敛，点画粗细长短的程度，结体大小正侧的权量，墨色

图4-15 胡抗美《唐诗两首》 400×160cm 2021年

浓淡枯湿的区域分布等，都要服从于观看角度，依靠单纯的技术表现，或复制古代经典是很难实现和谐的赏心悦目的艺术效果的。

第二节 | 书法美与丑的辩证

上世纪90年代，有人批评全国中青展中具有创意的作品为"丑书"，之后，"丑书"似乎变为碑学风格的别称，在大众眼中，凡属自己看不懂、看不惯的书法统称为"丑书"。实际上，还有一类江湖杂耍式"书法"，这才是真正意义、名符其实的丑书。问题的严重性在于，人们宁愿接受江湖杂耍式龙飞凤舞的书法，而对碑学类书法深恶痛绝。"丑书"的对立面是俗书，江湖杂耍式书法即是恶俗类书法。恶俗并不可怕，因为对于恶俗，绝大多数人都具有辨别能力，可怕的是打着"传统"旗号的俗气，这种俗气的普遍表现，一是缺乏个性的千篇一律、千人一面的作品满天飞。二是把人们习惯了的钢笔字转化为毛笔字，并以钢笔字的审美标准判断书法的艺术性。三是鄙视书法创新，创作以像古人为目标，二王风、米芾风、黄庭坚风、王铎风、何绍基风、赵之谦风，风起云涌，缺乏时代特征。因此，当下对书法美丑的辨识势在必行。

一、赵冷月书法：美与丑的辩证

魏晋时期，以王羲之创立楷、行、草"新体"为标志，传统书法确立了以"中和之美"为特征的审美范式。所谓中和，按儒家的诠释："喜怒哀乐之未发，谓之中；发而皆中节，谓之和。"唐人认为，王羲之书风"不激不厉，而风规自远"[1]，达到了"尽善尽美"的境界，由此，王羲之的书风被法典化了。唐人这一美学观念，尽管在后代时有批评，但真正从观念层面受到

[1]〔唐〕孙过庭著、周士艺注疏：《书谱序注疏》，上海古籍出版社2009年版，第85页。

强力冲击，是在晚清时期。碑学的兴起掀起了一场书法形式革命，将一种以"重、拙、大"为特征的新的审美范式，置于唐人所赞赏的中和之美的对立面，呈现出中国书法美学的重大转向。这种转向，虽然具有阶段性，但它为以后的书法审美拓宽了视野。

长水赵冷月，二十世纪七十年代即以书名扬于海上，波及华夏。其书初宗欧、褚，继而入"二王"、颜真卿、宋人之室，后又广泛涉猎六朝碑版及篆隶，融碑入帖，将碑学中兴以来碑帖结合的新传统，进行了个性化的实践（图4-16）。赵冷月晚年书法，以帖学的雅逸为基，融汇碑学的浑朴拙厚，诸如《龙门二十品》之峻厚，《嵩高灵庙碑》之古穆，《石门颂》之纵逸，《张迁碑》之拙大，《郙阁颂》之开张，尽收笔底，乃至西方现代派艺术的某些旨趣，也自然而然地融入他的书法艺术中。

晚年的赵冷月将书法的精神性提升到了新的高度，以"通道必简"的艺术主张，增加"衰年变法"的紧迫感，从

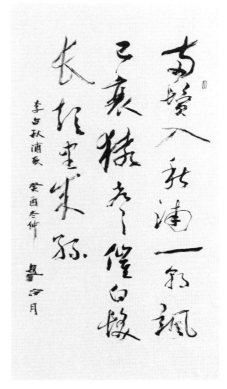

图4-16 赵冷月《李白秋浦歌》 179×96cm
1993年

而在以沈尹默帖学书风为楷模的上海书坛，独树一帜，促进了上海书坛向多样性、丰富性的发展。

赵冷月先生以自我否定的艺术意志，超越流俗之美，极大地发挥了碑学书风中拙朴的一面，以"丑"为美，并呈现出鲜明的实验性。赵冷月曾言："我向往'豪华落尽见真淳'的大雅之境，所以坚持走自己的路，即使丑一

些，但这是我的精神花朵，是没有虚假的。而真情实意是书法的根本，只有真的、自然的、独特的艺术作品，才能入大道，并占一席地位。我心里很明白，也很踏实，'丑到极点便是美到极点'。"① 赵冷月的晚年作品，具有一种融洽楷行，陶钧篆隶的新气象，区别于轻俗滑易的流俗之美。

从形式上看，赵冷月的"丑"书（图4-17），出新意于碑与帖的融合之中，对用笔、结体、章法等进行了多重的有意识建构。从用笔看，赵冷月在充分理解清人邓石如的基础上，逆锋顶纸，使朴厚苍茫的碑学笔法与流畅遒媚的帖学笔法相得益彰；从结体看，赵冷月超越了唐楷造型的诸多规定性，打破了偏旁部首主副相从的固有程序，回归篆籀的自然之势，因势造型；从章法上看，赵冷月将帖学书风的牵连映带方式，代之以墨法的浓淡枯湿、点画的粗细长短和结体的大小正侧。至于一些大字榜书，虽受上世纪五十年代初日本兴起的少字数派影响，但其对线条情感性及章法实验的重视，体现出了新的空间意识。近二十年的中国书坛，出现了一种以重构形式语汇为切入点，反思传统，寻求书法与现代精神以及与当

图4-17 赵冷月《诵其诗学不厌十一言联》 200×24.5cm×2 1991年

① 赵冷月：《当代书法家精品集·赵冷月》，河北教育出版社1996年版，第126页。

代文化空间相协调的新思维，赵冷月实为前驱。

现代艺术的基本精神之一，即在于实验性。西方艺术自浪漫主义时代以来呈现出观念和语汇的多元化，古典艺术那种"高贵的单纯与静穆的伟大"趋于解体。书法作为中国艺术的独特传统，固然在其形而上基础及文化追求方面与西方艺术有很大区别，但作为一种心灵映像，它同样面临包容现代的情感与形式这一时代课题。因而，即便是搁置"西方挑战——中国回应"这样的思维模式，以及艺术形式上的"现代主义"模式，就这一艺术门类的内部传统而言，仍需实现一种多元开拓的多样化生态，则是不争之事实。赵冷月的晚年书风，无论是随意而轻松的用笔，还是打破常规的字法、墨法、章法，都体现了一种追求主体自由的实验精神，不求"尽善尽美"，但求合乎心性，合乎传统，自善而已矣。

现代艺术另一重要特征是简化形式。赵冷月晚年作品，已经扬弃了早年从唐人楷书、帖学书风中习得的雕饰风格和繁复的直观形式，而呈现为一种以简驭繁、轻松自如的风格。黄宾虹主张"无笔不繁，繁简在笔法尤在笔力"[1]，形式上的简化实际上大大提高了对点画线条表现力的要求。赵冷月的生、拙、丑，形变而神足，正是他所追求的合道之简的体现。他充分吸收了"屋漏痕""折钗股"之类的篆籀笔法，从而使作品的点画具有了不同寻常的质感。

诚然，赵冷月"衰年变法"后的作品，一经面世，即招致了诸多争议。誉之者谓之独造，病之者谓之率易。对于赵冷月有意追求的"丑"书面貌，则更是谤议多而知音少。对于来自各方的意见，赵冷月既充分关注，又有坚定的自信心。清人刘熙载曾以石喻书："怪石以丑为美，丑到极处，便是美到

[1] 黄宾虹：《黄宾虹山水写生画谱》，上海人民美术出版社2018年版，第59页。

极处，一丑字中丘壑未易尽言。"①这是对美丑关系的辩证论述。我们从赵冷月创作的作品可以得出如下结论：第一，一种有价值的新的造型样式，必然拓展出新的艺术资源。第二，美与丑均属于审美范畴，美与丑的辩证有利于艺术的可持续发展，增加新的艺术生长点。第三，"天下皆知美之为美"的"美"是应当反思的美，它与罗丹式的"丑得如此精美"②的"丑"相比，已经失去了生机。这或许是赵冷月的书法意义。

在中国的艺术传统中，"丑"是一个重要的美学范畴。对这一范畴的阐释源自道家思想。不同于孔子所谓"文质彬彬"，老子所主张的文化观念是"见素抱朴"。老子的这一观念，在庄子的寓言中化作了诸多艺术形象。《庄子》一书中，面貌丑陋或身份平凡的智者形象比比皆是，如《德充符》里的"兀者"（断足）王骀、申徒嘉，叔山无趾、"恶人"哀骀它，以及丑到极致的阚跂支离无脤（跛脚、佝偻、无唇）、瓮𦉻大瘿（脖子上长大瘤），无不是"才全而德不形"的异人。至于《达生》中的痀偻者承蜩，梓庆削鐻，《天道》中的轮扁斫轮，《养生主》中的庖丁解牛等，其主人公都是外显平凡而内蕴大道的"至人"。诚如申徒嘉所言："今子与我游于形骸之内，而子索我于形骸之外，不亦过乎？"以形骸求之，则道远人矣。赵冷月变法之后的书法形象，不仅充满着内在的智慧美，而且形象本身大拙大美，这种美里透出一种"贵"气，"贵"是气质，是格调，是由里往外散发出来的吸引力。

"贵"的对立面，就是黄庭坚深恶痛绝的"俗"③，他认为"士大夫处世可

① ［清］刘熙载：《艺概》，陈涵之主编：《中国历代书论类编》，河北美术出版社2016年版，第241页。
② "丑得如此精美"是法国著名雕像家罗丹的助手葛赛尔在欣赏了罗丹的雕像作品《欧米埃尔》（又名《老妓女》）后发出的赞叹。参见郝圣恩：《艺术概论》，辽宁美术出版社2017年版，第39页。
③ 黄庭坚说过："学书须要胸中有道义，又广以圣哲之学，书乃贵。若其灵府无程，政使笔墨不减元常、逸少，只是俗人耳。"参见［宋］黄庭坚：《跋东坡书远景楼赋后》，黄庭坚著、屠友祥校注：《山谷题跋》，上海远东出版社1999年版，第139页。

以百为，唯不可俗，俗便不可医也"①。人们生活在俗的环境中，一旦沾染上俗气便融入了俗的汪洋大海，只能聊以"雅俗共赏"而自慰。当这种俗的观念遇到类似赵冷月的贵气形象时，第一反应就是"丑"。之所以如此，是因为他们看不惯，看不懂这些新的创造。

进入宋代，注重思想和精神内涵的丑拙成了一个重要的美学命题。陆游诗云："客从谢事归时散，诗到无人爱处工"②，陈师道《后山诗话》云："宁拙毋巧，宁朴毋华，宁粗毋弱，宁僻毋俗，诗文皆然。"③。而到晚明时期，随着碑学观念的萌芽，丑拙成为一个书学命题，文学家陈师道的"四宁四毋"发展成了书法家傅山的"四宁四毋"："宁拙毋巧，宁丑毋媚，宁支离毋轻滑，宁真率毋安排"，对清代碑学中兴而言，傅山的"四宁四毋"是一种前导性的理论。

赵冷月的"丑"书实践，是承晚清碑学余绪的。其前辈沈曾植、徐生翁、谢无量等，无不是以"丑"、以生拙为美而各具面貌。其中，沈曾植是赵冷月的嘉兴同乡，其书风及书法观念对赵冷月的影响固在情理之中。将"丑"作为美学范畴讨论虽古已有之，但将其作为一个书法理论问题和实践问题，则是碑学中兴后的新传统。美在形式，"丑"自然也在于形式，赵冷月的"丑"书实践，正是在前辈的基础上，抓住"丑"中之美，从笔法、结体、墨法、章法进行艰苦的形式探索，才开辟出"丑"书新境界的。

"丑"书不易为人所接受，是不争之事实。从艺术普及的角度说，我们当然希望，理解沈曾植、徐生翁，理解赵冷月书法的人越多越好。但事实上，"丑"的门槛超出了很多人的想象，就赵冷月的艺术实践而言，"丑"书

① [宋] 黄庭坚：《书缯卷后》，黄庭坚著、屠友祥校注：《山谷题跋》，上海远东出版社1999年版，第141页。

② 张春林编：《陆游全集》（下），中国文史出版社1999年版，第850页。

③ 杜占明主编：《中国古训辞典》，北京燕山出版社1992年版，第525页。

新境既离不开对传统形式资源的深入挖掘，也离不开对前人经典中审美意蕴的透彻理解，更离不开对世事人生的洞达观照和内在人格生命的体悟。那种以赵冷月丑拙之书为缺乏技巧，或以赵冷月之平淡天真为易至，均属悠悠之谈。

进入现代，将书法作为一个独立的艺术门类，对其进行相应的学科建构，已成为事关书法生存发展的时代命题。诚然，艺术关乎"教化"，书法艺术也需要推而广之，有参与"灵魂工程"的抱负，但当务之急还是需要真正从价值追问的角度，建立书法批评的新标准。这需要一种反思精神和态度，更需要反思的勇气和能力。书法的艺术性与实用性在书法史上始终是一个纠缠不清的问题，对于该问题的反思，即是新的艺术标准得以成立的重要基础。书法自古及今都是一种参与面极广的社会性艺术，它既有作为典章文献载体的工具性，又有传播普遍精神伦理的通俗美学价值。尤其是唐人开书判取士先河以后，书法成了进身之阶，把握一种能够被社会普遍接受的书法风格，在学书者中成为一种心理定势。近代以来，一批优秀书家的艺术实践，正是在毛笔逐渐退出历史舞台的过程中展开的。而"丑"书作为一种与实用性、与普遍性审美标准分道扬镳的书法现象，其在书法史上的价值，及对当代书法的贡献，不可低估。这也是赵冷月的书法艺术作为一种重要的探索路向，为世人所瞩目的重要原因。

书法自古以来就是一门追求精神超越性的艺术。所谓超越，在中国传统中，是指一个人在精神上达到一种完善境界，这种完善，并非外在的"尽善尽美"，而是一种充分的主体自由，如孔子所谓"从心所欲不逾矩"，如庄子所谓"同于大通"，既不离现实人生，又能内在地逍遥于现实。表现在艺术上，则是对既定形式法度的超越，求得无法之法。如孙过庭所言："初学分布，但求平正；既知平正，务追险绝；既能险绝，复归平正。初谓未及，

中则过之，后乃通会。通会之际，人书俱老。"①赵冷月的"衰年变法"，正是经历了这样一种"否定之否定"的过程，而达到人书俱老的蜕变之境的。《庄子·逍遥游》写道："朝菌不知晦朔，蟪蛄不知春秋"②，只有克服"朝菌""蟪蛄"的局限性，方可放眼于丰富、精彩、多样、包容的世界，才能脚踏实地，求新求变求发展。在现代艺术史上，齐白石从"工致画"到大写意，黄宾虹从"白宾虹"到"黑宾虹"，都是衰年变法的成功先例，而赵冷月以"生、重、拙、丑"的书风脱尽凡胎，足称后继。

相信随着时间的推移，理解赵冷月书法的人会越来越多。

二、曾翔的书法艺术个性

曾翔在多次书法、绘画、篆刻和瓷陶造型全方位艺术展示中，主题皆是"线"（图4-18）。对于他展览的所有艺术品而言，"线"是生命线；对于观众而言，"线"是欣赏他的艺术品的重要线索。俗话说，"外行看热闹，内行看门道"。看热闹看到的是这个人不会写字，不会画画，不会刻章。的确，曾翔不是在写字，他在进行的是书法创作。他也不是画画，他在"随类赋形""应物象形""经营位置"，追求"气韵生动"。当然，他更不是刻章，他是在方寸之间表现大千世界。内行人"看门道"，看到的就是那根"线"。那么怎么看他的艺术价值？我们可以从看那根线入手，也可以拿他的那根线与别人的线进行比较，这和买东西一样货比三家。认识好的书法，也要"线"比三家。不怕不识货，就怕货比货，希望观者多一点耐心，假设看到的不是自己期待的那种艺术形式，可以讨论，可以批评，不要骂人。你可以把曾翔艺术品中的"线"分离出来，独立地看，联系地看，放在当下看，置于历史中去看，这样或许他的作品就不会惹你生气。

① ［唐］孙过庭：《书谱》，华东师范大学古籍整理研究室选编校点：《历代书法论文选》，上海书画出版社2013年版，第129页。
② 陈永注解：《庄子素解》，中山大学出版社2017年版，第4页。

曾翔是个真诚的人。他的展览除向大众展示外，更是自我凝视，凝视他存在的价值。他把自己的内心和盘托出，请大家评头论足。500多年前，沈周80岁时画了一张自画像，自画像画好后，他又题了跋。跋文说："人谓眼差小，又说颐太窄，我自不能知，亦不知其失。面目何足较，但恐失其德，苟且八十年，今与死隔壁。"①沈周对着镜子给自己画像，又在自画像上题跋，都在反思自我，都在拷问自己存在的意义，当然，这也是自信的表现。美不是眼睛小不小，嘴巴大不大的问题，而是有没有生命力，有没有自信的问题。曾翔把沈周自画像形式转换成艺术展览形式，把自己所有的艺术成果，

图4-18 曾翔《虫书作品》 200×173cm 2022年

① 单国强：《古书画史论集》，紫禁城出版社2004年版，第364页。

包括他的创造力放到公共空间来考量，既是勇气，也是自信。曾翔这种自守、自信，类似于爱因斯坦坚持相对论，类似于张旭脱帽王公前，敢于"以头濡墨"。因为他们知道他们的行为，对于人类思想进步是有益的，所以不惜自己成为悲剧性人物也要敢为天下先。当一个具有超越性的存在方式被巨大群体不认可时，要不要苟且？当社会、朋友、圈内圈外视你为另类时，要不要苟且？曾翔举办这些展览便是最好的回答，他拒绝了苟且。

展览是"自画像"，是写给自己的几句话，也是想对观众说的几句话。当别人还在抱怨为什么这么多人不理解自己作品的时候，曾翔说："你管别人干什么？你坚持你自己就行了。"依他这个观点，他的作品优与劣并不十分重要，重要的是他的作品从不避讳自己生命的真实，这在"装"文化的背景下，不能不说是一种启蒙。

40年改革开放激发的创造力应该得到珍惜。当他的创作受到非议时，他稀里糊涂地进入到"丑书""疯子"的队伍，他没有辩解，他反而得到了自由。这个世界上谁都想把自己弄清楚：我是谁？沈周面对酷似自己的自画像追问："似不似，真不真，纸上影，身外人。"①自画像尽管百分之百的像你，是你，又不是你，这是一个很哲学的探讨。最终沈周认为，那只是纸上影，是身体之外的人。曾翔坚信自我的力量来自于这种文人情怀。许多人在书法艺术的道路上不愿探索下去，纷纷亮出早年的篆书、隶书、楷书样式，怕别人骂自己没有基本功，怕别人说是为了名利才别出心裁。曾翔不怕，他坚信自己的艺术方向利国利民，坚信艺术创新发展是艺术家的责任和良知。其实，"怕"是堕落的开始；"骂"是讲不出道理的无能。

齐白石成功最大的秘密就是坚持自我，不去表现自己不熟悉的东西。在一次以牡丹为主题的赋诗雅集时，齐白石避开牡丹写牡丹："莫羡牡丹称富

① ［明］沈周：《题自画像》，周向涛编：《历代题画诗雅集》，黄山书社2010年版，第105页。

贵，却输梨橘有余甘。"①雅集时他还没有牡丹般富贵的生活体验，当然也不擅长富贵美的表现，但他特别熟悉梨和橘的生命，他小时候与它们朝夕相处，他把乡野的贫穷转化为一种美学，最终，这次诗词雅集名列第一。曾翔的出身与齐白石基本相同，他从小放牛于深山老林，一个小孩与一群老牛相伴，他们之间的交流方式就是唱山歌，就是以吼啸来呼唤牛群。这就是曾翔吼书的生活体验。齐白石也一样，小时候天天与小虾、小鸡、小蝌蚪、牛粪打交道，即便他成为世界级大师也同样画他生命中最难忘的小虾、小鸡和牛粪。牛粪对于富贵来说是脏是臭，而对于齐白石来说，没有它很可能就没有烧饭的燃料，就要饿肚子，所以，他把牛粪画得那样的饱满生动。曾翔把他的吼带入书法创作，不仅他创作时边创边吼，别人创作时他也吼。二十多年前，他曾戏说要改行，专门以吼伴创，为别人创作加油，提高他们的创作激情，让他们创作出意想不到的好作品。民间传说有个"望天吼"，是龙的第三个儿子，它对天咆哮，上传天意，下达民情。在老百姓心目中，这种吼是吉祥、美观、威武、雄壮的象征。唐代窦冀《怀素上人草书歌》里说："忽然绝叫三五声，满壁纵横千万字"②，怀素作为出家之人，且能够在书法创作时"忽然绝叫三五声"……曾翔自觉地、清醒地把吼作为创作时的一种音乐伴奏，吼几声烘托创作气氛完全在情理之中。

纵观曾翔以线为主题的作品展览，最令人震撼的景观还是秦汉精神，这种精神，以书法篆刻作品为主体，以绘画作品为探索，以画瓷、刻陶艺术为形式，彰显的是古朴古雅、苍劲雄强、生拙浑厚美学。沿着这条线走下去，将在传统中走得更加深入，表现时代意识更加强烈。

网络媒体上的吼书形象层出不穷，但曾翔也可以写小楷（图4-19），并

① 齐白石：《匠人匠心——齐白石自述》，新世界出版社2017年版，第79页。
② ［唐］窦冀：《怀素上人草书歌》，周振甫主编：《唐诗宋词元曲全集》第4册，黄山书社1999年版，第1448页。

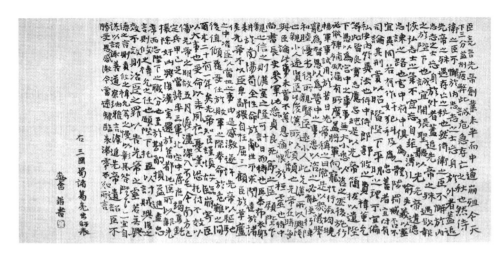

图4-19 曾翔《小楷出师表》 23×47cm 2019年

且专门举办小楷书法展，曾翔写得一手古雅、古朴的小楷，静谧、端庄，有庙堂气。展厅评价意见集中在曾翔的小楷展别出新格，这要看从哪个角度去看了，如果从理解艺术的多样性和他这次展览作品变化的丰富性，完全可以这么说。如果说与他以往展览风格相比别出新格的话，可能多少对他以往展览有些误解。他过去的大字展也好、小品展也好、行草展也好，都是坚持以篆隶为本，强调作品的古拙，这次小楷展也一样。只不过楷书从直观效果而言，能够最直接反映人们心目中书法的传统样式而已。传统是什么？我们怎么来解读传统？应该说这个展览是很好的解读，起到一个典范的作用。

楷书离大众审美最近，楷书应该是什么样的样式，人人心目中都揣着个人的标准。概括起来，一般都倾向于横平竖直。楷书相对于行草，肯定是中规中矩，但中规中矩对于书法艺术来讲，认识的反差会有很大。那么我们今天看曾翔的楷书作品，要去找那种典型的横平竖直很困难。曾翔有没有横平竖直？有！在他的结体构成的关系中。

我们还可以回到他30多年前，看他的书法学习阶段，看他临摹经典的功夫，例如临钟繇、王羲之、欧阳询、颜真卿等等这些，他都是很艺术的横平

竖直的，可是经过了30多年用功之后，还要去找拟古似的横平竖直当然有困难。为什么？这就是一个艺术家的追求，如果他依然把锺繇、王羲之、欧阳询、颜真卿的楷书原封不动的"横平竖直"搬过来，那就不是曾翔，他的书法也就没有今天这样的发展。应该说，其他人也一样，创作如果几十年仍然停止在临摹的模仿上，这样就谈不上书法创作，一味地模仿那还有什么美可言？

　　那么我们再回到楷书的"平正"问题上来。孙过庭在《书谱》里面讲到"初学分布，但求平正"，然后要"务追险绝"。"险绝"是什么？就是超越平正，是一种变化的美。孙过庭的终极目标是"复归平正"，"复归平正"的"平正"和初学"平正"的"平正"不是一个简单的重复，而是艺术的升华，"复归平正"的"平正"中包含着"险绝"，包含着各种艺术的追求。曾翔的小楷里面找不到"初学平正"的简单"平正"，但可以体悟到魏晋楷书和唐代楷书的味道，他表现的是"复归平正"，在他的"复归平正"中，还有篆隶笔意的复归。所以，曾翔的小楷是一种唤醒，是对篆隶笔意的呼唤。从他的作品中也可以得到一些启发：我们的楷书艺术不仅有唐楷，还有魏晋楷书，它是丰富的、多样的，我们应该以一个敬畏的心态对待我们历史上这样一个多元丰富的宝库，不能学过某一种楷书就认为只有某种楷书好，一看不像某楷就说这个楷书不好，对待艺术，我们要有一个平和的心态。

　　讲到曾翔楷书的品质，我想起了毕加索的一个故事，有人见到他九岁时画的素描，就说，你原来画得这么好呀，为什么现在不那么画了？毕加索说，他花了几十年的时间，好不容易探索出一点成果来，你又让我回到九岁的时代那是不可能的。这就是艺术的最终目的和我们学习的阶段性的关系。我们初学肯定是要中规中矩，这个作为一个书法家来讲，如果你没有这个阶段，这个书法家是假的。但是，你如果一直停留在初学阶段，并没有进入艺术的殿堂，这样的书法家也真不到哪里去。

个性化是人的存在方式。每个人都有自己的个性，认识一个人的本质特征，理解他的个性是一条很好的途径。理解各种不同的个性的前提是包容、大度和尊重。人是需要意义的，这个意义是在被理解中逐步得以实现的。理解在西方当代艺术批评理论中属于现代阐释学的任务，从德国哲学家施莱尔马赫到德国哲学家狄尔泰，完成了从古典传统的阐释学向现代阐释学的转型。那么，现代阐释学视域下的理解也就有了现代气息。其实，在20世纪西方艺术理论现代转型的同时，中国的书法艺术面对科举制的废除、清王朝的灭亡、毛笔在实用中的退出，也进行了一次空前的现代转型，所以包括对书法的理解在内，不可忽视客观存在的现代性。

改革开放之后新时期的书法无论理论与实践探索都是一次深入的现代转型，曾翔的书法作品极具个性，即是这次现代转型的成果之一。所谓极具个性，是指他书法的语言方式、创作的行为方式和表达情感的方式，表现出不同于他人的特质，这个特质及其意义就是生命的敞开。

他的语言表达是"任性的"，常常以"出大事啦""高兴万岁"等为代表，诙谐风趣、恣意放荡。比如他对某一个有意义的展览，或者某一位书家创作了一件满意的作品，甚至某件作品的墨色变化奇特等，都会满心喜悦地惊呼："出大事啦！"以表示对书法时代性变化的赞赏；而对于那些江湖书法，他当着人家的面说："俗、恶俗""撕掉！"对于书法用笔之类的表述，他的口头禅是：杀进去、顶着走、砸下去、慢下来、挂挡……他讲这些话时，一般都是以吼的形式吼出来的，或者以唱的形式唱出来的。

曾翔的吼是一种创作方式，有时不仅大声吼而且还高声唱，"吼"和"唱"都是他书法创作中的过程，通过吼和唱把古人"挥运之时"的视觉经验转换成视觉与听觉的融合，使挥运之时既看得见也听得见。网传的曾翔吼书多半是被过滤、被编辑的吼书，故意将他的吼书与用鼻孔写字、用脚丫写字等江湖杂耍放在一起，这种场景的置换是对他创作实景的过滤，即把他的

线条质感、空间形式及和谐美感过滤掉，将他的吼与他的作品意义分裂开来，使人们对他的吼书产生错觉，这种错觉构成了当下吼书的现实。这种经过编排的现实，在流量的诱导下，一方面变成了人们心中真实的现实，一方面在书法传播中消费着这种现实。应该指出的是，被过滤的吼书已经抽掉了书法艺术最本质的东西，使书法艺术的欣赏变成了一种流量消费行为。

曾翔的吼书分"我书我吼"和"人书我吼"两种情况，我书我吼是指他在创作中对提按、停留、疾涩的强调，是对"奔雷坠石之奇，鸿飞兽骇之态，绝岸颓峰之势，临危据槁之形"空间形式和时间节奏的一种声律描述；人书我吼是指别人在进行书法创作时，他在旁边吼和唱，类似于体育运动中的拉拉队，鼓气加油，调节创作气氛，增强他人创作中的节奏变化。他的吼声或歌声往往与创作者的线条融为一体，有节律地延伸、起伏、崎岖透迤。所以也可以说，他的这种吼或唱好比歌唱家的乐队伴奏、京剧演唱时的司鼓与京胡。吼书是对关注书法本体的呼唤。书法的本质是书法而不是其他，但在现实中人们关注其他远远超过了关注本体，吼书竭尽全力呼吁人们从工整、识读中回到书法家的"挥运之时"，关注笔墨及其笔墨关系。

那么，曾翔书法的意义何在？首先，他把书法传统凝聚在士人精神与篆隶情怀的结合上，作品描述的是具有民族特色的审美景观。传统在许多人那里只是停留在口头上，成为掩饰其并不怎么懂书法的护身符，而他却将传统落实到线条里，落实到线条与线条的关系中。他的线饱满、诚实、圆润、立体，具有层次，能运动、会呼吸，既实践了屋漏痕、锥画沙、飞鸟出林、惊蛇入草，也创造了新的视觉空间和时间节奏。其次，在他的作品里可以找到5G、信息化、大数据、元宇宙等时代特征的信息。当然这种所谓的"找到"依靠的是敏锐的联想，这种联想的合理性来源于科学与艺术的成果都离不开想象力、创造力。如果以他五届中青展获一等奖的作品作为衡量他想象力的起点，那么他近10年来的作品则反映出他的思维在发展，他的观念在变化，

他的视野在扩大，他的造型在超越，异想天开、天马行空是他美商的一个重要特点。第三，一个时代有一个时代的景观，这种景观代表着这个时代的特征，这种特征的代表性人物一般都是特立独行者，曾翔是其中之一。换言之，那些写得像二王、像欧颜柳赵的人，因为他们只是模仿，不可能在书法史上发挥大的作用，只有那些出于二王、欧颜柳赵又不像的创造者，才有可能成为传世的人。

当曾翔那个性强烈的书画印作品与理解者相遇之后，作品不再是曾翔创作的情感世界，理解者也不再是完完全全原来的理解者，其中悬置的空间说明理解往往不断被重塑。凡·高生前的理解者并不理解凡·高的作品，今天，我们再看凡·高，作品还是那些作品，但其作品的价值在今时今日才被理解者所理解，这说明艺术作品在不断产生新的意义，也说明艺术作品的意义有赖于理解者的理解来进行传导。理解者和理解对象融合的那一刻，双方都超越了原来的境界。理解者境界的升华必然扩展理解对象境界的高度与深度。因此，艺术家的创造很重要，理解者的理解同样重要，如果对具有时代特色的艺术作品缺乏起码的认识，则说明我们这个时代艺术审美出了问题。

第三节 | 书法造型元素论

中国书法艺术具有悠久的造型传统，从"象形造字"开始，书法历经汉代蔡邕笔下的"若坐若行，若飞若动，若往若来，若卧若起，若愁若喜，若虫食木叶，若利剑长戈，若强弓硬矢，若水火，若云雾，若日月"[①]，三国时期韦诞"龙威虎振，剑拔弩张"[②]的书法表现，观公孙大娘舞剑器以悟道的草圣张旭，一直到康有为"书为形学"和梁启超的书法"四美"，这些都是对书法造型美的传承。而梁启超的"四美说"[③]，更是从现代艺术审美的视角，对书法的"造型"进行再解释：一是线的美。他所审视的线不仅是指毛笔划出来的黑色痕迹，而且要"计白当黑"，要通过"白"去看线的美。线的美很大程度表现在线的和谐美上，他说，比如写"天地玄黄"四个字，如果"让王羲之写'天'字，欧阳询写'地'字，颜鲁公写'玄'字，苏东坡写'黄'字，合在一起，一定不好，因为大家下笔不同，计算黑白不同，所以混合起来，就不美了"[④]。二是光的美。他写道："写字这件事，说来很奇怪，不必颜色，就可以发出光来。写得好的字，墨光浮在纸上，看上去很有

① ［汉］蔡邕：《笔论》（传），华东师范大学古籍整理研究室选编校点：《历代书法论文选》，上海书画出版社2013年版，第6页。

② ［南朝］袁昂：《古今书评》，华东师范大学古籍整理研究室选编校点：《历代书法论文选》，上海书画出版社2013年版，第74页。

③ 梁启超演讲、周传儒笔记：《书法指导（在教职员书法研究会演讲）》，《清华周刊》1926年12月3日，26卷9期，第709—725页。

④ 梁启超演讲、周传儒笔记：《书法指导（在教职员书法研究会演讲）》，《清华周刊》1926年12月3日，26卷9期，第712页。

精神。这种美，就叫着光的美。"①墨光浮在纸上，是指线的质感，笔向下走，墨就向上挺立。这是讲墨色的力量和效果，墨色的力量是讲墨的表现性，墨色效果是指墨色对比的影响力和墨在作品中的地位和作用。三是力的美。他说写字一笔下去，要顺势而下，一气呵成，最能表现真力。"有力量的飞动、遒劲、活跃，没有力量的呆板、萎靡、迟钝。"②他强调的是笔力，指"惟笔软则奇怪生焉"的中锋力量所创造出的特殊美感。四是个性的表现。他说，美术要有一种要素，就是表现个性。个性表现得最真切，最真实，莫如写字。如果说能够表现个性，就是最高美术，那么各种美术，以写字为最高。个性的表现是真善美的统一，是对书法主体（书家）作用的肯定与强调，这些都为我们今天研究书法造型提供了理论基础和实践经验。

我认为，强调书法创作中的造型观念及意义，既关系到书法艺术的理论建构，也关系到书法艺术学术性的与时俱进，还关系到书法艺术创作的可操作性。结合书法传统理论与形式构成理论，为了便于思考和便于操作，文中我总结提出了书法的十大造型元素，这一部分内容，也是基于我前期在《中国书法章法研究》一书中关于"章法的构成元素"这一议题的进一步思考。

一、用笔造型

托名蔡邕的《九势》云："惟笔软则奇怪生焉。"③"笔软"特指书法的用笔，"奇怪生焉"则是指书法用笔的效果，"奇怪"即千姿百态的书法形态，是意想不到的造型境界。所以，我们不能仅仅把用笔作为技法来看待，技法只是造型的一种手段，当技法被熟练掌握之后，由技入道，技法参与造型，

① 梁启超演讲、周传儒笔记：《书法指导（在教职员书法研究会演讲）》，《清华周刊》1926年12月3日，26卷9期，第713页。

② 梁启超演讲、周传儒笔记：《书法指导（在教职员书法研究会演讲）》，《清华周刊》1926年12月3日，26卷9期，第713页。

③ ［汉］蔡邕：《九势》（传），华东师范大学古籍整理研究室选编校点：《历代书法论文选》，上海书画出版社2013年版，第6页。

成为造型的一个元素。毛笔与书写面触碰之后，由于中锋、侧锋、偏锋不同，形成了圆笔、方笔、内擫、外拓等不同的造型效果。圆笔笔力内含，浑厚沉郁，"存筋藏锋，灭迹隐端"，视觉效果含蓄、温和，偏于阴柔。方笔刚劲倔强，棱角分明，富有力量。王

图4-20［唐］怀素《自叙帖》（局部） 28.3×775cm
台北故宫博物院藏

澍《论书剩语》云：折须提，转须捻。以方为主要造型的张瑞图草书，在转笔、折笔处都是先提笔，再调锋，显示出奇崛的造型效果。而怀素的《自叙帖》（图4-20），通篇以中锋为主，线条圆润挺劲，挥洒自如，显示出中和的造型之美。

用笔造型还应有帖学用笔与碑学用笔之分。帖学用笔的特点是提笔顶纸，提笔顶纸是一个连续进行的书写过程，古人给我们提供的经验是"折钗股"，指行笔时即使改变行笔方向，点画依然圆润饱满，这是对点画线条质感的形容，并没有描述具体行笔方法。"折钗股"形容的是一种张力，我们可以用一根两寸长的树枝做试验，一头顶在中指上，另一头顶在大拇指上，然后用力把树枝压弯成"C"形，再猛地一放，这个树枝可以弹出很远的距离来，这种张力就是提笔与顶纸的关系。具体用笔方法就是提得起，按得下，提中按，按中提，行处留，留处行。古人特别强调提得起笔，因为一般人都是一旦按下去就不再提起来，一按到底，没有起伏。碑学的用笔特点是逆锋杀纸，逆锋就是把笔杀入纸内，具体操作方式类似于犁地和去鱼鳞。犁地只有犁尖扎进土里，土才会被翻动并立起来，立起来的那条线参差不齐，

浑身长毛①，与帖学的圆润完全不同；所谓去鱼鳞，是指要去掉鱼鳞就要往相反方向地刮或打，层层推进，片甲不留。碑学用笔方法比较接近去鱼鳞的方法，笔往右行，杆向左倒，笔往下行，杆向上倾②，古人给我们提供的经验是"屋漏痕"或"蚕食木叶"，凝重、迟涩、厚朴，圆而不润，实而不华。如东汉摩崖石刻《西狭颂》，便是典型的碑学笔法，线条迟涩朴厚；而颜真卿的《祭侄文稿》，尽管为帖学代表，但其用笔却源出篆籀，点画线条刚健沉着、神完气足。这也意味着，书法用笔造型虽有碑帖之别，但都以方圆藏露为形式，以中锋、侧锋、偏锋为手段，以提按顿挫使转为方法，以轻重快慢、虚实断续为意境，以古气、变化、生动的造型姿态表情达意为目的，并最终形成与情感相合的变化的用笔造型。

二、点画造型

点画造型是书法艺术最基础的造型元素，书法的笔墨造型都是通过点画来实现的，点画的质量、品格提高了，用点画去组合任何形式的造型都是美的。点画的质感与品格反映出点画自身的美，点画在结体、章法组合中的变化，反映出点画美的增值无限性。

书法的点画是由笔法与情感共同组成的，不仅包括起笔、行笔、收笔、转笔，还包括提按顿挫，中锋、侧锋、偏锋的转换和长短粗细、正侧虚实、方圆藏露、离合断续等等形象。更重要的是，各种笔法及笔法形象作用于点画时，都来自于情感的需要，而不是笔法的规定性。点画的造型是无限的，没有一个固定的模式。比如金农之怪（图4-21），王羲之之圣（图4-22），苏轼之志（图4-23），徐渭之狂（图4-24）。

① 包世臣说，"纸墨相接处，仿佛有毛。"参看［清］包世臣：《艺舟双楫》，华东师范大学古籍整理研究室选编校点：《历代书法论文选》，上海书画出版社2013年版，第649页。
② 包世臣这样描述了行笔过程中笔锋与笔杆造成反对的关系："画上行者管向下，画左行者管向右。"参见［清］包世臣：《艺舟双楫》，华东师范大学古籍整理研究室选编校点：《历代书法论文选》，上海书画出版社2013年版，第645页。

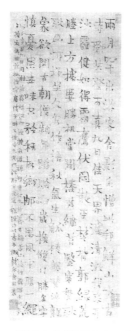

图4-21［清］金农《游禅智寺五言诗》
31×88.8cm　北京故宫博物院藏

图4-22［东晋］王羲之《快雪时晴帖》
23×14.8cm　台北故宫博物院藏

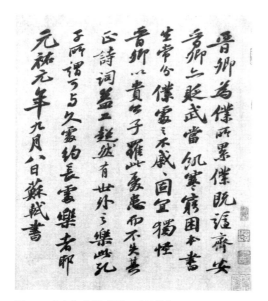

图4-23［宋］苏轼《题王诜诗帖》　29.9×25.7cm
北京故宫博物院藏

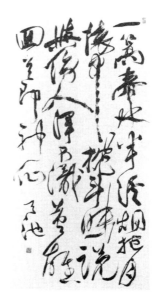

图4-24［明］徐渭《草书诗轴》
123.4×59cm　上海博物馆藏

书法的点画造型应把握的问题，第一是线的质感。线条质感建立在毛笔形态之上，笔锋是一个整体，其中笔尖三分之一，笔肚三分之一，笔根三分之一，三个三分之一的表现形态各异。中锋（笔尖三分之一）用笔，因墨水从笔尖流注纸面，线条的墨色中间浓两边淡，浑厚饱满，有立体感；侧锋（从笔尖三分之一，过渡到笔肚三分之一）用笔以中锋（笔尖）表现为主体，间有笔肚参与，有时笔肚侧锋出现在线条的两侧，特点是灵秀轻巧。总而言之，不同的用笔可以表现出流美与沉郁、发露与含蓄、浑厚与轻灵、阳刚与阴柔不同的审美效果。刘熙载曾提出点画"阴阳说"的观点，其实质也是造型，他认为横画上为阳下为阴，竖画左为阳右为阴，我以为他是就一般情况而言，其实点画的阴阳是不断变化的，时而上为阳下为阴，时而上为阴下为阳，反映的是中、侧锋的不同造型效果。

第二是点画的粗细长短。用粗细长短的面貌参与结体的组合，避免结体点画粗细均等，例如王羲之的《二谢帖》（图4-25），点画与点画之间的粗细对比就非常明显，如"羲之女"三字，原本结体复杂的"羲"字，线条以细劲为主；"之"与"羲"字笔画连接，仿若一字；结体最简单的"女"字，王羲之将笔画按压加重加粗，形成了一个完整的块面，三字结体处于同一视觉层面，既生动又律动，既活泼又节制。在当下的创作

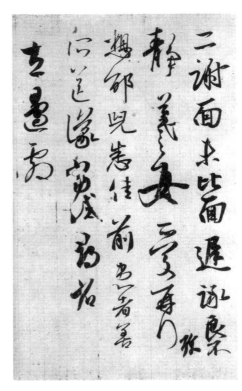

图4-25［东晋］王羲之《二谢帖》（摹本）
纵28.7cm，5行（《二谢帖》和《得示帖》《丧乱帖》连成一纸）日本皇室宫内厅三之丸尚藏馆藏

中，点画粗细均等是书法创作中的常见病、流行病，灵活多变的点画变得千画一面，呆滞僵硬。粗细长短的形态变化无穷，但"三转""三折""阴阳互证"的实质不变。于右任曾针对书法学习的方法问题，专门回答了书法的点画用笔，他说："我答复书法朋友们的询问，只讲'无死笔'三字。就是说，写字无死笔，不管你怎样组织，它都是好字，一有死笔，就不可医治了。"[①]他要求书法"无死笔"，无死笔就是要把字写活，有生命感。他说，书法创作不管你怎么组织，只要把字写活了，都是好字。点画是各种造型的基础，点画造型的问题解决了，再去进行结体造型一定是活的造型，相反，如果点画的质感低劣，结体、章法造型再花里胡哨也等于零。点画死了，字必然也就死了，那么作品就无从谈什么生动活泼。死笔对应的当然是活笔，我记得有人问过齐白石先生，说你经常讲线条的重要性，最好的线条是什么样的？齐白石先生说最好的线条是活线条。什么样的线条是活线条？点若高山坠石的线，横若千里阵云的线是活线。于右任强调，"书法是一种高尚美术，要从篆隶入手"[②]，只有这样才有神韵，他认为神韵就是活笔。他强调神韵便是提醒活笔的平动律感及引动的味道。我们从于右任的作品中可以感觉到，平动、引动比提按更难。在今天比较浮躁的社会里，其用笔大都有一种机械的来回的重复，就像发动机的曲轴一样，转得很快，实际上没有新的高度和变化。于右任的一波三折，就是传统的，更是律动的。

第三是点画新的语汇。所谓新语汇，就是传统书论所表达的极具现代性的概念。《永字八法》中的"侧""勒""弩""趯""策""掠""啄""磔"，《笔阵图》中的"千里阵云"与"万岁枯藤"，民国以来的"线条"等，都是书法点画的新语汇；还有草书中的"圈"、半圆线、连绵线等等也是点

① 郑一增编:《民国书论精选》，西泠印社出版社2013年版，第141页。
② 郑一增编:《民国书论精选》，西泠印社出版社2013年版，第141页。

画的新语汇。出现在书法作品中所有的点、线都具有书法的点画属性，自然也是书法造型的材料，都应表现应有的质感，其中包括入笔时的承上连接线和收笔时的启下延伸线，更包括点画与点画、结体与结体之间的连绵线。点画新的语汇主要指由"点画"到"线条"的转换，这是当前争议比较大的一个问题。我以为，既然横竖撇捺等笔画在历史上可以改称"侧""勒""弩""趯""策""掠""啄""磔"，今天点画为什么就不能称之为线条呢？而且"线条"之称是为了便于书法艺术与其他艺术沟通，让全世界通过"线条"来认识书法艺术；同时，秦前的篆书只有线，那时没有点画，如果只允许以点画相称，岂不把篆书之前的书法源头排除在书法之外？还有，线条是西方的知识产权吗？英国贺加斯的《美的分析》专门研究线条，认为螺旋线和蛇形线是世界上最美的线。那么，中国书论中与之类似的阐发是什么时间？东汉（3世纪）时的崔瑗《草书势》称："畜怒怫郁，放逸生奇。腾蛇赴穴，头没尾垂。"[1]索靖在2世纪时所撰写的《草书势》中写道："虫蛇蚪蟉，或往或还。"[2]王羲之《题卫夫人〈笔阵图〉后》："若欲学草书……状如惊蛇，相钩连不断。"[3]萧衍《草书状》则称："疾若惊蛇之失道……乍驻乍引，任意所为；或粗或细，随态运奇。"[4]窦蒙《〈述书赋〉语例字格》亦称："电掣雷奔，龙蛇出没。"[5]陆羽《释怀素与颜真卿论草书》

① ［汉］崔瑗：《草书势》，杨成寅主编，边平恕、金菊爱评注：《中国历代书法理论评注·隋唐卷》，杭州出版社2016年版，第157页。
② ［晋］索靖：《草书势》，华东师范大学古籍整理研究室选编校点：《历代书法论文选》，上海书画出版社2013年版，第19页。
③ ［东晋］王羲之：《题卫夫人笔阵图后》（传），华东师范大学古籍整理研究室选编校点：《历代书法论文选》，上海书画出版社2013年版，第27页。
④ ［梁］萧衍：《草书状》，华东师范大学古籍整理研究室选编校点：《历代书法论文选》，上海书画出版社2013年版，第79页。
⑤ ［唐］窦蒙：《述书赋语例字格》，华东师范大学古籍整理研究室选编校点：《历代书法论文选》，上海书画出版社2013年版，第266页。

说："其痛快处，如……惊蛇入草。"①蔡襄《自论草书》也说："每落笔为飞草书，但觉烟云走蛇，随手运转，奔腾上下，殊可骇也。"②明末清初（17世纪）的宋曹《书法约言》亦谓："草如惊蛇入草，飞鸟山林，来不可止，去不可遏。"③可见，中国古代书论虽然没有"蛇形线""螺旋线"一类的表述，但并不意味着没有对此类线条作美学层面的讨论，并且与贺加斯有异曲同工之妙。贺加斯生于1679年，比宋曹小50多岁，他对蛇形线的阐释应该在18世纪中叶。我们做这样一个比较，充分说明蛇形线早就生根于中国书法艺术中了，我们大可不必强调西人说了、古人没有这样说而妄自菲薄，更无需因古人有此类似的讨论，而忌讳"线条"一类西来词汇。我们身处现代，用古人词汇来说也未必不可，但有"线条"这一类新鲜词汇，也不必自惭形秽。现代人说现代话，是理应如此的正常现象。

三、结体造型

结体和线条一样是书法艺术术语，日常实用中写的字，书法艺术称作结体。书法之称结体，在于不仅要求把字形写正确，而且要通过造型表情达意。"为书之体，须入其形"，书法创作，必须入"形"，这是托名汉代蔡邕《笔论》中为书法艺术设置的一个先决条件——只有把汉字写出了相应的形象才算得上书法。其形何如？他说："若坐若行，若飞若动，若往若来，若卧若起，若愁若喜，若虫食木叶，若利剑长戈，若强弓硬矢，若水火，若云雾，若日月。"将"形"以"若……"④的句式名之，其描述的形，实际上是意象。

①［唐］陆羽：《释怀素与颜真卿论草书》，华东师范大学古籍整理研究室选编校点：《历代书法论文选》，上海书画出版社2013年版，第283页。

② 陶明君编：《中国书论辞典》，湖南美术出版社2001年版，第245页。

③［清］宋曹：《书法约言》，华东师范大学古籍整理研究室选编校点：《历代书法论文选》，上海书画出版社2013年版，第565页。

④［汉］蔡邕：《笔论》（传），华东师范大学古籍整理研究室选编校点：《历代书法论文选》，上海书画出版社2013年版，第6页。

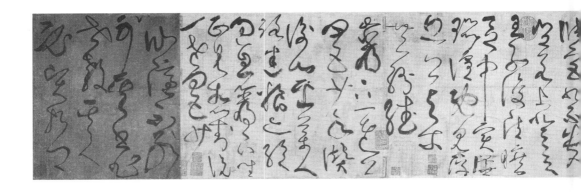

那么，这些书法意象怎么才能创造出来？蔡邕、王羲之的答案值得参考，蔡邕说："书者，散也。欲书先散怀抱，任情恣性，然后书之。""转笔""藏锋""藏头""护尾""疾势""掠笔""涩势""横鳞"。王羲之说："夫欲书者，先干研墨，凝神静思，预想字形大小，偃仰平直振动，令筋脉相连，意在笔前，然后作字。"[①]书法意象不是"状若算子"的整齐划一，而是要有若"坐""行""飞动""往来""卧起""愁喜"等能引起艺术联想的姿态；要注重"转笔""藏锋""藏头""护尾""疾势""掠笔""涩势""横鳞"等运笔规范；要构思布局，预想字形大小，处理好点画与点画、结体与结体之间的关系，"纵横有可象者，方得谓之书矣"。"纵横有可象者"的内涵既包括书法家所造之型，也包括为什么要如此造型。汉字具有图像意义，从汉字体系看，一方面有甲骨文、金文、篆书、隶书、楷书、行书和草书不同的书体，每个字在不同字体内、在不同时期有不同写法。另一方面，在秦"书同文"之前，即使在同一时期，同一个字，由于地域范围不同，书写形态也不尽相同，所以一个字往往会塑造出不同形象来，这些千姿百态的变化，形成了庞大而丰富的结体造型谱系。

①［东晋］王羲之：《题卫夫人笔阵图后》（传），华东师范大学古籍整理研究室选编校点：《历代书法论文选》，上海书画出版社2013年版，第26页。

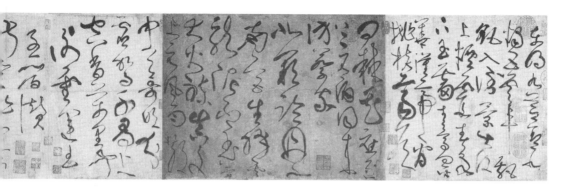

图4-26［唐］张旭《古诗四帖》 28.8×192.3cm 辽宁省博物馆藏

汉字的象形性是结体造型的审美基础。最初的汉字"画成其物，随体诘诎"，每个字都有图画的背景。包括后来指事、会意和形声字也都是以象形字为偏旁组合而成的，依然带有图画意味。汉字的这种象形性，给书法追求不同造型效果开辟了辽阔的空间，这个空间使书法家在造型中有进一步的超越，有更多的自由，或长或短，或大或小，或方或圆，或楷或草……营造出各种各样的对比关系。

从汉字到书法造型，汉字这个载体没有变，但在性质上则完全进入了美学领域。书法史告诉我们，书体的变迁无不是一次次的美学事件。张旭生长在唐楷盛行的时代，唐楷体现了唐代书法的正大气象，张旭的狂草《古诗四帖》（图4-26）则进一步升华了这种气象。"东明九芝盖"以下，通篇找不到一个楷书的字形，他不再拘泥于结体的楷法结构，而将笔墨的意蕴上升到了哲学化的境界，在书法史上实现了一次伟大的美学突破。张旭超越了世俗观念，其造型打破了汉字书写惯例，重构了汉字的空间形态，通过对草书符号高度自由的运用，开辟了全新的草书语言系统。一直以来，人们对狂草艺术的认知都是有门槛的，这幅作品放到今天，恐怕也会被某些人扣上胡涂乱抹的帽子。

结体作为书法作品的一个要素，具有双重性：一是强调它的独立审美价

值，"一字已见其心"；二是强调它的配合意识，当它作为章法的一个要素时，很可能牺牲自身的"完形"，去服务于章法的需要。章法需要其正则正，需要其不正则不正，以实现章法的完整与和谐。结体是点画的组合，同时也是章法的元素，结体中的点画都处在一定的空间关系中，其内容不再仅仅是点画本身的造型，还包括点画与点画所组成的造型。当结体是点画组合的时候，点画创造结体，其造型通过点画的组合形式来实现。

由点画形式组合的结体——书法形象，如托名卫铄《笔阵图》所谓"如千里阵云""如高峰坠石""如陆断犀象""如百钧弩发""如万岁枯藤""如崩浪雷奔""如劲弩筋节"云云，能自成一个结构单位。但是，结体的意义不仅在于这些个体淋漓尽致的表现。结体造型需要十分关注的，是形象的生命感、运动感、立体感和层次感。书法造型并不主张写山像山，写水似水的具象，而在于客观事物给我们的感悟，将对外物的感受移情于书。正如伍蠡甫所说："我对一个感性对象的知觉直接地引起在我身上的要发生某种特殊心理活动的倾向，由于一种本能，这种知觉和这种心理活动二者形成一个不可分裂的活动。"[1]

当结体作为章法元素的时候，特别强调结体与结体之间的关系，即甲结体的审美价值往往取决于乙结体、丙结体、丁结体……说明某个结体造型一定会受到章法构成的制约，即结体具有相对价值。结体的生命感，来自于造型的生动，这是讲结体造型内部矛盾的处理。但对于一件书法作品而言，只有让其中的点画左右倾侧，相互冲突，然后通过一定的组合方式实现章法所需要的造型，才具有意义。

一般说来，结体造型主要是调整上下左右的位置及方向，其方法不外乎左低右高，左紧右松，上紧下松，左细右粗和上细下粗，等等。比如左右结

[1] 伍蠡甫主编、朱光潜译：《现代西方文论选》，上海译文出版社1983年版，第17页。

构的结体，左右之疏可疏至看似两字合一的视觉效果；密可亲密无间，达到密不透风的程度；虚可大面积留白，实可消除点画间明确的边界以至于模糊不清。上下结构及字与字之间的距离，均可如此处理。当然，这些只是艺术构思的参考，实际创作中很可能恰恰相反，要随章法空间中上下左右的构成需要而灵活把握。结体造型的单位是单个结体，造型的结果无非大小正侧和异体同构。一件作品中的字不能一样大小、一样端正或倾斜，要有大有小、有正有侧，这样才可以起伏跌宕，有节奏感。概言之，有变化的造型，作品才能生动。异体同构也是实现字形变化的一种手段，在一件作品中必要时可以出现几种书体。但需要特别指出的是，异体同构的关键是同势。王献之的

《廿九日帖》（图4-27）和杨维桢的《跋张雨自书诗册》（图4-28）都兼有楷行草三种书体，但视觉效果的美感别有情趣。在动态的草书作品中参入一两处静态的楷书或篆隶书造型，犹如学生们的课间操，表面看不是坐在教室上课，但实际与上课同样重要。

图4-27［东晋］王献之《廿九日帖》
26.37×11cm　辽宁省博物馆藏

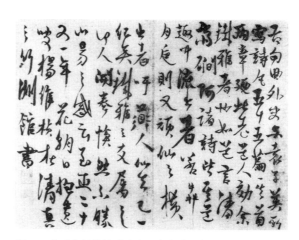

图4-28［元］杨维桢《跋张雨自书诗册》（局部）
32.8×21cm　吉林省博物馆藏

总之，结体造型属于艺术创作的范畴，它与日常写字有着本质的区别。结体造型一方面强调独立审美，即当结体独立存在时必须具有艺术性的审美价值；另一方面，也要把结体当作章法的一个元素。其造型的审美价值最终体现在章法中，突出结体与上下左右结体组合后的对比关系，让美在对比关系中生成。

四、组的造型

很多人临帖临得很好，每一个字也都写得有模有样，但是创作起来字与字之间却没有什么关系，如同一盘散沙，缺乏作品感。解决这个问题的最简单办法就是发挥书法艺术中组的造型作用。组是当代书法创作中生发的一个新概念，它从古人连绵书写的观念演化而来，指的是在书法创作时，根据章法的需要，对汉字的点画、结体进行重新组合，将多字合成一个"组"，形成新的造型与章法关系。

组的造型方法，其一是距离产生美。缩小字与字间的距离，当字间距等于或者小于字内的空白时，上下的字就连成一片，出现组的形态。组作为一个造型元素，一个组相当于一个字，组是"字"在书法中的新形象。这样既不解构汉字，又满足了章法构成的需求。

组的作用除了协调通篇构成之外，还能够加强作品视觉效果的丰富性。方块的汉字大小差别不大，只有对称，没有对比。大家知道，在任何一类视觉艺术作品的创作中，如果出现两个相同造型符号时，其作品格调就大打折扣。组在黏粘合并时，一方面减少了作品的造型单位量，另一方面因为组合之后，或长或短，或宽或窄，减少了雷同造型量，增加了视觉对比。书法艺术的视觉效果不在于造型单位量的多少，而在于它们之间对比关系量的多少。造型单位量越多，重复越多，视觉效果越弱。对比关系量越多，对比反差越大，视觉效果越强。组的造型的美学意义极大地丰富了书法章法的对比关系。对一个个独立的字进行长短参差的组合，视觉的第一反应就是减少了

雷同造型符号。如笔者的这幅草书创作（图4-29），"山路不知处，月窗时夜闻。孤根寒抱石，落子半飘云"20个字，如果字字独立，至少有20个造型单位。笔者在创作过程中，便强化了"组"的创作意识："山路不"为一组，"知处月"为一组，"窗时夜闻"为一组，"孤"为一组，"根寒抱石落"为一组，"子半飘云"为一组，这样的一幅作品，就将过去的20个造型单位变成了6个。被分组并组合后的文字，生成了一个个全新的、完整

图4-29 胡抗美《刘子翚〈岩桂〉》 98×69cm 2021年

的个体，或长或短，或宽或窄，或疏或密，等等，字组的对比关系便完全显现出来了。当然，所谓书法的组，我们要在创作之前就明确其概念，理解其中带来的审美价值与内涵，这样在创作过程中，才能根据彼时创作的状态、心境等进行随时调整，进而出现更多种组的形式表现。

组的造型方法，其二是势的组合。如果说点画结体的组合是空间组合的话，那么势的组合是指时间节奏的组合。书法强调势，点画中的势主要表现为轻重快慢，轻重即力度变化，快慢即速度变化。书法创作的方法就是用力度变化表现强与弱的情感活动、用速度变化表现紧张与松弛的情感活动，用力度和速度的综合变化表现激动与平静的情感活动。例如"宁静"（图4-30）二字，"宁"字取篆隶势，突出迟涩表现，主静；"静"字则取草书势，突出迅疾之态，主动。动静结合，突出了整幅作品的时间节奏，观者从视觉到心

理，都会感受到"势"的激荡。分析历代名家法书，我们会发现，凡是表现张扬、激动的情感，其点画之势一般都是奔放、铿锵有力的；凡是表现闲适、幽远的情感，其点画之势一般都是和缓的，温文尔雅的。不同的力度和速度变化会产生不同的视觉效果和不同的精神感受。因此历代书法家都非常重视书写的速度、力量及笔势，在理论上将它概括为疾涩问题来加以探讨，蔡文姬转述《石室神授笔势》云："书有二法，一曰疾、二曰涩。得疾涩二法，书妙尽矣。"①疾和涩不是一般的快和慢，其含义相当丰富，按清人梁同书的说法："只是处处留得笔住，不使直走。米老云：'无垂不缩，无往不收'，是书家无等等咒。"②通

图4-30 胡抗美《宁静》
83×37cm 2021年

过以上分析，我们在创作中可以创造出力度与速度、奔放与和缓，或疾与涩不同的组合形式来。

组的造型方法，还有浑厚、飘逸的风格组合，篆隶楷行草的异体组合等等。即是说，在作品创作中，不同风格、不同书体都可以作为组的元素来运用。比如在草书创作时，本来以孙过庭风格统帅全局，突然在某一部位顺势出现一组张旭风格的面貌，或由草的连绵转而楷的端庄，这样局部的变化以组的形式出现，尽管其与整体风格形成强烈对比，但如果对比关系和谐统一，便是不同风格的结合，是可行的。笔者在前文所列举的王献之《廿九日帖》、颜真卿的《裴将军诗》等，便是将正书与行书或草书的结合，不同书

① ［清］冯武：《书法正传·蔡邕石室神授笔势》，刘遵三选编：《历代书法家述评辑要》，齐鲁书社1989年版，第183页。
② ［清］梁同书：《频罗庵论书》，陈涵之主编：《中国历代书论类编》，河北美术出版社2016年版，第125页。

法风格的碰撞，给人以别样的美感享受。

五、块的造型

一般说来，块是指具有体积和重量的物体。块，对于书法造型而言兼具"形态"与"意象"双层意义。卫夫人形容的"高山坠石"，完全可以解读出"点"的体积和重量来，也有无限美的意象可供解读。相对于点、线，"块体"力度感强，内部充实，构成丰富，包括那种朦胧模糊在内，既可表现立体感、层次感，也呈现出各种不同的想象空间。书法的"块"是点画形象、结体形象和字距、行距的复合体，通过点画和结体联合突出空间的占有性，点画、结体的联合不止于点画、结体数量的增加，而是以块体造型为中心，书法创作主体对点画、结体的重组、分解、变形和重构；通过字距、列距、行距的聚积增强视觉冲击力，增强作品表现力。

块是大幅书法作品中必要的造型元素，它以"块体"的形式运用于书法创作中。块的形态和墨的造型、空白造型一样无定形，它根据章法大局所需而生成变化，形态丰富。它不仅可以纵向缩小或取消字间距，同时也可以横向将数行的行间距缩小或取消，强化书法的空间对比与视觉表现。如这幅王

图4-31 胡抗美《王维〈竹里馆〉》 36×64cm 2021年

维《竹里馆》诗创作（图4-31），其中，"独""里""弹""不知明月"这几个字，笔者在墨色、用笔、体积上相应进行了加重处理，形成"块体"。这样一来，行与行之间便会因为这些块面与其他字形成轻重、墨色变化的对比，同时，结字大小的变化，也会将整体变得更加生动和谐。如"里"字，是右侧"坐幽"二字的两倍大小，是左侧"琴复长"近三倍的重量，"里"字在这里就起到了左右协调的作用，既形成了对比关系，又生成了更多造型形态。因此，块的应用同样为书法艺术的丰富表现添砖加瓦，理应关注。块的造型价值萌生于明代大幅挂轴作品中，首先表现在拓宽了书法造型的空间，在王铎、傅山的作品中多有体现。这一造型元素的应用，是书法艺术从传统进入现代的一大重要突破，也实现了书法艺术从书斋雅玩进入公共性展示空间的发展。这种艺术表现，此后逐步发展为现代书法家应用极其广泛的一种造型手段，自觉于当代书法创作的新追求。其次是书法作品中块体与点画、结体的对比价值，强化了作品的视觉表达与空间展示。块体固然是由点

图4-32 西周《大盂鼎》拓片（局部） 中国国家博物馆藏

画、结体组合而成，但毕竟单位量大于且有别于点画、结体，当块以独立身份参加作品创作时，为丰富作品的对比关系增加了活力，从而使大幅作品更加饱满、更加富有时代性。但这一造型元素因为与点画造型、墨的造型紧密相连，以至于常常被人们忽略。事实上，我们在分析古代作品时，已经可以看到"块"的造型应用，如西周《大盂鼎》（图4-32）中的部分结字造型，就常常加重单字中其中一处笔画，进而形成"块面"，再通过线条的"叠加"，强化了单字的重量感与体积。尽管此时的书写还处于"未完全自觉"的创作时代，但这种审美意识已然作为一种表现形式贯穿于书写中。当书法艺术进入自觉，块体造型手段理应被重视与被分析。

六、行的造型

行是字与组的组合，甚至可以说是点画、结体和组的组合。组是事物与事物之间由于某种关系结合在一起所形成的具有整体性的组织形式，它同时具有集合性和独立性的特点。所谓集合性，是指它是多个事物的组合，是多个事物组合后产生的新的单位整体；所谓独立性，是指它一经形成就区别于单个事物以及其他不同类型的组合，并凭借这种新的整体性与其他事物产生关系和作用。书法章法中的"组"主要指的是结体间组合后形成的一种造型元素。行的造型变化比较多，它的组合元素可以是一个点画，也可以是一个结体，还有不同数量结体的组合等，这样就出现了长短变化。将长短不同的点画或字与组参差错落地连接起来，就会产生节奏感。同时，还有大小正侧的变化。一行中前面的字小了，后面的字要大；前面的字左斜了，后面的字要右倾。用墨的枯湿浓淡，用笔的收放开合等各种变化也是如此，都要相反相成。行的造型基于组的运用，它的出现有意识地打破了这种"各自为政"的局面，每个结体因处于不同组的单元中，其角色和地位也发生了重大改变，基于行的造型，增加了字与字之间的互动。最后是边廓变化，它是由行内结体与结体之间的大小、收放等空间关系决定的，结体大小一致，左右

齐平，行的边廓线就趋于齐整，缺少变化；结体大小错落，左右腾挪，行的边廓线就参差起伏，跌宕生姿。边廓线的变化带给人以丰富而生动的视觉感受，是行造型的重要方面。古人主张线条两边要跌宕起伏，所谓"千里阵云""万岁枯藤"。同样道理，行的两边也不能整齐划一，要让字形大大小小，让运笔收收放放，通过每个字的参差和收放，造成行线两边轮廓的跌宕起伏。这一手法贯穿书法作品内部与外部两层空间关系，使作品内部凝聚为充满着各种内在关系的一个整体，坚而不破。对于内部而言，主要涉及结体与组的空间组合关系，包括结体与结体之间的大小、正侧、续断、聚散等；对于外部而言，主要涉及行与行之间的组合构成关系，包括行与行之间的长短、宽窄、疏密、倾侧、承转等。而且尤为重要的一条基本法则是，在经营每一个局部造型或内部关系的同时，需要注意到它所置身的前后左右关系及整个篇章关系，并最终统摄于整个章法关系的变化与和谐之中。明代解缙《春雨杂述》云："上字之于下字，左行之于右行，横斜疏密，各有攸当。上下连延，左右顾瞩，八面四方，有如布阵；纷纷纭纭，斗乱而不乱，浑浑沌沌，形圆而不可破。"①强调用整体的眼光来观照结体与结体、行与行之间关系的处理，突出其既相应相接又对比变化的关系，共同服务于整体篇章的构成。

行的造型变化比较多，概括起来，主要有以下几个方面：首先是长短变化。我们看格律诗的句法（音节）组合似可对我们理解行的造型有帮助。五言的组合方式是"上二下三"，七言的组合方式是"上四下三"，"二"为一个音节，"三"就是一个半音节。格律诗通过这种组合方式产生了内在的生动节奏，富有韵律感。诗的句法组合规定基本是不变的，而书法行的组合是灵活多变的。一行之内，不仅字组的数量是随机变动的，而且，这些字组可

① 解缙：《春雨杂述》，乔志强编：《中国古代书法理论解读》，上海人民美术出版社2016年版，第120页。

以是一个字独立成组，也可以两个字、三个字或更多的字组合成组。通过组与组之间的参差错落形成对比，赋予行的内部空间以丰富的节奏感。其次是大小正侧变化。行的造型要生动，结体与结体之间的有机变化很重要。大小相生，正侧相成，一切都是在对比变化中达到协调。这种变化类似律诗句法上的平仄变化，"异音相从谓之和"。"大小"如同律诗中的平仄，平声平缓舒长，仄声急迫短促，就是要形成对比与不同，造成节奏，产生音乐感。"正侧"就是摇摆，如同律诗中"1、3、5不论，2、4、6分明"。其中"2、4、6"是法度，是行的中轴线，中轴线是变的底线；"1、3、5不论"是行的摇摆度，是创作的灵活性。不懂艺术的人往往走向极端，要么僵硬地表现法度，要么随心所欲地胡涂乱抹。作为艺术创造，有矛盾所以求协调，有对比所以求和谐。《尧典》里讲"协和万邦"的意思，就是由于有不同邦国、不同民族，所以要倡导协调一致、和谐相处。最后是节奏变化。行的节奏变化与组的节奏组合效应紧密相关，明显地表现在速度与墨色上，速度的轻重快慢和墨色的浓淡干湿给人的视觉以不同感受，这种不同感就是"节"和"奏"的不同。

　　传统的章法样式里，大抵都是一行写到底的；行与行之间也多为平行关系，或者是基于小幅摆动的曲线向背关系；行与行之间的距离也大多趋于一致，空白是相对均匀的。所有这些都为行造型的开发提供了广阔的余地。今天，把行作为专门的造型元素来加以对待，就是要突破传统文本式书写的局限，突出行与行之间的造型变化与空间变化，使其更好地作用于章法的空间关系与节奏关系。比如，可以从传统尺牍章法中得到启示，在行前、行后做不同的留空处理，夸张行与行之间的长短对比，有意地塑造短行，从而营造出一种变化和矛盾，然后通过其他行的处理来平衡这种矛盾，以充分激发行造型的活力。而且，整行的造型可以向左右行作较大幅度的倾斜，使行与行之间呈现一定的夹角，打破行行平行的单一形式；或者，通过左右行之间靠近、粘并甚至穿插来强化行与行之间的空间关系；还可以有形状的变化，如

上宽下窄，中间宽两头窄、中间窄两头宽及其他不规律的变化等，以增加对比，丰富作品的内涵。

七、区域造型

区域造型是指在一个章法空间内，由字体风格、线条粗细、用笔速度或墨色深浅等形态因素大致相同的若干字组成的造型单位，因为它们是一团团地、成组成块地分散在不同的位置上，因此称之为区域造型。

传统的书法组合层次有点画、结体、章法，这种组合层次从小到大逐渐展开，表现为一种绵延的线性过程，往往与文词的阅读方式相一致。发展到当代，伴随着书法艺术性的强化，其现代性的重要表达方式之一即强调形式构成，在整体和谐的基础上强化图式效果，强调视觉观看，强调上下左右一盘棋，用于打破单一的上下相连和单一的形势表现。因此，创作时必须在笔势和体势的基础上，利用相似性原理来整合作品中所有的造型元素。作品中分布着许许多多造型元素，不管它们身在何处，相隔多么遥远，只要在墨色、书体、笔势或风格上相似，就会遥相呼应，连成一气。例如笔者在抄写李商隐诗句（图4-33）时，便有意运用了艺术的"相似性"原理。整体看来，这幅作品以草书为主，前后呼应，同时又增加了其他字体元素，如"楼"字为正书造型，第三行的"远"字同为正书，二字书体、

图4-33 胡抗美《李商隐诗句》 85×52cm 2021年

笔势相似，就可以作为一个相似性区域，这些不同的区域和点画、结体造型一样，在章法中承担着造型功能。区域造型之间为了营造对比关系，相似的元素必须要有大小、方圆、长短等各种各样的形状，因而也会产生各种各样的表现力。大致来说，有浓墨区、淡墨区、粗线区、细线区、圆笔区、方笔区等，不同的造型给人不同的视觉感受，比如方笔区冲击力强，往往反映沉郁的情绪；圆笔区冲击性相对减弱，一般反映稳定温和的情绪。区域造型的运用，能够在更大的范围内化零为整，使形态相同或相似的字组合成一个整体。这样一来，能够有效地缩并作品中分散的独立个体，加强作品局部空间的统一性。在这个基础上，通过恰当地运用区域造型，就可以整合章法构成内的造型关系，通过减少造型关系的量，增加其对比反差的度来营造出整体性强、对比突出的视觉效果，增加视觉表现的力度。在拙著《中国书法章法研究》一书中，我曾对区域造型的各种表现形式进行图示分类，可进一步借鉴。区域造型的形成，我借鉴了西方艺术理论中的"相似性原理"来辅助理解。所谓相似性原理，指的是在一个视觉空间内部，部分与部分之间基于知觉性质的"相似"程度，进而使各个空间能够跨越距离的遥远产生彼此之间更为密切的联系，在视觉和心理上形成组合与呼应的关系。

所以，区域造型不仅构成区域性呼应顾盼之势，且区域之间能够形成跌宕变化或节奏变化。这是一种全新的组合方法，同时也带出一种全新的造型单位，由不同书体或结体的大小，或墨色的浓淡，或笔势体势的节奏大致相同，因为它们是一片片的、一团团的，分散在各个位置上，不同的区域造型及区域造型间的再组合，对于强化章法空间的整体性构成，强化章法的视觉表现具有不可或缺的重要意义。通过不同的区域造型及其组合，使整个作品空间成为纵横交织的视觉整体，不同造型元素在上下左右打成一片，空间关系丰富而生动。区域造型意味着相似节奏、形态在一定范围内的延续与统一，而不同类型区域造型的并置，则意味着对立、对比的产生，这种对比也

因为对比双方量的增大而显得十分明显和强烈。这样，当我们的视觉接触到这个章法图式的时候，会第一时间将整体看作通过反差对比关系分离出来的不同区域造型的集合，然后再经由相似性原理的引导，将同类的区域造型连贯组合起来。一个是多重的对比，一个是多重的组合，经由这些复杂的内在的对立统一关系，达到丰富而强烈的视觉效果。

八、墨的造型

宋代书法家讨论点画的审美标准时，在"筋骨肉"之上，增加了血，"血"是水与墨在"气"的率领下的独特生命形态，也是以"墨色"为基础的一种形式表达。因此，自宋代起，书法家逐步开始重视用墨，发挥墨色的表现力，将墨色的变化融入到整个章法的造型表现之中，主动调节作品中局部与局部之间、整体与局部之间的墨色层次，通过墨色对比、变化和组合来达到造型的目的，进而生成了"墨的造型"。此造型的应用，历代书家进行了多种尝试。主要包括：墨继的使用，不同墨色的综合对比，深度空间的营造等。

（一）墨继

"墨继"指的是墨色在书写中由湿到干，由干到枯的梯度变化的呈现过程。蘸一次墨，按照自然书写的情况可以连续书写数字，直至最后墨、水逐渐耗尽后呈现出枯笔的状态。在传统的手札书法中，由于强调中和的审美标准以及对于浓墨的运用，往往通过增加蘸墨的次数来保持墨色的大体一致性，避免了墨继的出现。宋代以后，由于对墨色变化的重视，墨继在一些书家作品中大量出现。例如：米芾《吴江舟中诗卷》（图4-34）第一列"昨风起"是一个完整的字组，墨色均等，写至最后"西"字时，笔墨逐步消耗，初现枯笔。紧接着，米芾在写第二列的时候依然没有蘸墨，而是选择用枯笔继续书写，因此"北万艘皆"四字皆为枯笔，这一个书写过程，便是"墨继"。一个墨继的结束与另一个墨继的开始，呈现出了书法"节"和"奏"

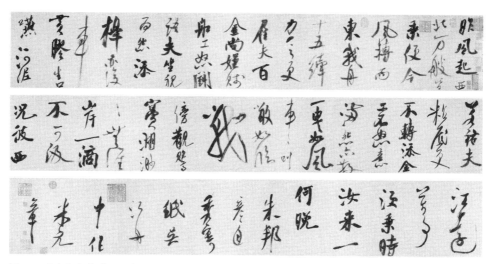

图4-34［宋］米芾《吴江舟中诗》卷　31.3×559.8cm　美国纽约大都会博物馆藏

的具体表现。一笔墨直至枯笔才再次蘸墨，不仅增加了作品中墨色的变化与对比，同时在长卷书法中营造出不同的段落层次。另外，墨继的长度与色度变化也增强了行的节奏感。对于墨继造型，主要是根据章法节奏和构图上的需要来决定蘸墨和用墨，对墨继的时间、长度、位置和次数等进行主动营造。从时间上看，每个墨继都是一个连续的书写单元，一个墨继的结束意味着一次局部连续书写运动的间断；从空间上看，每个墨继都是一个完整的由湿到干、由干到枯的造型单位。有意识地使墨继的持续时间、字数、长度不相同，会产生一种鲜明的节奏感，增加作品音乐性的韵味。元末明初的杨维桢尤为善用笔墨，并将墨继的运用发挥到了极致，在《真镜庵募缘疏卷》这幅作品（图4-35）中，浓墨与枯墨的对比，带来了整幅作品画面的连绵起伏、前后相继，呈现出墨色对比反差极大的视觉景观。对于墨继位置和次数的控制，主要是从章法构图虚实对比的角度考虑的。在一个完整的书法章法中，错落和呼应是墨继运用的基本原则。同时，墨继的错落和呼应，能够形成图形的效果。每个墨继都有浓淡干枯的墨色呈现，不同的墨继分布在不同

的区域，根据相似性的原则，不同墨色之间会自动组织成为具有图形意味的造型单位，这样就进一步丰富了墨继在章法中的造型表现。

（二）不同墨色的综合对比

唐代张彦远在《历代名画记》中提出的"运墨而五色具"[①]一说，便是说明墨色的运用如同色彩一样具有丰富性。书法中的用墨主要有涨墨、浓墨、湿墨、淡墨、枯墨等，而其中又有着不同的层次。涨墨的笔、墨、水分明，其色渐淡、渐干、渐枯，自然天趣。涨墨处线形变幻莫测，节奏感强烈，分割性强烈，视觉张力强烈，这些"强烈"表现于块面与线条对比组合中，为大幅作品的表现力提供了资源与动力。但是，涨墨与宿墨的作用相似，其在作品中可起到画龙点睛的特殊意义，但不可多用，一幅作品中两到三处为宜，太多不仅伤雅，而且失去其存在的意义。浓墨在大幅作品尤其大幅草书作品中，主要起点缀和对比作用。浓墨笔沉墨酣，富于力感，能表现出雄健刚正的内蕴气度，当情绪进入激越、高亢时可用其进行表达。淡墨别有一种不染凡尘之味，淡雅古逸，空灵清远。使用淡墨，适度为上，过淡则神伤。枯墨苍古雄峻，便于大跨度地张扬线条，宜以营造枯墨区。枯墨与飞白一脉相承，虚虚实实，虚实相生，若有若无，有如佛家"妙有不有，真空不空"。

[①] 周积寅主编：《中国画论大辞典》，东南大学出版社2011年版，第17页。

图4-35［元］杨维祯《真镜菴募缘疏卷》 33.3×278.4cm 上海博物馆藏

在一幅作品中如何运用不同的墨色需要根据章法进行取舍，行与行之间，右边为浓墨，左边可处理为干墨或枯墨。同样，上边为浓墨，下边可处理为干墨或枯墨，如此交错，能够营造更大范围内的虚实对比，增加墨色在整体篇章中的有机变化，使其丰富而协调。墨色的分布与蘸墨频率、蘸墨的多少及用水习惯有关。蘸墨频率高，对比关系就少，墨色起伏变化也少。相反，蘸墨频率低，对比关系就明显，墨色起伏变化也就大。书法作品的墨色变化太多容易杂乱，变化太少容易单调，所以墨色的选择与运用一定要适度，既不可不及，也不可太过。

此外，孙过庭《书谱》云："留不常迟，遣不恒疾；带燥方润，将浓遂枯。"[1]"燥"与"润"，"浓"与"枯"，指的就是墨色在创作过程中燥润浓淡之间的调度与调节。将墨色的燥润浓淡纳入书法的造型之中，是现代书学研究的重要内容，而在古人那里只是对局部具体部位的要求，因为古人所强调的是润燥浓淡的融合，你中有我，我中有你，把墨色的协调放在点画、结体中来看待。这种用墨观随着人们审美意识的变化而有所发展。南宋姜夔《续书谱》有"行草则燥润相杂，以润取妍，以燥取险"之说[2]，该论断在孙过

① ［唐］孙过庭著、周士艺注疏：《书谱序注疏》，上海古籍出版社2009年版，第103页。
② ［宋］姜夔：《续书谱》，华东师范大学古籍整理研究室选编校点：《历代书法论文选》，上海书画出版社2013年版，第389页。

庭的基础上更进了一步。一方面，墨色的燥润仍然是作为相对的因素共同出现；但另一方面，将其与视觉感受、审美意蕴对应起来，明确地指出了它们在章法构成中的不同表现，强调的是二者的对比，即通过在章法中综合运用相互对立的墨色来丰富作品的视觉表现与审美内涵。墨色的浓淡有两个突出作用：一是营造立体感。一般而言，枯、燥、淡给人遥远的感觉，浓、涨、

图4-36 ［明］王铎《行草书自书诗卷》（局部）
26.9×166cm 北京故宫博物院藏

湿属近层特写。这种墨色远近的视觉效果，给人的心理感觉是立体的，有层次的。二是增加抒情能力。浓墨笔沉墨酣，富于力感，能表现雄健刚正的豪气，当情绪进入激越、高亢时可用其进行表达。淡墨清新素朴，淡雅空灵，能表现超凡脱俗的逸气。王铎这幅手卷（图4-36），就将笔墨的层次表达得淋漓尽致。涨浓墨湿淡枯同时出现在一幅作品中，跌宕起伏，又没有丝毫的生硬感。同时，王铎又应用了"墨继"的表现手法，墨色由湿到干，通过字组的组合，保证了整幅作品的完整度。

关于用墨，清代包世臣、刘熙载在前代基础上提出了更为深刻的见解："画法字法，本于笔，成于墨，则墨法尤书艺一大关键已"[1]；"笔性墨情，皆以其人之性情为本。是则理性情者，书之首务也"[2]。刘熙载将用墨与情感对

①［清］包世臣：《艺舟双楫》，华东师范大学古籍整理研究室选编校点：《历代书法论文选》，上海书画出版社2013年版，第649页。
②［清］刘熙载：《艺概》，华东师范大学古籍整理研究室选编校点：《历代书法论文选》，上海书画出版社2013年版，第715页。

应起来，用以说明墨色的物理表现蕴含着情感与精神的内在实质，道出了更高的旨趣。正如高更在谈到色彩的作用时所说的："感谢音乐的规则，由于有了它，从今以后色彩在现代绘画中将成为主角。色彩像音乐一样震荡，能够获得自然界最普通的、同时又是最难捉摸的东西——这就是它的内部力量。"[①]墨色的浓淡枯湿体现的不仅是色泽深浅差异，而是表情达性的符号，是内在情感不可言状的外化。从强调融合到强调对比，从强调墨色的自然属性到审美属性，从墨色的形式层面到情感层面，反映出人们在长期的书法实践中对于墨法运用的不断深入。宋代以后，因书法幅式变化、观念转变以及个性解放的进一步发展等主客观因素的共同影响，在墨法的实践中也有了相对于以前的长足进步。但是，由于仍然受制于实用的大的语境，人们对墨法的运用总是被局限在一定的范围之内，没有重大突破。今天我们从图式的角度切入，打破写字概念，把墨色作为一种造型元素，将使墨色的表现范围更加广阔，表现方法更加自由，表现形式更加丰富。

（三）深度空间的营造

深度空间的营造是视觉艺术的重要呈现方式，对于提升视觉的丰富性与表现力十分重要。章法中深度空间的营造最为直接的是通过墨色的浓淡变化来实现的。在宋以前的大部分书法作品中，由于墨色相同，因而笔墨往往位于同一个视觉层面，没有深度空间的产生。今天的书法强调视觉的构成与墨色的变化，在一件书法作品中，不同的墨色层次在视觉上会自然地分离，使章法中的深度空间成了可能。浓墨、重墨会凸显于人们的视觉，起到强化的效果，类似于近景特写，而淡墨、枯墨则会相应地向后退隐，给人遥远的感觉。如此一重一轻，一前一后，墨色的深度空间自然产生，在错综变化的深度空间里，给人以立体的、有层次的视觉感受。墨色浓淡干枯分布在不同区

[①] 周冠生主编：《新编文艺心理学》，上海文艺出版社1995年版，第187页。

域，画面中往往会出现由于色泽变化不同
而汇聚的结体群，不同的结体群蜿蜒起
伏，形态各异却又和谐紧密地连接在一
起，虽然表现在同一个平面上，却层次分
明，形成鲜明的对比。正如宋代画家郭
熙所言："正面溪山林木，盘折委曲，铺
设其景而来。不厌其详，所以足人目之近
寻也。傍边平远，峤岭重叠，钩连缥缈而
去，不厌其远，所以极人目之旷望也。"[①]
由墨色所营造出来的深度空间也有着类似
的意趣，浓墨区向外突出，在第一时间形
成视觉中心，吸引人的目光，淡墨区向后
退隐，也能同样把人的视觉引向深处，一
前一后，一深一浅，带给人丰富而生动的
欣赏体验（图4-37）。

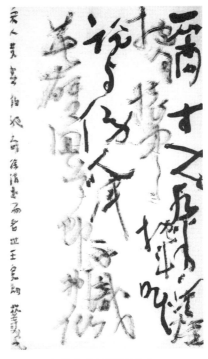

图4-37 胡抗美《徐渭诗轴句》
180×98cm 2022年

九、空白造型

书法的迷人之处在于黑白构成，不仅是它们各自的造型，更是它们之间
的关系。然而，黑所表示的笔墨，几千年来不断地被解读和阐释，相关研究
非常丰富，而作品中的空白却很少被人关注，即使被关注，也无关紧要地认
为它不过是笔墨的陪衬，空白处于附属地位。这种状况对于以读的方式来观
赏书法的文本式作品来说，相对较容易适应，但是对于以视觉观看的方式来
观赏书法作品，那就难以苟同了。当代大幅书法作品强调图式，在章法上必
须高度重视空白的表现性，因此书法创作应该另辟思路，想一想怎么按照白

① 傅抱石：《中国绘画理论》，天津人民美术出版社2017年版，第59页。

的需要来处理黑，可以在构思中先谋划一下白的造型和位置，谋划一下空白与笔墨的构成，尤其是在创作大幅作品时，我们既要遵古训："计白当黑"，又要反向思维：计黑当白，这样可以取得出人意料的效果。

空白要与笔墨相构成，必须和笔墨一样，成为一个相对独立的造型单位，而这需要两方面条件，一是整体化，二是图形化。这"二化"可以用五种方法来实现：一是点画中适当使用枯笔，使切割出来的两边空白经由点画内丝丝缕缕的空白，保持藕断丝连的关系。二是结体空白的综合把握，既可以开放，让结体内空白与结体外空白连成一体，也可以封闭，创造空白的节奏性。三是一行字除一笔到底的连绵形式外，不时地拉开字距，让行与行之间的空白左右贯通。四是以逼边和出边的方法打破呆板的四周空白，让它产生各种变化，不只是横式和竖式的简单造型。五是营造周边空白。或四边皆白，或三边白、两边白等（图4-38）。这五种方法可以使周边空白、结体间空白、行距空白、结体内空白、点画内空白，作品中所有的空白构成一个系统，而且大小疏密，参差错落，好像流动的空气，弥漫于上下左右和角角落落[1]。

空白造型极为美妙神奇。由于白的作用，才可能使点画具备立体的质量感，因而空白不仅从无到有，

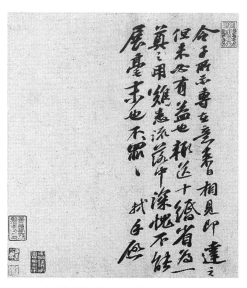

图4-38 [宋]苏轼《令子帖》 30.4×25.8cm
台北故宫博物院藏

[1] 笔者关于空白的思考，与沃兴华余白思想相一致。我们曾就空白问题进行长期讨论，我在讲课时经常引用沃兴华关于余白的理论阐释空白造型元素。

而且也由单一的平面形态，变成有体量感的立体形象。我一贯坚持，空白有形有情有义，能运动、会呼吸、善表达。就像没有白就没有八卦图相辅相成的原理一样，没有空白，就没有书法的存在。

空白作为造型元素的理由，第一，空白在书法创作中不是被笔墨分割剩下的自然物，而是在造型意识下的主权行为：占有、建设、创造和超越。空白有别于白色，当然更不是白宣纸，它具有自己特殊的审美地位。相对于白色，它是赤橙黄绿青蓝紫的混合体，相对于白宣纸，它是书法家创作的载体，相对于笔墨，它是虚实之虚。第二，空白造型难度比笔墨造型更大。笔墨造型是在基本形上的变形，其造型总是有一定依据，汉字的底线降低了造型的难度。空白造型抽象得令常人不可思议，一些人根本没有能力接受空白造型这个事实，但是，艺术天马行空的特征绝对不去迁就固步自封的人，空白不仅只是一个造型元素，而且内涵广大，事实上已成为"天人合一"的物质世界。中国的太极图是以黑白鱼形共同组成的，其意为派生万物的本源。换言之，万物皆由黑白二极而生，绝不是"黑"的单打独斗。因此，书法笔墨与空白具有平等的地位。第三，张怀瓘在《书议》中指出："理不可尽之于词，妙不可穷之于笔。"[①]书法的笔墨表现尚属于表层形式，其神采、意境往往依赖于黑白之间的关系，书法之妙离不开空白造型。书法早在古代就有"布白""计白"等经验的总结，这些经验具有古代哲学"空相"的深层内涵，老庄以"无"为美和魏晋玄学"以无为本"的思想是其理论基础。因此我认为，中国书法的空白理念有着悠久的传统，并非吾辈牵强附会，老庄有无相生的宇宙生成思想是它的逻辑起点，魏晋玄学"以无为本"的思想是使它走向自觉的动力，虚实理论是它与笔墨共同作用的成果。第四，空白造

① ［唐］张怀瓘：《文字论》，华东师范大学古籍整理研究室选编校点：《历代书法论文选》，上海书画出版社2013年版，第145页。

型最贴近人类心灵。因为它是道家的"大象无形"，佛家的"空即是色，色即是空"，诗家的"此时无声胜有声"，这种境界之下所造之形，真实地反映着宇宙存在运动的根本规律。

简而言之，书法是由黑、白两种元素组成的。但是，人们欣赏书法却只看黑而忽视白的存在。宋代以前的作品幅式相对较小，欣赏书法通过观看笔墨基本可以实现欣赏的目的；今天的作品尺幅陡然增大，无论书法创作或书法欣赏，若只注重笔墨表现，则很难达到至高境界。这时，书法"空白"理论应创作实践的需要又被人们重新重视起来（图4-39）。还应当指出的是，

图4-39 胡抗美《人在做，天在看》
180×48cm×2 2022年

空白造型的意义不仅适应了书法作品幅式的增大，更为重要的意义在于，书法创作脱离了实用书写的约束，书法创作即是纯粹的艺术创造。那么，作为纯粹艺术创造的书法创作，空白造型元素显得尤为重要。

十、涂改造型

信札手札类作品，呈现的是作者书写时的随兴及心路中的自由节奏。在这种自由节奏里有停顿，有开始，有思考，有继续，有犹豫不决，有斩钉截铁等过程的表现，观众可以从中领略作者一种未经任何掩饰的即兴美学。

《兰亭序》（图4-40）明显地反映出这种即兴美学特征。从第四行漏写"崇山"二字的一刹那间，人们可以得知，这可能是王羲之思考人生问题的前奏；第十三行改写"因"字和第十七行改写"向之"，显示出王羲之对人生感慨更加紧迫；第二十一行重写"痛"字，终于使王羲之的思绪在书写中

图4-40 ［东晋］王羲之《兰亭序》［唐］冯承素摹本　24.5×69.9cm　北京故宫博物院藏

爆发——"古人云，死生亦大矣，岂不痛哉！"第二十五行中出现长方形块状墨块，完全是为了尽力表达"悲夫"之哀叹，为了干净利索地清除从"后之视今，亦由今之视昔"到"悲夫"中的障碍，一切语言都是多余的话，唯有这无字意之墨块，才是最准确最有力的语气。尤其是最后一个"文"字的叠加、重写、楷意，则如释重负，洒脱，轻松。涂改是思维过程的裸露，是最隐秘处的真实，是自由的节奏。这种极为了不起的艺术形式对书法的意义，远远超过《兰亭》入选古文典范《古文观止》的意义。涂改留给人们的是想象、猜测和向往。欧阳询、冯承素、褚遂良、虞世南重复了《兰亭》的涂改，却失去了令人向往和发人想象的微妙情趣。他们重复不了王羲之涂改的真实，倒不如创造王羲之涂改所给我们想象的空间，这种创造出来的想象空间才离王羲之距离最近。王羲之的涂改强调了自己最饱满且毫不修饰的情感，他所涂改掉的正是某种下意识的修饰与造作。而欧、冯、褚、虞在重复中却肢解和破坏了这种情感，他们的重复本身就在修饰和造作。

涂改是对秩序及规范的挑战，情感的流露比整整齐齐、工整匀称更重要；完成真实的自我比技法再现更重要。王羲之有感于三月三日士人的雅集，当他神思飞扬于词的字斟句酌、笔的轻重快慢、结体的大小正侧时，忘

记了尘世的不堪而皈依于宇宙万象。在他看来，他笔下那被后人赞扬的天下第一行书，皆不过心灵的图示而已，所以笔下的涂改与非涂改皆呈现出无与伦比的独特审美自由。

《兰亭》的艺术美是包括《兰亭》的涂改美在内的，假设《兰亭》没有涂改，我们所得到的只是对《古文观止》中这篇文章的阅读，显然少了涂改的提示，这样是无论如何也难于全面正确理解王羲之的，至少，使我们欣赏少了一个有效而神秘的途径。这说明，涂改具有表情达意的功能，藉此，我把涂改作为书法创作的一种造型元素。（图4-41）

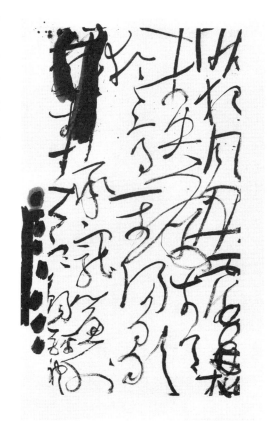

图4-41 胡抗美《王昌龄〈春宫怨〉》（涂改造型实践）
90×159cm　2021年

第四节 | 书法节奏论

　　节奏是一个既古又新的概念。从中国古代典籍中对节奏的记载开始，节奏概念已经有上千年的使用史。《礼记·乐记》称："乐者，心之动也；声者，乐之象也。文采节奏，声之饰也。"[1]在这部最早的系统性汉族音乐理论著作中，明确地运用了节奏这样一个概念并将其视为重要的范畴。《乐记》认为，乐是人心与情感受到外界的触动而自然而然地生发出来的，声则是这种感发之乐的具体形态，它是听觉的形象和意象，而要实现这种形象、意象，其基本的支撑来自于文采和节奏，它们是声的呈现所必须依托的形式。由此可见，节奏是音乐必不可少的元素，在《乐记》中，它与情感相配合，甚至承载着伦理性的功能。所以，《乐记》又称："使其曲直、繁瘠、廉肉、节奏足以感动人之善心而已矣。"[2]不同的节奏形式不仅形成不同的风格形态，而且对应着不同的情感属性，可以产生不同的情感力量，进而影响到人的心灵，产生教化的作用。而所谓"曲直""繁瘠""廉肉""节奏"，它们在这里是作为阴阳对立组合的表现而存在的。"节""奏"与"曲""直"一样，是相互对举的概念，即通过对对立双方的合理调配来反映出理，对应于情。孔颖达在注疏《礼记·乐记》时指出："节奏，谓或作或止，作则奏之，止则节之。言声音之内，或曲或直，或繁或瘠，或廉或肉，或节或奏，随分而作，以会其宜。"[3]该解释阐明了节奏就是音乐行进过程中在运动形式上的变化，或停

① 崔高维校点：《礼记》，辽宁教育出版社1997年版，第130页。
② 崔高维校点：《礼记》，辽宁教育出版社1997年版，第134页。
③ 傅志明主编：《儒家文化经典导修》，山东人民出版社2011年版，第258页。

或行，或作或止，或曲或直，正是因为这种变化使音乐的节奏得以产生，同时也使人们的情感与意愿通过不同的节奏变化而得到具体的呈现。故而，通过《乐记》对节奏的使用，我们可以得出这样的判断：节奏是音乐得以呈现的基本形式，它具有情感属性，可以与情感以及人们的内心愿望相沟通。同时，节奏的实质在于阴阳，它的形成建立在奏止行留、轻重缓急、快慢疾徐的组合模式之上，它是阴阳观念在音乐运动形式中的体现。而事实上，明了节奏的基本涵义，则能够理解节奏虽然是从音乐中提炼出来的概念，但却可以扩展到所有具有运动与对比的时空形式之中。

《荀子·天论》云："列星随旋，日月递炤，四时代御，阴阳大化，风雨博施。万物各得其和以生，各得其养以成。"[①]荀子所描写的是万物更替变化的自然规律，而这种规律即是节奏的显现，它是天地运行的宇宙节奏。可见，节奏存在于天地万物之中，天地的时空运动是节奏化了的形式，正是因为这种节奏，赋予万物运行以秩序感，遵循着这个秩序，万物得以和谐而生。而人作为生命的主体，更是遵循着节奏的基本运动。无论是自然的呼吸还是脉搏的跳动，人的身体内部存在着大量的节奏运动，而生命活力则在这种张弛收放的节奏运动中实现着流转与延续。苏珊·朗格说："生命活动最独特的原则是节奏性，所有的生命都是有节奏的……节奏连续原则是生命有机体的基础，它给了生命体以持久性。"[②]生命现象与节奏现象紧密相连，或者说，没有节奏，就没有生命。所以，节奏是一个最本质、最深层的因素，它在所有的自然现象与生命运动中取得了共通。那么，这种对于节奏的认识与表现就自然而然地延续到人类的所有创造活动之中，而将其转化到艺术形式中就是艺术的节奏表现。人们需要在艺术创造活动中呈现出一个充满生命活

① 吴世常主编：《美学资料集》，河南人民出版社1983年版，第409页。
② ［美］苏珊·朗格著，刘大基、傅志强、周发祥译：《情感与形式》，中国社会科学出版社1986年版，第146页。

力的节奏世界，也正是在这样的节奏世界中，人们的情感得到了表达，心灵得到了安放。因此，我们可以这样说，艺术通过节奏的表现，建构起一种具有生命感的有机形式，通过这种生命形式而将自身与外在世界很好地联系起来，确立起与世界同构的相互关系。

书法完满地体现了这样一种基于节奏表现的同构关系。书法不描摹外物，它直接依赖于自然生发的徒手运动，而驱动这种徒手运动的正是生命本身最深层的节奏运动。在人们笔下所施展开的一点一线、一提一按都与内在生命的律动相连，它们就是生命本身的节奏。可以说，书法从一开始就最为直接地与内心的节律建立了紧密无间的关系，而其在根本上寻求的表现情感的目的即通过最为纯粹的书写性运动来得以实现，这也成为书法形式具有情感性与精神性的重要来源。而从另一个方面来看，书法不仅是徒手书写的时间运动形式，同时也是一个视觉的构型空间，而这个构型空间的形成，同样是建立在阴阳互生的节奏变化关系之上。虞世南说："（书法）禀阴阳而动静，体万物以成形。"[1]书法的形式结构即是一个阴阳的结构，它是通过阴阳的运动来实现自身在形态上的构型。阴阳之理是天地万物之理，也是书法的形式构型之理。而通过这种阴阳组合的形式构型，书法的节奏在空间上得以实现。点画的粗细长短、结体的疏密收放、墨色的浓淡枯湿、章法的开合聚散，所有的构型都遵循着阴阳互动之原理，体现着对比变化之节奏。因此，经由时间与空间上的双重节奏形式，书法构建了一个独特的节奏世界，可以若音乐、若舞蹈，"若坐若行，若飞若动，若往若来，若卧若起，若愁若喜"[2]，一切都洋溢着动感与生命感，也洋溢着情感的表现与抒发。由于书法

① ［唐］虞世南：《笔髓论》，华东师范大学古籍整理研究室选编校点：《历代书法论文选》，上海书画出版社2013年版，第113页。

② ［汉］蔡邕：《笔论》（传），华东师范大学古籍整理研究室选编校点：《历代书法论文选》，上海书画出版社2013年版，第6页。

融时间与空间为一体的形式属性，书法的时间（运动）节奏与空间（造型）节奏是同步展开的，它们共同赋予书法以出色的节奏品质。接下来，我们从时间与空间两个维度对书法的节奏表现展开讨论和分析。

一、书法的时间节奏

所谓时间节奏，指的是书法创作进程中产生的节奏。因此，也可以称之为运动节奏，它需要运动过程在各个方面的对比及这些对比的有机组合来实现。姜夔《续书谱》云："余尝历观古之名书，无不点画振动，如见其挥运之时。"[①]可以说，书法的创作过程创造了一个凝固了的时间流动的幻象，所有笔墨的呈现都包含着时间流动的痕迹，它与创作者的生命节奏与创作状态息息相通。每一个书法点画的形成，都包含了丰富的节奏变化，它是提按起伏、轻重快慢的组合。孙过庭《书谱》云："一画之间，变起伏于峰杪；一点之内，殊衄挫于毫芒。"[②]每一个点画都在长度不等的时间过程中容纳了各种细微的变化，这些变化赋予点画的内部运动以节奏感，这种运动又与生命节奏的起伏抑扬相联系。所以，书法节奏上的变化与表现有着必然性的要求，它是生命律动转化为笔墨形式的内在需要。而在这种节奏的灌注下，整个点画都洋溢着生命的表现，并散发出可以意会而难以言传的韵律感，给人以无尽的美的感受。

书法中的时间节奏，尤其体现在线条与结体两方面。其一，线条是书法尤其是草书中重要的形式元素，在线条的连绵运动过程中，节奏的丰富表现找到了充分的施展空间。宗白华在《论素描》中曾说："抽象线纹，不存于物，不存于心，却能以它的匀整、流动、回环、屈折，表达万物的体积、形态与生命；更能凭借它的节奏、速度、刚柔、明暗，有如弦上的音、舞中的

① ［宋］姜夔：《续书谱》，华东师范大学古籍整理研究室选编校点：《历代书法论文选》，上海书画出版社2013年版，第394页。

② ［唐］孙过庭著、周士艺注疏：《书谱序注疏》，上海古籍出版社2009年版，第23页。

态，写出心情的灵境而探入物体的诗魂。"①那么，书法的线条在形式表现及情感表现方面则更为纯粹，它一任心灵的自由，通过细腻的节奏变化体现出书写的情绪与情感。而所有这些都与其背后的人的主观意志紧密相连。所以，不同的节奏、不同的运动、不同的点画和线条的表现，往往反映的是不同的生命状态与审美趣味，因此可以表达生命的真实。其二，结体的时间节奏。与点画相比，结体具有更为鲜明的组合性特征，它是点画的组合。而这种组合不唯是形的组合，也是势的组合，人们内心节律的运动由点画的单个表现扩展到点画的相互组合的过程之中，通过轻重缓急、起伏抑扬的变化使得整个结体成为节奏的组合单位，同时也是富有生命的构型单位。在这里，我们不妨以"永字八法"为例，考察结体内部节奏的组合方式。事实上，"永字八法"的实质即是势法，它把所有的点画当做一个过程去处理，侧、勒、弩、趯、策、掠、啄、磔八种形态向我们描述了不同的点画之势及其相互之间的组合关系。同时，也建立了一个行笔速度图样：侧（快，速入速出，入出之间快速使转）—勒（慢，慢中蓄势待发，是一种强制性、短暂性的慢）—弩（不快不慢，长距离运行，受方向制约，速度把握得十分谨慎）—趯（接力，方向有重大改变，而改变后又快速到位，瞬间停留，衄转，然后一跃而起）—策（快，直线呈上坡状，开始力量大，收笔时力量小）—掠（畅达，斜线的远距离运行，如同过铁索桥，走起来软，但必须走得踏实）—啄（疾，狠而准确，前实后虚）—磔（涩，兴来而发，发而稳扎稳打）。透过这种分析，我们看到了结体中所包含的生动的速度变化，以及速度与力量的配合所带来的深层次的节奏律动。当然，这里的分析主要是提供一个对于结体内部速度交替变化的参考模式，"永字八法"具有某种范式的意义，但并不是说其中所传达出来的速度对比是固定不变的。在具体的作品创作过程中，

① 林同华主编：《宗白华全集》第2卷，安徽教育出版社2008年版，第116页。

由于形势的变化，对何处疾、何处缓的处理也是随机变动的。但是，这种对结体内部各点画之间速度有机变化及协调的要求却放之四海而皆准。同时，在这个阐释中，把力量这个因素也考虑进去了，速度与力量融为一体。应当说，这对于结体的点画组合与创作过程来说，是一个更为完整的节奏概念。轻重的变化本身即构成节奏，而与速度的配合无疑增加了节奏的丰富性与表现性。正是因为这种速度与力量的变化与组合赋予整个结体过程以生动的节奏感与节奏张力。

了解了"永字八法"内部的节奏运动，我们可以据此考量任何结体内部节奏变化的微妙性与丰富性。王羲之《书论》云："夫字有缓急，一字之中，何者有缓急？至如'乌'字，下手一点，点须急，横直即须迟，欲'乌'之脚急，斯乃取形势也。"[1]王羲之的说法与我们以上对"永字八法"的讨论是一致的。王羲之认为，这种快慢疾徐的变化是形势作用的结果。而进一步，我们可以认为，此种形势，不仅仅是结体内的时空形势之变，也包含创作者内心情感的变动。内心的节律起伏要求整个结体运动有快有慢，有缓有急。所以，正是这种富含节奏的点画及其前后相继、气脉相连的有机组合，使得整个结体成为气韵生动的生命整体。而任何对连贯性的背离以及不和谐的快慢对比关系都将打破这种有机性，使其失去合理的节奏、韵律。

进而，从结体扩展到篇章，则又是不断的运动节奏的组合与实现过程。它时驻时走，时快时慢，时而激昂时而低缓，时而俊逸时而悠游，一切都在节奏的合理变换关系之中，从而使书法进入艺术的共性，可以传递出更为丰富的心灵的律动与情感的流露。东晋王珉《行书状》云："飞笔放体，雨疾风

① [东晋] 王羲之：《书论》，华东师范大学古籍整理研究室选编校点：《历代书法论文选》，上海书画出版社2013年版，第29页。

驰；绮靡婉婉，纵横流离。"①南朝萧衍《草书状》云："疾若惊蛇之失道，迟若渌水之徘徊。缓则鸦行，急则鹊厉。抽如雉啄，点如兔掷。乍驻乍引，任意所为。或粗或细，随态运奇，云集水散，风回电驰。"②从他们对于书法形式表现的比喻式描述中，可以看到节奏的丰富表现，而对于不同书体，其在轻重快慢的对比组合的程度上也是不一样的，故而体现出不同的节奏形态与情感氛围。一般而言，对比愈强烈，节奏感愈突出，情感的表现愈激越。

二、书法的空间节奏

所谓空间节奏，指的是笔墨的造型空间通过对比、组合关系所形成的节奏。因此，也可以称之为造型节奏。造型节奏是我们观察视觉艺术节奏表现的重要途径，也是视觉艺术产生形式张力与情感张力的源泉。从书法的空间节奏来看，如上所述，书法中的所有造型元素都参与节奏的表现，它们处在一个节奏生成与交织的共同场域之中，交互发生作用。如果再进一步提升对于节奏的观念和认识，我们可以认为节奏是书法造型的主导性的因素，书法是节奏的呈现，而造型是为节奏服务的。以这样的立场来看待书法中的造型，就可以更为深切地明白为什么造型元素内部的各种对比变化是必不可缺的，因为它对应的是节奏与情感，是宇宙万物与人自身开合张弛的生命活力。"节奏化了的自然，可以由中国书法艺术表达出来，就同音乐舞蹈一样。"③具体说来，书法空间节奏的表现主要包括点画的空间节奏、结体的空间节奏、组与行的空间节奏、空白的空间节奏、墨色的空间节奏、区域的空间节奏等六个方面。

其一，点画的空间节奏。书法中的点画造型变化丰富而无以穷尽，它们

① [东晋]王珉：《行书状》，[宋]陈思著、崔尔平校注：《书苑菁华校注》，上海辞书出版社2013年版，第42页。
② [梁]萧衍：《草书状》，华东师范大学古籍整理研究室选编校点：《历代书法论文选》，上海书画出版社2013年版，第79页。
③ 宗白华：《美学散步》，上海人民出版社1981年版，第83页。

在一件作品中的多样组合产生了生动的节奏感。王羲之说："夫著点皆磊磊似大石之当衢，或如蹲鸱，或如蝌斗，或如瓜瓣，或如栗子，存若鹗口，尖如鼠屎。如斯之类，各禀其仪，但获少多，学者开悟。"①不同点画在形状、方向、速度上的变化组合赋予其以节奏感与秩序感，成为书法空间节奏最基础的来源。而点画造型又是通过用笔来实现的，所以，这种节奏的变化在于用笔造型的变化。王羲之又说："先须用笔，有偃有仰，有攲有侧有斜，或小或大，或长或短。"②而宗白华则更为明确地指出："用笔有中锋、侧锋、藏锋、出锋，方笔、圆笔、轻重、疾徐等等区别，皆所以运用单纯的点画而成其变化，来表现丰富的内心情感和世界诸形相，像音乐运用少数的乐音，依据和声、节奏与旋律的规律，构成千万乐曲一样。"③经由用笔的变化，点画的造型与组合可以产生出微妙而丰富的节奏韵味。

其二，结体的空间节奏。同样，书法的结体是充满无尽可能的造型单位，它提供了关于节奏变化最精妙的场所，各种形式上的对比关系都在结体的造型空间上得到了运用，比如大小、粗细、长短、直曲、向背、疏密、收放，等等。书法的结体是动态的平衡体系，它不是简单的对称和相似性的排列，而是不齐之齐的错落、变化，是在对比中求得协调，在险绝中求得平正，在不平衡中求得平衡，故而，结体空间的内部包含着丰富的节奏感。董其昌说："作书所最忌者位置等匀。且如一字中，须有收有放，有精神相挽处。王大令之书，从无左右并头者。右军如凤翥鸾翔，似奇反正。米元章谓：'大年（指赵令穰）千文，观其有偏侧之势，出二王外。'此皆言布置不当平匀，当长短错综，疏密相间也。作书之法，在能放纵，又能攒捉。每一

① ［东晋］王羲之：《笔势论》，华东师范大学古籍整理研究室选编校点：《历代书法论文选》，上海书画出版社2013年版，第32页。
② ［东晋］王羲之：《书论》，华东师范大学古籍整理研究室选编校点：《历代书法论文选》，上海书画出版社2013年版，第28页。
③ 宗白华：《美学散步》，上海人民出版社1981年版，第141页。

字中，失此两窍，便如昼夜独行，全是魔道矣。"①所谓"长短错综，疏密相间""在能放纵，又能攒捉"，皆是节奏之变。

其三，组与行的空间节奏。组是结体与结体的组合，组的造型将造型的节奏变化扩展到结体外部，通过组的作用，可以产生结体与结体之间在排列上的疏密聚散的各种关系。组因为距离的紧密或相似性的关系而形成，而组与组之间则因为对比而产生节奏。在一行的内部或行之间，组的变化就如同诗歌中的平仄构成一样，富有韵律感。比如，可以一个字一组，两个字一组，多个字一组；可以营造密密疏疏密密密疏，疏疏密密疏疏密密的疏密关系；也可以有长短浓淡、正斜错落上的变化，总之，各种对比关系都可以通过组的构成来运用，形成组的节奏空间。刘熙载《艺概》云："论句中自然之节奏，则七言可以上四字作一顿，五言可以上二字作一顿耳"②，这种诗歌中关于停顿的节奏观也与书法中组的节奏表现相通。在这里尤其要指出的是组的组合中疏密长短的变化。因为，疏、密，长、短各自对应的是不同的节奏感觉，疏显得节奏平缓，密则节奏紧促；长节奏延绵，显得较为稳定，短则相对急促，给人以动力感。因此，疏密长短的组合能够产生强烈的节奏秩序。苏珊·朗格认为："节奏是在旧紧张解除之际新紧张的建立"③，而疏密松紧的变化则类似于这种节奏关系。从行的节奏来说，行与行之间同样可以有长短、疏密、正侧、倾让、快慢的各种关系，而这种行的造型及节奏表现古人关注得比较少，它是我们今天进行节奏表现的重要方面。

其四，空白的空间节奏。空白是书法形式构成的二元之一，所谓二元，

① ［明］董其昌：《画禅室随笔》，华东师范大学古籍整理研究室选编校点：《历代书法论文选》，上海书画出版社2013年版，第540页。
② ［清］刘熙载：《艺概》，刘熙载著，刘立人、陈文和点校：《刘熙载集》，华东师范大学出版社1993年版，第105页。
③ ［美］苏珊·朗格著，刘大基、傅志强、周发祥译：《情感与形式》，中国社会科学出版社1986年版，第146页。

即笔墨与空白，也就是黑白，邓石如说"计白当黑"，笔墨与空白都是造型元素与节奏主体。庄子说："虚室生白、吉祥止止。"白是通往和谐、升华的途径。书法中有白，则虚实相生，产生生命的节奏。从结体内部而言，"白"使结体内部的空间能够呼吸，并产生节奏上的变化。所以，结体内部的空白多是不均匀地分布，空白的形状、大小、位置也各不相同、错落呼应。从结体与结体、组与组、行与行以及通篇的空白分布而言也是如此，空白让气韵在空间中流动，让节奏在运动中生成，也让情感在开合收放中释放。

其五，墨色的空间节奏。墨色的节奏变化是显而易见的。墨分五色，五色调配而阴阳生、节奏起。罗杰·弗莱认为，在色彩绘画上色度和色相相近的色块以不同的面积在画面上的重复出现，因为每种颜色作用于视觉的时候都会产生前倾或后缩的心理反应，而当视线在画面上移动时，相似的色块以不同的面积（强度）顺序刺激视觉，心理感觉上就会产生一前一后的节奏运动。所以，山水画中墨色的变化可以产生远近深浅的节奏韵味，印象派光影与色彩的谐和、蒙德里安利用色块的组合都是画面节奏感的重要来源，它们让画面变得生动和鲜活，富有生命情调。而书法中墨色的运用则更为纯粹，经由水的作用与创作过程的浓淡干湿、枯涨燥润的有机协调，节奏感跃然纸上而意味无穷。进而，对墨色的运用不仅是造型上的变化需要，也是节奏、情感的外化。随着书写的进程，墨色有从浓到枯的自然变化，而对墨色的主观调控则可以使墨色节奏在不同造型元素之间得到运用。它们错落相间、前后呼应，墨色在造型上的跳跃性、动荡感及其与运动及力量的结合，使得节奏的表现更为强烈。

最后，区域的空间节奏。区域造型是书法中最大的造型元素。由于相似性的原理，书法中形式相近的造型可以组合为具有内在统一性的区域整体，而区域与区域之间的对比、组合则产生更大范围内的节奏表现。比如浓墨区、淡墨区、枯墨区，快速区、中速区、慢速区，疏的区域与密的区域，等

等。进而，从整体构成的角度来看，浓墨区可以相互呼应、组合，快速区也可以相互呼应、组合，所以，它们给整体带来了更强的节奏感与运动感。至此，我们从时间与空间的层面讨论了书法中各类的节奏表现，它们带给书法以丰富的空间意境与情感氛围，或者说，它们让书法成为节奏的整体与情感的整体，让书法的空间成为律动的空间与生命的空间。

可以看到，书法中所有运动、对比和变化都可以纳入节奏的体系之中，我们甚至很难区分是节奏的需要催生了这些变化，还是这些变化创造了节奏。事实上，二者是同时存在的。节奏的需要是心灵的需要，是自然万物的内在规律，故而也是书法形式的本质属性。因此，我们看待书法，完全可以从节奏的角度去观照、去衡量。所谓"惟观神采、不见字形"①，节奏是神采的来源，它超越了造型的范畴、超越了写字的概念，而成为沟通神采与生命的桥梁。所以，节奏是书法艺术的灵魂，它让书法与自然万物、与人的生命同构，成为主体生命的直接显现。

无论是时间节奏还是空间节奏，它们都有着类似于层级的结构，从点画到结体再到篇章，节奏的表现贯穿始终。从时间节奏的角度来看，可以分为点画的时间节奏、结体的时间节奏、章法的时间节奏。而这个节奏表现的进程是通过势来主导的。势就是运动在时间过程中的延展，这个延展的过程呈现出轻重缓急的丰富变化，时间节奏由此产生。同时，势与人内心的生命律动相连，所以，就生命运动的内在表现而言，势是一种媒介，它将内心的活动转移到点画与线条的运动节奏与趋向之中，势成为生命、情感得以直接显现的符号。

① ［唐］张怀瓘：《文字论》，华东师范大学古籍整理研究室选编校点：《历代书法论文选》，上海书画出版社2013年版，第209页。

第五章

学理性书法批评及其现代性

中国书法在经历了整个20世纪中西文化的碰撞，艺术学科的建设与发展以后，学界对于"书法批评"有了相对清晰的界定与认知。从一个现代艺术学科的发展要求来看，书法批评的价值首先在于其是否具有独立性与学理性。批评的独立性，要求批评者能够摆脱与市场利益的结盟，对书法现象和书法问题有独立思考的能力。批评的学理性，则要求批评者既不能脱离传统"品评"所带来的审美高度，又要牢记"批评"的意义与使命。只有基于"学理"的书法批评，才能够客观地对书法艺术的创作、作品风格，乃至艺术现象、艺术思潮、艺术流派等进行分析和评价，以揭示批评对象所体现出的艺术价值、社会价值。"学理性"的存在也就确定了批评的尺度，批评趋于"合法"并走向现代化，这也是书法有效批评的必备条件。

如果说艺术理论、艺术史和艺术批评是艺术学的三藩，那么书法理论、书法史和书法批评也是书法学的三藩。对现代书学的理论建构而言，以当代书法创作为主要对象的书法批评，在现代书学的学科系统中，事实上处于枢纽地位。

第一节 | 书法批评的学理基础

书法批评的学理基础是基于书法理论与书法史的共同作用，是集史学与美学于一体的一种思辨性艺术判断，三者相互联系，但都独立存在。书法理论侧重于书法艺术的审美观念、书法创作的基本原理、传统精神及创作规律等方面的学理性研究；书法史首先从艺术立场出发，基于历史的视野，对书法的生态环境、书体演变、书法家、书法作品、书法现象、书法思潮、书法流派、书法风格等进行解读与阐释；书法批评则以书法理论为学理依据，参以书法史的视野对书法家、书法作品、书法现象、书法思潮、书法流派、书法风格等进行价值判断和意义分析。书法理论中的审美观念及立场等也作用于书法史和书法批评，书法史中的书法家、书法作品及书体演变等研究同样是书法理论。书法批评研究的研究对象，当然也是书法理论及书法史的研究对象。美国著名艺术史家、评论家、作家托马斯·麦克艾维利认为："艺术批评自身就是一种文学形式，不完全遵循其他任何规则。它存在于艺术、哲学、文献学、社会学之间，是一个多才多艺的地带，不同的作者可以用各种不同的方式显出自己的个性。"[1] 所以相对于其它理论研究而言，艺术批评本身就是"另一种艺术创作"，这也对批评家提出了更多要求。批评家需要有敏捷的思维，健全的理论逻辑体系和辩证的史观，能够辩证地去看待某种艺术现象，某种艺术创作，以欣赏的、包容的，同时又是犀利的甚至是批判的视角去发表自己的言说，以一种说"真话"的形式，服务于艺术的发生与发

① 北京电影学院《艺术概论》编委会编：《艺术概论》，中国电影出版社2016年版，第385页。

展，而这一切的前提离不开书法批评的"学理"基础，否则批评也会陷入"无根之木，无源之水"之境地。

一、书法批评的学理化追求

关于书法批评的学理化，首先需要从书法发展及书法批评实际出发，认知或建构现代书法学理体系，在挖掘、整理传统书法理论的基础上，广泛借鉴和运用中西方其他艺术门类艺术批评理论，围绕书法现代性情境及当前书法发展的状况、趋势，形成一套切实可行的书法批评理论与话语，没有学理就很难拥有发言权。然而，书法批评又是一个矛盾体，它一方面强调学理性，即运用书法理论及哲学、美学、社会学、历史学和艺术学理论，对书法作品、书法家、书法思潮、书法流派、书法风格、书法现象等进行分析、研究，并通过合理的逻辑推导，做出意义、价值判断。另一方面又强调感知与感觉，要求批评家具有敏锐的感知力，丰富的想象力，以艺术感受为出发点，依靠强烈的情感体验评价作品的优劣得失。例如冯友兰曾经说过，书法"以其本身使人观之而感觉一种情境。……如雄浑，秀雅等，可使人感觉各种之境，而起各种与之相应之情"[1]。丰子恺也曾经为书法艺术辩护："讲艺术，首先提到书法，而且赞扬它是最高的艺术……我讲这话是根据艺术的原则，艺术的主要原则之一，是用感觉领受。"[2]冯、丰都在强调书法艺术的感觉属性与风格表现。因此，书法批评大体可以得到如下界定：以学理、感觉为依据，以书法作品为中心，对书法作品、书法家、书法思潮、书法流派、书法风格、书法现象等，也包括对书法批评本身在内进行研究分析和价值判断。学科视阈下的书法批评作为"另一种艺术创作"，离不开书法批评史、书法批评理论、书法诠释学、书法批评范式、书法批评语言学等学术理论，这些

① 冯友兰著、涂又光纂：《三松堂全集》（第四卷），河南人民出版社1986年版，第170页。
② 丰子恺：《率真集》（万叶文艺新辑），万叶书店1946年版，第80页。

也是构成学理化书法批评理论体系的基础。

从当代书法批评的实际情况看，除了少数具有思想性、理论性与切实针对性的批评之外，大部分所谓"书法批评"都不是建立在书法批评的学理认知上，或谩骂式、或人情式、或随意点评式，皆远离艺术与书法本体，非但不能起到有效的批评作用，反而优劣混淆，误导读者，此类"批评"正是书法缺乏批评的突出表现。不可否认的是，在某些"资深"书法批评者那里，也难以真正领悟何谓"学理"和"感知感受"，既欠缺多元、包容的胸怀，又欠缺书法理论及哲学、美学、艺术学理论方面的训练，批评时多凭借个人的审美爱好，局限在自己对书法艺术极窄的视野里，对书法家、书法作品、书法现象做出不切实际的审美判断，这正是当代书法缺乏学理性批评的突出表现。我以为，当代书法批评大概存在三个层次，第一层次是非书法艺术的书法批评。这类批评游离于书法本体之外，要么无边际地奢谈文化，直接用"天人合一"理论代替书法的艺术性。要么无条件地服从文字可识性的要求，以"可识性"的标准架空书法艺术的本体规律。第二层次是井蛙窥天式书法批评。这种批评仅凭个人好恶就指点书法江山，了解一点帖学风格并喜欢帖学的视碑学为丑；了解一点碑学风格并喜欢碑学风格的视帖学皆俗。即使在帖学内部，也只知道并喜欢赵孟頫、董其昌之类的风格，而不知道也不喜欢黄道周、倪元璐，更不用说了解徐渭、八大山人一类风格了。第三层次是有思想、有观念的学理、学术性的书法批评。这个层次的书法批评以20世纪八九十年代为盛。这个时期，在解放思想的大讨论中，伴随着美学热和书法创作的各种探索，书法研究者及美学家对书法的审美语境、历史文脉、品鉴评论、风格流派、技道关系、书法文化及考识辨异等进行了梳理、阐释。因此，第三层次才是书法批评的学术发展之路。然而，目前呈现的最为泛滥的莫过于热议中的"七楼现象"和后"文革"现象——群体性谩骂、诋毁、起哄。所谓"七楼现象"，是指在中国美术馆举办大型书法展特别是个人书法

展时，一般都要在该馆七楼举办学术研讨会，参加这个研讨会发言的人首先领取红包，然后依座次入席发言，"红包"引导下的发言内容空洞、八股，言过其实，非常类似于某些商品广告。这类"批评"的指向很清楚，就是对"批评"对象及作品进行包装、夸耀，以连篇累牍的溢美之词来进行所谓的评论，其目的无非是为发红包者的"书法家"身份举证并涂脂抹粉，同时为其建构一个良好的市场形象。"七楼现象"之所以被称之为一种时尚的现象，是因为这种现象绝非"七楼"一家一地，中国美术馆之外的"八楼"和"六楼"也概莫能外。所谓后"文革"现象，是指创新类书家的言论或作品往往容易被裹挟在江湖书法中遭到群体性谩骂、诋毁和起哄，他们以一种极其狭隘的书法知识和偏执的书法认知，把自己看不懂看不惯的风格与人人喊打的江湖书法混淆起来，使那些具有时代气息的书家或作品变成了过街老鼠。与"文革"铺天盖地大字报形式不同，后"文革"现象以无限增加流量的形式将他们的信息瞬间传播于天南海北，并经过"标题党"的不断操作，使其信息一波未平一波又起，持续发酵传播。在这些所谓的"批评"中，以个人好恶为标准，或把某种单一的风格美变成所有审美的标准，似乎距离书法本体性批评近了一些，其实不然，在他们那里，凡不符合他们审美标准的作品，皆以糟蹋书法、破坏汉字、胡涂乱抹、不懂笔法、不讲传统论之。

审美活动是以艺术的方式、标准观察人类的生活及生产劳动。例如人类按照"美的规律"创造出的各种建筑风格，由于不同的时代，存在着不同的政治、文化、经济背景，生成了不同的建筑材料与建筑技术，因此建筑设计的思想、观点和审美追求必然发生变化，出现不同的建筑新风格。西方的哥特式、巴洛克式和洛可可式等是这样，我国古代的宫殿建筑和徽派建筑等也是这样。动物则不然，它们无所谓审美、变化，飞鸟、蜜蜂筑巢仅仅是一种本能反应，其形式永久不变。所以审美是人类与动物的重要区别。由此我们想到书法审美中对习惯审美的依赖、信赖，从而走入了僵化不变的误区。以

那种僵化不变的标准批评书法作品，必然出现千篇一律的书风。

此外，还有一种是当前非常流行的点评式书法批评，它几乎构成了当下书法教学、书法展览以及书法评论中对书法作品进行批评的主要方式。点评式书法批评将批评的内容局限在"技法"这一单一、狭窄的范畴，而对创作思想、创作规律等更为重要的内容则全然罔顾，因而使得书法批评沦为一种非常狭隘的技法点评。点评式书法批评关注点则十分具体，诸如：这笔粗了，那笔细了；这里漏字，那里错字；这个字写得太平淡，那个字写得太散漫；这个地方不该转行却转行了，那个地方没有书写性，等等。这种点评式批评将书法批评停留在非常浅表的层面，就用笔论用笔，就点画论点画，鲜有论及艺术的原理与书法的学理。如果说这对于初学者的作业检查、纠错或许还有一定作用的话，那么将其作为书法批评来看待就显得太过粗浅了。应该说，点评就是点评，是师傅带徒弟的一种课徒方法，不能以点评代批评。传统书法批评虽然类比或比况形式为多，但其理至少涉及观念或模式，如书品人品论、雅俗论、古质今妍论、法度与心性等。

显而易见，点评式批评缺乏学理性。那么，如何增强书法批评的学理性呢？2016年至2019年，我们用三年时间开展了六场"享受批评·全国代表性中青年书法名家个案研究会"活动（图5-1），期间，沃兴华先生曾指出

图5-1 享受批评·全国代表性中青年书法名家个案研究会 河北美术学院 2017年

一件临摹锺繇楷书作品的线条质量不高，说明了"线条"之于书法风貌的重要作用。指出问题之后，便重点梳理了关于书法线条质感的创作与欣赏的学理。按照蔡邕的观点，点画线条起源于自然，"自然既立，阴阳生焉，阴阳既生，形势出焉"[①]。传统文化中的自然强调天人合一，既包括自然万象，也包括作为天地精华的人。从蔡邕的起源论中，衍生出了两个重要的书法理论。一是，书者——"法象也"，认为书法是对自然万象的效法。但是，书法使用的材料是汉字，它所效法的不是物象的形状，而是物象经过观察和理解、取舍和想象之后的一种心理感受。"法象"准确的表述应当是效法意象。唐代李阳冰对法象理论有段非常著名的话，他说："于天地山川，得方圆流峙之常；于日月星辰，得经纬昭回之度；于虫鱼禽兽，得屈伸飞动之理……。随手万变，任心所成，可谓通三才之品汇，备万物之情状矣。"[②]面对天地山川，效法的是方圆流峙之常，面对日月星辰，效法的是经纬昭回之度，面对虫鱼禽兽，效法的是屈伸飞动之理。所谓"常"是规律，所谓"度"是法则，所谓"理"是道理，它们都是物象的意义，既是眼睛看到的，更是心里感受到的，是"任心所成"的意象。在"书者法象"理论的指导下，古人强调点画"要有骨"，形容力感；"要有肉"，形容质感；"要有筋"，形容运动的势感。具体到书家风格，也都是用生命的运动形式作比喻，说锺繇的风格如"云鹄游天，群鸿戏海"，说韦诞的风格如"龙威虎振，剑拔弩张"，说王羲之的风格如"龙跳天门，虎卧凤阙"，等等。由于"书肇于自然"的"自然"还包括人，因此又引申出第二个定义："书者，心画也"[③]，书法是表达内心世界的。此后，清代刘熙载进一步阐释了该理论："书者，如也，如其才，如

① ［汉］蔡邕：《九势》（传），华东师范大学古籍整理研究室选编校点：《历代书法论文选》，上海书画出版社2013年版，第6页。
② ［唐］李阳冰：《论篆》，崔尔平选编点校：《历代书法论文选续编》，上海书画出版社2013年版，第38页。
③ ［清］王原祁等纂辑、孙霞整理：《佩文斋书画谱》，文物出版社2013年版，第191页。

其学，如其志，总之曰如其人而已。"①书法艺术的内容既表现物，又表现人，归根到底是表现天人合一的自然，因此物与人不能截然分开，应当综合起来表达。唐代大文豪韩愈说："往时张旭善草书，不治他技，喜怒、窘穷、忧悲、愉快、怨恨、思慕、酣醉、无聊、不平，有动于心，必于草书焉发之。观于物，则山水崖谷，鸟兽虫鱼，草木之花实，日月列星，风雨水火，雷霆霹雳，歌舞战斗，天地事物之变，可喜可愕，一寓于书。"②他在张旭的草书中既看到了人，呈现出喜怒哀乐等各种情感，又看到了物，有日月列星、风雨水火等自然万象。这些天人合一的东西，最初都是通过书法的点画与线条所传达的，这也充分证明了：书法的点画线条是技法与情感的组合，有法象，又有意境，而这正是书法批评学理化表达的方式之一。

日后，我们面对一件书法作品时，就可以借用韩愈的批评视角，从"线条"切入，去判断这件作品的优劣。例如，邓石如的篆书（图5-2）就是把笔法意识注入到点画中，有起笔、行笔和收笔的变化，但是变化得很微妙，就比较古质。徐三庚篆书的变化则更显夸张，一曲再曲，比较妍媚，感觉

图5-2 [清]邓石如《赠古塘学长玉尺碧螺篆书七言联》 118.5×26cm×2 无锡市博物馆藏（周氏私人旧藏）

① [清]刘熙载：《艺概》，崔尔平选编点校：《历代书法论文选续编》，上海书画出版社2013年版，第715页。

② [唐]韩愈：《送高闲上人序》，华东师范大学古籍整理研究室选编校点：《历代书法论文选》，上海书画出版社2013年版，第292页。

过分了，好像跳肚皮舞，其格调相对低下。图示（图5-3）作品偏重于起笔和收笔变化，动作很多，但是过程充分展开之后，占用了行笔过程，使得点画中段不够舒展，感觉短促。行笔的短促必然导致点画的短促，最终影响到结体的效果，不够开张，缺乏气势。沃兴华在批评那件临摹锺繇的作品时，便是以书法的"线条"为基础，既运用古代书论中的传统学术理念，又依照现代审美之原则，其观念产生于学理的分析之中，这样的批评当然就是基于"学理化"的判断。

图5-3 ［清］徐三庚《篆书册页倪宽传、张汤传等》（局部） 32×19cm×29 朵云轩藏

遗憾的是，学理化批评只是一次尝试，而书法的"人情"批评、"红包"批评、"骂街"式批评及点评式批评方式与现象在当下的书法界非常盛行，并已经严重地影响到当代书法批评的生态，也阻碍了书法艺术的正常传播与接受。我们认为，书法批评是推动书法发展的基本力量，没有严肃的、遵循学理的书法批评，书法就可能不断被泛化，就可能"做着错误的事情，却给出了最为逻辑，最为精致的理由"，最终把用毛笔写钢笔字的人当成书法家，而把书法家当作不会写字的人，这些反过来会对书法的发展起到非常大的负面作用。因此，亟待提升书法批评的学术建构，增进对书法批评理论的整理与完善，增进对书法现象、问题的学术辨析，进而以真正的书法批评来推动书法艺术的发展。

二、古代书法品评中的批评观

在中国艺术批评史上，书论、画论多以"品"立论。仅以传世批评著作看，书论有《书品》《采古来能书人名》《书后品》《艺舟双楫·国朝书品》等，画论有《古画品录》《续画品》《续画品录》等，皆直接以"品"命名。复观其内容，书论中南朝梁庾肩吾《书品》、唐李嗣真《书后品》均以上、中、下立品；唐张怀瓘《书断》开始以神、妙、能立品；清包世臣则以神、妙、能、逸、佳立品。画论中南朝齐谢赫《古画品录》、陈姚最《续画品》、唐李嗣真《续画品录》或以第一、二、三立品，或不列品第，或以上、中、下立品；唐朱景云《唐朝名画录》以神、妙、能、逸立品。五代梁刘道醇《五代名画补遗》《圣朝名画评》则以神、妙、能立品；恰如刘熙载《艺概·书概》所言："书与画异形而同品。画之意象变化，不可胜穷，约之，不出神能逸妙四品而已。"①书画品第亦步亦趋、几乎同步、交互影响。不仅如此，书品之观念、语汇更时常被画品直接纳入画论之中，书法的赏鉴标准甚至被直接作为绘画的批评标准，由此亦足见书画批评理论的会通深度与广度。

古人不仅建构了书法批评的理论，更在书法批评实践中率先垂范。羊欣在《采古来能书人名》中批评王献之"隶、稿，骨势不及父，而媚趣过之"②，南宋张栻批评王安石书法："金陵王丞相书，初若不经意，细观其间，乃有晋宋间人用笔佳处。但与人书帖，例多匆匆草草。"③羊欣以"骨势"和"媚趣"作为批评的学理，批评王献之书法具有"媚趣"而"骨势"相对于王羲之较弱；张栻批评王安石书法也从学理出发，分析王安石作品草率随

① ［清］刘熙载：《艺概》，朝华出版社2018年版，第295—296页。
② ［宋］羊欣：《采古来能书人名》，华东师范大学古籍整理研究室选编校点：《历代书法论文选》，上海书画出版社2013年版，第47页。
③ ［宋］张栻：《跋王介甫帖》，曾枣庄主编：《宋代序跋全编》（七），齐鲁书社2015年版，第4434页。

意，但用笔尚佳，问题是"匆匆草草"，这些观念无不说明古人的书法批评有其"学理"属性，在批评书法作品或者书法家时，既肯定优点，也指出缺点，是一种辩证的学术态度。

中国人的特殊美感记录在占卜的甲骨、兽骨上，铭刻在三代铜器的金文里，表现在篆隶楷行草书体演变的结构间。与中国人这种特殊美感及表现载体、表现形式同时发展的还有浩瀚的、宝贵的中国古代书法理论，唐宋之后的理论宝库自不待言，仅王羲之前就有蔡邕的《篆书势》《九势》（传），崔瑗的《草书势》，卫恒的《书势》及其所记载的《隶书势》《古文书势》，还有成公绥的《隶书体》，王珉的《行书状》，索靖的《叙草书势》，梁武帝的《草书状》，杨泉的《草书赋》，王僧虔的《书赋》，等等。这些理论或在这些理论影响下已经提出许多十分重要的书法艺术批评的学理思想，且充满了"学理性"的思考与感悟，例如传统书论中所提出的"屋漏痕""锥划沙""折钗股""印印泥"，还如"筋""骨""血""肉""神""气"，等等。在古代书法批评学理建构上，有梁武帝品评汉至梁32位书法家的经验，有袁昂的《古今书评》、孙过庭的《书谱》、王僧虔的《笔意赞》、徐浩的《论书》、张怀瓘的《书断》，等等。另外，还有质、妍、朴、媚、中和、尽善尽美之类的标准。如果按现代艺术批评的语境而言，既有以欧阳询、虞世南、褚遂良为代表的古典主义学理，也有以张旭、怀素、颜真卿为代表的浪漫主义学理，既有以苏东坡、黄山谷、米芾为代表的抒情主义学理，还有以杨维桢、徐渭、傅山为代表的表现主义学理，等等。

中国古代书论中包含着丰富的书法批评观念、理论阐释和实践总结，这些内容是"学理性"书法批评的重要理论传统与资源。同时，值得注意的是，不是所有的古代批评理论都能简单、直接地拿来为现实所用，而应该站在当下的时代立场，以辩证的思维方式去对其进行挖掘、整理、辨析与转化，取其精华、去其糟粕，对其中不适应新时期的批评理论与观念需要做出

舍弃与更新，使其成为符合我们这个时代需要的理论话语。就此问题，我产生了如下思考：

其一，中国传统书法批评思维及话语方式，大抵与中国古代文论相类，多为直觉体悟、品藻品鉴的方式，缺乏现代批评意义上的形式逻辑和理性思辨，与现代学术中的批评理论有着较大的不同，需要适当的语境转换。比如，以比况方式论书是早期书法理论的主要形态，这种方式将书法的形式表现、审美表现与自然等相关联，带有很大的意象性与模糊性。魏晋时期的批评观念与理论也受这种方式影响，此时的书法批评付诸于自然比拟或人物品鉴，缺乏清晰、直接的形式术语与批评指向。关于这种比况式的论书方式，米芾早有明确的批评意见，"历观前贤论书，征引迂远，比况奇巧，如龙跳天门，虎卧凤阙，是何等语？或遣词求工，去法逾远，无益学者，故吾所论，要在入人，不为溢词"①，应该说，米芾的批评是非常有针对性的，也指出了比况式论书的问题所在。那么，到了今天，在现代学术与现代话语方式下，所有的学术研究都建立在更为精细的理性分析与逻辑铺展之下，追求一种理论上的明晰性与确定性。因此，需要对古典书法批评尤其是比喻式批评方式进行再阐释，揭示其能指与所指，以使其能够为现代书法批评所用。进一步来说，现代书法批评需要建立一套与古代书法品评理论相联系又有别于古代书法的批评理论体系，尤其应当突出批评的学理性、逻辑性和准确性。

其二，古典书法批评理论受彼时政治、文化、思想的影响，在观念与价值判断上亦受到很大程度的规约，其中有些观念已不能适应新时代书法的发展，需要进行清理与调整。比如，由于儒家思想在中国古代社会的主导性，古人对于艺术与审美的思想也深深地打上了儒家思想的烙印。在书法批

① ［宋］米芾：《海岳名言》，华东师范大学古籍整理研究室选编校点：《历代书法论文选》，上海书画出版社2013年版，第360页。

评理论上，孙过庭的《书谱》与项穆的《书法雅言》等古代书法理论经典都将"不激不厉"的"中和"之美作为书法审美的极则，这一方面固然反映出中国书法审美的一种基本精神，但与此同时，也给书法审美的多样性与开放性带来了极大的限制，使书法作为艺术的时代性与个性特征受到抑制，这不能不说是中国书法史的巨大缺憾。晚清民国之后，中国书法已经从文人士大夫主导书写的历史进入一个新的阶段，并渐渐融入全球艺术视域。在当代文化相较于古代文化发生极大转变的历史时期，书法艺术显然不能仅仅以"中和"这样一种美的类型来作为其审美追求的全部。此外，以人论书是古代书法批评的一种重要观念，认为人品决定书品，这也是与儒家文化中的伦理道德观念息息相关的，但从艺术本身的规律来看，人品与书品并不构成简单的对应关系。因此，以学理为基础的批评理应遵循书法的艺术规律。

再比如，作为一门在实用中发生、发展起来的艺术，人们对书法的认知包含了实用性的审美态度，而这种实用审美往往与艺术审美有着很大的距离或差异，甚至是背离艺术审美的，正所谓"高书不入俗眼，入俗眼者必非高书"[①]。因此，我们不能以实用审美来主导艺术欣赏与批评，尤其是在书法成为独立艺术门类的今天，更加要剥离出书法批评中的实用因素，使之符合艺术批评的学理与规范。

其三，古代书法批评中的很多具体批评实践，带有那个时代的印迹或个人的好恶与主观表达。对此，我们应该以思辨的视角去阅读这些书论，而不能简单地将之作为书法批评的准绳。比如董其昌对米芾的批评，其关于"米书除艳态不尽"的判断就含有很大的主观成分，与苏轼盛赞米芾书法"如风樯阵马、沉着痛快"的评价有着天壤之别。又如，董其昌跋王羲之《行穰帖》（图5-4）云："观其行笔苍劲，兼籀篆之奇踪。唐以后虞、褚诸名家视

① 徐渭：《高书不入俗眼，入俗眼者必非高书》，参见 https://www.sohu.com/a/442086156_99934844

之远愧。"① （图5-5）唐以后的书法的确存在籀篆意味丢失的现象，但虞、褚笔下并不缺篆籀之气。尤其虞世南，入唐时已经年过花甲，其书法的学习、发展，形成个人风格处在南北朝、隋朝时代，那时的书法尚未出现篆籀笔意丢失的现象，由此可见，董氏的批评值得商榷。

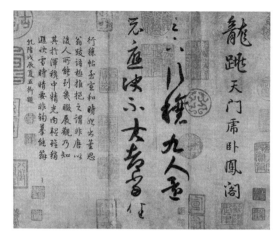

图5-4 ［晋］王羲之《行穰帖》（摹本） 24.4×8.9cm
美国普林斯顿大学美术馆藏

图5-5 ［明］董其昌跋文（局部）王羲之《行穰帖》卷后

因此，继承和挖掘古代书法理论，必须带着辩证的思维逻辑去剖解，既要有儒家"尽善尽美""兴、观、群、怨"的审美价值论，又要有道家"道""气""虚""无"的审美价值观。同时，还需要多元地借鉴西方艺术批评理论，如形式主义、抽象表现主义、现代主义、后现代主义，等等，要包容万象，方能海纳百川。总之，古代书法批评理论有其历史特点与局限性，我们不能不加辨析地全盘接受，但中国古典书论中已有的"学理"批评观以及部分审美立场值得我们接受并吸纳，当然，这个接受的过程是要根据当今时代的书法批评理论发展需要，在思辨中进行接受与转化。

① 梁披云主编：《中国书法大辞典》，香港书谱出版社、广东人民出版社1984年版，第1768页。

第二节 | 当代书法批评的关键词谱系构建

遵循学理的书法批评，需要一系列理论工具。其中，批评时所使用的范畴、术语是最为基础的理论工具之一，它们指引着书法批评在不同层面得以进行，并将批评的所指经由这些语汇得以延展，使整个批评成为意义生成与纽结的载体。换言之，没有这些批评术语的存在与运用，书法批评既无法进入艺术本体，也无法与时俱进并反映时代精神，更遑论使这种书法批评具有学理上的意义和价值。因此，无论是对当前书法批评理论体系的建构，还是对推动书法批评实践的开展，首先需要考虑的一个问题是，如何形成一套相对完备、合理、有效的批评术语谱系。

在批评实践中，从古至今人们使用的批评语汇无比繁多。书法批评中所使用的特定术语来源主要有两种。其一，附庸性质的古代传统书论。但古代书论因为限于文体的缘故，往往存在着文采掩盖书理，其实旨乃是文学对书法的介入，书法成为了文学言说自己文学情感的试验场地；其二，来自于所谓的西方艺术理论或哲学观点。但此种多属于借用、挪用甚至存在着生搬硬套的低劣行径，还停留在"言必称希腊"的忘本、虚华之理论模式，尊称西方理论体系何等精密、严谨，立论何等高明、论证何等富有逻辑性，其论点具有普遍的适用性，然而西方理论言说对象是它自己约定俗成的艺术，其背后指向了哲学，不能不加选择地直接拿来使用。因此，书法艺术在使用这套批评术语时，需要抓住一些特别重要的关键性语汇进行遴选，这样就能比较系统地勾勒出书法批评术语的主要范围，建立起书法批评术语的最为核心的框架，在这些关键性的术语成形之后，其他的术语就如同散布在周围的星丛

一样时隐时现、随时运用，而那些关键性的术语却始终对书法批评的开展起着基础性的作用。如何遴选和阐释这些批评关键词，也就成了当前一项重要的工作。当代书法批评的关键词谱系的构建将成为书法批评的重要学理基础。

一、书法批评术语的历史嬗变

现代书法批评是由传统书法品评演进而来，其环境与20世纪以来西方艺术理论特别是语言学现代转型不无关系。因为语言联系着主体与客体、本体论领域和认识论领域，其现代转型是以传统哲学为基础的，所不同的是用新的语言从不同视角对传统哲学面临的问题进行阐释。例如通过"语言学转向"对传统形而上学理论的阐释，更为鲜明地"突出了形而上学独立和超越于人类经验范式的价值和意义"[1]。现代西方哲学大体可分为科学主义与人本主义两大思潮，人本主义思潮的语言学转向开始于卡西勒的符号学和狄尔泰的解释学。海德格尔对其进行了继承与发展，伽达默尔将之系统化。但伽达默尔的一些观点遭到了德里达以及许多后现代主义者的猛烈批判。因而人本主义思潮的语言学转向是从狄尔泰的客观主义到德里达的相对主义的转向。人本主义与科学主义两大思潮的合流表现在哈贝马斯、阿佩尔和利科的解释学中[2]。其实，书法批评需要类似的理论转型，而且实际上也不可避免地处在不断转型中。从书法批评的实践看，其转型无论发生在何时何地，都只能是书法艺术的，只能是中国式审美的反映。

在某种程度上，我们可以把书法及书法理论的历史发展划分为三个主要的阶段，据此亦可了解书法批评术语嬗变的基本过程。

第一个阶段是古代时期，这个时期的时间节点可以放在废除科举的1905年，也就是书法的文化生态发生根本转变之前的时期。这个时期，书法的生

[1]《艺术到底怎么欣赏 解读 vs 误读》，《美术报》，http://collection.sina.com.cn/plfx/2018-07-05/doc-ihexfcvi9842414.shtml
[2] 夏基松：《现代西方哲学教程新编》（上），高等教育出版社1998年版，第1—11页。

成方式、审美表现与批评语汇有其自身的特点和非常久远的历史积淀。

第二个阶段是民国时期，即废除科举之后的二十世纪前期。这个时期书法的文化生态发生了巨大变化，与社会进程一样，书法开启了其现代化道路。这种现代化表现在很多方面，其中最为重要的方面就是书法的属性、身份的变化，书法从古代的实用与艺术相并存逐渐向纯粹的艺术身份转变。虽然民国时期毛笔依然占有一定的实用舞台，但随着其他书写工具的不断进入，毛笔的使用程度已日益消减，进而，书法不断从实用性中退场。此外，书法由古代以文人士大夫主导的"余事"向知识分子专业化的学科转变，显示出主体身份的一种重大变化，学科化则更加强调独立性、专业性和学理性。与此相应，面对这种转变及由于民国时期的西学东渐之学风，民国书法美学与批评理论中出现一批崭新的术语，开辟了书法批评语汇的现代道路。

第三个阶段是当代时期，我们把这个"当代"划定在自20世纪80年代书法浪潮的兴起直至今天。经过民国之后一段时间的沉寂，伴随着改革开放所带来的文化活力，书法也重新绽放生机。这个时期书法走过了很热闹的一个过程，从80年代美学大讨论下激发的关于书法美的讨论，"现代书法"的产生，王铎风、米芾风、明清调、书谱风等各种书风的浪潮，中青展、流行书风的某种开放性与先锋性，还有后来的"展览体"的盛行，等等。可以看到，这个过程虽然时间跨度较短，但内在起伏变化却比较大，在这个过程中，夹杂着观念与思想的交锋，夹杂着古与今、新与旧、保守与激进的论争，夹杂着借鉴、引入、模仿与探索的并行，也夹杂着混乱、盲目、投机甚至欺骗的登场。也恰恰是这样一个时期，书法界更需要进行一种理性的思辨与总结，需要有批评的介入。同时，虽然这一时期书法批评存在滞后性，理论也亟待完善。但事实上，一系列指涉当前书法审美与发展的新语汇已经出现，并在有意无意地付诸使用。因此，要特别注重对这些语汇的挖掘与整理，因为其反映的正是当前书法批评所聚焦的领域，其背后所包含的则是当

前文化、审美的关键信息。此外，当今学术发展的一个突出现象是跨界融合，尤其是文学与艺术理论之间存在互通性，这种互通性不可能不影响到书法批评的语汇上。所以，我们应该主动地寻求文艺学领域中更符合书法艺术审美的语汇介入书法批评。

我们知道，书法批评的语汇首先要具有批评的适应性与时代性，它必须针对当前的书法作品和书法现象展开有效的评论，即书法批评的时代性。从这个意义上看，批评术语的切时性尤为关键。因为过时的语汇已经难以起到批评的作用，而当前书法发展的新形态与新趋势则要求适应其发展的新语汇的产生与提炼。但与之相对的另外一面是，书法作为一门历史极为悠久的传统艺术，在漫长的发展过程中，无论是从书法本身的艺术实践，还是从书法理论与话语来看，都具有很强的延续性，传统性的基因在这门古老的艺术身上带有非常深刻的烙印，传统书论崇尚炼字，最好的言说状态是"不著一字，尽得风流"，在进行作品欣赏时，要将视野停留在对"美感"的向往，而非被汉字所左右（图5-6）。古代书论对于"美"的

图5-6 胡抗美《山幽闻雨》 550×220cm 2021年

描述，因为没有进行精确的定义，以至于后世含混不清，其本源只在于论述语境的丧失和审美风尚的转变。因此，从事书法研究的人，一旦试图将古代书论中的某些特定的字或者词作为一个概念或者范畴进行研究，往往是刻舟求剑，甚至是穿凿附会。所以，当代书法批评术语研究，既要考虑到新时期历史语境的变化，同时还要保证书法在某些关键性表现因素与考量因素上源自传统的继承性。也就是古今书法批评的延续性，要合理有序地将传统批评理论中的某些术语应用到今天的批评关键词序列当中。

二、书法批评术语的生成性质

基于前文关于书法批评术语历史发展三个阶段的划分，我们在构建当代书法批评的关键词谱系时，可以依据批评术语的生成性质，大致分为"古代词汇""现代词汇"和"从当代文艺学引入词汇"三大版块。

"古代词汇"指的是在二十世纪之前的古代时期就已经产生及使用的语汇，尤其是在古代书论中频繁出场，在漫长的书法古典时期承担着指涉批评的功能的语汇。当然，并不是所有古代时期使用过的语汇在今天都具有同等的有效性，相反，有些词汇已经由于不能适应新的变化而归于无效。因此，作为书法批评关键词的"古代词汇"需要从数量众多的词汇中遴选出在今天仍然具有有效性与生命力的词汇，这些词汇贯穿古今并且为今天的书法批评所必需，因而是当代书法批评关键词谱系中非常基础的部分。这些批评词汇会涉及多个方面，有的是就书法的具体形式而言的，比如"势""笔力""结体"等，是人们讨论书法无法避开的一些核心形式术语，只要书法的基本形式没有变，那么这些术语就具有其相当程度上的有效性。有的是就作品的总体性评价或风格、审美特征而言的，比如"神采""格调""古拙""帖学（风格）""碑学（风格）"，等等。中国文论与书论都强调艺术作品的精神、品格，并将其作为比形式层面更高的追求，所以在讨论或评价一件作品时，往往会尤为关心其"神采"或者"格调"。事实上，也就是对艺

术作品的精神性、生命性、审美高度与内涵的强调。因此，我们在表达类似的关切的时候，也可以用后面这些更具有现代意味的词汇来补充或替代。这样也给我们提出一个问题，即纳入当代书法批评的这些关键词，我们需要通过现代语言对其进行一番阐释，将其所体现的含义用现代人都能理解的意思解释出来，在进行具体批评的时候，这些古代词汇和与之内涵相近的现代词汇之间具有一定程度上的可替代性。比如，前面提到的"结体"与现代汉语中的"单字造型空间"就具有相同的所指。此外，古代书法批评中有很多表示审美的形容词在今天仍然有着普遍的使用空间。如古代书论在描述某一种书法风貌时，虽然只是一个字或者一个词，但是由它而生成了一个谱系。如"险"字，其谱系乃可以生成为：险绝、峭险、险劲、奇险……由于有这样的一个由"险"统摄的谱系，所以无论我们具体的"险"侧重于哪个方面，我们对于某件作品所呈现出的风格始终不会脱离"险"这种宏观的感受所划定的范围，而跑到"瘦"或者"老"的范围中去。再如"古拙""雄浑""苍茫""厚重""清秀"，等等，类似的词汇很多，大多为我们所熟悉，也可以生发为一系列书法批评关键词谱系。

总之，这些长久以来一直沿用至今的语汇，在一定程度上构建着我们对书法的描述、评价与判断，需要认真地加以遴选和阐释。换言之，我们不仅要将这些语汇找出来，还要结合今天的理论发展与批评发展需要，对这些语汇的概念、内涵、应用语境与历史等进行阐释，并揭示其如何运用到今天的书法批评中。叶秀山在《书法美学引论》中说："如果我们研究文学的，还说刘勰的话，研究喜剧的，还说李渔的话，研究书法的，还说孙过庭的话，那不仅西方人、世界上许多国家的人'听不懂'，而且我们自己的儿孙们也'不懂'了。"①虽然，这些语汇是在古代就开始使用的，但是经由历史的进化

① 叶秀山:《书法美学引论》，宝文堂书店1987年版，第3页。

与学人阐释，其词汇已经不能完全与时代语境所匹配。因此，我们需要做的是，通过现代词汇将古代词汇的含义阐释出来，使其与现代含义、现代表达发生关联，进而生发为人人都能够理解的现代语言。

"现代词汇"指的是二十世纪以后在书法理论与批评中出现的新词汇，这些新词汇的产生是文化与语言的一种革命性变迁，比如白话文对文言文的取代。白话文运动及现代汉语的产生、推广，对于中国文化的影响是深远的，对于中国书法理论与思想的影响也同样如此。同时，很多新词汇的产生源于中西文化与学术的互通与译介，比如"艺术""美学"等最为基本的词汇都是在对西方学术进行译介的过程中转化出来的，这是现代词汇的一个重要特点，应用到书法上也是应该同步的。从前面章节的解析中不难看出，民国时期是书法现代性进程的一个高潮，与此同时，书法学术的现代性也肇始于这个时期。民国学人对西学的译介与融合也渗透到对书法的认识与研究中，在他们的表述中，很多融汇中西的新语汇进入到书法的界定与描述中，这些新语汇显示了理解与阐释书法新的路径与新方式，反映了一种现代视野观照下所认知的书法新形态。它们是与历史的进程相并而行的。所以，我们今天对书法的理解、阐释与批评都离不开这些在书法现代性进程中涌现出来的语汇。民国时期，频繁使用的语汇如"线条""空间""形式""情感""节奏""时空"，等等，这些语汇在今天仍然是支撑我们讨论书法的关键语汇。可以看到，就这些语汇本身而言，其兼有一种双重性的特点，这里所说的双重性指的是，一方面这些语汇在古代语汇中并不存在，它是借鉴融合了现代学术、美术后形成的新的语汇。同时，就其内涵而言，它们在古代书论中并不缺席，比如对书法结体与结构的讨论就是一个"空间"问题；对骨力、方圆等形质上的描述就是一个"形式"问题；对快慢、疾迟、轻重、粗细的强调就是一个"节奏"问题。因此，这些语汇与古代语汇存在某种内在的共通性，同时，也正是这些新语汇建立起书法作为一门艺术的内在语言

与其他艺术门类之间的共通性，把握到这种共通性，对于理解书法的纯艺术性，对于将书法与其他艺术门类相沟通，对于从更本质的角度理解书法有着很关键的作用，这也是这些语汇得以普及和流行的原因。民国之后，书法理论进一步发展，出现了更多新的语汇，比如"造型元素""空白造型""区域造型""对比关系""视觉性""张力""形式构成"，等等。这些新语汇是在书法实践与理论变化和发展的基础上产生的，需要加以总结和阐释。此外，批评作为一种价值判断，一些指示属性判断的新语汇更应该得到提炼和重视。比如，"艺术性""现代性""当代性""先锋性"，等等。从某种程度上说，这些语汇是今天我们对一件书法作品进行价值判断时，首先需要进行考虑的。虽然书法是一门古老艺术，有着很深的传统性，但"笔墨当随时代"，书法拥有可塑的、变化的、有着无穷可能性的形式，其需要与时代进行再匹配，现代文化、当代文化孕育了有别于传统的现代审美与当代审美。那么，这种匹配性就需要跟新的文化与审美联系起来，体现一种现代精神、当代精神。所以，"现代性""当代性"这样的语汇能够在第一时间对一件作品的基本品质做出某种界定，具有鲜明的批评指向。

"从当代文艺学引入词汇"，指的是面对文艺学学科的不断发展与文艺学理论的快速更新，书法应该从中引入一些具有当代气息与理论气质、具有较大兼容性的词汇运用到书法批评中去，充实书法批评的内涵，进而弥合书法与文艺学学科、书法与当代文化的某种脱节。首先，从学科归属而言，书法是文艺学范围内的一个分支学科，二者在学科属性等方面存在共通性。事实上，在古代理论中，文学理论对书法理论的渗透是显而易见的，由于古代文学、诗学的发达，甚至在一定程度上书法理论是依附于文学理论的，在一些概念、术语的使用上，二者的相关性也很大。因此，借鉴当代文艺学的词汇，本身就是源于书法学术研究的历史渊源。其次，文艺学是学科发展与中西方对接比较早且成熟的学科，它的理论更新速度较快，与当代文化、审美

的对应性也更加直接和紧密。换言之，其时代适应性更强，更能反映出某些现实的状况。从这个意义上，书法批评中引入这些词汇，也能更好地贴近时代脉搏。第三，是书法批评理论本身发展的需要。如前所述，近几十年书法的发展，呈现出多元交织的场景，其中涌现出的很多现象和问题已不能仅仅从书法本身的语汇来加以解释，而勾连到背后的文化、观念、思想等维度。因此，需要更加具有兼容性与解释力的语汇参与其中。这些词汇包括"媚俗书法""具身性""书法剧场性"，等等。

以上我们勾勒了当代书法批评关键词谱系的大致图景，它主要由三个部分组成，即"古代词汇""现代词汇"与"从当代文艺学引入词汇"，这样一个框架的形成综合考量了书法批评语汇变迁发展的三个阶段，考量了传统与现代的承接，也考量了书法批评实践的现实需要，而关键词的进一步确定与阐释则需要更为细致的工作。这个关键词谱系会为书法批评提供一种基本工具，也可以推进书法批评不断向更深入、更广阔的方向发展。同时，这个谱系也是一个开放的、动态的系统，它需要在批评实践中得到检验，也需要根据书法实践与批评的发展而增删、调整。

在开展"享受批评：全国代表性中青年书法名家个案研究会"的几年里，我曾经反复考虑过梳理书法批评相关概念这一问题，这种考虑是想通过梳理古代与现代的书法批评概念达到初步建构书法批评理论谱系这一目的。

从传统词汇着手，一是形式论：如笔墨、用笔、结体、章法、笔势、力、中锋、侧锋、体势、破体、平正／险绝、神采／形质、法度等；二是创作／境界论：如气、势、象、意、古、拙、生、自然、雅／俗、人书俱老、技进于道、临摹等；三是风格论：如书如其人、比德等；四是传统论：如二王、魏晋风度、帖学、碑学、书道、书法与绘画、传统性等。

从现代词汇着手，一是学科本体论：如书法本体、独立艺术门类、书法的泛化、书法美学等；二是传统论：如中国书法、书法传统、民间书法、民

族性、经典等；三是创作论：如时代精神、正大气象、当代性、创作、表现、风格、技术、抽象性、丑书、篆隶为本、碑帖结合、现代书法、流行书风、书法主义、日常书写、展览体等；四是形式论：如形式／内容、有意味的形式、时间性、空间、形式构成、线条、线质、情感、造型元素、对比关系、节奏、墨继等；五是文化论：如视觉性、自作诗文、文人书法、文化书法、江湖书法、书法消费、书法传播等。

从当代文艺学着手，如书法符号学、书法现象学、书法谱系学、书法地理学；书法移情、灵韵、书写界面、误读、期待视野与视野融合、书法共同体、社会性、大众化、伪书法、媚俗书法、书法文本、元书法、超文本书法、具身书写、纯书写、直觉书写、零度书写、书法剧场性、书法景观、书法无意识、编码／解码、后书法、晚生代书家、笔迹学、赝品、介入、场所、策展、身体、本质、典律、失语等。

遗憾的是，关于书法批评术语的思考起步后，后因多种原因被搁置。期间，我邀请了四川大学、复旦大学等多位艺术领域的专家学者，初步撰写了几篇条目，从他们对于这些书法批评关键词的撰写中，可以初见既有传统性，又兼具现代性的书法批评的思考。

三、书法批评关键词的部分解读

（一）书法地理学①

书法地理学，是以书法、地理环境与文化景观之关系为研究对象的一门新兴交叉学科。书法地理学将书法现象作为文化景观和人地关系的产物进行研究，不仅涉及书法的起源、特征、空间分布规律以及与中华传统文化的关系，而且还涉及书法对人类空间感知及行为影响等问题。

书法地理学的研究内容非常丰富，从汉字文化圈的研究，书法文化的传

① 本部分由四川大学彭彤、支宇教授组织撰写。

播与扩散研究、书法文化区研究、书法文化景观到书法文化生态研究均可以构成书法地理学的研究对象，且各个研究内容之间有着互相交叉与融合的关系。结合书法史、书法理论、书法技法和鉴赏可以把书法地理学的研究从宏观的角度深入到微观的角度。如书法欣赏过程的微观环境影响以及书法环境对人类行为的影响；书法作品及现象本身的空间分布特征及其地理环境背景基础的影响；书法作为景观元素如何作用于人与空间关系、如何影响人的环境感知、空间行为模式等问题。

在中国古典文献中，关于书法和地理环境之间关系的论述早已有记载，如南宋赵孟坚看到了书法的南北差异，认为书法有南北之分[①]。清人冯班在《钝吟书要》中认为："画有南北，书亦有南北。"[②]对地域影响书法风格问题进行较为详细研究的是清代学者阮元，其为探索书法演变的源流而提出的《南北书派论》以及《北碑南帖论》，不自觉地从地理＋空间的角度探讨了书法文化景观的差异，开创了系统地从地理学角度研究书法文化景观的先河。受西方地理环境决定论影响很深的梁启超，也认为不同的地理环境影响着人们的审美情趣，进而产生不同的艺术风格。自20世纪80年代，有关文化地理学理论由西方引入中国学术界之后，文化地理学者大都将研究视野集中于文化区、文化扩散、文化生态、文化整合、文化景观五个方面。

文化源地（Hearth of Culture）是文化地理学讨论的重要主题。文化传播学派认为，文化源地是文化圈的生长核心。该学派的代表人物德国学者格雷布纳与奥地利学者施密特在20世纪初提出了"一次发生论"和"文化圈理论"。他们认为重要的文化成就总是只发生一次，其他地区所享用的文化

① ［宋］赵孟坚：《论书法》，崔尔平选编点校：《历代书法论文选续编》，上海书画出版社1993年版，第155页。

② ［清］冯班：《钝吟书要》，崔尔平选编点校：《历代书法论文选续编》，上海书画出版社1993年版，第552页。

成果是由文化发生源地传播而来。文化圈是由文化核心区和边缘区组成，在文化形成之初，文化源地就是文化圈的核心地区，文化扩散地区就是文化的边缘区。随着历史的发展，文化源地可能不再是核心地区。书法是在汉字书写的基础上升华出来的一门艺术，因此汉字的起源和发展就成为了书法发展的基础。汉字体系的正式形成应该是在中原地区，当时栖息在黄河中游地区的汉族前身华夏民族是汉字的创造者，他们生活的地区就成为汉字的源地，也是中国书法的发源地。秦汉统一帝国的建立，在"书同文"的政令下规定了统一的文字。汉字文化从这个强势文化区向周边拓展，影响了周边诸侯诸国，并逐渐形成了汉字文化圈。随后汉字文化以中原地区为核心，逐渐传播到长江流域、珠江流域等地区。由于书法文化源地的不断扩散，使得书法的文化传播与扩散成为可能。书法作为一种独特的艺术文化现象，它的传播与扩散有着自己独特的特点：它必须借助于文字载体才能够进行。尤其是在魏晋南北朝时期，书法家和书法作品便成了当时最有效的传播载体。影响书法传播的因素主要有环境的约束、区域的引力、地形的摩擦、文化的惯性、文化的革新以及距离的远近。

一般来说，书法的传播主要有四种路径：一是通过书法作品的流传而进行书法文化的传播与扩散；二是通过书法家的言传身教进行传播；三是由于人的迁徙和移动带来的书法文化传播；四是通过一系列的政治、政策影响而引起书法传播。书法传播的模式常常以一种混合的形态出现，它体现出了文化传播的复杂性。从文化景观的角度出发，书法是在一定的物质基础上由书法家所创造的文化复合体，始于人们将书法看作人文景观。事实上，一定条件下，书法作为人文景观元素，可以与其他人文、自然景观元素组合形成一种特殊的文化景观。这里将由书法作品在特定地理空间范围内集体展现而形成的具有特殊外部视觉特征和特殊地方感的场所环境，定义为书法景观。书法文化景观要素主要由书体、书写工具、书写载体、书法家创作群体、书法

风格及情感等构成。书法文化景观作为一个整体存在和发展，它是一个区域内众多影响因素之间相互关系和相互作用的结果。书法文化景观的人文因素可以包括物质因素和非物质因素两类。物质因素的共同职能是与书法景观中的自然元素一起构成书法景观的外观形态，它们是我们在欣赏书法景观中能被直接触摸和感触到的人文现象。非物质因素是不可见的、却对书法景观的形成和发展产生重大作用的人文因素。书法艺术的各方面要素在空间上是错综复杂的，每种文化要素之间及其与整体文化之间都是相互影响的，这种相互影响形成了书法艺术的文化综合。当代书法地理空间的研究和探讨，就是在回溯中国书法历史文化的同时站在整个书法艺术发展的高度，从书法地理空间这一宏观概念出发，探索、描述书法家与地理空间所存在的各种变量及文化关联。

（二）书法谱系学①

书法谱系学是运用福柯知识考古学与谱系学思想来研究中国书法史的一个理论术语，反对传统书法史的书法家生平叙事、书法形式分析与线性进化论叙事，致力于揭示书法与社会文化语境，尤其是与话语权力之间的互动与转换关系，以及书法史内部不同书法话语的差异性断裂性关系。

传统书法史研究有两种理论进路。其一是书法史料学，其内容以历史线索与史实梳理为重心。其二是书学技法史研究，重在从笔法、结构、墨色等艺术语言本体范畴角度出发研究，多将书法视为线条的艺术、黑白的艺术、空间的艺术。而书法谱系学则是突破传统书法的线性历史与形式内部的研究，借助"谱系学"的方法将书法研究上升到人文学与文化学的高度进行阐释。谱系学意在探寻事物出现的偶然性、间断性、断裂、差异，不再追寻对事物本质的探讨，而是更加关注事物在偶然间的反射，感知事物在断裂间

① 本部分由四川大学彭彤、支宇教授组织撰写。

的存在以及事物在差异中的反复重构。将研究视点放在书法写作的个人或群体、书写行为与空间感知以及书法作品与大众之间的"关系"之上。

谱系学的概念是法国哲学家福柯哲学中的核心概念之一，此概念来自尼采《道德的谱系》。经过福柯的理论推演与发展，"考古学"和"谱系学"成为当代人文科学研究的重要方法论和思想视野。谱系学不仅是一种分析方法，也是一种基于尼采权力意志之上的哲学观念。事物生成的两种说法一是起源说，一是来源说。起源学说主要是追求事物形而上学的高贵本质。尼采以"来源"取代"起源"，以来源说为代表的谱系学方法论来认知历史的间断性内涵。福柯继承尼采的思想，认为真实的历史是杂乱无章的话语与实际权力之间错综复杂关系发生变化的历史。尼采后期的谱系学研究中探讨了身体的重要性，身体具有巨大的能量，并且身体唯有达到美学的高度才能表现出它真正的力量与价值。在福柯这里，美学是一种非理性的，充满力感和欲望的，在我们身体感官以及我们的欲望和体验之中涌动着的东西。只有通过艺术，人类才能从异化中解放出来，才能从现代性中安全逃离。谱系学所强调的身体视角为中国书法的研究提供了面对艺术在社会中角色的另一种重要考察方法，亦即"体行(embodiment)"的维度。书法作为一种文化活动，其实是一项依照某种模式与文化价值来塑造身体的训练，这种特殊的身体训练同时也是人格与主体性塑成的一个重要环节。"体行"的观看面向不仅将艺术从平面释放到空间及实践的宽广领域，同时也将艺术家、观者与社会脉络一并安置在一个有机的互动生态网中。

书法谱系学预想跳出本质主义的封闭框架，将书法的关注点放在书法家与社会群体、书法家与观者、书法家与社会之间的关系问题探讨，认为书法作品的意义是在观看行为当中经由阐释而产生的，书法作品的意义和价值不在于其自身，而在于持续不断的阐释活动的生产性，重点在于建构。由此可见，书法谱系学是关注书法作品在特定文化语境中所聚集的不同社会主体

的"观看"行为，旨在揭示"观看"行为背后被线性历史所遮蔽的文化意识形态。例如通过谱系学的方法对康有为早年的政治交游与书法关系脉络的勾勒，我们逐渐明晰了地域空间的不同对艺术图像传播的影响，以及随着空间的转换、艺术知识的积累，所处的艺术交往圈对书学中的话语建构所产生的影响。谱系学强调在研究对象的"语境"中找寻失落的差异和细节，也就是回到书法家生活的历史原境和社会结构。例如，传统历史写作对"晋人尚韵""唐人尚法""宋人尚意"等时代书法精神的概括，并未深入分析个体书法家与整个时代书法精神之间的复杂关系，实际上是削弱了历史现场中不同书法家之间丰富的趣味层次和意蕴，遮蔽了差异性细节。

回到书法的研究当中，在当代社会批判理论资源的启示下，有多条路径可作为书法谱系学研究的切入角度。例如，从书法经济学角度，可以看出书法家的日常书写具有浓厚的礼物交换色彩。书法史家白谦慎的研究就是从社交"应酬"的角度对傅山的书法艺术进行社会学研究；从趣味社会学角度看，书法家的书法作品，在展示自我审美理想的同时，也是趣味区隔的符号资本，它标榜书法家属于哪个群体，以及群体所在的权力位置；从赞助人角度，可以看出有些书法家如宫廷书法家的审美趣味受到赞助人的很大影响，一定程度上塑造了书法家的审美趣味；从书法研究的女性主义角度，可以看出中国书法史几乎就是一部"男性书法史"；从空间社会学角度，可以看出书法家的形式风格在形成之初具有典型的地域特征，而不同地域之间书法风格的融合渗透，是在趣味博弈的过程中展开的，其中充满冲突、妥协和共谋……上述这些角度，作为一种研究思路，可以窥见书法社会学对当代书法研究开拓研究路径的诸多可能。

书法谱系学的提出和应用，对当代书法研究具有极为重要的意义。它意味着当代书法研究不再仅仅把书法看作是具体的艺术门类，也不再仅仅把书法看作是私人性的审美书写，而是把书法作为"生活方式"和"知识类型"

的文化来进行考察，这就把书法放到了人类学视阈来重新审视，将跨文明和不同文化圈的知识背景和知识差异作为阐释原则。书法谱系学强调书法与社会、书法与经济、书法与权力之间的互动、博弈、协商及转换的动态关系，不是按照"历史背景梳理—书法家生平介绍—作品形式结构分析"的常规思路研究书法，不仅仅是把它当作地域性的艺术形态或审美符号，以此为当代书法研究突破学科限制以及开拓研究视域奠定了范式转换的学理基础。

（三）传统性（以书法与音乐为例）[①]

书法艺术的"传统性"主要体现在"形"和"势"两大类型中。"形"以造型为主，常辅以自然物象之形，以体现自然之理念。加上"势"，则将书写变成一个连绵不断的时间过程，如同一条线，创作就是对这条线加以处理，这在本质上与音乐相通，因为它们的基本理论和创作方法都非常相似。

音乐理论遵循"寓杂多于统一"的原则。古希腊毕达哥拉斯派的哲学家们用数学的观点研究音乐，认为音乐在质的方面的差异是由声音在量（长短、高低、轻重）方面的比例差异来决定的。如果音乐的声量始终是一样高低，或者以不适当的比例组合，没有任何规律的忽高忽低，就不能造成和谐的乐曲。于是便得出结论："音乐是对立因素的和谐统一，把杂多导致统一，把不协调导致协调。"[②]赫拉克里特认为："互相排斥的东西结合在一起，不同的音调造成最美的和谐。"[③]

中国古代的音乐理论也是如此，《吕氏春秋·大乐》既强调阴阳对比，要有差异有变化，如"日月星辰，或徐或疾，四时代兴，或暑或寒，或短或长，或柔或刚"。否则的话，"声一无听"[④]。如果在我们耳边始终响着一种声

① 本部分由复旦大学沃兴华教授撰稿。
② 朱光潜：《西方美学史》（上），商务印书馆2017年版，第35页。
③ 何乾三选编：《西方哲学家、文学家、音乐家论音乐（从古希腊罗马时期至十九世纪）》，人民音乐出版社1983年版，第1页。
④ ［汉］吕不韦著、高诱注：《吕氏春秋》，上海书店1986年版，第46—47页。

音，它没有高低变化，没有快慢变化，没有一切变化，那么这种声音等同于无，我们是感受不到的。又强调协调统一，"声出于和"，"离则复合，合则复离，是谓天常"[①]，才有审美价值。

音乐的基本理论与书法完全相同，它们的创作方法也大致相同，那就是都追求节奏，唐代陆德明论音乐说："节奏谓或作或止，作则奏之，止则节之，言声之内，或曲或直，或繁或瘠，或廉或肉，或节或奏，随分而作，以会其宜"，节奏就是轻重、快慢、离合、断续，就是在时间展开的过程中变现各种各样的对比关系，并把它们组合起来，"以会其宜"，彰显作者的意象。

中国音乐史上的名著《溪山琴况》在论述古琴的演奏方法时说："最忌连连弹去，亟亟求完，但欲热闹娱耳，不知意趣何在。"一定要通过各种方法，既要有"从容婉转"的逗留，又要有"趋急迎之"的紧促，最终"节奏有迟速之辨，吟猱有缓急之别，章句必欲分明，声调愈欲疏越"，只有这样，才能得"全终曲之雅趣"。

唐代著名书法家虞世南的《笔髓论》在论述书法创作时说：用笔要"顿挫盘礴，若猛兽之搏噬；进退钩距，若秋鹰之迅击"[②]，或者按锋直行，或者环转纡结，要有连有断，有虚有实。他说这种运笔，"同鼓瑟纶音，妙响随意而生"[③]。

音乐与书法的理论相同，方法相同，都是通过轻重快慢的力度和速度变化，营造出跌宕起伏和抑扬顿挫的节奏感，因此被古人看作是"无声之音"，

① ［战国］吕不韦著、纪丹阳译注：《吕氏春秋译注》，北京联合出版公司2015年版，第91页。
② ［唐］虞世南：《笔髓论》，华东师范大学古籍整理研究室选编校点：《历代书法论文选》，上海书画出版社2013年版，第112页。
③ ［唐］虞世南：《笔髓论》，华东师范大学古籍整理研究室选编校点：《历代书法论文选》，上海书画出版社2013年版，第113页。

论书时常常以音乐相比。孙过庭《书谱》云："象八音之迭起，感会无方。"①
基于书法与音乐的关系如此密切，明代大文学家汤显祖说了一句极精辟的
话："凡物气而生象，象而生画，画而生书，其嗷生乐。"②物和气相结合产生
意象，意象比较具体的表现是绘画，绘画进一步抽象就是书法，书法与音乐
相隔一"纸"，只要把视觉的"看"变为听觉的"嗷"，那就是音乐。书法
与音乐的差别一个付诸视觉，一个付诸听觉，仅此而已，书法是视觉化的音
乐，音乐是听觉化的书法。

正因为如此，古往今来，书法家特别强调"势"，其实就是强调音乐性。
一个汉字由不同的点画组合而成，一件作品由不同的单字组合而成。点画与
点画、字与字的组合是可以通过连续书写来实现的。它们的运动轨迹，一种
留在纸上，称为笔画；一种走在空中，称为笔势。笔势是笔画与笔画之间
的过渡，完整的书写运动就是从笔画到笔势，从笔势到笔画，再从笔画到
笔势，从笔势到笔画……直至篇终。前人将这种连续的书写解释为"气脉不
断"，称之为"一笔书"。"一笔书"通过笔势将作品中所有的点画和单字纳
入到时间展开的过程之中，上下映带，不绝如缕，形成一个严密的整体。然
后在连续书写时，通过提按顿挫、轻重快慢与离合断续等各种对比关系的表
现，来营造出丰富的节奏变化，让书法无声而具备音乐之和谐。

具体来说，作品中的笔势连绵可以用三句口诀来表述，点画上是"逆入
回收"，回收强调上一笔画的收笔是下一笔画的开始，逆入强调下一笔画的
开始是上一笔画的继续，上下笔画要连绵起来书写。结体上是"字无两头"，
强调每个字虽然由不同的笔画组成，但所有笔画在书写时都是前后相连，不

① ［唐］孙过庭：《书谱》，华东师范大学古籍整理研究室选编校点：《历代书法论文选》，上海书画出
版社2013年版，第130页。
② ［明］汤显祖：《答刘子威侍御论乐》，徐朔方笺校：《汤显祖全集》（全四集），北京古籍出版社1999
年版，第1315页。

能间断的，只有一个开头和结束。章法上是"一笔书"，强调作品中所有点画都要上下相属，一气呵成。这三句口诀通过笔势连绵，把书写当成了一个时间展开的线性过程，为书法艺术追求节奏感和音乐感创造了前提。

在此基础上，古人通过运笔的轻重快慢和提按顿挫，让这根时间之线产生各种变化，"或曲或直，或繁或瘠，或廉或肉"，并且还强调"笔断意连"，在笔意连贯的基础上，刻意营造某些点画的间断，"或作或止，作则奏之，止则节之"，好像音乐中的休止符号一样，起到白居易在《琵琶行》中所描写的听觉效果。

比较来说，书法艺术中的断和连的表现特别复杂。它是通过布白调整来实现的，具体表现在字与字相连的组，组与组相连的行，行与行相连的篇，它们各有各的方法，下面分别介绍。

第一，组的连接方法。缩小字距布白，一旦当它们小于或等于字内布白时，上下两字便连成一气了。这样的组可以是两字一组，三字甚至更多的字为一组。不同的组就好像音乐中不同的节拍，一字一组为全拍，两字一组为二分之一拍，三字一组为三分之一拍……不同节拍，不同快慢，表示不同节奏。

第二，行的连接方法。字距布白能调整组与组之间的疏密关系，字距大的舒缓，字距小的急迫。不同长短的字组，加上不同字距的布白，组合成行，便产生所谓的"行气"。行气是一种节奏感，例如：董其昌的字距较开，一方面可以使上下字的牵丝映带比较垂直，强化纵向的连绵节奏；另一方面还可以使上下字的连接采用环转方式，保证线条的圆融顺达，结果造成了委婉闲畅的行气。王铎的字距紧凑，一方面使得上下的牵丝映带比较平，强化了横向摆动，与纵向书写形成了一种对立和冲突，另一方面使得上下字在连接时运笔无法环转，只能顿折，角度小而尖锐，显得特别张扬，最终形成了跌宕磊落的行气。

第三，行与行的连接方法。首先从笔墨正行看，怎么将前行与后行连接起来，刘熙载《艺概》云："张伯英草书隔行不断，谓之一笔书。盖隔行不断，在书体均齐者尤易，惟大小疏密，短长肥瘦，倏忽万变，而能潜气内转，乃称神境。"[①]书体"均齐者"主要为正体字，它们的章法横有行、竖有列，每一行的行气变化不大，换行时连与不连的问题不明显，因此比较好写。书体跌宕者主要为行草书，每行字大小疏密，上下相属，都有行气，换行就是一种间断，怎样做到潜气内转，保持行与行之间的连贯，是一个难题。宋曹《书法约言》说："王大令得逸少之遗法，每作草，行首之字，往往续前行之末，使脉络贯通，后人称为'一笔书'。"[②]宋曹主张的办法是让每一行的第一个字与前行的最后一个字保持同样的书写节奏，使其首尾相连，脉络贯通。以颜真卿的《裴将军诗》为例，共27行，楷书、行书、草书杂然错陈，行与行之间正草对比反差强烈，但是后一行首字往往与前一行末字的正草程度相同，保持着一样的书写节奏。比如第二行首字与第一行末字都是行书，第三行首字与第二行末字都是楷书，第四行首字与第三行末字都是草书……这种相同很自然地将前行的节奏顺延到下一行来了。《裴将军诗》首尾相连所依靠的是潦草程度一致，以此类推，字体篆隶正草的一致、墨色枯湿浓淡的一致和字形大小正侧的一致等，都可以作为首尾相连的方式，体现书写节奏的前后连贯。

行与行的笔墨连贯起来了，接下来的问题就是怎样让它产生节奏变化，办法是行距布白要有宽有窄，如果行距从右到左一行比一行小，节奏就会越来越急迫，情绪越来越紧张。如果行距从右到左一行比一行大，节奏就会越

① [清]刘熙载:《艺概》，华东师范大学古籍整理研究室选编校点:《历代书法论文选》，上海书画出版社2013年版，第693页。
② [清]宋曹:《书法约言》，华东师范大学古籍整理研究室选编校点:《历代书法论文选》，上海书画出版社2013年版，第571页。

来越缓慢，情绪越来越放松。行数特别多的作品可以在行之上设置段，几行为一段，几段为一篇，行与行之间，段与段之间必须通过行距的宽窄变化来避免雷同，丰富对比关系，营造节奏变化。

综上所述，时间节奏的表现方法是将所有造型元素都纳入到一个连续展开的过程之中，在笔墨和布白两个方面，通过势的各种变化，如提按顿挫、轻重快慢、离合断续和疏密虚实等各种对比关系，营造出节奏变化，让观者的注意力无论落在作品的什么地方都会不自觉地按照书写之势展开的顺序前行，在体会节奏变化的同时，领略到音乐的感觉。

（四）书法与绘画[①]

"书画同源"，最初的象形文字与原始绘画相近，都是对物体的简单描绘，后来由于各自的职能不同，绘画要尽可能真实地反映对象，日趋繁复，而汉字作为语言的记录符号，为快捷便利，日趋简单，结果就分道扬镳了。但是，它们之间的血脉还是相通的。

写意的绘画也强调用笔。南朝谢赫在《古画品录》中提出了"六法"，特别强调"骨法用笔"这种观点并被后代画家所推崇，认为线条不仅表现物象轮廓，而且本身因为通过提按顿挫，能产生各种造型变化，通过轻重快慢，能营造各种节奏变化，有形有势的线条，表现力极其丰富。具有相对独立的审美价值，这种审美价值超越了造型、构图和色彩，是绘画表现的重中之重。

然而，在线条的理解和表现上，书法比绘画更加深刻，更加丰富，无论理论还是实践都成熟得更早，所以注定了绘画必然要借鉴书法。历史上的书法与绘画就是相互借鉴的，周星莲说："字画本自同工，字贵写，画亦贵写。

① 本部分由复旦大学沃兴华教授撰稿。

以书法透入于画，而画无不妙：以画法参入于书，而书无不神。"①在这种双向互动中，绘画借鉴书法尤其明显。杨维桢《图画宝鉴序》说："书盛于晋，画盛于唐宋，书与画一耳。士大夫工画者必工书，其画法即书法所在。"②也就是说画要好，首先书法必须要好。因此历史上的大画家几乎都写得一手好字，有的甚至就是大书法家，他们都认为，书法不仅是绘画的基本功，而且还能够推进绘画境界和品格的提升，例如唐代吴道子早年学画非常用功，但是拘于造型，个性不够鲜明，后来学习书法，把狂草借鉴到书法绘画中来，"吴带当风"开创出奔放不羁的风格，成为中国绘画历史上屈指可数的大画家。

宋以后，文人画兴起，强调诗书画合一，大段的题字使书法直接进入画面，成为绘画的组成部分，为了协调一致，绘画接受书法的影响就更大了，许多画家都说"画法关通书法津"，元代赵孟頫认为：画石头线条要干枯如同飞白书，画树木线条要圆浑如同篆书，画竹叶左右分布如同分书，因此说："若也有人能会此，要知书画本来同。"③清代郑板桥画竹画兰，长篇题字，书画穿插，融为一体，正如他自己说的"要知画法通书法，兰竹如同隶草然"④。

从书法方面来看，点画蚕头雁尾，一波三折，造型上极力夸饰，有很强的绘画意味。结体因为汉字最初都是象形字，与绘画差不多，即使后来以形声字为主，因为表示形义和表示读音的偏旁都是简单的象形字，依然留存着

①［清］周星莲：《临池管见》，华东师范大学古籍整理研究室选编校点：《历代书法论文选》，上海书画出版社2013年版，第718页。

②［元］杨维桢：《图画宝鉴序》，潘运告编：《元代书画论》，湖南美术出版社2002年版，第434页。

③［元］赵孟頫：《自题秀石疏林图》，任道斌编校：《赵孟頫文集》，上海书画出版社2010年版，第236页。

④［清］郑燮：《题兰竹石二十七则》，郑燮著、吴可校点：《郑板桥文集》，巴蜀书社1997年版，第217页。

图像的基因。章法讲究对比关系，大小、正侧、方圆、疏密等各种组合关系的原理，尤其是用墨的枯湿浓淡，一直或多或少地受到绘画的影响。

具体来说，宋以前论点画的审美标准是要有骨有肉和有筋，此后强调还要有血，血指墨色变化，这种强调明显受到文人画的影响，这个问题很大，我们放到墨色变化中去谈。这里主要谈章法上对绘画的借鉴。

古人论书强调体势，体势是汉字的点画和结体因左右倾侧而造成的动态，从造型给人的心理感受来说，写得方方正正，横平竖直，那是静止不动的，稍加倾侧，立即左右摇摆，给人动荡跌坠的感觉。这时候，为了维持它的平衡不得不依靠上下左右的点画和结体来相互支撑配合。结果，由于体势的作用，本来一个个没有笔墨连贯的造型，相互之间产生出强烈的顾盼与呼应关系，分散的个体被结合成一个个不可拆解的整体。在点画上为了表现体势，把点叫做侧，强调不正，唐太宗《笔法诀》说："侧不得平其笔。"[1]横也不能平，要左低右高。竖也不能直，要弯曲取势。强调不平不直都是因为水平线与垂直线是静止的，没有体势，而斜线和曲线是动态的，有体势的。在结体上米芾特别强调"须有体势乃佳"，为了表现体势，让其中的组成部分各有各的姿态，然后通过各种组合方法，让左右两部分的轴线相互倾斜，在支撑起平衡的同时，造成顾盼呼应的效果。如排叠法，将上下两部分的轴线左右腾挪，在复归平正时曲尽风姿，构建起一个动态平衡，好像拔河一样，在看似静止中蕴含了各种力量的角逐。在章法上把一个字当做一个点画来处理，也是左右欹侧，上下参差，如米芾所一再强调的"字不作正局"，夸大每个字的造型特征，让它们不平衡不和谐，或大或小，或正或侧，或枯或湿，由此产生张力，形成冲突，然后将结体的朝揖法扩大应用到行与行之间

① ［唐］李世民：《笔法诀》，华东师范大学古籍整理研究室选编校点：《历代书法论文选》，上海书画出版社2013年版，第118页。

的左右呼应，右行字左斜了，左行字右斜；或者右行字右斜，相反相成，构筑起一种横向的动态平衡。将结体中的排叠法扩大应用到上下字之间，让每行字左右腾挪，上面字左倾了，下面字右倾；上面字右倾了，下面字左倾，相反相成，达到一种纵向的动态平衡。

体势组合的方法可以让上下左右的点画和结体相互依靠，组成一个整体，但是无法跨越布白，将相隔遥远的局部统摄起来。古代书法是文本式的，强调点画结体的表现，这样的体势组合已经够用了。到了今天，书法开始变成图式，强调观看的视觉效果，开始关注章法的整体组合，借鉴绘画，提出了类似组合法。

什么是类似组合法呢？一件作品中错错落落地分布着许多或粗或细、或正或侧、或枯或湿……的造型元素，它们所处的空间位置各不相同。但是，如果在形状或墨色上有一定的相似性，便会互相呼应，成为一个整体。阿恩海姆在《艺术与视知觉》中认为，观者"眼睛的扫描是由相似性因素引导着的"[①]，"画面上某些部分之间的关系看上去比另外一部分之间的关系更加密切，主要原因在于它们之间的相似性"[②]。"在一个式样中，各个部分在某些知觉性质方面的相似性的程度，有助于使我们确定这些部分之间的亲密程度"[③]，"一个视觉对象的各个组成部分越是在色彩、明亮度、运动速度、空间方向方面相似，它看上去就越统一"[④]。他还以毕加索《坐着的女人》为例，指出形状相似和色彩相似是如何强化了各部分之间的整体感，强化了整个画面的统一性，并且总结说："通过色彩、形状、大小或定向的相似性，把互相分离的单位组合在一起的手段，对于那些'散漫性构图'具有十分重要的

①［美］鲁道夫·阿恩海姆著，滕守尧、朱疆源译：《艺术视知觉》，四川人民出版社1998年版，第109页。
②［美］鲁道夫·阿恩海姆著，滕守尧、朱疆源译：《艺术视知觉》，四川人民出版社1998年版，第98页。
③［美］鲁道夫·阿恩海姆著，滕守尧、朱疆源译：《艺术视知觉》，四川人民出版社1998年版，第98页。
④［美］鲁道夫·阿恩海姆著，滕守尧、朱疆源译：《艺术视知觉》，四川人民出版社1998年版，第104页。

意义。"①

　　将这种观点运用到书法上来，就是说一件作品中错错落落地分布着许多粗或细、正或侧、大或小、枯或湿的造型元素，它们所处的空间位置虽然不同，但是如果在字体、造型或墨色上有一定的相似性，就会相互呼应，组成一个整体。这种组合方法超出了上下左右的局限，可以将角角落落，相隔遥望的造型元素组合起来，组合范围特别大，组合效果特别强。而且，将一件作品变成几个图形的组合，交叉着搅和在一起，同时推到观者的面前，让观者在没有识读文字之前，首先感到一种整体表现，使书法作品从文本变为图式，书法欣赏的切入点从结体造型转变为整体关系，从阅读转变为观看。

　　上述四个书法批评关键词，初步解答了书法的"形""势"观，书法和绘画、音乐的关系，而关于书法地理学、谱系学的概念，目前在书法界还极少提及，这便是融汇中西方艺术研究观念生成的批评术语，唯有将中西、古今艺术批评术语充分结合，才能更好地研究书法艺术的历史、风格演进，进而才能进入欣赏与批评，也就是艺术的现代化阶段。如果直接挪用或是借用某词便是抽离其原本的论述语境，致使原本完整的论述语义发生根本的改变，这个字或词作为原本语义生成的一个部件的作用立即消失，而成为一个新的语义被嵌入到另一个论述的语境中，成为一个新的语义生成的部件之一，构筑起一个新的纹理；或者旧有的批评术语无法涵盖一种新的书法作品之时，这种旧有的批评术语的有效性也会丧失不存。

① ［美］鲁道夫·阿恩海姆著，滕守尧、朱疆源译：《艺术视知觉》，四川人民出版社1998年版，第104—105页。

第三节 | 书法批评的现代性

从文艺学的角度来看，批评是一个现代性的概念。自19世纪晚期，中国社会开始了急剧的现代化进程。在"五四"运动中，"德先生"（民主）和"赛先生"（科学）成了受西方文化影响，力图变革的新知识分子的行动指南，理性和自由也成了启蒙纲领。19世纪晚期至20世纪初，随着现代意义上公众的出现，他们成为了知识分子启蒙的对象，众多面向公众的媒体的出现，也意味开展批评事业的社会和制度基础基本形成，书法批评的现代性也得以彰显。

一、现代艺术批评与书法的现代性

在西方，现代意义上的艺术批评通常认为诞生于18世纪。康德在《什么是启蒙运动？》一文中要求公众"必须永远有公开运用自己理性的自由"，重点强调了"理性"之于公众价值观的作用。[1]从西方艺术批评之后的发展来看，尽管理性原则并不是唯一尺度，但独立自主的理性精神始终是批评家文化担当的一部分。由于艺术批评介于艺术家、艺术作品与公众之间的领域，批评家必须为艺术作品得到公众理解负责，其工作范围包括对作品进行描述（通常是将一种视觉语言转译成文字语言），以及对作品进行价值判断。所谓价值判断，从批评实践来看，事实上超出了作品形式分析的领域，而进入了内容批评，比如作品的创新价值、观念价值、社会意义，等等。从那时

① ［德］康德回答这个问题："什么是启蒙运动？"［德］康德著、何兆武译：《历史理性批判文集》，商务印书馆1990年版，第22—31页。按：康德此文写于1784年9月30日，后发表于《柏林月刊》。

起，西方现代哲学、社会、文化和艺术思想出现了空前的繁荣，丰富的理论资源构成了西方现代艺术批评的基石，艺术批评发展成为一个自主价值的领域。自此，18世纪被称作是西方历史上的理性时代，哲学家康德则奠定了西方文明理性大厦的基础。

再来看平行时期的中国，1905年，清廷宣布废除科举，这一划时代的事件意味着，传统的书法训练不再是知识阶层开始个人事业的必要条件。与此同时，基于提高书写效率的需要，随着铅笔、自来水笔等西方发明的书写工具的引进，毛笔开始退出实用舞台。至于像"废灭汉文"这样激进的彻底反传统方案，更是大大损害了书法作为一门传统文化的崇高社会声望——这种传统声望，可以说迄今为止也没有恢复。但书法在中国社会雄厚坚实的基础并没有因为激进的革命而湮灭，正是在书法面临历史性危机的时刻，书法学科的现代建构开始了。1901年，蔡元培在《学堂教科论》中专列"书法学"门类，堪称一份书法学科建设的先驱性文献。[①] 自那以后，书法开始了独立为一个现代艺术门类的缓慢而曲折的进程。

众所周知，书法学科建设的重大转折出现在20世纪后期，其标志性的事件一个是1962年浙江美术学院开设的第一个书法本科专业，另一个标志则是1994年在首都师范大学设立的第一个书法博士点。民国时期，书法在高等教育体系中并没有获得理想的位置，但这并不意味着，书学在这个时期举步不前毫无建树。恰恰相反，民国学者的批评思想得以空前解放，并取得了不容低估的理论成就。民国书学有一个显著的特征，那就是在西学东渐的文化之风中，新的美学理论、艺术观念影响了当时学人对书法的认知和阐释方式，不同学术路向的学者为书法艺术理论现代转型做出了不同程度的贡献，从而也初步完成了书法学术文脉的现代转化。民国学人在书法研究中所体现出的

① 蔡元培著、高平叔编：《蔡元培教育论集》，湖南教育出版社1987年版，第26—27页、31页、35页。

开阔理论视野与批评意识，是特别值得今天的书法批评家汲取的。

民国时期，受章太炎"不类方更为荣"的文化主张的影响，一批来自国粹学派和赞同国粹学派主张的美术家，投入到了对书法文献的整理和研究中，邓实、黄宾虹所编纂的《美术丛书》《神州国光集》《神州大观》等，皆可谓极尽搜罗保存之功。至于梁启超、张荫麟、邓以蛰等新派学者，则更是基于对东西文化的比较研究，提出了影响深远的书学观点。梁启超视书法为"特别之美术"，提出了书法"四美说"（线的美、光的美、力的美、个性的表现）；王国维则借鉴康德的形式美学，将书法之美归入具有独立价值的"第二形式"，从而也将书法引入了现代美学的研究范围；史学家张荫麟则将书法定义为"以至达形式为主要成分之艺术"，并明确提出了建立"书艺批评学"的主张；邓石如的后人邓以蛰，提出了"书法是有意境的形式"这样糅合中西的美学观点。至于像蒋彝、林语堂那样旅居海外的学者、作家，由于对西方文化的语境有更切身体会，在讨论书法时，就更多地考虑了中西艺术形式的互通性。蒋彝在其英文著作《中国书法》中，称书法"以一种特殊的视觉形式表达观念的美"，认为即使外国人也能"凭借对线条运动的感受和事物结构组织的学识来欣赏线条的美"；林语堂在《吾土吾民》一书中，从欣赏的角度，提出了"欣赏中国书法，是全然不顾其字面含义"这样的形式主义观点。这些学者的书法观或形式、或视觉，皆是建立在书法是一门艺术的前提下，之后才给这门艺术设定了其批评的视角。我们不能苛求民国学人在书法学术的体系性建构中达到了何等完善的程度，而应以民国书学的学术成果作为当代书法批评开展的理论起点。民国书学理论的启示在于，书法的形式语言虽然是在中国艺术传统内部自律发展的，但在一个中国向世界开放的时代，将书法置于东西方学术视野的观照之下，是必然的选择。正是这样的理论观照，推动了书法学术文脉的现代转化，为传统书学注入了新的人文内涵，书法艺术真正进入了现代发展阶段。

二、书法作品只有通过批评才能进入历史

在书法界，书法批评的缺失是一个老问题。武断一点来说，自上世纪八十年代书法热兴起以来，书法理论、书法批评与当代书法创作实践的广度和深度存在严重的不相匹配。

我们常常听到一个声音，说现在的书法界"缺少真诚的批评"。单从字面上很好理解，所谓"真诚"，就是将批评的眼光专注于作品本身的分析、研究，而不考虑其他，即讲学理，说真话。这里头真正要追问的是，到底是什么东西妨碍了批评的"真诚"？我们知道，自20世纪90年代以来，爆发性的书画市场蓬勃兴起，病态的市场前所未有地侵蚀着书画家的灵魂，一个小小的画廊老板可以轻而易举地毁掉一个书画大家的审美追求，使得很多书画家渐渐不再基于艺术探索来建立自己的艺术形象，继而转向以平方尺、平方寸价格来建构自己的身份。诚然，古今中外的艺术品都有其商品属性，让艺术品进入市场本无可厚非，但艺术更重要的属性是其文化属性而非商品属性，书画家需要优先考虑的是其作品的社会价值、艺术价值及文化价值。事实上，在众多"艺术家"的世界里，市场利益被前置，整个书画界的话语方式都受到了重大影响，当时所谓的书法批评，似乎变成了书画商品的促销广告，"批评"文章不遗余力地赞美书画家的作品，以配合市场营销。于是乎，书法批评的现实功能，也就仅仅在于维护一个抱团取暖的"市场共同体"。这种批评将批评作为实现欲望和占有市场的资本，以"批评"换市场，不可能在艺术本体内建构学术和理论。

一些有识之士把书法界的种种不正常现象归咎于批评的缺失，此说虽然不一定全面，但一定有道理。在不正常现象中，首当其冲的要数江湖乱象，没有规则，没有技法门槛，也没有观念门槛，各路名人，只要自己愿意都可以涌到"书法家"这个队伍中来。涌进来的这些人大都对书法传统似是而非，一知半解，不懂装懂，他们涌进来之前甚至没有拿过毛笔，更没有接

受过起码的入笔、运笔、收笔训练，凭着一手说得过去的钢笔字的底气勇敢地在书法圈闯荡江湖。他们机械地将钢笔字转化成毛笔字，媒体天真地将他们在其他行业中取得的名誉转化成书法的成就，打造了一批有文化有光环的"江湖书法家"。为了构建书法家身份，他们热衷于宣传造势，以这个时代特有的江湖气混淆视听，在迎合低俗审美中塑造自己书法家的形象。学理式书法批评的缺失，甚至出现舆论导向的偏颇，曾几何时，一些人大肆鼓噪全民书法，欲将书法家协会更名为书法爱好者协会，值得斟酌的是，把"从小写好中国字，长大做好中国人"之类的口号纳入书法艺术的范围，从而，书法艺术已然在不知不觉中被泛化，逐步失去其艺术功能。

在过去的四十年里，书法界出现过一些需要艺术批评关注的书法现象，比如"现代书法""书法主义""书法新古典主义""学院派书法""文化书法""流行书风""丑书""展览体"等。由于书法艺术批评的学理准备不足，虽然当时都引起过不同范围的讨论，但对这些现象或思潮的本质、内涵、影响、价值的思辨、讨论并不充分。如此一来，"书法新古典主义"也好，"学院派书法""文化书法"也好，其命名的学理性、合法性是什么？至今模糊不清。"现代书法""书法主义""流行书风""丑书"的利弊及所包含的艺术探索因素并没有得到有效的评价，这些大概与今天"展览体"大行其道不无关系。

在现代的艺术体制下，书法家主要是通过展览（官方的或者民间的）和画廊进入艺术界的。理论上说，在艺术的流通体系中，批评家是持中立立场的"第三方"，他只需就书法创作现状、书法现象及书法作品本身的优劣发言，但这一点，在书法界似乎比其他艺术门类领域更难做到。由于书法长期被视为"人人"都可从事的艺术，在书法界，事实上很难找到专职的批评家。按一般的艺术学科概念，艺术理论、艺术批评和艺术史是学科的三藩。艺术批评就其内涵而言，它是在艺术鉴赏的基础上对艺术作品做出理性的评

判，对作品的意义和价值做出判断与阐释，但书法界的"批评"显然还没有做好准备。

书法批评的缺失还在于书法传统理念的僵化，由于古今书法理念都在不断强化古人的顶峰地位，导致后世后代永远不可超越古人悖论的合法化。这使我联想到西方的启蒙运动，启蒙是人们用自己的理性摧毁神话的过程，在启蒙运动之前，人们一直活在一种神话的蒙昧状态里，可是启蒙之后又将启蒙变为神话，所以霍克海姆和阿多诺认为启蒙走向了自己的反面。启蒙为的是消除神话，正确地认识世界，正确地与世界相处，但如果把启蒙变成了新的神话，必然歪曲这个世界。现在流行的书法不可超越古人论，实质就是将古人神化，让后人在古典、名人、名碑、名帖面前，变得越来越软弱，变得越来越没有自己，越来越没有能力。中国书法艺术是对传统依赖性很强的艺术，所谓超越古人决不是不学习古人，决不是不尊重传统，而是强调在传统基础上的发展，只有发展，传统才具有旺盛的生命力。中国书法艺术对传统的依赖，主要表现在学习书法都必须从传统开始，用传统规范自己的艺术行为，然后去创作符合时代精神需求的精品力作。

书法批评除了与书法理论有着不可分割的联系外，与书法史的关系也极为密切。书法批评与书法史的关系，首先表现在方法论上，以史为鉴，保证传统精神的连续性，是书法批评的重要范式。从认识论而言，书法作品只有经过批评才能进入历史。这一认识来自于历史的经验。在古代，虽然没有现代形态的书法史著作，但古代书论文献的内容，往往是史、论合一的，其中既有历史叙事，也有理论和批评。张荫麟认为书法"美恶之标准"，古已有之。在六朝时期，随着人伦鉴识之风的盛行，出现了一批在书法史上影响深远的品评文章。此后，史论合一的品评，就成为书法批评的主要形态。正是这些品评文章，决定了哪些书法家得以青史留名。从这一历史经验出发，我们就可以明了当代书法批评所应承担的任务。在今天，书法已经成为一个独

立的艺术门类，尤其需要有专业的书法批评家来担当起书法看门人的职责。和古代不同，当代书法家声望的确立，主要看其作品的艺术品质，而非其他。书法史是书法艺术的艺术性、人文性建构的历史，无论是书法与实用结合在一起的环境下，还是书法独立为一个艺术门类的条件下概莫能外。在书法专业化的时代，书法批评家的任务正是去发现和建构当代书法的审美价值与人文价值。

书法作品要通过批评才能进入书法史，这是书法批评的历史功能。而当代书法批评的对象则须指向当代书法作品和当代书法家。从批评的角度说，当代书法家的作品是否有价值，一个核心指标在于它是否具有当代性。在这里，有必要稍稍阐明，何为书法的当代性。唐代白居易就有"文章合为时而著，歌诗合为事而作"之论[①]，艺术家的创作，总是要构成对所处时代的某种回应。只不过，艺术的"当代"并不仅是个时间概念，还是一个文化概念。文学批评家黄子平在一场研讨会上发表了一篇题为《批评总是同时代人的批评》的发言。这篇发言引用当代意大利思想家阿甘本的观点，阐述了什么是"当代人"，其中有两点对我们理解什么是书法的当代性有重大启示。阿甘本认为，所谓"当代人"，首先是不合时宜的人，他既顺应时代，又批判时代；那些过于契合时代，在所有方面都顺应着时代的人，并非当代人，因为他们没法审视时代。"当代人"精神品质的另一方面，则表现为他们是有意去关注"时代的断裂"的人。所谓"断裂"，是古代和当代之间的距离造成的，只有那些"在最近和晚近的时代中感知到古老的标志和印记的人，才可能是当代的"。在阿甘本看来，不同的"当代人"都是选择从不同的"自己的古

① ［唐］白居易：《与元九书》，白居易著，孙安邦、孙蓓解评：《白居易集》，山西古籍出版社2004年版，第291页。

代"进入当代的。①黄子平引申道："你可能是由'李白的盛唐'进入当代，也可能由'苏轼的北宋'进入当代。"对文学批评家和文学史家而言，"不是为了去关注那些遥远的或者晚近的文学现象，而是要把这些文学现象带来当代，带来跟当代对话"②。我想，书法家也是如此。具有当代性的书法家，绝不是追随时风，也不是跟在古人和今人后面亦步亦趋的人，而一定是具有广阔的传统视野，能够将传统的书法艺术资源进行当代转化的人。可见，具有开阔的传统视野与入古出新的当代意识，是当代书法艺术家必须具备的素质，而对于书法批评家而言，自然也必须在这样的视野和意识下来对当代书法做出评价。

三、书法批评的理论准备

前文提到，书法批评是基于理论与学理的批评，书法批评应该合乎其现代性内涵，这就对书法批评家的理论素养提出了相应的要求。哲学家邓晓芒在一篇题为《论文学批评的力量》③的文章中谈到，一篇成功的文学批评必须具备四个由低到高的要素，我想，这一结论放在书法批评上同样也是适用的，其能让我们明白，开展书法批评需要有什么样的理论准备。

邓晓芒谈到的四个要素依次是：第一，文学批评家面对作品，必须有最起码的感动；第二，文学批评是理性的反思；第三，文学批评要有对历史和时代的反思；第四，一个文学批评家必须同时是一个哲学家。

在第一个层次上，邓晓芒提出的问题对当前书法批评的现状可谓切中时

① ［意］吉奥乔·阿甘本著、黄晓武译：《何谓同时代人》，选自《裸体》，北京大学出版社2018年版；黄子平、胡红英：《同时代人、文学批评和文学史——黄子平先生访谈录》，《新文学评论》2017年1期，第49—50页。
② ［意］吉奥乔·阿甘本著、黄晓武译：《何谓同时代人》，选自《裸体》，北京大学出版社2018年版；黄子平、胡红英：《同时代人、文学批评和文学史——黄子平先生访谈录》，《新文学评论》2017年1期，第50页。
③ 邓晓芒：《论文学批评的力量》，《湖北大学学报(哲学社会科学版)》2016年6期，第14—18页。

弊。他说："批评家是那种善于发现美的人，是寻找美的向导，是大众审美趣味的引领者和提高者。"①因此，批评家的感受领域要比普通读者宽，不能仅仅局限于某种口味的作品，而应自觉地拓宽自己的欣赏口味，并在各种口味比较中找到某些共同的规律性。这个观点放在书法界就是，书法批评家应该能看懂各种类型的优秀作品，比方说，既要能欣赏帖，又要能欣赏碑；既要能欣赏流美的作品，又要善于分析何为"丑书"。现在，书坛的"丑书"家们都无奈，他们的作品，是基于对传统的深度把握创作出来的，有着很强的历史根基以及艺术创新性，但却始终很难入一些所谓书法批评家的法眼。

在第二个层次上，邓晓芒指出："文学批评虽然基于感性，但本身却是理性的事业，它是讲理论的，而和一般的文学欣赏、作品介绍和'以诗解诗'之作不同。"②他举例说，美学和文艺理论中"美在形式"一说就是一个理性建构出来的理论范式，其优点在于它是艺术中结合感性感受和理性反思两种功能的最直接的纽带，只要抓住这根纽带，一种文学批评基本上就成立了。"美在形式"的理论有很强的技术性和可操作性，不单是文学界，就是在书法界，"美在形式"一说，也可谓耳熟能详。照我的理解，形式理论是解读包括书法作品在内的艺术作品基础理论，它对作品进行艺术语言分析，是一个分析工具。离开了对形式的讨论，我们很难真正进入一件作品。但遗憾的是，在当今的书法界，排斥这一理论的人很多。他们的理由倒不是邓晓芒所指出的"美在形式"的理论缺陷，而是把形式理论和行政领域所反对的"形式主义"等同起来，张冠李戴，不明所以。

在第三、四个层次上，邓晓芒对文学批评提出了更高的要求。批评家必须能对历史和时代进行反思，能从作品中看出一个时代的"时代精神"。他

① 邓晓芒：《论文学批评的力量》，《湖北大学学报(哲学社会科学版)》2016年6期，第14页。
② 邓晓芒：《论文学批评的力量》，《湖北大学学报(哲学社会科学版)》2016年6期，第14页。

说："理想的文学批评应该具有这样一种贯穿历史的力量，它本身就是一个时代的时代精神的力量。"①关于"时代精神"，邓晓芒的解释和阿甘本对于当代性的阐释颇为相似："现代人应该比古人更好地理解古人自己，因为他是用今天扩展了的视域去融合和包容当时的视域"②，批评家的批评"必须建立在对各个时代的时代精神的连续演变的内在逻辑的把握之上"③。而要想掌握这种穿透历史的力量，批评家就必须同时是哲学家。只不过，"文学批评家作为哲学家，不是那种只会搬弄抽象概念的人，而是用哲学概念来指导自己的文学感悟的人"④。对于邓晓芒的这些论述，我们同样可以把其中的"文学"二字替换成"书法"二字。书法批评家和文学批评家一样，同样必须不断拓宽自己的艺术视域去整合其传统视域，具有洞察历史的理论眼光。同时，他的批评还必须有哲学的深度，能够对作品进行哲学式的把握。

很多人说，书法是中国哲学的演绎，是艺术化的哲学。这种说法指出书法是具有高层次思想内涵的艺术。我认为，邓晓芒所论述"视域整合"的概念，有助于让我们正视当代书法批评观念。因为，哲学本身也是发展的，有古典哲学，也有当代哲学。书法批评家仅仅基于传统哲学的几个范畴，不足以解释当代所有的书法作品，而应该具有更开阔的理论视野，才能充分理解现代艺术思潮所具有的丰富性和多元性。书法批评家不仅要通过熟悉的中国古代哲学进入古人的审美世界，同时也要通过进入当代哲学的语境，来阐释现代人的审美世界。克罗齐认为"一切真历史都是当代史"⑤，对当代的书法批评家而言，既要在传统与当代之间建立起理论联系，又须从理论的维度关

① 邓晓芒：《论文学批评的力量》，《湖北大学学报（哲学社会科学版）》2016年6期，第17页。
② 邓晓芒：《论文学批评的力量》，《湖北大学学报（哲学社会科学版）》2016年6期，第16页。
③ 邓晓芒：《论文学批评的力量》，《湖北大学学报（哲学社会科学版）》2016年6期，第16页。
④ 邓晓芒：《论文学批评的力量》，《湖北大学学报（哲学社会科学版）》2016年6期，第18页。
⑤ ［意］贝奈戴托·克罗齐著、［英］道格拉斯·安斯利英译、傅任敢译：《历史学的理论和实际》，商务印书馆1982年版，第2页。

注和解读当代书法，担当起书法史、书法艺术、书法美学看门人的职责。书法作品必须通过批评才能进入历史，这一观念，不仅是对书法家的善意提醒，同时也是对当代书法的批评实践提出现实要求。

在20世纪80年代以来的书法热潮中，出现了一系列的书法事件和现象，比如明清调、中青展、碑学书风、流行书风、民间书法、展览体、"丑书"，等等。这些书法现象的出现，充分体现了当代书法发展的复杂性与丰富性。而围绕这些现象出现的争论，也使得书法界成了各种声音和观念角逐的场所。可以看到，其中一些观念的论争，如始于80年代美学大讨论背景下关于书法本质的论争、对受西方现当代艺术和日本战后书法影响而出现的"现代书法"的讨论与备受争议的"丑书"所引发的书法美丑问题的激烈交锋等，业已激发出书法界的思想活力。

众多书法现象的出现，是不同艺术主张作用的结果，势必将人们引向对书法传统与当代发展的更深入思考，这也加剧了对于书法批评的内在诉求。书法批评的基本功能也正在于此，即针对已经发生、正在发生和将要发生的书法现象等进行分析与判断，以健康的批评声音介入书法发展之中，并回应此中的各种问题和争议，提出自己的观点与建设性的意见。这样，才能帮助人们在纷繁复杂的现象之中自悟、自省和反思，进而推动书法的健康发展。回顾当代书法发展的实际，正如前文所述，严格意义上的书法批评一直处于比较缺位的状态，这就愈加加重了今天人们对于书法认知的混沌与盲目。而且，书法现象的复杂多元正是给书法批评提供了显示价值的舞台，书法批评是思想者的事业，它需要批评家具有敏锐的触角、犀利的眼光、清晰的头脑、宽广的视域、预见的智慧与果敢的精神，这样才能既置身于现实，又从现实中抽离出来进行冷静的思辨与判断，进而提出较为合理的批评意见。

四、书法批评学的建构设想

最近一段时间出现的一些群体性书法批评活动，使得书法学科发展的一

种内在诉求日益鲜明。这种内在诉求是，在书法成为一级艺术学科的今日，书法与其他艺术门类一样，更加需要形成和完善支撑其自身持续发展的学理基础。比照其他艺术学科的范式，书法理论、书法批评和书法史研究在书法学科建构中互为犄角，缺一不可。在这三者的关系中，书法批评处于枢纽位置，书法理论为书法批评提供理论基础，而书法作品则要通过严肃的、学理式的书法批评才能真正进入书法史。

关于书法批评的学科建构，在民国时期有一篇重要的文献，那就是张荫麟写于1931年的《中国书艺批评学序言》。张荫麟在此文中主张，书法作为一个艺术门类，就应有属于它的美学，在阐明书法美学原理的基础上，则要建立"书艺批评学"①，"其任务在探求书艺上美恶之标准，并阐明此标准之应用"②。看过这篇文章的人都会注意到，文章的主要篇幅，并不是在讨论书法批评在当时的意义以及如何展开，而是在研究书法美学。在张荫麟看来，书法批评得以展开的基础在于建立一种能对书法实践进行评价的美学。在文章中，他从书法艺术感知（"觉象"）和情感表现的角度，阐释了书法艺术的性质以及书法形式美的具体内涵，并就书法美提出了"觉相""情感""优美""壮美""直达艺术""抽象模仿""线""空间""体之美""势之美"等一系列概念和范畴。在中国现代艺术学科建构的早期阶段，张荫麟的这篇文章无疑为书法批评提供了学理方向和范式雏形，为书法理论的现代转型做出了重要贡献。由于某种特殊的原因，民国时期关于书法的美学与理论建设并没有得到很好的延续，尤其在书法批评方面，近四十年的书法批评理论几乎一片空白。当然，我们不是苛求今天的书法批评能够一下子就在理论发明和理论深度方面达到一个很高的水平，但起码应该接续20世纪上半叶书法现代

① 张荫麟：《张荫麟全集》中卷，清华大学出版社2013年版，第1177页。
② 张荫麟：《张荫麟全集》中卷，清华大学出版社2013年版，第1177页。

转型中的学术文脉，并有新的作为与新的进展。从学术背景来说，梁启超、章太炎、王国维、张荫麟、邓以蛰、林语堂、宗白华、朱光潜等人皆可谓既熔铸古今，又汇通中西，他们在这样的学术视野下所提出的书法问题，其研究所具备的开创性与前瞻性都值得我们认真学习。我认为，像梁启超的"四美说"、王国维的"第二形式"、邓以蛰的"书法是有意境的形式"、丰子恺的"感觉领受"原则、冯友兰的"感觉情境"以及林语堂"欣赏中国书法，是全然不顾其字面含义"这样的命题时至今日都是有效的，绝非特定历史语境下的权宜论说。如果以他们为典范，那么今天的书法批评家所需完成的知识储备和理论素养就不言而喻了。

自晚清以来，随着毛笔逐渐退出实用舞台，书法越来越成为一部分人的专门事业，在成为一个现代意义上的艺术学科的同时，书法走向了专业化。这与古代文人士大夫的日用书学有很大区别。按照一些学者的说法，当今书法界是"精英退场"的时代。的确，如果我们把"精英"理解为对社会事务产生重大影响的那个群体，今日的书法家已经基本不在此列。在严肃的、真正的书法批评严重缺位的当代，我们更需要一种带有普遍学理性的批评的介入，将书法作品所蕴含的价值——无论审美的、专业的、文化的价值与意义——传达给公众。在现代社会中，艺术批评是艺术家和公众之间的中介。通过对艺术作品的批评，批评家的意见会直接影响公众对艺术作品的理解，在更高层次上，则会对艺术探索和艺术理论建设，甚至社会问题、文化问题产生影响。同时，由于艺术批评总是以当代作品和艺术现象为对象，故而它也始终是一种具有现场性的事业，是现代审美生活中不可或缺的内容。尤其是当某种书法现象或者书法话题引起社会广泛关注的时候，批评的立场就显得尤为重要。批评家必须积极参与到各种批评活动之中，正本清源，对公众关于书法作品的审美或价值观念产生影响。至于这种影响深入人心的程度，很大程度上取决于批评家自身对作品或现象的理解与认识的深刻与否，以及

受众的理解能力。从这个意义上说，书法批评在当代实际承担一种审美教化功能。而书法批评的学科化建设，则可以进一步推动书法批评的学术化道路。

事实上，今天的许多书法批评者对现代哲学、现代史学、现代美学、现代文艺学领域出现的许多新观念、新方法依然置若罔闻，这一固步自封、守旧的困境极大地限制了书法批评对书法现象和书法问题的讨论水平。一种无视现代学理资源的书法批评，无论在语言上和思想上都是苍白的，时间将证明，这类批评会因停留在经验式的个人好恶甚至信口开河的泛泛之论而归于无效。自八十年代以来的书法批评实践中，虽然我们可以看到对传统品评理论的时代梳理，对西方现代形式主义理论的借鉴运用，运用了美学史上更早期的实验美学、移情说、表现主义美学等一些理论范畴，并借之阐释书法，但没有从根本上形成书法批评的理论体系，更没有将西方文艺理论中国化。"书法热"的兴起，一直伴随着书法的大众化过程，即便是书法的专业化，也无法改变这一点。尤其是自上世纪90年代以来，随着艺术市场的发展，书法作为满足大众审美需求的文化产品的属性进一步彰显。由此，书法也成为了书法从业者追逐经济利益的领域。大众的需求是多层次的，他们喜欢哪种风格的作品，不喜欢哪种风格的作品，本无可厚非。但问题在于，大众化意味着书法从业者追求利益最大化的可能性，而追求利益最大化又往往意味着某种趣味成为流行时尚，意味着某类在审美价值上成问题的作品在市场上大量聚集。不可否认的是，当今书法界鱼龙混杂的现象日益深重，缺乏书法艺术基本常识、缺乏书法审美基本素养的人掺杂在书法的队伍之中，让大众要么盲目追随，要么无所适从。在这种情势下，一旦书法批评缺位或者缺乏学理性、严肃性，最终伤害的是书法艺术和消费者的利益。

整体而言，当代书法批评理论缺乏原创性、系统性与现代性，与当代文艺学理论的发展相比，严重的滞后甚至格格不入，这并非危言耸听。因此，重新建构书法批评的秩序，使其进入新的生态环境，走向学科化的发展

之路，是打破当下书法批评乱象最直接有效的一种学术手段。我们需要理解和协调传统价值在急剧变迁的现代社会所面临的种种矛盾冲突。这些冲突关涉的问题，书法批评的审美判断与学理属性当仁不让。书法的审美标准在很大程度上是书法传统赋予的。几千年灿烂的书法文明，留下了丰厚的理论遗产，这为书法批评在当代的开展提供了思想上的高起点、高要求、高品格。诚然，在书法大众化的背景下，审美倾向不可能整齐划一，但只要我们承认书法是一门高级艺术，那么，低劣艺术、庸俗艺术就始终是我们潜在的敌人。因此，健康且有学理支撑的书法批评，受益的不仅是被批评者而是所有关心书法事业的人，这关系到中国人的审美素质建构。任何一个书法家的审美都不是孤立的，一定受某种文化支撑，社会倡导所影响，为社会为时代服务。正确的批评方法不是就事论事，而是着眼于理论、观念与现象。所以从表面上看是对某一作者、某一现象、某一作品的批评，实则是对一个时代书法的思考与阐释。当人们美丑不分时，通过书法批评，可以从理论与实践的结合上引导社会去思辨真正的美与丑，不断提高人们审美水平。实际上，互联网时代书法批评，其效力不可能局限于书法圈内，它必然会波及整个社会。在这个意义上，书法批评是建设良好书法环境与文化生态的重要手段，书法批评理应担当起书法艺术及传统文化看门人的重任。

综上所述，当代书法批评学的建构设想重点包括理论的现代化、学理化以及体系的学科化，这是一项任重道远的系统工程。它需要直面现状和问题，坚持一种自身的独立性与自主性，站在为书法艺术负责的立场，担当起真正的批评使命与责任。进而，在独立性的基础上，夯实学理性的理论基础，并以此来指导批评实践。这包括对古典书法批评理论的梳理、阐释与转化，对民国以来的书法批评理论成果的接续、吸收与推进，有选择地对西方艺术与批评理论进行吸收与运用，以及与其他文艺批评领域相关理论成果的互通，并最终形成自身较为完备的批评理论体系。